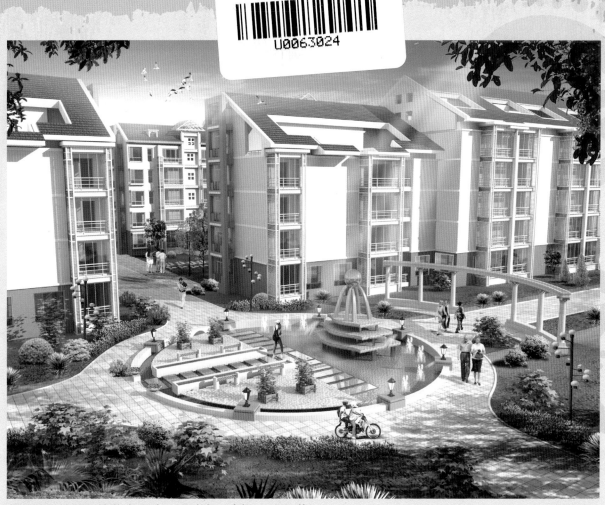

阳光8&9校区环境艺术设计1 设计者：高颖、兰玉琪

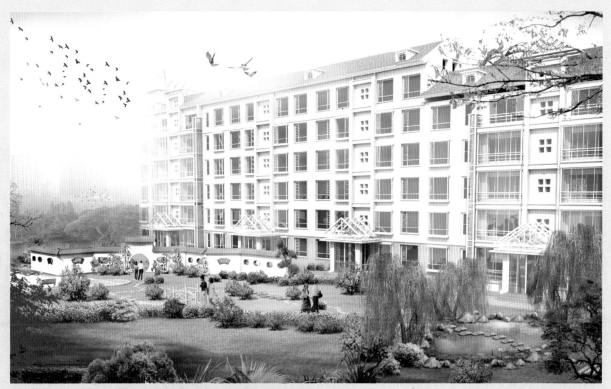

阳光8&9校区环境艺术设计2 设计者：高颖、李兆智

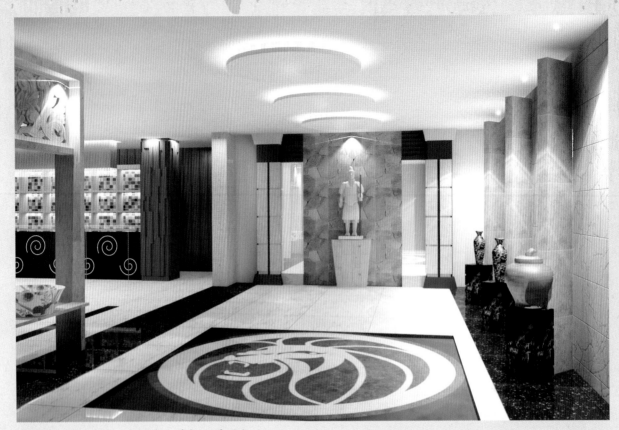

洗浴中心室内设计　设计者：高颖、李兆智

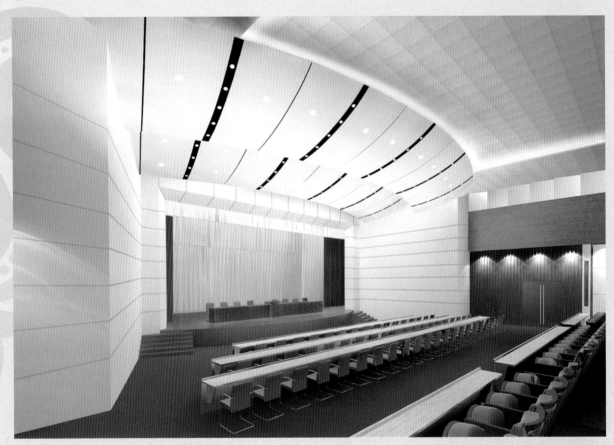

报告厅室内设计　设计者：高颖、孙德洋

Soul-Bar

灵 酒吧

Sensation is the nucleus of design

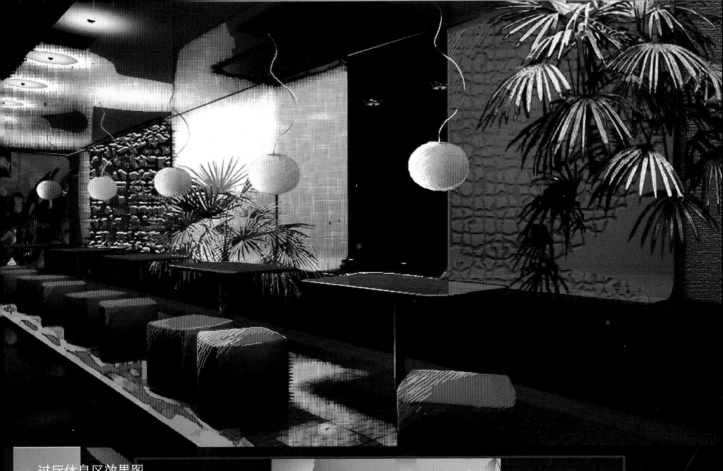

▲ 过厅休息区效果图

a. 过厅休息区长约24米，实际设坐空间约为17米长，3.5米宽，呈长条"一"字型延展。

b. 在酒吧内部空间之地理位置中，此块区域位于面向共享大厅向私密包厢过渡的"中间地带"空间宽阔，适于既聚集又松散的格局形式。

c. 在功能划分上，共享空间已提供了大型酒吧所应具的各项使用功能，如展示的舞台，热闹的吧台区等，而过厅休息区则要营造一个相对安静且舒缓温暖的消遣氛围，或品酒或用甜点，放松交流，也完成了一个受众心理上的"过渡带"。

d. 在设计上，此区域沿用了一些日风的意境，比如简易的红樱桃木矮几，随意散置的松软坐垫与"一"字型排列的和式宣纸吊灯，但这些均被融入现代热辣的设计成分。有别于其它空间的地面高度，我们在此区域首先设计了狭长的一型300mm高台，下为石材承重并内藏暗红灯带。墙壁选用弧型金属板与异型陶画板，配合尽头的大型抽象画，共同缔造出色彩浓郁奔放，材质软硬对比强烈的释放心情之消遣空间。

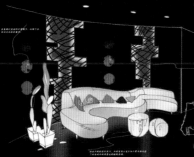

◀ 过厅拐角处效果图

此张效果图上所体现出的位置恰好在于过厅休息区的斜对面，亦是由展示舞台斜拐向包厢的过渡区。它既是来客的歇脚点，又是酒吧内更美的展示品瞻。仿虎皮纹的结构墙、民族十足的大红漆锦、曲面的墙体，以及蛇型沙发和仙人掌均烘托着音乐中亦萍的摩登氛围。造型墙内涵的橙红色灯光直映射在地板上，形成了上下呼应的整体光色环境。

This blueprint is a partial space that will be showed in the Soul Bar. The structured wall which is designed as the skin of tiger, the bow-sofa, the wooden teapoy, the circular red Chinese Mirror all make a charming atmosphere.

灵——酒吧室内设计　设计者：路玥、刘欣

白城子 ——窑洞生态酒店设计

中餐厅

大堂吧

客房

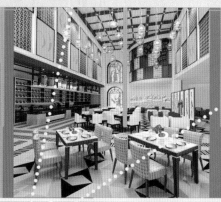

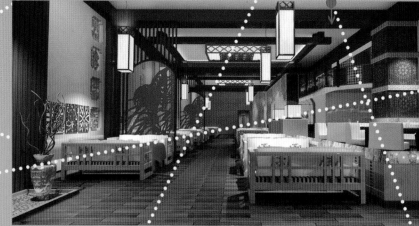

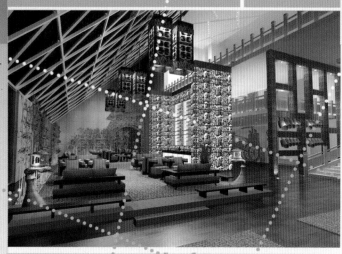

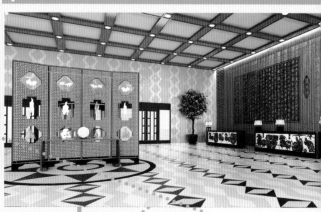

室内设计篇

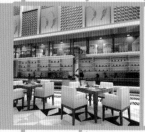

乡间毕加索
以刀为笔大写意
把热爱生活
热爱大自然
崇拜祖先的情感
播种在五彩缤纷纸上
凝成独特的萨满文化情结

院校名称：天津美术学院	作　者：徐小冰　田艳美　齐维	指导教师：朱小平　孙锦

白城子——窑洞生态酒店设计　设计者：徐小冰、田艳美、齐维

玫瑰主题---女性休閉娛樂會所

MEIGUIZHUTISHEJI 2005.4.16--2005.5.29

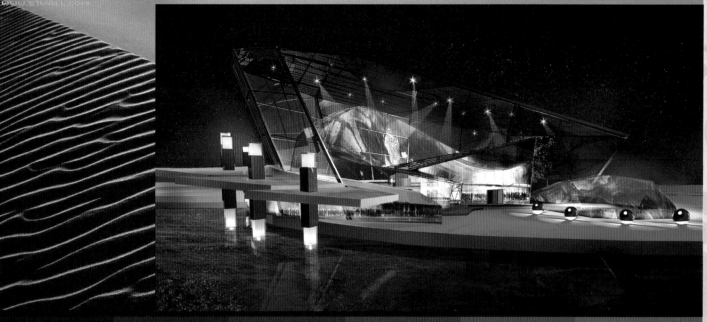

内部功能分析：

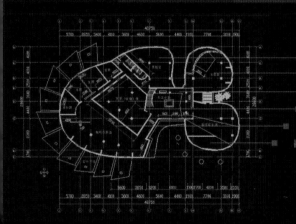

舞蹈室：經過共享大廳，由走廊連接，空間內部豐富。

交流廊：這是一個自由的空間，留給大家更多想象。

共享大廳：公共空間，在室內的把握上，力求大氣，雍客。

冥想（瑜珈）館：生活已十分忙碌，人們需要心靈的空間。

咖啡休閑廊：放鬆，自在，寧靜的空間。

書吧：生活需要知識，知識也是最好的財富。

音樂室

放映廳

女子展館

《女子展館》設計

三層SPA水療館

内部空間分析：

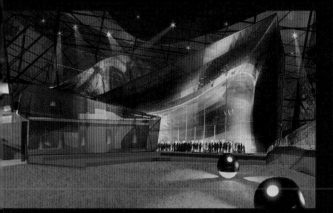

剖面分析：

在連綿的剖面拓扎變化中，將不同功能的空間凝為一組，從空間角度讀。《玫瑰主題》將不同性格的空間並置在一起，每一層的面積與結構都不盡相同，開敞的二層迫空間向下降徐，可使客者直接觀賞整個共享空間的佈局，以及造境實景。

在弛緩的空間中，開敞的空間可方便客戶的相互交流，而地道、包圍等空間，可方便來者在各樓面的獨立活動。

由于外部形態的變幻豐富，內部形態也紀伏較大，因此室間劃分內涵空間。既為室內設計的重點一層面積顧大，因此另外分割要集在一層，視樓形態的變化，用走廊巧妙分別。在空間之間，相互迷合，更豐富室間變所不瓶。

連用室內與室外空間形成有效的穿插銜接，流人，建築與自然環竟地溶成一體，在自然中穿行游走，與自然親密接觸。

特點1：高孤的落差不易把握，重點在于斜插榔的處理

特點2：空間的劃力求樣中求變，充分運用嵌空間的手法建築，勁逼窗、虛窗階等。

特點3：室內風格的變化，共享大廳為公共空間，力求雍客，大氣。神秘。過渡空間劃型顯出特色，使氛圍自然樂環，休閑空間地球簡筆，較鬆，因此劃向接線或道隨。

玫瑰主题——女性休闲娱乐会所室内设计 设计者：杨晶晶

Section 6

interior design

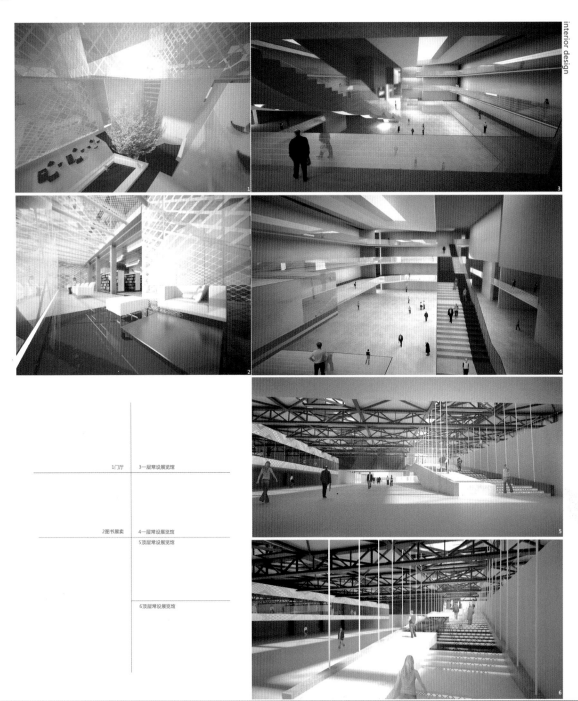

1门厅	3一层常设展览馆
2图书展索	4一层常设展览馆
	5顶层常设展览馆
6顶层常设展览馆	

学校：天津美术学院　　2010届毕业设计　作者：张静、张越成、余刚毅　　指导教师：彭军

天津现代艺术中心主题展览馆设计　设计者：张静、张越成、余刚毅

全国高等院校设计艺术类专业创新教育规划教材

计算机辅助环境艺术设计

主　编　高　颖

副主编　兰玉琪　宋季蓉　宋　强

参　编（以姓氏笔画为序）

　　　　冯　雨　李　鑫　赵　琳　赵　杰

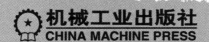

机械工业出版社
CHINA MACHINE PRESS

本书分为两篇：第1篇讲述AutoCAD 2010环境艺术设计制图；第2篇讲述3ds Max+VRay环境艺术设计室内效果图表现。

本书的最大特色在于编写主要针对环境艺术设计专业学生，其内容紧密结合教学，实用性强、深入浅出、图文并茂。书中的文字说明简明扼要，准确表述软件操作过程，以最简练的语言结合具体过程图例讲解操作过程和步骤，在具体、形象地讲述过程中，引导学生尽快掌握如何高效率地完成制图的方法。

本书适用于艺术设计、城市规划、建筑设计、公共艺术等专业的本、专科在校学生，也可作为计算机辅助设计培训班的参考用书，还可以作为初学者和专业设计人员的学习和参考用书。

图书在版编目（CIP）数据

计算机辅助环境艺术设计/高颖主编.—北京：机械工业出版社，2010.6
全国高等院校设计艺术类专业创新教育规划教材
ISBN 978-7-111-33541-2

Ⅰ.①计…　Ⅱ.①高…　Ⅲ.①环境设计：计算机辅助设计—高等学校—教材　Ⅳ.①TU-856

中国版本图书馆CIP数据核字（2011）第028420号

机械工业出版社（北京市百万庄大街22号　邮政编码100037）
策划编辑：宋晓磊　责任编辑：宋晓磊　罗子超
责任校对：姜　婷　封面设计：鞠　杨
责任印制：杨　曦
保定市中画美凯印刷有限公司印刷
2011年6月第1版第1次印刷
210mm×285mm·28.75印张·4插页·838千字
标准书号：ISBN 978-7-111-33541-2
定价：69.00元

本教材编审委员会

主任委员：梁　珣

副主任委员：（以姓氏笔画为序）

　　　　　许世虎　张书鸿　杨少彤　陈汗青

委　　员：（以姓氏笔画为序）

　　　　　龙　红　卢景同　吕杰锋　朱广宇　刘　涛

　　　　　米宝山　杨小军　杨先艺　何　峰　宋冬慧

　　　　　宋拥军　宋晓磊　张　建　陈　滨　周长亮

　　　　　袁恩培　贾荣建　郭振山　高　颖　徐育忠

　　　　　彭馨弘　蒋　雯　谢质彬　穆存远

出 版 说 明

　　为配合全国高等院校设计艺术创新型人才的培养和教学模式的改革，提高我国高等院校的课程建设水平和教学质量，加强新教材和立体化教材建设，深入贯彻《教育部、财政部关于实施高等学校本科教学质量与教学改革工程的意见》精神，我们经过深入调查，组织了全国四十多所高校的一批优秀教师编写出版了本套教材。

　　根据教育部"质量工程"建设的目标和评价标准，创新能力的培养是目前我国高等教育急需解决的问题。本系列教材的编写与以往同类教材相比，突出了创造性能力培养的目标，从教材编写的风格和教材体例上表现出了创新意识、创新手法和创新内容。

　　本系列教材的编写考虑了环境艺术设计、平面设计、产品设计、服装设计、视觉传达及新媒体设计等专业方向的兼容性和可持续性，突出了艺术设计大学科的特点。有利于学生掌握宽泛的艺术设计学科的基本理论和技能，具有一定的前瞻性。

　　本系列教材是针对普通高等院校的艺术设计专业而编写的，但是在"普及"的平台上不乏"提高"的成分。尤其是专业理论和基础理论，深入探讨和研究的学术问题在教材中进行了启迪式的介绍。

　　本系列教材包括22本，分别为《设计素描》、《设计色彩》、《设计构成》、《设计史》、《设计概论》、《人因工程学》、《设计管理》、《形式语言及设计符号学》、《设计前沿》、《图形与字体设计基础》、《计算机辅助平面设计》、《计算机辅助产品造型设计》、《视觉传达设计原理》、《环境艺术设计图学》、《工业设计图学》、《工业设计表达》、《环境艺术设计表达》、《环境艺术设计原理》、《景观规划设计原理》、《产品设计原理》、《计算机辅助动画艺术设计》、《计算机辅助环境艺术设计》。

　　本系列教材可供高等院校环境艺术设计、平面设计、产品设计、服装设计、视觉传达及新媒体设计等专业的师生使用，也可作为相关从业人员的培训教材。

<div align="right">机械工业出版社</div>

前　言

计算机辅助设计是以计算机为主要创作工具而进行的艺术设计创作及表现。它是随着计算机技术的发展而出现的一种新兴的设计方式，现已广泛应用到众多领域，对环境艺术设计专业的发展产生了巨大的影响。计算机辅助设计是环境艺术设计专业表达设计意图的艺术语言与手段之一，一方面是设计师传达设计思想的交流工具，另一方面也是设计者进行设计校验、方案优选的强有力手段。计算机辅助设计表现图具有无可比拟的真实感和灵活性。它可以精确地塑造对象，也可以表达不同的艺术效果。"计算机辅助设计"课程是环境艺术设计专业实训性必修课程。

计算机辅助设计既需要相应的建筑及室内设计等方面的知识，又需要相关软件的熟练运用，并掌握相应的技巧，才能更好地表达设计师的创意思想。本书以艺术设计美学理念为指导，以计算机图形技术为手段，并结合作者多年计算机辅助设计课程教学的丰富经验，全面系统地介绍了环境艺术计算机辅助设计的制作方法和技巧。为培养艺术与技术结合的设计艺术创新型人才，本书在图例、案例的选择上均严格筛选，注意加强应用性和实用性，最大限度精简命令，增加小型应用实例，达到教会操作技术、掌握表现技能，同时对提高艺术修养有潜移默化影响的效果。例如，相应章节设置作品赏析环节，包括评判的角度、优秀设计效果图赏析、图样表现存在问题的剖析等内容。

本书共分2篇11章，其中，秦皇岛燕山大学的赵琳编写第1~4章；广州大学的赵杰编写第5~8章；天津美术学院的兰玉琪编写第9章；河北农业大学的宋强、李鑫编写第10、11章建模实例的部分；河南工业大学的冯雨编写第10、11章室内效果图制作实例部分；大连理工大学的宋季蓉编写第10、11章作品赏析部分，天津美术学院的高颖编写本书其余内容并任本书主编。

本书正视艺术类学生文化基础相对薄弱、不善于逻辑记忆的特点，将繁复枯燥的指令进行整合，融入到具体的实例中，避免过多地侧重于软件操作而忽略与相关专业的结合的弊病，结合环境艺术设计课程的教学特点，力求将繁复的计算机软件操作简洁化、专业化，由浅入深，讲求教学的科学性。

由于编者水平所限，书中若有不当之处，敬请批评指正。

<div style="text-align: right">编　者</div>

目 录
CONTENTS

第2篇　3ds max+VRay环境艺术设计室内效果图表现

第1篇 AutoCAD环境艺术设计制图

第1章 绪 论

学习目标

了解AutoCAD 2010界面布局，并掌握AutoCAD 2010的设置和基本操作原理。

学习重点

AutoCAD 2010在环境艺术设计专业的用途、相对及绝对坐标系统、对象捕捉及查询命令。

学习建议

通过本章的学习了解并熟悉AutoCAD 2010的界面布局及命令输入方式。

1.1 AutoCAD 2010 主界面（见图 1-1）

图 1-1

中文版 AutoCAD 2010 为用户提供了"二维草图与注释"、"AutoCAD 经典"和"三维建模"3 种工作空间模式。对于习惯于 AutoCAD 传统界面用户来说，可以从"切换工作空间"中选择"AutoCAD 经典"工作空间。AutoCAD 2010 主界面主要由标题栏、菜单栏、工具栏、绘图窗口、文本窗口与命令行、状态栏等组成（用户可单击"切换工作空间"选择不同选项，切换为不同的工作空间模式）。

1. 标题栏（见图 1-2）

图 1-2

标题栏位于主界面的最上面，用于显示当前正在运行的程序名及文件名等信息。如果是 Auto-CAD 2010 默认的图形文件，其名称为 DrawingN. dwg（N 为数字）。

2. 菜单栏与快捷菜单（见图 1-3）

图 1-3

中文版 AutoCAD 2010 的菜单栏由"文件"、"编辑"、"视图"等菜单组成，几乎包括了 Auto-CAD 2010 中全部的功能和命令。 快捷菜单又称为上下文相关菜单。 在绘图区域、工具栏、状态栏、模型与布局选项卡以及一些对话框上单击鼠标右键时，将弹出一个快捷菜单，其中的命令与 AutoCAD 2010 当前状态相关。 使用快捷菜单可以在不启动菜单栏的情况下快速、高效地完成某些操作。

3. 工具栏（见图 1-4）

工具栏是应用程序调用命令的另一种方式，包含许多由图标表示的命令按钮。在 AutoCAD 2010 中，系统共提供了三十多个已命名的工具栏。 选择菜单"工具/工具栏/ AutoCAD/…"并根据绘图需求选择并调出相关工具栏。 例如，拖动光标至工具栏上的任意图标，单击右键后出现工具栏选项菜单，选择相关工具栏后单击，调出该工具栏。 如果将光标移动至工具栏的边缘单击并拖动，可将该工具栏放置在任意位置，单击工具栏上面的关闭图标，该工具栏被关闭。 当选择"AutoCAD 经典"工作空间，默认情况下，"标准"、"属性"、"绘图"和"修改"等工具栏处于打开状态。 如果要显示当前隐藏的工具栏，可在任意工具栏上右击，此时将弹出一个快捷菜单，通过选择命令可以显示或关闭相应的工具栏。

4. 绘图窗口

在 AutoCAD 2010 中，绘图窗口是用户绘图的工作区域，所有的绘图结果都反映在这个窗口中。 用户可以根据需要关闭各个工具栏，以增大绘图空间。 在绘图窗口中除了显示当前的绘图结果外，还显示了当前使用的坐标系类型以及坐标原点、X 轴、Y 轴、Z 轴的方向等。 默认情况下，坐标系为世界坐标系（WCS）。 绘图窗口的下方有"模型"和"布局"选项卡，可以在模型空间或图纸空间之间来回切换。

图 1-4

5. 命令行（见图 1-5）**与文本窗口**（见图 1-6）

图 1-5

图 1-6

命令行位于绘图窗口的底部，用于接收用户输入的命令，并显示命令提示信息。 在 AutoCAD 2010 中，命令行可以拖放为浮动窗口。 "文本窗口"是记录 AutoCAD 2010 命令的窗口，是放大的"命令行"窗口，用来记录已执行的命令，也可以用来输入新命令。 在 AutoCAD 2010 中，可以选择"视图"、"显示"、"文本窗口"命令、"执行文本窗口"命令或按【F2】键来打开 AutoCAD 2010 文本窗口，它记录了对文档进行的所有操作。

6. 状态行（见图 1-7）

图 1-7

状态行用来显示 AutoCAD 2010 当前的状态，如当前光标的坐标、命令和按钮的说明等。 在绘图窗口中移动光标时，状态行的"坐标"区将动态地显示当前坐标值。 坐标显示取决于所选择的模式和程序中运行的命令，共有"相对"、"绝对"和"无"3 种模式。 状态行中还包括如"捕捉模式"、"栅格显示"、"正交模式"、"极轴追踪"、"对象捕捉"、"对象捕捉追踪"、"允许/禁止动态 UCS"、"动态输入"、"显示/隐藏线宽"和"快捷特性"10 个功能按钮。

1.2 鼠标功能

AutoCAD 2010 的鼠标状态在操作区呈十字光标显示，选择菜单栏中的"工具/选项"命令，弹出"选项"对话框。 单击"显示"选项卡（见图 1-8），可按个人操作习惯调整十字光标大小。

左键：选择功能键。

右键：绘图区——快捷菜单或回车键功能。

变量 SHORTCUTMENU = 0——回车键。

变量 SHORTCUTMENU > 0——快捷菜单。

或用于环境选项——使用者设定——快捷菜单开关设定。

中间滚轮：旋转滚轮向前或向后，实时缩放、拉近、拉远。

按着滚轮不放并拖动——实时平移。

双击——缩放成实际范围（相当于 ZOOM /E）。

【Shift】 + 按着滚轮不放并拖动——任意方向观察。

图 1-8

【Ctrl】 + 按着滚轮不放并拖动——随意式实时平移。

Mbuttonpan = 0（系统默认值 = 1），按一下滚轮——对象捕捉快捷菜单。

【Shift + 鼠标右键】——对象捕捉快捷菜单。

另外，AutoCAD 支持自定义鼠标右键的操作习惯。 在"用户系统配置"选项卡中的 "Windows 标准操作"栏（见图 1-9），在其中可自定义鼠标右键的工作模式（见图 1-10）。

图 1-9

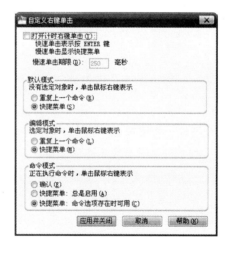

图 1-10

1.3 二维坐标系统（见图1-11）

坐标系统包括有笛卡儿坐标系、极坐标系、相对坐标系和世界坐标系及用户坐标系。

（1）笛卡儿坐标系：又称为直角坐标系，由一个原点（坐标为（0，0））和两个通过原点的、相互垂直的坐标轴构成。其中，水平方向的坐标轴为X轴，以向右为其正方向；垂直方向的坐标轴为Y轴，以向上为其正方向。平面上任何一点P都可以由X轴和Y轴的坐标所定义，即用一对坐标值（x，y）来定义一个点。

图1-11

（2）极坐标系：是由一个极点和一个极轴构成，极轴的方向为水平向右。平面上任何一点P都可以由该点到极点的连线长度L（＞0）和连线与极轴的交角a（极角，逆时针方向为正）所定义，即用一对坐标值来定位。

（3）相对坐标：是指在某些情况下，用户需要直接通过点与点之间的相对位移来绘制图形，而不想指定每个点的绝对坐标。为此，AutoCAD 2010提供了使用相对坐标的办法。所谓相对坐标，就是某点与相对点的相对位移值，在AutoCAD 2010中相对坐标用"@ X，Y"（X为相对前一点的水平位移值，Y为相对前一点的垂直位移值）表示。使用相对坐标时可以使用笛卡尔坐标，也可以使用极坐标，可根据具体情况而定。

（4）世界坐标系和用户坐标系：AutoCAD 2010系统为用户提供了一个绝对的坐标系，即世界坐标系。通常，AutoCAD 2010构造新图形时将自动使用世界坐标系。虽然世界坐标系不可更改，但可以从任意角度、方向来观察或旋转。相对于世界坐标系，用户可根据需要创建无限多的坐标系，这些坐标系称为用户坐标系。用户使用"用户坐标系"命令来对用户坐标系进行定义、保存、恢复和移动等一系列操作。如果在用户坐标系下想要参照世界坐标系指定点，在坐标值前加"＊"号即可。

1.4 对象捕捉与精确绘图（见图1-12）

要精确绘图时就需要精确捕捉定位，AutoCAD 2010提供了精确的对象捕捉特殊点功能。运用该功能可以非常容易地精确绘制出完美的工程图。AutoCAD 2010对象捕捉是指使新的图形对象定位于已有对象上，如定位于已有对象的中点、端点或某些其他特殊的点。

图1-12

单击菜单栏中的"工具"菜单，选择"草图设置"命令，或在状态栏的"对象捕捉"按钮上单击鼠标右键，AutoCAD 2010系统将自动弹出快捷菜单，选择"设置"选项，均可弹出"草图设置"对话框（见图1-13）。单击"对象捕捉"选项卡，该对话框中所有的选项均为复选项，可以使用鼠标设置对象特殊点的捕捉。在AutoCAD 2010绘图区内绘图时，当光标靠近这些特殊点时将自动捕捉。

（1）端点：用于捕捉圆弧、直线、多段线、网格、椭圆弧、射线或多段线各段线的端点，"端点"对象捕捉还可以捕捉到延伸边的端点有3D面、迹线和实体填充线的角点

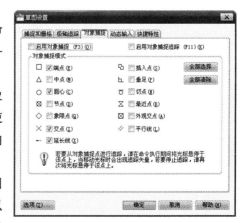

图1-13

等。

（2）中点：用于捕捉圆弧、椭圆弧、直线、多线、多段线线段、面域、实体、样条曲线或参照线的中点。

（3）圆心：用于捕捉圆弧、圆、椭圆、椭圆弧或实体填充线的圆（中）心点。 捕捉圆或圆弧的圆心必须在其圆周上拾取一点。

（4）节点：用于捕捉到 Point 命令绘制的点对象。

（5）象限点：用于捕捉圆弧、椭圆弧、填充线、圆或椭圆的 0°、90°、180°、270°角度上的点（在数学上又称四分之一点或象限点）。 象限点是相对于当前用户坐标系而言的。

（6）交点：用于捕捉直线、多段线、圆弧、圆、椭圆弧、椭圆、样条、曲线、结构线、射线或平行多线线段等任何 AutoCAD 2010 图形对象之间的平面交点。

（7）延长线：以用户选定的 AutoCAD 2010 图形对象为基准，并显示出其延伸线，用户可捕捉此延伸线上的任一点。

（8）插入点：用于捕捉到块、外部参照、文字、属性的插入点。

（9）垂足：用于捕捉选取点与选取对象的垂直交点，垂直交点并不一定在选取对象上定位。

（10）切点：用于捕捉选取点与所选圆、圆弧、椭圆或样条曲线相切的切点。

（11）最近点：用于捕捉最靠近十字光标的点，此点位于直线、圆、多段线、圆弧、线段、样条曲线、射线、结构线、实体填充线、迹线或 3D 面对应的边上，是 AutoCAD 捕捉对象广泛的功能。

（12）外观交点：用于捕捉两个在三维空间实际并未相交，但是投影在二维视图中相交的对象的交点。 这些对象包括圆、圆弧、椭圆、椭圆弧、直线、多线、多义线、射线、样条曲线、参照线等图形对象的交点。

（13）平行线：以用户选定的 AutoCAD 2010 图形对象为平行基准，当光标与所绘制的前一点的连线方向平行于基准方向时，系统将显示出一条临时的平行线，用户可捕捉到此线上的任一点。

1.5　AutoCAD 2010 命令输入方式

AutoCAD 2010 常用的输入方式是通过键盘在命令行输入或使用鼠标进行命令的输入，通常情况下两种方法同时进行，即利用键盘输入命令和参数，利用鼠标绘图和执行工具栏中的命令。

在 AutoCAD 2010 中，命令用来指示 AutoCAD 2010 执行什么样的操作，主要用于进行图形的绘制和编辑工作。 AutoCAD 2010 的命令执行过程是交互的，当用户输入命令后，按回车键，系统才执行该命令。 但在执行过程中，AutoCAD 2010 要求用户输入必要的绘图参数，输入完成后，也要按回车键，系统继续执行下一个命令。

1.6　AutoCAD 2010 "透明" 命令

AutoCAD 2010 中有部分命令可以在执行其他命令的过程中嵌套执行而不必退出该命令，这种方式称为 "透明" 地执行。

能透明执行的命令，通常是一些可以查询、改变图形设置或绘图工具的命令，如窗口缩放、栅格或捕捉等命令。 绘图、修改类命令不能被透明使用，比如，在画圆时想透明地执行画线命令是不行的。 使用透明命令要在它之前加一个单引号（'）即可。

【注】：执行完透明命令后，AutoCAD 2010 自动恢复原来执行的命令。 工具栏上有些按钮本身就定义成透明使用的，便于在执行其他命令时调用。

1.7 放弃和重做（见图 1-14 和图 1-15）

（1）放弃：该命令是在命令提示下显示命令或系统变量名，指示之前使用该命令的点。但对一些命令和系统变量无效，包括用以打开、关闭或保存窗口或图形、显示信息、更改图形显示、重生成图形或以不同格式输出图形的命令及系统变量。

将单个命令的操作编组，从而也可以使用单个撤销命令反向执行这些操作。如果"自动"选项设置为开，则启动一个命令将对所有操作进行编组，直到退出该命令。用户也可以将操作组当做一个操作放弃。如果在"控制"选项关闭或者限制了撤销功能，撤销"自动"将不可用。

（2）重做：该命令可恢复单个放弃命令放弃的效果。"重做"命令必须紧跟在"放弃"或"重做"命令之后。默认情况下，执行放弃或重做操作时，"放弃"命令将设置为将连续"平移"和"缩放"命令合并成一个操作。但是，从"视图"菜单执行的"平移"和"缩放"命令不会合并，并且始终保持独立的操作。

图 1-14

【注】：用放弃和重做操作步骤的时候，如果在放弃之前有平移或者缩放操作，那么它们也是一个放弃和重做的步骤。

图 1-15

1.8 对象选择

在 AutoCAD 2010 中，对作图对象的编辑随时会牵涉选取对象。具体如何快捷、方便地利用 AutoCAD 2010 所提供的选择工具快速地选中物体，是快速编辑图形的关键。AutoCAD 2010 的对象选择有以下几种情况（可以在选择某一对象后输入"？"再按回车键，以显示所有选择对象的选项，见图 1-16）。

需要点或窗口(W)/上一个(L)/窗交(C)/框(BOX)/全部(ALL)/栏选(F)/圈围(WP)/圈交(CP)/编组(G)/添加(A)/删除(R)/多个(M)/前一个(P)/放弃(U)/自动(AU)/单个(SI)/子对象(SU)/对象(O)

选择对象:

图 1-16

（1）直接点取方式（默认）：通过鼠标或其他输入设备直接点取实体，然后实体呈高亮度显示，表示该实体已被选中，此时就可以对其进行编辑。

（2）窗口方式：当命令行出现"选择对象"提示时，如果将点取框移到图中空白地方并按住鼠标左键，AtuoCAD 2010 会提示"指定对角点"，此时如果将点取框移到另一位置后按鼠标左键，AtuoCAD 2010 会自动以这两个点取点作为矩形的对顶点，确定一个默认的矩形窗口。如果窗口是从左向右定义的，框内的实体全被选中，而位于窗口外部以及与窗口相交的实体均未被选中；若矩形框窗口是从右向左定义的，那么不仅位于窗口内部的对象被选中，而且与窗口边界相交的对象也被选中。从左向右定义的框是实线框，从右向左定义的框是虚线框。

对于窗口方式，也可以在"选择对象"的提示下直接输入"W"，则进入窗口选择方式，不过，在此情况下，无论定义窗口是从左向右还是从右向左，均为实线框。如果在"选择对象"的提示下输入创建三维实体长方体，然后再选择实体，则会出现与默认的窗口选择方式完全一样。

（3）交叉选择：当提示"选择对象"时，输入"C"（交叉选择区域），则无论从哪个方向定义矩形框，均为虚线框，且为交叉选择实体方式。只要虚线框经过的地方，实体无论与其相交或包含在框内，均被选中。

（4）组方式：将若干个对象编组，当提示"选择对象"时，输入"G"后按回车键，接着命令行出现"输入组名"。在此提示下输入组名后按回车键，那么所对应的图形均被选取，这种方式适用于需要频繁进行操作的对象。另外，如果在"选择对象"提示下，直接选取某一个对象，则此对象所属的组中的物体将全部被选中。

（5）前一方式：利用此功能，可以将前一次编辑操作的选择对象作为当前选择集。在"选择对象"的提示下输入"P"后按回车键，则将执行当前编辑命令以前最后一次构造的选择集作为当前选择集。

（6）最后方式：利用此功能可将前一次所绘制的对象作为当前的选择集。在"选择对象"的提示下输入"L"后按回车键，AtuoCAD 2010 则自动选择最后绘出的那一个对象。

（7）全部方式：利用此功能可将当前图形中所有对象作为当前选择集。在"选择对象"的提示下输入"ALL"（注意：不可以只输入"A"）后按回车键，AtuoCAD 2010 则自动选择所有的对象。

（8）不规则窗口方式：在"选择对象"的提示下输入"WP"后按回车键，则可以构造任意闭合不规则多边形，在此多边形内的对象均被选中（此时的多边形框是实线框，类似于从左向右定义的矩形窗口的选择方法）。

（9）不规则交叉窗口方式：在"选择对象"的提示下输入"CP"并按回车键，则可以构造一任意不规则多边形，在此多边形内的对象以及一切与多边形相交的对象均被选中（此时的多边形框是虚线框，类似于从右向左定义的矩形窗口的选择方法）。

（10）围线方式：该方式与不规则交叉窗口方式相类似（虚线），但它不用围成一个封闭的多边形。执行该方式时，与围线相交的图形均被选中。在"选择对象"的提示下输入"F"后即可进入此方式。

（11）扣除方式：在此模式下，可以让一个或一部分对象退出选择集。在"选择对象"的提示下输入"R"即可进入此模式。

（12）返回到加入方式：在扣除模式下，即"选择对象"的提示下输入"A"并按回车键，Atuo-CAD 2010 会再提示"选择对象"，则返回到加入模式。

（13）多选：要求选择实体时，输入"M"（输入要重复的命令名），指定多次选择而不高亮显示对象，从而加快对复杂对象的选择过程。如果两次指定相交对象的交点，"多选"也将选中这两个相交对象。

（14）单选：在要求选择实体的情况下，如果只想编辑一个实体（或对象），可以输入 SI 来选择要编辑的对象，则每次只可以编辑一个对象。

（15）交替选择对象：当在"选择对象"的提示下选取某对象时，如果该对象与其他一些对象相距很近，那么就很难准确地点取到此对象。但是可以使用"交替对象选择法"。在"选择对象"的提示下，按【Ctrl】键，将点取框压住要点取的对象，然后单击鼠标左键，这时点取框所压住的对象之一被选中，并且光标也随之变成十字状。如果该选中对象不是所想要的对象，松开【Ctrl】键，继续单击鼠标左键，随着每一次鼠标的单击，AutoCAD 2010 会变换选中点取框所压住的对象，这样，用户就可以方便地选择某一对象了。

（16）快速选择：通过它可得到一个按过滤条件构造的选择集。输入"qselect"快速选择命令后，弹出"快速选择"对话框，就可以按指定的过滤对象的类型和指定对象欲过滤的特性、过滤范围等进行选择。用户也可以在 AutoCAD 2010 的绘图窗口中单击鼠标右键，在快捷菜单菜单中选择"快速选择"选项（见图 1-17）。需要注意的是，如果所设定的选择对象特性是"随层"的话，将不能使用该项功能。

（17）用选择过滤器选择：AutoCAD 2010 提供根据对象的特性构造选择集的功能。在命令行中输入"filter"后，将弹出"对象选择过滤器"对话框（见图 1-18），在其中可以构造选择过滤器并且保

存，方便以后直接调用，就像调用"块"一样方便。

图 1—17

图 1—18

【注】：

1）用户可先用选择过滤器选择对象，然后直接使用编辑命令，或在使用编辑命令提示选择对象时，输入"P"，即前一选择来响应。

2）在过滤条件中，颜色和线型不是指对象特性因为"随层"而具有的颜色和线型，而是用颜色、加载线型和设置当前线型等命令特别指定给它的颜色和线型。

3）已命名的过滤器不仅可以使用在定义它的图形中，还可用于其他图形中。

4）对于条件的选择方式，用户可以使用颜色、线宽、线型等各种条件进行选择。

1.9 显示控制命令

（1）重画、重生成：在绘图和编辑过程中，屏幕上常常会留下对象的拾取标记，这些临时标记并不是图形中的对象，有时会使当前图形画面显得混乱，这时就可以使用 AutoCAD 2010 的重画与重生成图形功能清除这些临时标记（见图 1-19）。

1）重画图形：在 AutoCAD 2010 中使用"重画"命令，系统将在显示内存中更新屏幕，消除临时标记。使用"重画"命令（用于透明使用），可以更新用户使用的当前视区。

2）重生成图形："重生成"命令与"重画"命令在本质上是不同的，利用"重生成"命令可重生成屏幕，此时系统从磁盘中调用当前图形的数据。它比"重画"命令执行速度慢，更新屏幕花费时间较长。在 AutoCAD 2010 中，某些操作只有在使用"重生成"命令后才生效，如改变点的格式。如果一直使用某个命令修改编辑图形，但该图形似乎看不出发生什么变化，此时可使用"重生成"命令更新屏幕显示。

"重生成"命令有以下两种形式：

● 选择"视图/重生成"命令，可以更新当前视区。

● 选择"视图/全部重生成"命令，可以同时更新多重视口。

图 1—19

（2）缩放和平移（见图1-20）。

1）缩放：该命令可将图形放大或缩小显示，以便观察和绘制图形，但并不改变图形的实际位置和尺寸，就如放大镜的变焦镜头，它既可对准图形的一部分进行操作，也可纵观全部图样。

图1-20

2）平移：该命令可将图形在AutoCAD 2010工作窗口中移动位置，以便观察和绘制图形，但并不改变图形的实际位置和尺寸。

（3）清除屏幕："全屏显示"按钮 位于应用程序状态栏的右下角。该按钮可使屏幕上仅显示菜单栏、"模型"选项卡和"布局"选项卡（位于图形底部）、状态栏和命令行。使用全屏显示可恢复界面项（菜单栏、状态栏和命令行除外）的显示。按【Ctrl+0（零）】组合键可打开或关闭全屏显示。

1.10 查询命令（见图1-21）

（1）查询距离：用于测量两点之间或多段线上的距离，通常基于二维图纸空间进行报告。在命令行中输入"dist"、回车键，根据提示指定第一个角点和第二个角点，命令行就会显示两点间的长度距离等信息。

图1-21

（2）查询面积：用于测量若干点之间形成的面积，或通过图形边界的选取进行查询。

在命令行中输入"area"后按回车键，根据提示指定第一个角点或 [对象（O）/添加（A）/减（S）]：指定点或输入选项，命令行就会显示图形的面积和周长。

这里所有点必须都在与当前用户坐标系（UCS）的XY平面平行的平面上。如果不闭合这个多边形，将假设从最后一点到第一点绘制了一条直线，然后计算所围区域中的面积。计算周长时，该直线的长度也会计算在内。

计算选定对象的面积和周长，如计算圆、椭圆、样条曲线、多段线、多边形、面域和实体的面积，但二维实体（使用SOLID命令创建）不报告面积。

计算面积和周长（或长度）时将使用宽多段线的中心线。打开"加"模式后，继续定义新区域时应保持总面积平衡。"加"选项计算各个定义区域和对象的面积、周长，也计算所有定义区域和对象的总面积。可以使用"减"选项从总面积中减去指定面积。

本章小结

本章主要介绍了AutoCAD 2010的主界面、鼠标功能、二维坐标系统、对象捕捉、精确绘图、命令输入方式、对象选择、显示控制命令、查询命令以及辅助功能等内容。这些都是学习绘图方法之前需要了解的。中文版AutoCAD 2010的工作界面由标题栏、菜单栏、工具栏、绘图窗口、命令行、文本窗口和状态栏组成。在绘制图形时，用户可通过工具栏、菜单或命令行中输入命令进行绘制。

思考题

1. 如何将界面设置成经典模式？
2. 如何捕捉设置各类点的样式？
3. 简述打开CAD文件，并将其另存为"平面图.dwg"的操作步骤。

第2章 绘图命令

学习目标

能运用各类线的命令来绘制简单的图形，用多边形、椭圆和多段线建立几何图形。

学习重点

本章在熟悉AutoCAD 2010命令的同时，结合对象捕捉及正交方式的运用加以掌握。

学习建议

本章应掌握基本绘图方法、绘图指令、图块的建立与插入、图案填充、使用AutoCAD 2010命令工具精确绘图。

2.1 绘制直线

直线是绘图中最常用、最基本的图形对象。通过调用"直线"命令选择正确的终点顺序,就可以绘制一系列首尾相接的直线段。启动"直线"命令有如下4种方法。

无论使用何种方法发出命令,命令发出后用户要根据命令行提示进行下一步操作。

(1)在"常用"选项卡中选择"直线"图标。

(2)"绘图/直线"菜单命令(见图2-1)。

(3)工具栏(见图2-2)。

(4)在命令行输入"LINE"后按回车键,系统给出指定点的提示。执行该命令的操作步骤如下:

1)指定下一点:通过输入坐标值或使用鼠标指定直线的第一点。

2)指定下一点或[放弃]:利用绝对坐标、相对坐标来指定直线

图2-1

图2-2

的终点,或利用鼠标在绘图窗口上指定直线的终点,这样可以绘制一条首尾相接的直线。如果继续指定点,命令行会再一次重复提示(见图2-3)。

```
指定下一点或 [放弃(U)]:
指定下一点或 [放弃(U)]:
指定下一点或 [闭合(C)/放弃(U)]:
```

图2-3

3)指定下一点或[闭合(C)/放弃(U)]:这时输入"C"按回车键,则使输入的直线的第一点与最后一点自动闭合。用"LINE"命令绘制水平线或垂直线时,可按【F8】键或执行状态栏上按钮打开正交模式。

2.2 绘制多线

在绘制建筑平面图中,经常要用平行线表示墙线。为此,AutoCAD 2010提供了多线绘制对象,由1~16条平行线组成。启动"多线"命令有如下两种方法。

(1)"绘图/多线"菜单命令(见图2-4)。

(2)在命令行中输入"MLINE"后按回车键:执行"多线"命令后,AutoCAD 2010提示如图2-5所示。

1)当前设置:对正=上,比例=1.00,样式=STANDARD:说明当前使用的多线样式。

2)指定起点或[对正(J)/比例(S)/样式(ST)]:指定多线的起点,或者根据其他选项设置多线对正方式、比例和样式。提示中各选项含义如下。

图2-4

```
命令: MLINE
当前设置: 对正 = 上, 比例 = 1.00, 样式 = STANDARD
```

```
指定起点或 [对正(J)/比例(S)/样式(ST)]:
```

<center>图 2-5</center>

- 对正（J）：用于设置多线使用的对正方式，AutoCAD 2010 提供有 3 种对正方式，即上、无、下。
- 比例（S）：用于控制多线的全局宽度。该比例不影响线型比例。
- 样式（ST）：在绘制多线前，需要先设置多线的样式，设置多线样式的步骤如下：

① 单击菜单栏中的"格式/多线样式"命令（见图 2-6）。

② 在弹出的"多线样式"对话框中，单击"新建"按钮（见图 2-7）。

<center>图 2-6　　　　　　　　　　　　　　　　图 2-7</center>

③ 在"创建新的多线样式"对话框中，输入多线样式的名称并选择开始绘制的多线样式，单击"继续"按钮（见图 2-8）。

④ 在"新建多线样式"对话框中，选择多线样式的参数，也可以输入说明。"说明"是可选的，最多可以输入 255 个字符，包括空格（见图 2-9）。

<center>图 2-8　　　　　　　　　　　　　　　　图 2-9</center>

⑤ 单击"确定"按钮。

⑥ 在"多线样式"对话框中，单击"保存"按钮将多线样式保存到文件（默认文件为 acad. mln），可以将多个多线样式保存到同一个文件中。如果要创建多个多线样式，可在创建新样式之前保存当前样式，否则，将丢失对当前样式所做的修改。

2.3　绘制多段线

多段线是由若干条直线和圆弧连接而成的不同宽度的曲线或折线，它被作为单一的对象使用，并且可绘制各种对象。启动"多段线"命令有如下 4 种方法。

（1）在"常用"选项卡中选择"多段线"图标。

（2）"绘图/多段线"菜单命令（见图 2-10）。

（3）工具栏（见图 2-11）。

（4）在命令行中输入"PLINE"后按回车键，系统给出指定点的提示。

执行该命令的操作步骤如下：

1）指定起点：使用鼠标或输入坐标值指定多段线的起始点，系统提示（见图 2-12）。

2）当前线宽为 0.0000：提示多段线的当前宽度。

3）指定下一个点或［圆弧（A）/半宽（H）/长度（L）/放弃（U）/宽度（W）］：使用绝对坐标、相对坐标或其他绘图工具在绘图窗口上输入点的位置，系统继续提示（见图 2-13）。

4）指定下一点或［圆弧（A）/闭合（C）/半宽（H）/长度（L）/放弃（U）/宽度（W）］：继续输入下一点，然后按回车键结束该命令。提示中各选项含义如下。

- 圆弧（A）：用弧的方式绘制多段线。
- 闭合（C）：用于自动将多段线闭合，并结束多段线命令。
- 半宽（H）：用于指定多段线的半宽值。

图 2-10

图 2-11

图 2-12

图 2-13

2.4 绘制正多边形

在 AutoCAD 2010 中，可以绘制边数为 3 ~1 024 的正多边形。 正多边形也是一条封闭的多段线。 启动"正多边形"命令有如下几种方法。

（1）"绘图/正多边形"菜单命令（见图 2-14）。

（2）工具栏（见图 2-15）。

（3）在命令行中输入"POLYGON"后按回车键，AutoCAD 2010 提示如下。

1）输入边的数目 <4>：输入多边形的边数，然后命令行提示（见图 2-16）。

2）指定正多边形的中心点或 [边（E）]：指定多边形的中心点或者确定多边形的一条边来绘制正多边形。 指定中心点后，命令行继续提示（见图 2-17）。

3）输入选项 [内接于圆（I）/外切于圆（C）] 〈I〉：通过外接圆方式和内切圆方式绘制多边形。 命令行继续提示（见图 2-18）。

4）指定圆的半径：输入圆的半径后，结束多边形的绘制。

正多边形的边数存储在系统变量 POLYSIDE 中，当再次输入"POLYGON"

图 2-14

图 2-15

图 2-16

图 2-17

图 2-18

命令时，提示的默认值将是上次所给的边数。

2.5 绘制矩形

矩形命令是用封闭的多段线作为四条边，并通过指定矩形的角点来绘制矩形。 启动"矩形"命令有如下几种方法。

（1）"绘图/矩形"菜单命令（见图2-19）。

（2）工具栏（见图2-20）。

（3）在命令行中输入"RECTANG"后按回车键，AutoCAD 2010提示（见图2-21）。

1）指定第一个角点或［倒角（C）/标高（E）/圆角（F）/厚度（T）/宽度（W）］：指定矩形的第一个角点或者通过其他选项进行绘制。各选项含义如下。

- 倒角（C）：用于设置矩形的倒角距离，绘制倒角矩形。
- 标高（E）：用于设置矩形在三维空间中的基面高度。
- 圆角（F）：用于设置矩形的圆角距离，绘制圆角矩形。
- 厚度（T）：用于设置矩形的厚度，即三维空间Z轴方向的高度。
- 宽度（W）：用于设置矩形的线条宽度。

2）指定另一个角点或［尺寸（D）］：指定矩形的另一个角点。

图 2-19

图 2-20

图 2-21

2.6 绘制圆弧

圆弧是圆的一部分，AutoCAD 2010提供了多种绘制圆弧的方法，用户应根据给定的条件，选择合适的绘制方法绘制圆弧、启动"圆弧"命令有如下几种方法。

（1）"绘图/圆弧"菜单命令（见图2-22）。

（2）工具栏（见图2-23）。

（3）在命令行中输入"ARC"后按回车键，AutoCAD 2010提示如下。

1）指定圆弧的起点或［圆心（C）］：指定圆弧的起点或者通过指定圆心绘制，指定起点后，系统继续提示。

2）指定圆弧的第二个点或［圆心（C）/端点（E）］：指定圆弧的第二个点，或者通过指定圆弧的中心点和圆弧的终点绘制。

绘制圆弧的方法有如下4种：

1）指定圆弧的起点、圆弧上的一点和圆弧的终点来绘制圆弧。

2）指定圆弧的圆心、圆弧的起点和终点来绘制圆弧。

3）指定圆弧的圆心、圆弧的起点和圆弧对应的圆心角来绘制圆弧。

4）指定圆弧的圆心、圆弧的起点和圆弧对应的弦长来绘制圆弧。

图 2-22

图 2-23

下面分别讲解以上4种方法的具体操作。

第一种方法：单击"绘图"工具栏里的"圆弧"工具，命令行提示"指定圆弧的起点或 ［圆心（C）］："，用鼠标在指定的起点上单击一下，随之命令行提示"指定圆弧的第二个点或 ［圆心（C）/端点（E）］："，用鼠标在指定的圆弧中间的点上单击一下，最后命令行提示"指定圆弧的端点："，这里的"端点"是指终点，用鼠标在指定的终点上单击一下，圆弧绘制完成。

第二种方法：单击"绘图"工具栏里的"圆弧"工具，当命令行提示"指定圆弧的起点或 ［圆心（C）］："的时候，输入"C"并按回车键，命令行接着提示"指定圆弧的圆心："，在指定的圆心上单击鼠标，接下来命令行提示"指定圆弧的起点："，在指定的圆弧起点上单击鼠标，最后命令行提示"指定圆弧的端点或 ［角度（A）/弦长（L）］："，在指定的圆弧的终点上单击鼠标，圆弧就绘制好了。

第三种方法：和第二种方法类似，只是在进行到命令行提示"指定圆弧的端点或 ［角度（A）/弦长（L）］："的时候，输入"A"并按回车键，接下来命令行提示"指定包含角："，输入圆弧对应的圆心角的指定角度，比如"120"后按回车键，圆弧绘制成功。

第四种方法：该方法的具体操作步骤也和第二种方法类似，只是在进行到命令行提示"指定圆弧的端点或 ［角度（A）/弦长（L）］："的时候，输入"L"并按回车键，接着命令行提示"指定弦长："，输入指定的圆弧对应的弦长后按回车键，圆弧绘制成功。

2.7 绘制圆

绘制圆的方法有多种，用户应根据具体的给定条件，选择合适的绘制方法，AutoCAD 2010默认的方法是指定圆心和半径。启动"圆"命令有如下3种方法。

（1）"绘图/圆"菜单命令（见图2-24）。

（2）工具栏（见图2-25）。

（3）在命令行中输入"CIRCLE"后按回车键，AutoCAD 2010提示如下。

1）指定圆的圆心或 ［三点（3P）/两点（2P）/切点、切点、半径（T）］：指定圆心位置，或者通过其他选项绘制。

- 三点（3P）：通过圆周上的3点来绘制圆（见图2-26）。
- 两点（2P）：通过确定直径的两个点绘制圆（见图2-27）。

图2-24

图2-25

图2-26

图2-27

- 切点、切点、半径（T）：通过两个切点和半径绘制圆。

2）指定圆的半径或［直径（D）］：输入半径值或直径值，然后结束圆命令。

2.8　绘制圆环

圆环是由一对同心圆组成，实际上就是一种呈圆形封闭的多段线。 其主要参数有圆心、内直径和外直径。 启动圆环命令有如下两种方法。

（1）"绘图/圆环"菜单命令（见图 2-28）。

（2）在命令行中输入"DONUT"后按回车键，AutoCAD 2010 提示如下。

1）指定圆环的内径 < 5.0000 >：在该提示下输入圆环内径数值。

2）指定圆环的外径 < 50.0000 >：在该提示下输入圆环外径数值。

3）指定圆环的中心点或 < 退出 >：在该提示下指定圆环的中心点。

4）指定圆环的中心点或 < 退出 >：在该提示下继续指定圆环的中心点，绘制出同样大小的圆环，或者按回车键结束圆环命令。

图 2-28

2.9　绘制样条曲线

样条曲线是经过或接近一系列给定点的光滑曲线，并可以控制曲线与点的拟合程度，也可以封闭样条曲线，使起点和终点重合。 启动"样条曲线"命令有如下 3 种方法。

（1）"绘图/样条曲线"菜单命令（见图 2-29）。

（2）工具栏（见图 2-30）。

（3）在命令行中输入"SPLINE"后按回车键，即可在绘图空间单击鼠标绘制图形。

图 2-29

图 2-30

2.10　绘制椭圆

椭圆作为工程制图中常见的图形，是由距离两个定点的长度之和为定值的点组成的。 在 AutoCAD 2010 中，启动"椭圆"命令有如下 3 种方法。

（1）"绘图/椭圆"菜单命令（见图 2-31）。

（2）工具栏（见图 2-32）。

（3）在命令行中输入"ELLIPSE"后按回车键，用户可以使用 3 种方法绘制椭圆及椭圆弧。

1）指定中心点：选择该选项，通过指定椭圆的中心点绘制椭圆。

2）指定轴和端点：选择该选项，通过指定椭圆的轴和端点来绘制椭圆。

3）选择 A 选项：通过指定圆弧的轴端点和角度来绘制椭圆弧。

椭圆的绘制方法有两种：一种是指定椭圆轴的两个端点和另一轴的一个端

图 2-31

图 2-32

点，另一种是指定椭圆的中心和长短轴的各一个端点。

第一种方法：单击"绘图"工具栏里的"椭圆"工具，命令行提示"指定椭圆的轴端点或 ［圆弧（A）／中心点（C）］："，单击椭圆轴的一个端点，接着命令行提示"指定轴的另一个端点："，单击这条椭圆轴的另一个端点，命令行提示"指定另一条半轴长度或 ［旋转（R）］："，单击另一条椭圆轴的一个端点，完成椭圆的绘制。

第二种方法：单击"绘图"工具栏里的"椭圆"工具，命令行提示"指定椭圆的轴端点或 ［圆弧（A）／中心点（C）］："，输入"C"并按回车键，命令行提示"指定椭圆的中心点："，单击这个椭圆的中心点，命令提示"指定轴的端点："，单击椭圆轴的一个端点，命令行提示"指定另一条半轴长度或 ［旋转（R）］："，单击另一条椭圆轴的一个端点，完成椭圆的绘制。

至于"指定另一条半轴长度或 ［旋转（R）］："中的选项"旋转"很少用到，它的意思是用已经指定的轴为直径画一个圆，再以此直径为旋转轴在三维空间旋转一个指定角度，将旋转后的圆投影在 XY 平面上得到椭圆。

2.11　绘制椭圆弧

在 AutoCAD 2010 中，启动"圆弧"命令有如下 3 种方法。

（1）"绘图／椭圆／圆弧"菜单命令（见图 2-33）。

（2）工具栏（见图 2-34）。

（3）在命令行中输入"ELLIPSE"后按回车键即可。

要绘制椭圆弧，可以单击"绘图"工具栏里的"椭圆弧"工具，也可以在绘制椭圆的过程中，当命令行提示"指定椭圆的轴端点或 ［圆弧（A）／中心点（C）］："的时候输入"A"并按回车键。绘制过程同绘制椭圆一样，当椭圆绘制完后指定弧开始和结束的角度就可以了，读者可以自行试一试，很容易理解的。

以上讲述中为了精简叙述语言，没有涉及对象捕捉，实际上在起点、终点、圆心和圆弧中间点以及椭圆中心、椭圆轴端点上单击前，都应该使用

图 2-33

"对象捕捉"工具捕捉，才能精确绘图，这是使用 AutoCAD 2010 必须遵循的规矩。

图 2-34

2.12 绘制表格

在中文版 AutoCAD 2010 中，用户可以使用创建表命令创建数据表或标题块。 此外，用户可以输出来自 AutoCAD 2010 的表格数据，以供 Microsoft Excel 或其他应用程序使用。

1. 创建与设置表样式

用户可以使用 AutoCAD 2010 中默认的表格样式，也可以自定义样式来创建表格。

（1）新建表格样式：启动"表格样式"命令有如下 3 种方法

1）"格式/表格样式"菜单命令（见图 2-35）。

2）工具栏（见图 2-36）。

3）在命令行中输入"TABLE"后按回车键，系统弹出"插入表格"对话框，单击"启动表格样式"对话框按钮，弹出"表格样式"对话框（见图 2-37）。

单击该对话框中的"新建"按钮，系统弹出"创建新的表格样式"对话框。 在"新样式名"文本框中输入新的表格样式名，然后在"基础样式"下拉列表框中选择一种基础样式，最后单击"继续"按钮，系统弹出"新建表格样式"对话框。 利用该对话框，用户可以设置数据、列标题和标题的样式。

图 2-35

（2）设置表格样式：在"单元样式"选项区可以分别设置表格的数据、表头和标题对应的样式。 由于 3 个选项的内容基本相同，下面就进行简单介绍。

图 2-36

图 2-37

1）"常规"选项卡"对齐"下拉列表框：用于设置表格单元的文字对齐方式，如左上、中上等。

2）"文字"选项卡：该选项卡用于设置文字样式、高度、颜色等特性。

① "文字样式"下拉列表框：用于选择可以使用的文字样式。

② "文字高度"文本框：用于设置表格单元中的文字高度。 默认情况下，数据和列标题的文字高度为 4.5，标题文字的高度为 6。

③ "文字颜色"下拉列表框：用于设置文字的颜色。

④ "文字角度"下拉列表框：用于设置表格的背景填充颜色。

3）"边框"选项卡：该选项卡用于设置表格的边框是否存在。当表格具有边框时，可以在下拉列表框中选择表格的边线宽度，在其中设置边框颜色。

"常规"选项区：该选项区用于选择表格的方向是向上或向下。

"页边距"选项区：该选项区用于设置表格单元内容距边线的水平或垂直距离。

2. 创建表格

启动创建"表格"命令有如下 3 种方法。

（1）"绘图/表格"菜单命令（见图 2-38）。

（2）工具栏（见图 2-39）。

（3）在命令行中输入 TABLE 后按回车键，系统弹出"插入表格"对话框（见图 2-40）。

该对话框中各选项含义如下：

1） 设置单元样式 选项区：用于设置表格的外观属性。

2） 插入方式 选项区：用于指定插入表格的位置。

3） 列和行设置 选项区：用于设置列和行的数目和大小。

设置好表格的属性后，单击"确定"按钮，系统返回到绘图窗口，然后再在绘图窗口中指定插入点，AutoCAD 提示输入表格中的文字。输入文字后就完成了表格的创建。

图 2-38

图 2-39

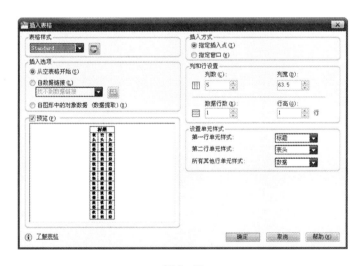

图 2-40

2.13 绘制点

在绘图过程中，经常要通过输入点的坐标来确定某个点的位置。AutoCAD 提供了 3 种放置点的方法，分别为 POINT、DIVIDE 和 MEASURE 命令。

在 AutoCAD 2010 中，点的样式可以设置。单击菜单"格式/点样式"命令，或者在命令行中输入 DDPTYPE，系统弹出"点样式"对话框。利用该对话框，用户可以设置点的样式及尺寸，AutoCAD 2010 提供了 20 种不同样式的点可供选择，其中，点的尺寸可以按照相对于绘图屏幕的百分比和绝对绘图单位两种方式来设置。

1. 启动点（Point）命令的方法

（1）"绘图/点"菜单栏（见图2-41）。

（2）工具栏（见图2-42）。

（3）在命令行输入 POINT 后按回车键，AutoCAD 2010 提示（见图2-43）。

① 当前点模式：PDMODE = 0 PDSIZE = 0.0000

② 指定点：在该提示下确定点的位置。

2. 启动定数等分点（DIVIDE）命令的方法。

（1）"绘图/点/定数等分"菜单栏（见图2-44）。

（2）在命令行中输入 DIVIDE 后按回车键，AutoCAD 2010 提示如下。

图 2-41

图 2-42

图 2-43

1）选择要定数等分的对象：在该提示下选择要定数等分的对象，该对象可以是直线、圆、圆弧、多段线等实体。

2）输入线段数目或［块（B）］：在该提示下指定线段的等分段数，或者输入 B，沿选定对象等间距放置图块。

点命令可生成单个或多个点。在实际的绘制过程中，可通过系统变量 DDMODE 和 PDSIZE 设置点的类型及其大小。系统变量 PDMODE 的值分别为 0、2、3、4时，相应点的形状分别为点、十字、叉和竖线。

图 2-44

3. 定距等分（MEASURE）

启动定距等分命令有如下两种方法：

（1）"绘图/点/定距等分"菜单栏（见图2-45）。

（2）在命令行中输入 MEASURE 后按回车键，AutoCAD 2010 提示如下。

1）选择要定距等分的对象：在该提示下选择要定距等分的对象。

2）指定线段长度或［块（B）］：在该提示下指定定距等分的线段长度，或者输入 B，以给定的长度等距插入图块。

图 2-45

2.14 螺旋线

在 AutoCAD 中启动螺旋线命令有如下 3 种方法。

（1）"绘图/螺旋"菜单栏（见图 2-46）。

（2）工具栏（见图 2-47）。

（3）在命令行中输入 HELIX 后按回车键

创建螺旋可以指定以下特性：底面半径、顶面半径、高度、圈数、圈高和扭曲方向。

如果指定一个值来同时作为底面半径和顶面半径，将创建圆柱形螺旋。默认情况下，为顶面半径和底面半径设置的值相同。不能指定 0 同时作为底面半径和顶面半径。如果指定不同的值来作为顶面半径和底面半径，将创建圆锥形螺旋。如果指定的高度值为 0，则将创建扁平的二维螺旋。

图 2-46

图 2-47

2.15 修订云线

云线是由连续圆弧组成的多段线，用于在检查阶段提醒用户注意图形的某个部分。在检查或用红线圈阅图形时，可以使用修订云线功能亮显标记以提高工作效率。REVCLOUD 用于创建由连续圆弧组成的多段线，以构成云线形状的对象。用户可以为修订云线选择样式："普通"或"手绘"。如果选择"画笔"，修订云线看起来像是用画笔绘制的。启动修订云线命令有如下 3 种方法。

（1）"绘图/修订云线"菜单栏（见图 2-48）。

（2）工具栏（见图 2-49）。

图 2-48

图 2-49

（3）在命令行中输入 BHATCH 后按回车键，在命令提示下，指定新的弧长最大值和最小值，或指定修订云线的起始点。默认的弧长最小值和最大值设置为 0.5000 个单位。弧长的最大值不能超过最小值的 3 倍。

1）沿着云线路径移动十字光标。要更改圆弧的大小，可以沿着路径单击拾取点，如图 2-50 所示。

2）可以随时按回车键停止绘制修订云线，如图 2-51 所示。

图 2-50

```
指定起点或 [弧长(A)/对象(O)/样式(S)] <对象>:
沿云线路径引导十字光标...

反转方向 [是(Y)/否(N)] <否>:
```

图 2-51

3）要闭合修订云线，请返回到它的起点，如图 2-52 所示。

可以从头开始创建修订云线，也可以将对象（例如，圆、椭圆、多段线或样条曲线）转换为修订云线。将对象转换为修订云线时，如果 DELOBJ 设置为 1（默认值），原始对象将被删除。

图 2-52

可以为修订云线的弧长设置默认的最小值和最大值。绘制修订云线时，可以使用拾取点选择较短的圆弧段来更改圆弧的大小，也可以通过调整拾取点来编辑修订云线的单个弧长和弦长。REVCLOUD 将上一次使用的弧长存储为 DIMSCALE 系统变量的乘数，以使具有不同比例因子的图形一致。在执行 REVCLOUD 命令之前，要确保能够看到使用此命令添加轮廓的整个区域。REVCLOUD 不支持透明和实时的平移和缩放。

2.16　图案填充

AutoCAD 的图案填充功能是把各种类型的图案填充到指定区域中，用户可以自定义图案的类型，也可以修改已定义的图案特征。

在 AutoCAD 中，图案填充是指用图案去填充图形中的某个区域，以表达该区域的特征。

（1）启动图案填充命令有如下 3 种方法。

1）"绘图/图案填充"菜单栏（见图 2-53）。

2）工具栏（见图 2-54）。

3）在命令行输入 HATCH 后按回车键

执行图案填充命令后，系统弹出对话框。该对话框中包含"图案填充"和"渐变色"选项卡。下面分别介绍各选项卡含义。

（2）"图案填充"选项卡。

该选项卡用于设置填充的类型、图案和角度等参数。

1）"类型和图案"选项区：用于设置填充的类型。其中包括 3 个选项，下面分别对其进行介绍。

图 2-53

图 2-54

- "图案"选项：选择该选项后，在下拉列表框中可以选择 ACAD. PAT 文件提供的各种类型的图案代码，如图 2-55 所示。

或者单击其右侧的按钮，系统弹出"填充图案选项板"，如图 2-56 所示。

图 2-55

图 2-56

利用该对话框可以选择任一种预定义图案。

- "ISO"选项卡：选择该选项卡后，系统允许用户使用当前线型定义的一种简单图案。图案可以由一组平行线或两组平行线组成，如图 2-57 所示。
- "自定义"选项卡：选择该选项卡后，系统允许用户使用自定义图案，如图 2-58 所示。

图 2-57

图 2-58

- 角度和比例：该列表框用于确定填充图案的旋转，如图 2-59 所示。
- 比例：该列表框用于设置预定义或自定义图案的缩放比例，如图 2-60 所示。

图 2-59

图 2-60

- 间距：该列表框设置用户定义图案中直线的间距。当在下拉列表中选择了相应选项时，该选项才有效，如图 2-61 所示。

间距 (C):	1

图 2-61

- ISO 笔宽：该列表框用于设置笔的宽度。当在下拉列表中选择 ISO 类型的图案时，该选项才有效，如图 2-62 所示。

2) "高级"选项卡：该选项卡用于设置创建图案填充样式、确定填充边界的属性。

① 选项区：该选项区用于确定在最外端的边界内的对象是否作为填充的边界。在 AutoCAD 2010 中提供了 3 种填充方式：普通、外部和忽略。

- 选中该单选按钮，则在绘制填充图案时，由外部边界向里填充。这种样式将不填充孤岛，但是孤岛中的孤岛将得到填充，如图 2-63 所示。

ISO 笔宽 (O):

- 0.13 mm
- 0.18 mm
- 0.25 mm
- 0.35 mm
- 0.50 mm
- 0.70 mm
- 1.00 mm
- 1.40 mm
- 2.00 mm

图案填充原点
◉ 使用当前原点 (T)
◯ 指定的原点

单击以设置

默认为边界范

图 2-62

- 选中该单选按钮，则系统只在最外层区域内进行图案填充，如图 2-64 所示。
- 选中该单选按钮，则系统将忽略内部边界，而填充整个闭合区域，如图 2-65 所示。

图 2-63 图 2-64 图 2-65

② 边界保留区：该选项区用于指定是否将填充边界保留为对象以及新边界对象的类型。 其中，复选框用于保存填充边界，如图 2-66 所示。

③ 选项区：该选项区用于定义当从指定点定义边界时，系统分析得到的对象集合。 默认情况下，系统根据当前视口中所有可见对象确定填充边界，如图 2-67 所示。

图 2-66 图 2-67

3）"渐变色"选项卡：该选项卡用来为填充区域选择填充的渐变颜色，如图 2-68 所示。

① 单色单选按钮：选中该单选按钮，可以使用由一种颜色产生的渐变色来进行图案填充。 用户还可以单击右侧的按钮，弹出对话框，从中选择需要的颜色以及调整渐变色的渐变程度，如图 2-69 所示。

图 2-68 图 2-69

② 双色单选按钮：选中该单选按钮，可以使用由两种颜色产生的渐变色来进行图案填充，如图 2-70 所示。

③ 下拉列表框：该列表框用于设置渐变色的角度，如图 2-71 所示。

图 2-70 图 2-71

2.17 创建块

利用 AutoCAD 绘图时，如果图形中包含大量相同或相似的内容，或者所绘制的图形与已有的图形文件相同，则可以把要重复绘制的图形创建成块。

创建图块的方法主要有以下 3 种。

（1）"绘图/块/创建"菜单栏（见图 2-72）。

（2）工具栏（见图 2-73）。

（3）在命令行输入 BLOCK 后按回车键，系统弹出对话框，如图 2-74 所示。该对话框中各选项含义如下。

1）"名称"下拉列表框：用于输入定义的图块名称，并在下面的 X、Y、Z 文本框内显示基点坐标。

2） 选项区：用于指定新的图块要包含的对象，并确定在创建块以后对源对象的处理方法。在选项区中包含 3 个单选按钮，各按钮含义如下。

图 2-72

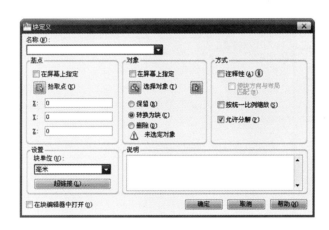

图 2-73

图 2-74

① 保留(R) 单选按钮：选中该按钮在创建块以后，被选定的对象仍保留在图形中。

② 转换为块(C) 单选按钮：选中该按钮在创建块以后，被选定的对象将转换成块。

③ 删除(D) 单选按钮：选中该按钮在创建块以后，被选定的对象将从图形中删除。

④ 单击"快速选择"按钮，弹出"快速选择"对话框：用户可以通过该对话框确定所选对象的过滤条件。

在弹出的该对话框中，如何应用 选项区：用于确定是否随块定义一起保存预览图标。选中 ⊙ 包括在新选择集中(I) 单选按钮：选项区的右侧将出现一个图标，该图标将模拟显示块定义；选中 ○ 排除在新选择集之外(E) 单选按钮：不会显示图标。

3）"说明"文本框：利用该文本框可以输入与块相关的文字说明，也可以不加说明。

4）"超链接"按钮：单击该按钮，系统弹出对话框。利用该对话框可以插入超级链接文档。

2.18 块存盘

将整个图形、块或对象写入磁盘，保存为一个独立的图形文件，即为创建外部块。在命令行输入命令 WBLOCK，系统弹出"写块"对话框，如图 2-75 所示。

该对话框中各选项的含义如下。

（1）"源"选项区：用于将指定块和对象，将其另存为文件并指定插入点。

1）⊙块(B)：单选按钮：选中该单选按钮，系统选择一个图块并将其保存为图形文件。

2）⊙整个图形(E)：单选按钮：选中该单选按钮，系统将当前的整个图形保存为图形文件。

3）⊙对象(O)：单选按钮：选中该单选按钮，系统把不属于图块的图形对象保存为图形文件。

（2）"基点"选项区：用于确定图块的基点，如图 2-76 所示。

（3）"对象"选项区：用于选择要保存为图形文件的对象，如图 2-77 所示。

图 2-75

图 2-76

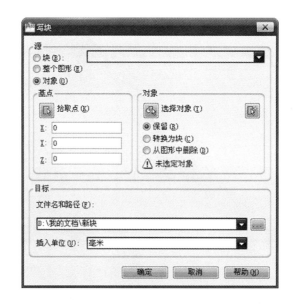

图 2-77

（4）"目标"选项区：用于指定图形文件的名称和保存路径。通过下拉列表框可以选择保存路径，如图 2-78 所示。

（5）"插入单位"下拉列表框：用于确定图块的插入单位，即在与图块不同单位的图形中，从设计中心中拖动该图块文件作为块插入时，自动缩放单位，如图 2-79 所示。

图 2-78 图 2-79

2.19 插入块

引用内部块和外部块可以采用插入的方法进行操作，且在插入时用户可以改变块的缩放比例和旋转角度。启动插入块命令有如下 3 种方法。

（1）"插入/块"菜单栏（见图 2-80）。

（2）工具栏（见图 2-81）。

（3）在命令行输入 INSERT 后按回车键，系统弹出对话框。该对话框中各选项含义如下。

1）"名称"下拉列表框：在该下拉列表框中输入要插入的块名，或者选择当前图形中已经创建的块。

2）"插入点"选项区：该选项区用于指定图块的基点在图形中的插入位置，系统默认的插入点为（0,0,0）。选中复选框可以在绘图窗口指定插入点，或者在 X、Y、Z 文本框中输入插入点的坐标，如图 2-82 所示。

图 2-80

图 2-81

3）"比例"选项区：用于指定插入块的缩放比例。图块被插入到当前图形中时，可以按任意比例放大或缩小，如图 2-83 所示。

4）"旋转"选项区：用于指定插入块时的旋转角度，系统默认的旋转角度为 0°，如图 2-84 所示。

图 2-82

图 2-83

图 2-84

5）复选框：选中该复选框，在插入块时将被分解为单独实体。

2.20 插入外部图形文件

外部参照是将图形作为一个外部图形附在当前图形中。如果附着一个图形，而且此图形包含附着的外部参照，则附着的外部参照将出现在当前图形中，附着的图形将由最新保存的图形决定。"外部参照"与"块"的区别在于：它不需要在图形数据库中存储外部参照图形中各个对象的数据，只需存储外部图形文件的位置。

1. 建立外部参照

启动建立外部参照命令有如下两种方式。

（1）"插入/外部参照"菜单栏（见图 2-85）。

（2）在命令行输入 XATTACH 后按回车键。

图 2-85

执行建立外部参照命令后，系统弹出对话框。在该对话框中选择需要插入到当前图形中的外部参照文件，如图2-86所示）。然后再单击"打开"按钮，系统弹出"附着外部参照"对话框，完成外部参照的建立，如图2-87所示。

图2-86

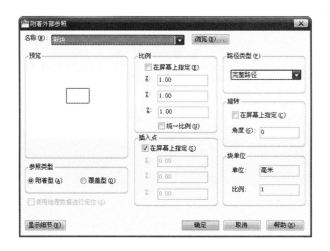

图2-87

该对话框中各选项含义如下：

1）"名称"下拉列表框：用于选择外部参照的文件名。或者通过按钮指定外部参照文件的位置和路径。

2）"参照类型"选项区：包含两个单选按钮，它们的区别在于显示或不显示嵌套参照中的嵌套内容。

3）"插入点"选项区：用于指定参照文件的插入点。

4）"比例"选项区：用于确定参照文件的插入比例。

5）"路径类型"下拉列表框：用于选择保存外部参照的路径类型。

6）"旋转"选项区：用于确定参照文件插入时的旋转角度。

（3）以拖动的方式插入外部图形文件。

其操作步骤如下：

1）在AutoCAD 2010中选择需要引用的外部图形文件。

2）选择图形文件，按住鼠标左键，拖动该文件到AutoCAD绘图窗口，松开鼠标，系统提示，如图2-88所示：

① 命令：-INSERT 输入块名或 ［?］：

② 指定插入点或［基点［B］/比例（S）/X/Y/Z/旋转（R）］：在绘图窗口中指定插入点，或

```
单位：毫米  转换：   0.0394
指定插入点或 [基点(B)/比例(S)/X/Y/Z/旋转(R)]:
输入 X 比例因子，指定对角点，或 [角点(C)/XYZ(XYZ)] <1>:
```

图 2-88

者通过其他选项进行插入。

③ 输入 X 比例因子，指定对角点，或 [角点（C）/XYZ] ＜1＞：输入 X 轴比例因子。

④ 输入 Y 比例因子或＜使用 X 比例因子＞：输入 Y 轴比例因子。

⑤ 指定旋转角度 ＜0＞：输入插入时的旋转角度。

2. 管理外部参照

启动管理外部参照命令有如下两种方式。

（1）菜单命令（见图 2-89）。

（2）在命令行输入 XREF 后按回车键。

执行管理外部参照命令后，系统弹出"外部参照"对话框，如图 2-90 所示。

图 2-89

图 2-90

该对话框中各选项的含义如下：

1）单击"附着"按钮，如图 2-91 所示，系统弹出"附着参照对象"对话框，用于插入新的外部参照文件。

2）在已附着的文件名称上用鼠标右键单击，可选择卸载、重载、拆离、绑定，如图 2-92 所示。

图 2-91

图 2-92

31

3. 对外部参照进行剪裁

启动剪裁外部参照命令有如下两种方法。

（1）"修改/对象/外部参照"菜单命令（见图2-93）。

图2-93

（2）工具栏（见图2-94）。

图2-94

（3）在命令行输入 XCLIP 后按回车键，系统命令提示如下。

1）选择对象：选择参照图形。

2）输入剪裁选项［开（ON）/关（OFF）/剪裁深度（C）/删除（D）/生成多段线（P）/新建边界（N）］ ＜新建边界＞：在该提示下直接按回车键。

3）指定剪裁边界：［选择多段线（S）/多边形（P）］矩形（R）］ ＜矩形＞：按回车键。

4）指定第一个角点：

5）指定对角点：

本章小结

　　本章主要介绍了 AutoCAD 2010 的各种绘图命令，包括各类线、图形、点、图案填充，创建块、块存盘、插入块等基本内容，以及图形建立的基本问题，同时还介绍了几种不同的图形建立方式。 通过本章的学习，用户应该熟练掌握平面图形的绘制方法与技巧，并在以后绘制复杂图形时做到应用自如。

思考题

1. 如何调整填充纹理和大小?

2. 绘制直线的途径有哪 3 种?

3. 利用直线和正多边形命令绘制平面图。

第 3 章 编辑命令

学习目标

　　熟练掌握多边形的画法，在绘制相同而且对称的图形时熟练运用镜像命令，对有图形进行倒圆角命令，通过延伸使两条线相交，通过旋转命令将图形旋转到一个指定角度的位置。

学习重点

　　圆的绘制过程中需掌握内接于圆及外切于圆的区别；达到熟练掌握旋转、镜像、延伸、倒圆角命令的使用。

学习建议

　　熟悉利用快捷键在命令行的输入，以提高绘图效率。

3.1 删除

删除命令可以将错误的操作删除，如果在不小心的情况下误删了某些图形，则可以执行"取消删除"命令，也可使用快捷键 U 执行。 启用删除命令有以下 5 种方法。

（1）"编辑/清除"菜单命令（见图 3-1）。

（2）工具栏（见图 3-2）。

（3）在命令行输入 ERASE 后按回车键。

（4）运用【Delete】键：运用鼠标左键选中要删除的对象，然后再按下【Delete】键执行该删除命令，删除被选中对象。

（5）右键快捷菜单：选中要删除的对象，然后在绘图区域中单击鼠标右键，在弹出的快捷菜单中选择"删除"命令，也同样可以删除被选中对象，如图 3-3 所示。

图 3-1

图 3-2

在执行删除命令时，如果先选中对象再执行删除命令，则被选中的对象不只是成虚线显示，且每个独立的对象还都带有夹点，如图 3-4a所示。

如果在执行删除命令时，先在命令状态下，再根据命令行的提示选择要删除的对象，则被选中的对象只呈虚线显示，然后再通过鼠标或者键盘操作来删除选中对象，如图 3-4b 所示。

图 3-3

a) b)

图 3-4

3.2 复制

复制对象用于将多个相同形状的图形对象复制到指定位置。 启动复制对象命令有如下 3 种方法。

（1）"编辑/复制"菜单命令（如图 3-5 所示）：

（2）工具栏（见图 3-6）。

（3）在命令行输入 COPY 后按回车键：

执行复制对象命令以后，AutoCAD 会提示如下。

① 选择对象：在该提示下选择需要复制的对象。

② 指定需要复制的对象的基点或位移：在该相应的提示下指定

图 3-5

图 3-6

复制对象的基准点。

③ 指定位移的第二点或者用第一点作为位移：在该相应的提示下指定被复制对象的第二点，系统将自动根据这两点来确定复制对象的位置。

④ 指定位移的第二点：在相应的提示下不断指定新的位移第二点，从而实现对该对象的多重复制。

3.3 镜像

"镜像"命令对创建对称的对象非常有用，因为可以快速地绘制对象的一半，然后将其相对于某条线进行镜像操作，而不必绘制整个对象，可以大大节省绘图时间。 启用"镜像"命令可以有以下 3 种方法。

（1）"修改/镜像"菜单命令（见图 3-7）。

（2）工具栏（见图 3-8）。

（3）在命令行输入 MIRROR 后按回车键，根据命令行提示即可对需要镜像的对象进行镜像操作。

图 3-7

图 3-8

3.4 偏移

偏移对象用以创建其造型与原始对象造型形平行的新对象，"偏移"命令是对指定的直线、圆、圆弧、椭圆或椭圆弧、二维多线段、构造线（参照线）和射线、样条曲线等作同心复制的一个快捷简单的命令。 启动偏移命令有如下 3 种方法。

（1）"修改/偏移"菜单命令（见图 3-9）。

（2）工具栏（见图 3-10）。

（3）在命令行输入 OFFSET 后按回车键，AutoCAD 2010 会提示如下：

① 通过指定偏移距离或通过（T）＜通过＞：在该提示下输入一个需要偏移的距离值，也可以输入值或使用定点设备或者通过输入 T，指定需要偏移的对象的一个通过点来进行偏移操作。

② 选择要偏移的对象或＜退出＞：在该提示下选择需要偏移的对象。

图 3-9

图 3-10

③ 指定点以确定偏移所在一侧：在该提示下指定偏移的方向，指定要放置新对象的一侧上的一点。

④ 选择另一个要偏移的对象或＜退出＞：在该提示下按回车键，结束偏移命令。

3.5 阵列

"阵列"命令包括矩形阵列和环形阵列。对于矩形阵列，可以控制行和列的数目以及它们之间的距离。对于环形阵列，可以控制对象副本的数目并决定是否旋转副本。对于创建多个定间距的对象，阵列比复制要快。启动阵列命令有如下 3 种方法。

（1）"修改/阵列"菜单命令（见图 3-11）。

（2）工具栏（见图 3-12）。

（3）在命令行输入 ARRAY 后按回车键，系统将会自动弹出"阵列"对话框，如图 3-13 所示。

利用该对话框，用户可以形象、直观地进行矩形和环形阵列的设置。

（4）矩形阵列是把同一对象进行多行多列的排布，在行与列的文本框中可以指定所需的行数和列数，将沿当前捕捉旋转角度定义的基线创建矩形阵列。该角度的默认设置为 0，因此，矩形阵列的行和列与图形的 X 和

图 3-11

图 3-12

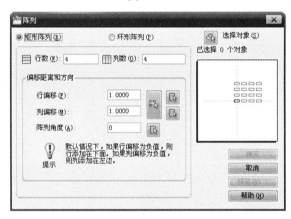

图 3-13

Y 轴正交。默认角度为 0 的方向设置可以在 UNITS 命令中修改。该对话框中选项含义如下。

1）　行数(W): 4　文本框：用于输入矩形阵列的行数。

2）　列数(O): 4　文本框：用于输入矩形阵列的列数。

3）　行偏移(F): 1.0000　文本框：用于输入行间距的数值。

4）　列偏移(M): 1.0000　文本框：用于输入列间距的数值。

5）　阵列角度(A): 0　文本框：用于指定阵列的旋转角度。

（5）环列阵列是指把对象绕阵列中心等角度均匀分布，创建环形阵列时，阵列按逆时针或顺时针方向绘制，这取决于设置填充角度时输入的是正值还是负值。选中"环形阵列"单选按钮，如图 3-14 所示。

该对话框中各选项含义如下：

1）　中心点: X: 120.0000 Y: 85.0000　文本框：用于指定环形阵列的阵列中心坐标。用户可以在 X 和 Y 文

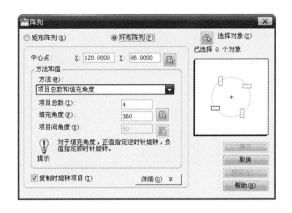

图 3-14

本框中输入对应坐标值，也可单击右侧的"拾取中心点"按钮，从屏幕上拾取中心点。

2）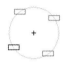下拉列表框：用于确定环形阵列的方法。

3）项目总数(I)：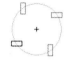文本框：用于确定阵列的项目总数。

4）填充角度：文本框：用于确定环形阵列时要填充的角度、确定各项目间的夹角。

5）"复制时旋转项目"复选框：用于确定环形阵列对象时对象本身是否绕其基点旋转，其具体效果（如图3-15所示）。

图 3-15

3.6 移动

"移动"命令可以将源对象以指定的角度和方向移动到指定的位置，是按照指定要求改变当前图形或图形的某部分位置。启用"移动"命令有以下4种方法。

（1）"修改/移动"菜单命令（见图3-16）。

（2）工具栏（见图3-17）。

（3）在命令行中输入 MOVE 后按回车键。

（4）在绘图区域中选中要移动的对象，然后单击鼠标右键，在弹出的快捷菜单中选择（移动）菜单项，如图3-18所示。

图 3-16

图 3-17

执行上述命令之后，根据提示选择对象即可进行移动操作。

图 3-18

3.7 旋转

"旋转"命令用于将指定对象绕基点旋转指定角度。 启动旋转命令有如下3种方式。

（1）"修改/旋转"菜单命令（见图3-19）。

（2）工具栏（见图3-20）。

（3）在命令行输入 ROTATE 后按回车键，AutoCAD 提示（见图3-21）。

图 3-19

1）UCS 当前的正角方向：ANGDIR = 逆时针。

2）选择对象：在该提示下选择要旋转的对象。

3）指定基点：在该提示下指定旋转对象的基准点。

4）指定旋转角度或参照（R）：在该提示下指定旋转对象的角度或者输入 R，系统将通过指定当前参照角度和所需的新角度进行操作。

图 3-20

图 3-21

3.8 缩放

"缩放"命令就是通过指定比例因子改变对象的大小，比例因子小于1表示缩小，比例因子大于1表示放大。 启用缩放命令有以下4种方法。

（1）"修改/缩放"菜单命令（见图3-22）。

（2）工具栏（见图3-23）。

（3）运用鼠标右键：在绘图区域中选中要缩放的对象，然后单击鼠标右键，在弹出的快捷菜单中选择"缩放"命令（见图3-24）。

（4）输入命令：在命令行中输入 SCALE 后按回车键。

图 3-22

图 3-23

图 3-24

3.9 拉伸

"拉伸"命令可以调整对象的大小使其在某个方向上增大或缩小，或是按比例增大或缩小。如果选择对象时是一个封闭窗口，那么完全包括在内的对象只能被移动，不能被拉伸，只有与该窗口相交的且被选中的对象才能被拉伸。启用"拉伸"命令的方法有以下 4 种。

图 3-25

（1）"修改/拉伸"菜单命令（见图 3-25）。

（2）工具栏（见图 3-26）。

（3）输入命令：在命令行输入 STRETCHE 后按回车键。

（4）运用夹点：选中要进行拉伸的图形，然后利用夹点进行拉伸操作。

图 3-26

3.10 修剪

"修剪"命令是指从图形中删除指定的对象。启动修剪命令有如下 3 种方式。

（1）"修改/修剪"菜单命令（见图 3-27）。

（2）工具栏（见图 3-28）。

（3）在命令行输入 TRIM 后按回车键，AutoCAD 提示如下：

1）当前设置：投影 = UCS，边 = 无。

2）选择剪切边…

3）选择对象或 <全部选择>：在该提示下选择作为修剪边界的图形对象，并按回车键确认。

图 3-27

4）选择要修剪的对象，或按住【Shift】键选择要延伸的对象，或〔投影（P）/边（E）/放弃（U）〕：在该提示下使用鼠标左键逐个单击需要修剪的部分，完成修剪操作。其中各选项含义如下：

图 3-28

① 投影（P）：用于确定修剪操作的空间。

② 边（E）：用于确定修剪边的隐含延伸模式。

③ 放弃（U）：用于取消上一次操作。

3.11 延伸

"延伸"命令用于延长指定的对象到指定的边界。启动"延伸"命令有如下 3 种方式。

（1）"修改/延伸"菜单命令（见图 3-29）。

（2）工具栏（见图3-30）。

（3）在命令行输入 EXTEND 后按回车键，命令行提示信息如下：

1）当前设置：投影＝UCS，边＝无。

2）选择边界的边…

3）选择对象或＜全部选择＞：在该提示下选择作为延伸边界的图形对象，并按回车键确认。

4）选择要延伸的对象，或按住【Shift】键选择要修剪的对象，或［投影（P）/边（E）/放弃（U）］：在该提示下选择要延伸的对象或者选择其他选项进行操作。

上面各选项含义与"修剪"命令中的选项含义相同，这里不再赘述。

图 3-29

图 3-30

3.12 打断

"打断"命令可以将一个对象打断为两个对象，两个对象之间可以有间隙，也可以没有间隙。启用"打断"命令有以下3种方法。

（1）"修改/打断"菜单命令（见图3-31）。

（2）工具栏（见图3-32）。

（3）在命令行输入 BREAK 后按回车键，根据提示即可对图形进行打断操作。执行"打断"命令时，如果要将对象一分为二，而不删除某个对象时，用户可以在系统要求指定第二点，在命令行中输入"@"，然后按下回车键，即可达到目的；如果要删除对象的某一端时，只需将第二个打断点指定在此端的端点处即可。而且这两种用法对于直线、圆弧、圆、多段线、椭圆、样条曲线、圆环以及其他的几种对象类型都适用；如果用户所选的第二点不在对象上，系统将选择对象上的点与该点最近的点。

图 3-31

图 3-32

3.13 打断于点

"打断于点"命令的作用与"@"的作用是相同的，也是将对象一分为二，而不删除对象。启用"打断于点"命令有以下两种方法。

（1）工具栏（见图3-33）。

图 3-33

（2）在命令行输入 BREAK 后按回车键。

3.14 合并

启用"合并"命令有以下3种方法。

（1）"修改/合并"菜单命令（见图3-34）。

（2）工具栏（见图3-35）。

（3）在命令行输入 JOIN 后按回车键，根据系统提示即可对对象进行合并操作。

直线只有在共线时才能合并，它们之间可以有间隙，也可以没有间隙。

直线、圆弧、多段线、都可以合并，但是合并对象之间不能有间隙，而且它们必须位于与用户坐标系的 XY 平面平行的同一平面上，同时，合并时多段线要作为源对象才能进行合并。

合并样条曲线的时候对象之间不能有间隙，最后将成为单条样条曲线。

图3-34

图3-35

3.15 倒角

"倒角"命令用于在两条非平行线之间创建直线的方法，倒角的对象可以是直线和多段线等。 启动倒角命令有如下3种方式。

（1）"修改/倒角"菜单命令（见图3-36）。

（2）工具栏（见图3-37）。

（3）在命令行输入 CHAMFER 后按回车键，AutoCAD 提示如下：

1）（"修剪"模式）当前倒角距离 1 = 40.000 0，距离 2 = 40.000 0

2）选择第一条直线或 ［多段线（P）/距离（D）/角度（A）/修剪（T）/方式（E）/多个（M）］：在该提示下选择要进行倒角的对象或者通过其他选项进行操作，如图3-38所示。

上面各选项含义如下。

① 多段线（P）：对多段线的各个交叉点倒斜角。

图3-36

图3-37

图3-38

② 距离（D）：选择倒角的两个斜线距离。 这两个斜线距离可以相同也可以不相同。

③ 角度（A）：以指定一个角度和一段距离的方法来设置倒角距离。

④ 修剪（T）：被选择的对象或者在倒角线处被修剪或者保留原来的样子。

⑤ 方式（E）：决定采用"距离"方式还是"角度"方式来倒斜角。

⑥ 多个（M）：同时对多个对象进行倒角操作。

3.16 圆角

圆角是通过一个指定半径的圆弧来光滑地连接两个对象，修改圆角的对象可以是圆弧、圆、直线和多段线等。启动圆角命令有如下 3 种方式。

(1) "修改/圆角"菜单命令（见图 3-39）。

(2) 工具栏（见图 3-40）。

(3) 在命令行输入 FILLET 后按回车键，AutoCAD 提示，如图 3-41 所示。

1）当前设置：模式 = 修剪，半径 = 0.0000

2）选择第一个对象或 [多段线（P）/半径（R）/修剪（T）/多个（M）]：在该提示下选择要进行圆角操作的第一个目标对象，或者选择其他选项进行操作。

图 3-39

图 3-40

```
命令: fillet
当前设置: 模式 = 修剪, 半径 = 0.0000
选择第一个对象或 [放弃(U)/多段线(P)/半径(R)/修剪(T)/多个(M)]:
```

图 3-41

上面各选项含义如下。

① 多段线（P）：用于对整个多段线相邻的边进行圆角处理。

② 半径（R）：用来设置连接圆角的圆弧半径。

③ 修剪（T）：用于设置圆角后是否要对对象进行修剪。

④ 多个（M）：用来对多个对象进行圆角处理。

3）指定圆角半径 <0.0000>：在该提示下指定连接圆角的圆弧半径。

3.17 分解

"分解"命令用于将组合对象如多段线、填充图案以及块分解为组合前的单个对象。启动"分解"命令有如下 3 种方法。

(1) "修改/分解"菜单命令（见图 3-42）。

(2) 工具栏（见图 3-43）。

(3) 在命令行输入 EXPLODE 后按回车键，AutoCAD 提示如下。

选择对象：在该提示下选择要分解的对象，然后按回车键结束。

图 3-42

图 3-43

3.18 特性

利用特性功能可以在图形中显示和修改任何对象的当前特性。启用"特性"命令有以下6种方法。

(1)"工具/选项板/特性"菜单命令（见图3-44）。

图 3-44

(2) 工具栏（见图3-45）。

图 3-45

(3) 在命令行输入 PROPERTIES 后按回车键:

(4) 按下【Ctrl＋1】组合键。

(5) 单击"修改/特性"菜单栏（见图3-46）。

(6) 选中对象，然后单击鼠标右键，在弹出的快捷菜单中选择"特性"命令（见图3-47）。

图 3-46

图 3-47

执行上述命令后均打开"特性"面板，在"特性"面板中可修改对象的一些基本特性。

3.19 特性匹配

使用"特性匹配"命令可以在不知道对象图层名称的情况下，直接更改对象特性，包括颜色、图层、线宽、打印样式等。方式就是将源对象的特性复制到另一个对象中。启用"特性匹配"的命令为 MATCH-PROP。启用"特性匹配"命令有以下3种方法。

(1)"修改/特性匹配"菜单命令（见图3-48）。

(2) 工具栏（见图3-49）。

(3) 在命令行输入 MATCHPROP 后按回车键，根据提示即可进行特性匹配的操作。

图 3-48

图 3—49

3.20 放弃

放弃操作分为放弃单个操作和一次放弃几步操作两种类型。

1. 放弃单个操作有以下 4 种方法

（1）"编辑/放弃"菜单命令（见图 3-50）。

（2）工具栏（见图 3-51）。

（3）在命令行输入 UNDO 后按回车键。

图 3—50

图 3—51

（4）按下【Ctrl + Z】组合键。

2. 一次放弃几步的操作有以下两种方法

（1）单击"标准"工具栏中的"放弃"按钮右侧的下三角按钮，弹出下拉列表框，可在其中选择要放弃的几步操作，如图 3-52 所示。

（2）在命令行中输入 UNDO，然后按回车键，根据提示输入要放弃的操作数，然后按回车键。

图 3—52

3.21 重做

重做即取消放弃结果，它与"放弃"命令的作用正好相反。重做操作同样分为重做单个操作和一次重做几步操作。

1. 重做单个操作有以下 4 种方法

（1）"编辑/重做"菜单命令（见图 3-53）。

（2）工具栏（见图 3-54）。

（3）在命令行中输入 REDO。

（4）按下【Ctrl + Y】组合键。

图 3—53

图 3—54

2. 一次重做几步操作有以下两种方法

（1）单击"标准"工具栏中的"重做"按钮右侧的下三角按钮，弹出下拉表框，可在其中选择要放弃的几步操作。

（2）在命令行中输入 MREDO，然后按回车键，根据提示输入操作数目，如图 3-55 所示。

```
命令: *取消*
命令: mredo
输入动作数目或 [全部(A)/上一个(L)]:
```

图 3—55

3.22 取消删除

"取消删除"命令用于取消正确图形被误删掉的情形。 以下 4 种方法可以达到取消删除的目的。

图 3-56

(1) 单击"标准"工具栏中的"放弃"按钮（见图 3-56）。

(2) 在命令行中输入 UNDO。

(3) 在命令行中输入 UNDO，然后根据提示输入要放弃的操作数目，最后按回车键。

(4) 按【Ctrl + Z】组合键。

执行上述命令之后，系统将撤销删除命令，返回到删除之前的图形状态。

3.23 夹点模式灵活运用

夹点是选中图形时出现的一些实心的小方框，是编辑图形的另一种方法。 在 AutoCAD 中使用夹点编辑选定的对象时，首先要选中某个夹点作为编辑操作的基准点（热点）。 这时命令行提示，如图 3-57 所示。

图 3-57

其具体功能如下。

(1) 基点（B）：该选项要求用户重新指定操作基点（起点），而不再使用基夹点。

(2) 复制（C）：该选项可以在进行对象编辑时，同一命令可多次重复进行并生成对象的多个副本，而源对象不发生变化。

(3) 放弃（U）：在使用复制选项进行多次重复操作时，可选择该选项取消最后一次的操作。

(4) 退出（X）：退出编辑操作模式，相当于按［Esc］键。

3.24 多段线编辑

用户可以通过以下 3 种方法对多段线进行编辑修改。

(1) "修改/对象/多段线"菜单命令（见图 3-58）。

(2) 工具栏（见图 3-59）。

(3) 在命令行输入 PEDIT 后按回车键。

执行上述操作之后，根据提示选择多段线，则命令行提示如图 3-60 所示。

1) 闭合（C）：如果选择的是闭合多段线，则"打开"会替换提示中的"闭合"选项。 如果二维多段线的法线与当前用户坐标系的 Z 轴平行且同向，则可以编辑二维多段线。

2) 合并（J）：在开放的多段线的尾端点添加直线、圆弧或多段线和从曲线拟合多段线中删除曲线拟合。 对于要合并多段线的对象，除非第一个 PEDIT 提示下使用"多个"

图 3-58

图 3-59

```
× 命令: pedit
输入选项
[闭合(C)/合并(J)/宽度(W)/编辑顶点(E)/拟合(F)/样条曲线(S)/非曲线化(D)/线型生成(L)/反转(R)/放弃(U)]:
```

图 3—60

选项，否则，它们的端点必须重合。 在这种情况下，如果模糊距离设置得足以包括端点，则可以将不相接的多段线合并。

3）宽度（W）：为整个多段线指定新的统一宽度。

4）编辑顶点（E）：在屏幕上绘制 X 标记多段线的第一个顶点。 如果已指定此顶点的切线方向，则在此方向上绘制箭头。

5）样条曲线（S）：使用选定多段线的顶点作为近似 B 样条曲线的曲线控制点或控制框架。 该曲线（称为样条曲线拟合多段线）将通过第一个和最后一个控制点，除非原多段线是闭合的。 曲线将会被拉向其他控制点，但并不一定通过它们。 在框架特定部分指定的控制点越多，曲线上这种拉动的倾向就越大，可以生成二次和三次拟合样条曲线多段线。

6）非曲线化（D）：删除由拟合曲线或样条曲线插入的多余顶点，拉直多段线的所有线段。 保留指定给多段线顶点的切向信息，用于随后的曲线拟合。 使用命令（例如 BREAK 或 TRIM）编辑样条曲线拟合多段线时，不能使用"非曲线化"选项。

7）线型生成（L）：生成经过多段线顶点的连续图案线型。 关闭此选项，将在每个顶点处以点画线开始和结束生成线型。 "线型生成"不能用于带变宽线段的多段线。

3.25　样条曲线编辑

对已绘制好的样条曲线进行编辑的方法有以下多种。

（1）"修改/对象/样条曲线"菜单命令（见图 3-61）。

（2）工具栏（见图 3-62）。

（3）鼠标右键单击工具栏（见图 3-63）。 .

（4）在命令行输入 SPLINEDIT 后按回车键，系统给出指定点的提示（见图 3-64）下。

1）拟合数据（F）：输入拟合数据后，如果选定的样条曲线为闭合，则"闭合"选项将由"打开"选项替换（见图 3-65）。

① 添加（A）：在样条曲线中增加拟合点。 选择点之后，SPLINEDIT 将亮显该点和下一点，并将新点置于亮显的点之间。 使用"放弃"选项删除增加的最后一点。 在打开的样条曲线上选择最后一点只亮显该点，并且 SPLINEDIT 将新点添加到最后一点之后。 如果在打开的样条曲线上选择第一点，可以选择将新拟合点放置在第一点之前或之后。

② 闭合（C）：闭合开放的样条曲线，使其在端点处切向连续（平滑）。 如果样条曲线的起点和端点相同，则此选项将使样条曲线在两点处都切向连续。

③ 打开：打开闭合的样条曲线。 如果在使用"闭合"选项使样条曲线在起点和端点处切向连续之前样条曲线的起点和端点相同，则"打开"选项将使样条曲线返回其原始状态。 起点和

图 3-61

图 3-62

图 3-63

```
命令: splinedit
选择样条曲线:
输入选项 [拟合数据(F)/闭合(C)/移动顶点(M)/优化(R)/反转(E)/转换为多段线(P)/放弃(U)]:
```

图 3—64

```
输入选项 [拟合数据(F)/闭合(C)/移动顶点(M)/优化(R)/反转(E)/转换为多段线(P)/放弃(U)]: f
输入拟合数据选项
[添加(A)/闭合(C)/删除(D)/移动(M)/清理(P)/相切(T)/公差(L)/退出(X)] <退出>:
```

图 3—65

端点保持不变，但失去其切向连续性（平滑）。

如果在使用"闭合"选项使样条曲线在起点和端点相交处切向连续之前样条曲线是打开的（即起点和端点不相同），则"打开"选项将使样条曲线返回原始状态并删除切向连续性。

④ 删除（D）：从样条曲线中删除拟合点，并且用其余点重新拟合样条曲线。

⑤ 移动（M）：把拟合点移动到新位置。

⑥ 清理（P）：从图形数据库中删除样条曲线的拟合数据。清理样条曲线的拟合数据后，将显示不包括"拟合数据"选项的 SPLINEDIT 主提示。

⑦ 相切（T）：编辑样条曲线的起点和端点切向。

指定起点切向或 ［系统默认值（S）］：指定点、输入选项或按回车键

指定端点切向或 ［系统默认值（S）］：指定点、输入选项或按回车键

如果样条曲线闭合，提示变为"指定切向或 ［系统默认（S）］"。

"系统默认"选项将在端点处计算默认切向。

指定点或使用"切点"或"垂足"对象捕捉模式，样条曲线与现有的对象相切或垂直。

⑧公差（L）：使用新的公差值将样条曲线重新拟合至现有点。

⑨退出（X）：返回到 SPLINEDIT 主提示。

2）移动顶点（M）：重新定位样条曲线的控制顶点并清理拟合点。命令行提示如下：

指定新位置或 ［下一个（N）/上一个（P）/选择点（S）/退出（X）］ <下一个>：

① 新位置：将选定的点移动到指定的新位置。为选定的点指定新位置后，SPLINEDIT 用一系列新控制点重新计算并显示样条曲线。

② 下一个（N）：将选定点移动到下一点。即使样条曲线为闭合，点标记也不会从端点跳转到起点。

③ 上一个（P）：将选定点移回前一点。即使样条曲线为闭合，点标记也不会从起点跳转到端点。

④ 选择点（S）：从控制点集中选择点。

⑤ 退出（X）：返回到 SPLINEDIT 主提示。

3）精度（R）：精密调整样条曲线定义。命令行提示如下：

输入精度选项 ［添加控制点（A）/提高阶数（E）/权值（W）/退出（X）］ <退出>：

① 添加控制点（A）：增加控制部分样条的控制点数。

② 提高阶数（E）：增加样条曲线上控制点的数目。

③ 权值（W）：修改不同样条曲线控制点的权值。较大的权值将样条曲线拉近其控制点。

4）反转（E）：反转样条曲线的方向。此选项主要适用于第三方应用程序。

5）放弃（X）：取消上一编辑操作。

3.26 多线编辑

编辑多线的显示效果可以通过调出"多线编辑工具"对话框来进行，调出"多线编辑工具"对话

框有以下两种方法。

（1）"修改/对象/多线"菜单命令（见图3-66）。

（2）在命令行中输入 MLEDIT，然后按下回车键。

执行 MLEDIT 命令后，弹出多线编辑对话框，如图3-67所示。

图 3-66 图 3-67

1）十字闭合：在两条多线之间创建闭合的十字交叉。

2）十字打开：在两条多线之间创建开放的十字交叉。AutoCAD 打断第一条多线的所有元素以及第二条多线的外部元素。

3）十字合并：在两条多线之间创建合并的十字交叉，操作结果与多线的选择次序无关。

4）T 形闭合：在两条多线之间创建闭合的 T 形交叉。AutoCAD 修剪第一条多线或将它延伸到与第二条多线的交点处。

5）T 形打开：在两条多线之间创建开放的 T 形交叉。AutoCAD 修剪第一条多线或将它延伸到与第二条多线的交点处。

6）T 形合并：在两条多线之间创建合并的 T 形交叉。AutoCAD 修剪第一条多线或将它延伸到与第二条多线的交点处。

7）角点结合：在两条多线之间创建角点结合。AutoCAD 修剪第一条多线或将它延伸到与第二条多线的交点处。

8）添加顶点：向多线上添加一个顶点。

9）删除顶点：从多线上删除一个顶点。

10）单个剪切：剪切多线上的选定元素。

11）全部剪切：剪切多线上的所有元素，并将其分为两个部分。

12）全部接合：将已被剪切的多线线段重新接合起来。

另外，在进行多线编辑时，需注意线选择的先后次序。

 本章小结

在绘制图形的过程中，为了保证绘图的准确性，减少重复绘图操作和提高绘图效率，则需要利用 AutoCAD 的复制、移动、旋转、镜像、偏移、阵列、拉伸以及修剪等命令对图形进行编辑。本章重点介绍了平面图形的编辑命令，在对图形进行编辑时，可根据预期效果选择所使用的编辑命令，对如何选择对象及编辑对象作了较详细的介绍。

 思考题

1. 如何利用"阵列"命令和"复制"命令来绘制图形？
2. 如何利用"镜像"命令和"偏移"等命令修整图形？
3. 如何利用图案填充功能对图形进行填充？

第4章 二维平面图例绘制

学习目标

运用AutoCAD 2010的绘图及编辑命令来建立所需要的图形。

学习重点

在建立图形的过程当中，对所学过的命令恰当合理的运用是本章的学习重点。

学习建议

了解所要绘制的图形的常规尺寸及样式，并应掌握相应的制图基础。

4.1 绘制卫生洁具

1. 洗手盆

（1）利用"椭圆工具"画出一条直径460mm，另一半径为200mm的椭圆，如图4-1所示。

（2）利用"偏移工具"向椭圆内部偏移50mm，如图4-2所示。

（3）偏移后得到的椭圆沿垂直方向向下"移动"30mm，如图4-3所示。

图4-1 图4-2 图4-3

（4）画一条水平的"直线"与新椭圆的顶部相切，如图4-4所示。之后点选直线向下移动20mm，如图4-5所示。

（5）使用"修剪"命令除去多余的线。手盆的主体完成如图4-6所示。

图4-4 图4-5 图4-6

（6）沿着手盆外轮廓的象限点画垂直线留作辅助线备用，如图4-7所示。

（7）在辅助线的一边画半径为25mm的圆形，圆心水平方向距辅助线60mm，并相切与手盆内侧上沿，如图4-8所示。

（8）使用"镜像工具"以辅助线为轴镜像，不删除源对象，如图4-9所示。

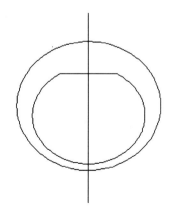
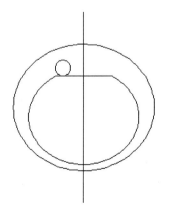
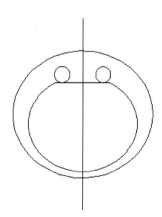

图4-7 图4-8 图4-9

（9）做圆心的连线，并向下复制115mm，并改变长度，使其长为25mm且对称于辅助线，如图4-10所示。

（10）在内圈圆心处画半径10mm的圆形。修剪多余线段，作直线连接，最后完成如图4-11所示。

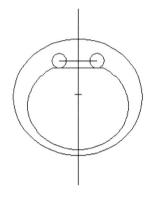

图4-10 图4-11

2. 浴缸

（1）利用"矩形工具"画出矩形长、宽各为1500mm、800mm，如图4-12所示。

（2）利用"偏移"命令向里偏移50mm，如图4-13所示。

图4-12 图4-13

（3）选取偏移出的矩形的左边的两个顶点向内侧移动70mm，如图4-14所示。

（4）利用"圆角工具"把内圈图形的4个角分别使用圆角命令，倒角半径为50mm，如图4-15所示。

图4-14 图4-15

（5）利用"中点捕捉"作一条水平辅助直线，穿过浴盆两侧中点，如图4-16所示。

（6）以辅助线与浴盆左边边框的交点为圆心，作半径为25mm的圆形，如图4-17所示，之后向右移动130mm。

图 4-16 图 4-17

（7）利用"删除"命令删除其中线，确认完成，如图 4-18 所示。

3. 座便器

（1）运用"矩形"命令绘制一个长为 550mm，宽为 420mm 的矩形，如图 4-19 所示。

图 4-18 图 4-19

（2）运用"直线"命令绘制一条直线，如图 4-20 所示。

（3）运用"直线"命令捕捉矩形上下的中点并连接，如图 4-21 所示。

（4）运用"镜像"命令以斜线为对象以中线为轴进行镜像，绘制出对称的第二条斜线，如图 4-22 所示。

（5）运用"删除"命令删去矩形的中线，如图 4-23 所示。

图 4-20 图 4-21 图 4-22 图 4-23

（6）运用"修剪"命令对图形进行修剪得到图形，如图 4-24 所示。

（7）运用"圆角"命令对图形进行圆角绘制，圆角半径为 100mm，如图 4-25 所示。

（8）运用"偏移"命令将该图形向内偏移 50mm，如图 4-26 所示。

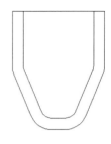

图 4-24　　　　　　　　　图 4-25　　　　　　　　　图 4-26

（9）运用"矩形"命令绘制出长为 500mm，宽为 55mm 的矩形，如图 4-27 所示。

（10）开启"对象捕捉"拾取矩形的边中点对齐到图形的边中点。 如图 4-28 所示。

（11）运用"矩形"命令绘制一个长为 600mm，宽为 200mm 的矩形并对齐图形，然后运用"圆角"命令将下方两个角进行倒角，圆角半径为 25mm，确认完成，如图 4-29 所示。

图 4-27　　　　　　　　　图 4-28　　　　　　　　　图 4-29

4.2　绘制植物

（1）利用"直线"命令在绘图区绘制一条垂直直线，长度为 400mm，如图 4-30 所示。

（2）利用"直线"命令在任意一边画任意长短直线形成叶子，如图 4-31 所示。

图 4-30　　　　　　　　　　　　　　图 4-31

（3）稍加修饰，并利用"复制"和"旋转"命令适当调节，如图 4-32 所示。

（4）全选后利用"阵列"命令的"环形阵列"，"中心"点选取垂直线末端，"项目总数"为 3，"填充角度"为 360°，得到平面植物效果，如图 4-33 所示。

图 4-32

图 4-33

4.3　绘制沙发

绘制 3 人沙发，如图 4-34 所示。

图 4-34

（1）在工具栏中单击"矩形"命令，然后把光标移动到绘图窗口，单击鼠标左键确定矩形的第一个角点，如图 4-35 所示，在命令栏中输入矩形的长宽数值@ 747，710，然后按回车键确认，如图 4-36 所示。

图 4-35

图 4-36

（2）在工具栏单击"偏移"命令，输入偏移距离为 30mm，选择偏移对象，鼠标光标向内移动，按回车键确定，如图 4-37 所示。

（3）倒角处理：将物体全部选中，然后单击工具栏中"分解"命令将矩形分解。将外矩形底部两个直角利用"圆角"命令倒角成半径为 80mm 的圆角，内直角倒成半径为 40mm 的圆角，如图 4-38 所示。

图 4-37

图 4-38

（4）将物体全部选中单击"复制"命令，开启"对象捕捉"将其复制两个，并利用"拉伸"命令将两侧座椅部分分别向外拉伸200mm，如图4-39所示。

图4-39

（5）在已有座椅的顶部，利用"直线"命令以一顶点为基点画长为1830mm的直线，如图4-40所示。

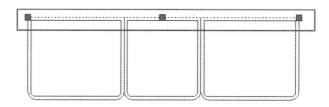

图4-40

（6）利用"偏移"命令将该线向下偏移出270mm，如图4-41所示。

图4-41

再利用"偏移"命令将沙发的左右两边分别向内偏移100mm、220mm，利用"修剪"命令去掉多余的线，如图4-42～图4-46所示。

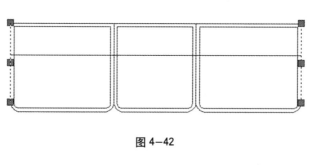

图4-42

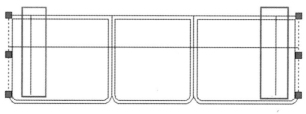

图4-43

开启"对象捕捉端点"和"垂足"，利用"直线"命令如图4-44所示画出辅助线。

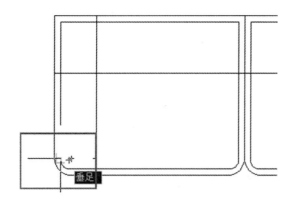

图4-44

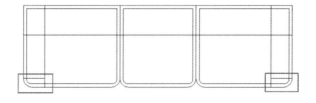

图4-45

图4-46

（7）利用"修剪"命令将多余的线剪掉，如图4-47所示。

图4-47

（8）利用"圆角"命令将沙发的外围直角都倒成圆角，半径为80mm，如图4-48所示，以"直线"画扶手线，如图4-49所示。

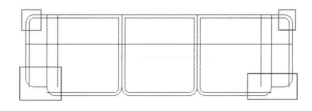

图4-48

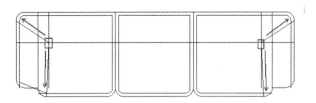

图 4-49

（9）将扶手倒角处利用"直线"命令连接，用"修剪"命令把多余的线剪掉，如图 4-50 所示，利用"圆角"命令连接调整，如图 4-51 所示。

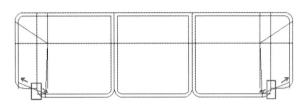

图 4-50

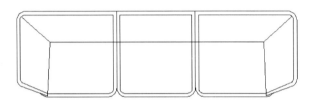

图 4-51

（10）全部选中沙发，利用"创建块"命令将其创建为块，并命名为"沙发"，沙发图块就绘制完成了，如图 4-52 和图 4-53 所示。

图 4-52

图 4-53

 本章小结

 通过运用 AutoCAD 2010 来绘制卫生洁具、植物、沙发的平面图形,在实例中熟练掌握对前面课程中所学习过的基本绘制命令和编辑命令的结合使用,逐步提高制图的精度并缩短绘图时间。

 思考题

1. 如何用 AutoCAD 2010 的 Pline 命令的线宽设置绘制箭头图形?

2. 如何用 AutoCAD 2010 的图块命令绘制门窗图块,并插入不同尺寸的门窗图块?

3. 如何用 AutoCAD 2010 的点命令在样条曲线上排列等距的树图块?

第5章 对象相关资料设置

学习目标

能够熟练地编辑所绘制图形对象的相关特性，从而快速、准确地表达绘制的内容。

学习重点

着重掌握图层、颜色、线型、点样式、线宽、多线样式、图层转换器等对象资料设置。

学习建议

建议结合真实的图样绘制来掌握对象相关资料的设置与制图应用。

5.1 图层

5.1.1 概述

图层用于按照功能在图形中组织信息以及执行线型、颜色及其他标准。图层相当于图样绘图中使用的重叠图样。图层是图形中使用的主要组织工具，可以使用图层将信息按功能编组，也可以强制执行线型、颜色及其他标准。通过创建图层，可以将类型相似的对象指定给同一图层以使其相关联。例如，可以将构造线、文字、标注和标题栏置于不同的图层上。在绘制图形之前，建议用户创建几个新图层来组织图形，而不是在"图层0"上创建整个图形。

5.1.2 图层特性管理器

"图层特性管理器"显示了图形中图层的列表及其特性，可以添加、删除和重命名图层，更改图层特性等。图层过滤器控制将在列表中显示图层，也可以用于同时更改多个图层。

"图层特性管理器"面板上主要包括快捷按键区、树状图区、列表视图区和状态行 4 个部分，如图 5-1 所示。

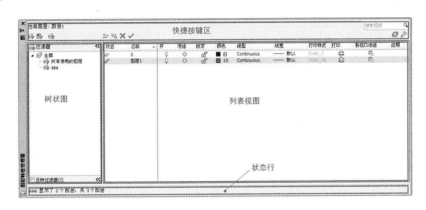

图 5-1

1. 快捷按键区

（1）新建特性过滤器：显示"图层过滤器特性"对话框，从中可以根据图层的一个或多个特性创建图层过滤器。

（2）新建组过滤器：创建图层过滤器，其中包含选择并添加到该过滤器的图层。

（3）图层状态管理器：显示图层状态管理器，从中可以将图层的当前特性设置保存到一个命名图层状态中，以后可以再恢复这些设置。

（4）新建图层：创建新图层。新图层将在最新选择的图层下进行创建。新图层将继承图层列表中当前选定图层的特性（如颜色、开或关状态等）。

（5）所有视口中已冻结的新图层：创建新图层，然后在所有现有布局视口中将其冻结。用户可以在"模型"选项卡或布局选项卡上访问此按钮。

（6）删除图层：删除选定图层，只能删除未被参照的图层。

（7）置为当前：将选定图层设置为当前图层，将在当前图层上绘制创建的对象（CLAYER 系统变量）。

（8）搜索图层：输入字符时，按名称快速过滤图层列表。关闭图层特性管理器

时，不保存此过滤器。

（9）🔄刷新：通过扫描图形来刷新图层使用信息。

（10）🔧设置：显示"图层设置"对话框，从中可以设置新图层、是否将图层过滤器更改应用于"图层"工具栏以及更改图层特性替代的背景色。

2. 树状图区

显示图形中图层和过滤器的层次结构列表。 顶层节点"全部"显示图形中的所有图层。 过滤器按字母顺序显示。 展开节点可以查看嵌套过滤器。 双击特性过滤器，以打开"图层过滤器特性"对话框，并查看过滤器的定义。 通过"反向过滤器"还可以显示所有不满足选定图层特性过滤器中条件的图层。

树状图右键快捷菜单提供用于树状图中选定项目的多种设置。

（1）可见性。

1）打开：可显示、打印和重生成图层上的对象。

2）关闭：不显示和打印图层上的对象。

3）解冻：可显示和打印图层上的对象。

4）冻结：不显示和打印图层上的对象。

（2）锁定。

1）锁定：不能修改图层上的任何对象。 用户仍可以将对象捕捉应用到锁定图层上的对象，并可以执行不修改这些对象的其他操作。

2）解锁：可以修改图层上的对象。

（3）视口。

1）冻结：将过滤器中的图层设置为"视口冻结"。 在当前视口中，不显示和打印图层中的对象。

2）解冻：清除过滤器中图层的"视口冻结"设置。 在当前视口中，显示和打印图层上的对象。

（4）隔离组。

1）所有视口：在布局内的所有视口中，将不在选定过滤器中的所有图层设置为"视口冻结"。在模型空间中，关闭所有不在选定过滤器中的图层。

2）仅活动视口：在当前布局视口中，将不在选定过滤器中的所有图层设置为"视口冻结"。 在模型空间中，关闭所有不在选定过滤器中的图层。

（5）新建特性过滤器：显示"图层过滤器特性"对话框，从中可以根据图层的一个或多个特性创建图层过滤器。

（6）新建组过滤器：创建图层过滤器，其中包含选择并添加到该过滤器的图层。

（7）转换为组过滤器：将选定图层特性过滤器转换为图层组过滤器。 更改图层组过滤器中的图层特性不会影响该过滤器。

（8）重命名：重命名选定过滤器，输入新的名称。

（9）删除：删除选定的图层过滤器。 无法删除"全部"过滤器、"所有使用的图层"过滤器或"外部参照"过滤器。 该选项将删除图层过滤器，而不是过滤器中的图层。

3. 列表视图区

列表视图区用于显示图层和图层过滤器及其特性和说明。

（1）状态：指示项目类型，包括图层过滤器、正在使用的图层、空图层或当前图层。

（2）名称：显示图层或过滤器的名称，按 [F2] 键输入新名称。

（3）开：打开和关闭选定图层。 当图层打开时，它可见并且可以打印；当图层关闭时，它不可见并且不能打印，即使已打开"打印"选项。

（4）冻结：冻结所有视口中选定的图层，包括"模型"选项卡。它可以冻结图层来提高 ZOOM、PAN 和其他若干操作的运行速度，提高对象选择性能，并减少复杂图形的重生成时间。

（5）锁定：锁定和解锁选定图层。无法修改锁定图层上的对象。

（6）颜色：更改与选定图层关联的颜色。单击颜色名称，可以显示"选择颜色"对话框。

（7）线型：更改与选定图层关联的线型。单击线型名称，可以显示"选择线型"对话框。

（8）线宽：更改与选定图层关联的线宽。单击线宽名称，可以显示"线宽"对话框。

（9）打印样式：更改与选定图层关联的打印样式。

（10）打印：控制是否打印选定图层。即使关闭图层的打印，仍显示该图层上的对象，但不会打印已关闭或冻结的图层，而不管"打印"设置。

（11）新视口冻结：在新布局视口中冻结选定图层。

（12）说明：描述图层或图层过滤器。

4. 状态行

状态行用于显示当前过滤器的名称、列表视图中显示的图层数和图形中的图层数。

5.2　上一个图层

用户对图层设置所做的每个修改都将被追踪，并且可以通过"上一个图层"放弃已经更改的图层设置（例如颜色或线型等）。使用"上一个图层"时，可以放弃使用图层控件或"图层特性"管理器所做的最新更改。如果恢复了设置，程序将显示"已恢复上一个图层状态"的信息。

"上一个图层"不能放弃以下更改。

（1）重命名的图层：如果重命名图层并更改其特性，"上一个图层"将恢复原特性，但不恢复原名称。

（2）删除的图层：如果对图层进行了删除或清理操作，则使用"上一个图层"将无法恢复该图层。

（3）添加的图层：如果将新图层添加到图形中，则使用"上一个图层"不能删除该图层。

访问"上一个图层"的基本方法如下：依次选择"常用"选项卡，并在"图层"面板中选择"上一个"按钮，如图 5-2 所示。

图 5-2

5.3　颜色

颜色可以帮助用户直观地标识对象。用户可以随图层指定对象的颜色，也可以不依赖图层明确指定对象的颜色。随图层指定对象的颜色可以使用户轻松识别图形中的每个图层。明确指定对象的颜色会在同一图层的对象之间产生颜色上的差别。颜色也可以用作为颜色相关打印指示线宽的方法。更改对象的颜色，从而替代图层的颜色的基本步骤如下：

（1）用鼠标左键选择要更改颜色的对象，如图 5-3 所示。

图 5-3

（2）选择"常用"选项卡，并在"特性"面板的"颜色"下拉列表中选择一种颜色即可修改选择到的对象的颜色了，如图 5-4 所示。

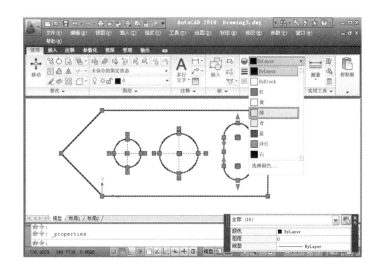

图 5-4

（3）如果下拉列表中未列出所需颜色，可以选择下拉列表中的"选择颜色"选项并调出"选择颜色"对话框，在"选择颜色"对话框中挑选需要的颜色，如图 5-5 所示。

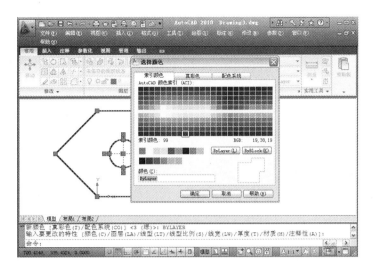

图 5-5

5.4 线型

用户可以使用线型直观地将对象相互区分开来，使图形更易于查看。

线型是由虚线、点和空格组成的重复图案，显示为直线或曲线。 用户可以通过图层将线型指定给对象，也可以不依赖图层而明确指定线型。 除选择线型外，还可以将线型比例设置为控制虚线和空格的大小，也可以创建自己的自定义线型。 加载线型的基本步骤如下：

（1）选择"常用"选项卡，并在"特性"面板的"线型"下拉列表中的"其他"选项，如图 5-6 所示。

图 5-6

（2）在"线型管理器"对话框中，用鼠标左键单击"加载"按钮，如图 5-7 所示。

（3）在"加载或重载线型"对话框中，选择一种线型并用鼠标左键单击"确定"按钮，如图 5-8 所示。

（4）如果下拉列表中未列出所需线型，可在"加载或重载线性"对话框中用鼠标左键单击"文件"按钮，在弹出的"选择线型文件"对话框中，选择一个要列出其线型的扩展名为" LIN "的文件，并用鼠标左键单击"确定"按钮，如图 5-9 所示。 此时，"线型管理器"对话框中将显示存储

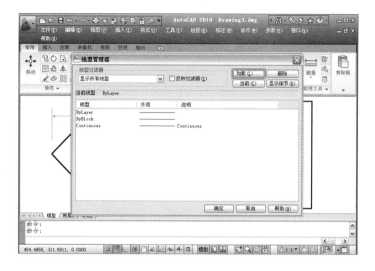

图 5—7

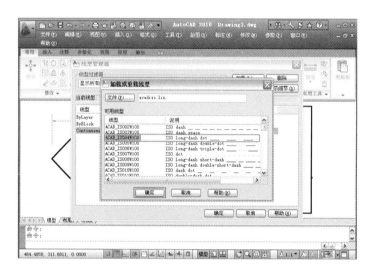

图 5—8

在选定的"LIN"文件中的定义的线型，然后选择一种线型并单击"确定"按钮，如图 5-10 所示。

图 5—9

图 5-10

（5）用户可以按住【Ctrl】键来选择多个线型，或者按住【Shift】键来选择一个范围内的线型。

（6）在"线型管理器"对话框中单击"确定"按钮，完成加载。

5.5 点样式

点作为节点或参照几何图形的点对象对于对象捕捉和相对偏移非常有用。 可以相对于屏幕或使用绝对单位设置点的样式和大小。 设置点的样式不仅可以使它们有更好的可见性，还可以使它们更容易地与栅格点区分开。 设置点样式和大小的基本步骤如下：

（1）选择"格式"菜单，在其下拉菜单中选择"点样式"选项，如图 5-11 所示。

图 5-11

（2）在"点样式"对话框中选择一种点样式。 在"点大小"框中，以"相对于屏幕设置大小"或"按绝对单位设置大小"的方式指定一个点大小的数值，如图 5-12 所示。

（3）设置完成后，在"点样式"对话框中单击"确定"按钮确定。

图 5-12

5.6 线宽

线宽是指定给图形对象以及某些类型的文字的宽度值。 使用线宽，可以用粗线和细线清楚地表现出截面的剖切方式、标高的深度、尺寸线和刻度线，以及细节上的不同。

5.6.1 指定图层线宽的基本步骤

（1）选择"常用"选项卡，并在"图层"面板中用鼠标左键单击"图层特性"按钮，如图 5-13 所示。

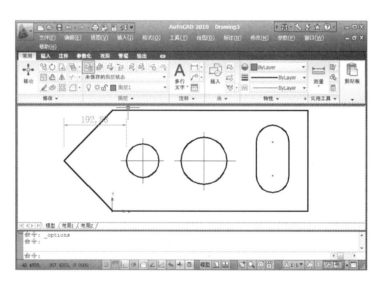

图 5-13

（2）在"图层特性管理器"中，用鼠标左键选择图层，并单击与该图层关联的线宽，如图 5-14 所示。

（3）在"线宽"对话框的列表中用鼠标左键选择线宽，如图 5-15 所示。

（4）单击"确定"按钮，关闭各个对话框完成设置。 设置后该图层的线宽便生效了。

图 5-14

图 5-15

5.6.2 在"模型"选项卡上设置线宽

显示比例的基本步骤如下：

（1）选择"常用"选项卡，并在"特性"面板中单击"线宽"下拉列表，如图 5-16 所示。

图 5-16

（2）在"线宽"下拉列表中选择一种线宽或"线宽设置"选项，如图 5-17 所示。

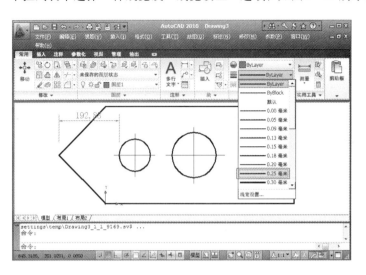

图 5-17

（3）在"线宽"对话框中单击"确定"按钮完成设置。设置之后便可在图纸上依照设置的线宽绘制图形了。

5.7　多线样式

多线对象是由 1～16 条平行线组成的，这些平行线称为元素。要修改多线及其元素，可以使用通用编辑命令、多线编辑命令和多线样式。编辑多线样式的基本步骤如下：

（1）选择"格式"菜单，并在其下拉菜单中选择"多线样式"选项，如图 5-18 所示。

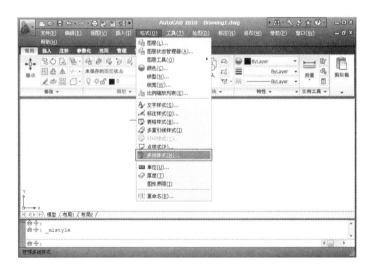

图 5-18

（2）在"多线样式"对话框中，从"样式"列表中选择一个样式名并单击"修改"按钮，如图 5-19 所示。

（3）在"修改多线样式"对话框中，根据需要进行相应的修改设置，单击"确定"按钮，如图 5-20 所示。

1）封口：控制多线的起点和端点的封口形状。

2）填充：控制多线之间空白区域的背景填充颜色。

3）显示连接：控制多线中每条多行线段顶点处连接的显示。

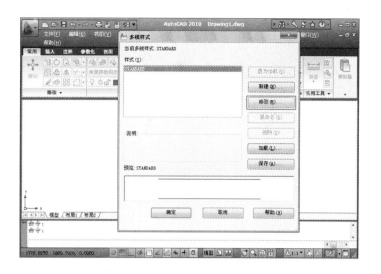

图 5-19

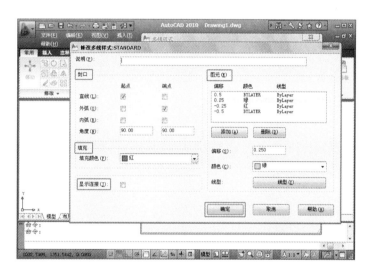

图 5-20

4）图元：设置新的和现有的多线元素的元素特性，如偏移、颜色和线型。

（4）在"多线样式"对话框中单击"保存"按钮，将对样式所做的修改保存到以"MLN"为扩展名的文件中，如图 5-21 所示。

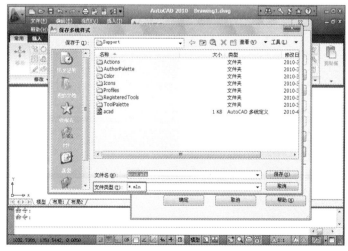

图 5-21

（5）在"多线样式"对话框中单击"确定"按钮完成修改，如图5-22所示。

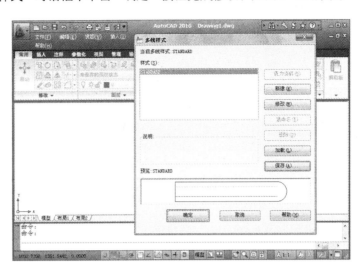

图 5-22

5.8 重命名

重命名就是更改指定给项目的名称。命名对象为项目的类别，如有图层、标注样式、表格样式、文字样式等。强烈建议用户为这些类别创建标准命名约定，并将其存储在图形样板文件中。重命名项目名称的基本步骤如下。

（1）选择"格式"菜单，在其下拉菜单中选择"重命名"选项，如图5-23所示。

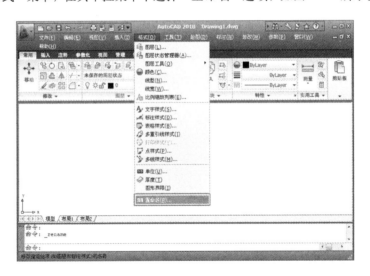

图 5-23

（2）在"重命名"对话框中选择"命名对象"类型，然后选择要重命名的"项目"，如图5-24所示。

1）命名对象：按类别列出图形中的命名对象。

2）项目：显示在"命名对象"中指定了类型中所包含的项目。

3）旧名称：要重命名项目的名称。

4）重命名为：可为选定的项目输入新名称。

（3）在"重命名"对话框中的"旧名称"下的"重命名为"文本框中输入新的名称，如图5-25所示。

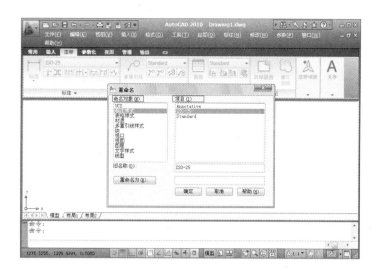

图 5-24

图 5-25

（4）在"重命名"对话框中单击"确定"按钮完成重命名。

5.9 图层转换器的基础

通过图层转换器，可以将某个图形中的图层转换为已经定义的图层标准。

例如，如果从一家不遵循本公司图层标准的公司接收到一个图形，可以将该图形的图层名称和特性转换为本公司的标准；还可以将当前图形中使用的图层映射到其他图层，然后使用这些映射转换当前图层。 如果图形包含同名的图层，图层转换器可以自动修改当前图层的特性，使其与其他图层中的特性相匹配。

图层转换器可以将图层转换映射保存在文件中，以便日后在其他图形中使用。 将图形的图层转换为标准图层设置的基本步骤如下：

（1）选择"管理"选项卡，并在"CAD 标准"面板中单击"图层转换器"按钮，如图 5-26 所示。

（2）在弹出的"图层转换器"对话框中（见图 5-27），可执行以下操作之一。

1）单击"加载"按钮，从图形、图形样板或图形标准文件中加载图层。 在"选择图形文件"对话框中选择所需要的文件，并单击"打开"按钮，如图 5-28 所示。

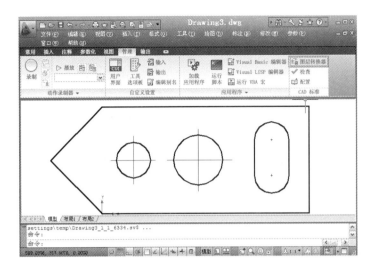

图 5—26

图 5—27

图 5—28

2) 单击"新建"按钮，定义新的图层。在"新图层"对话框中，输入新图层的名称，然后选择其特性。单击"确定"按钮，如图 5—29 所示。

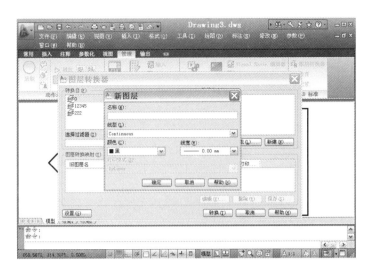

图 5-29

可以根据需要的次数重复执行步骤 2）。 如果加载了其他文件，其中包含与“转换为”列表中所显示图层同名的图层，则保留该列表中第一个加载的图层特性，忽略重复的图层特性。

（3）将当前图形中的图层映射到要转换的图层，使用以下方法映射图层：要从一个列表向另一个列表映射所有同名的图层，单击“映射相同”按钮，如图 5-30 所示。

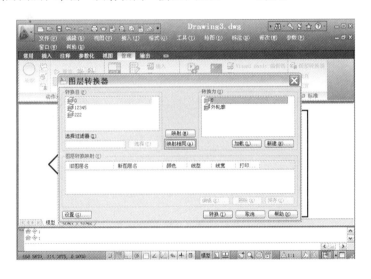

图 5-30

要映射“转换自”列表中单独的图层，选择一个或多个图层。 在“转换为”列表中，选择想要使用其特性的图层。 单击“映射”按钮，以定义映射。 用户可以为每个或每组待转换的图层重复使用此方法，如图 5-31 所示。

要删除映射，可从“图层转换映射”列表中选择映射，单击“删除”按钮。 要删除所有映射，可在列表中单击鼠标右键，选择“全部删除”选项，如图 5-32 所示。

要修改映射图层的特性，可从“图层转换映射”列表中选择要修改其特性的映射，单击“编辑”按钮。 在“编辑图层”对话框中，修改映射图层的线型、颜色、线宽或打印样式并单击“确定”按钮，如图 5-33 所示。

要将图层映射保存到文件中，单击“保存”按钮，在“保存图层映射”对话框中输入文件名并单击“保存”按钮，如图 5-34 所示。

要自定义图层转换的步骤，单击“设置”按钮，在“设置”对话框中，选择所需的选项并单击“确定”按钮，如图 5-35 所示。

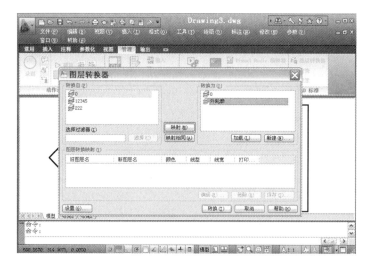

图 5-31

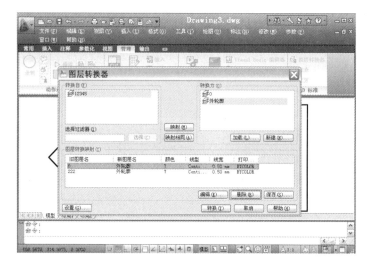

图 5-32

图 5-33

图 5-34

图 5-35

（4）单击"转换"按钮，执行指定的图层转换。

本章小结

本章主要介绍了 AutoCAD 2010 的对象相关资料设置的基本内容，它所阐述的是关于对象相关资料设置的基本问题。通过本章的学习，用户应该熟练掌握图层、颜色、线性、线宽、多线样式等对象相关资料设置，并在以后进行对象相关资料设置修改时做到应用自如。值得注意的是，一般的对象相关资料设置都在绘制图形之前进行，这样可以节省大量的绘图时间。

思考题

1. 如何进行图层设置及相关内容的修改？
2. 如何进行多线样式的设置及相关内容的修改？
3. 如何利用图层转换器将某个图形中的图层转换为已经定义的图层标准？

第6章　文字书写与编辑命令

学习目标

综合运用"文字样式设置"、"单行文字"、"多行文字"等命令，创建和编辑修改注释文字。

学习重点

本章着重掌握文字样式设置、单行文字、多行文字、调整文字比例和文字编辑。

学习建议

建议通过图纸绘制相关的环境艺术设计的图样，来完成图样中的文字注解及文字编辑，从而掌握本章内容。

6.1 文字样式设置

图形中的所有文字都具有与之相关联的文字样式。 输入文字时，程序将使用当前文字样式。 当前文字样式用于设置字体、字号、倾斜角度、方向和其他文字特征。 如果要使用其他文字样式来创建文字，可以将其他文字样式置于当前或者新建一个文字样式。 创建和修改文字样式的基本步骤如下：

（1）选择"注释"选项卡，并在"文字"面板上的"文字样式"下拉列表中选择"管理文字样式"按钮，如图 6-1 所示。

图 6-1

（2）在弹出的"文字样式"对话框中单击"新建"按钮，在弹出的"新建文字样式"对话框中为即将新建的样式命名，并单击"确定"按钮，如图 6-2 所示。

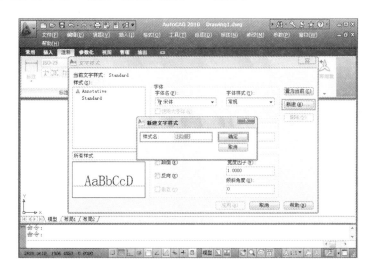

图 6-2

（3）返回到"文字样式"对话框后，保持新建样式的选中状态，根据具体绘图情况的需要分别在"字体"、"大小"、"效果"栏中进行相应的设置，如图 6-3 所示。

（4）设置完成后单击"应用"按钮使设置生效，并单击"关闭"按钮，完成创建文字样式，如图 6-4所示。

（5）如果需要对已经创建的文字样式进行修改，在"文字样式"对话框中"样式"列表下选择需要修改的文字样式，并重复步骤（3）和（4）即可。

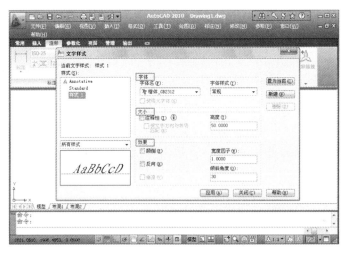

图 6-3

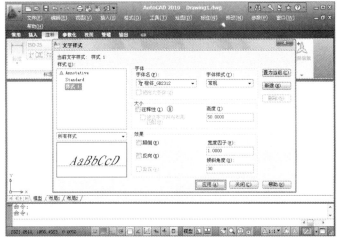

图 6-4

6.2 单行文字

用户可以使用单行文字创建一行或多行文字，其中每行文字都是独立的对象，可对其进行重定位、调整格式或进行其他修改。创建单行文字的基本步骤如下。

（1）选择"注释"选项卡，并在"文字"面板上的"多行文字"下拉列表中选择"单行文字"按钮，如图 6-5 所示。

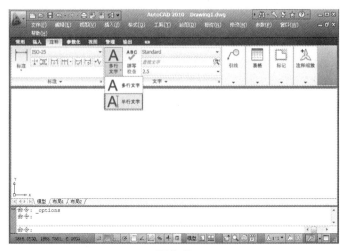

图 6-5

（2）在图纸上单击鼠标左键以指定第一个字符的插入点，并在"命令窗口"中输入数值指定文字高度，如图6-6所示。

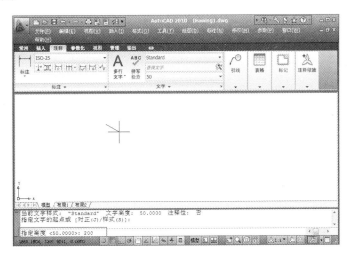

图6-6

（3）指定文字旋转角度。 用户可以输入角度值或使用定点设备，如图6-7所示。

图6-7

（4）按照需要输入文字。 如果在此命令中指定了另一个插入点，光标将移到该点上，可以继续输入文字，每指定一个插入点，都会在该点处创建新的文字对象，如图6-8所示。

图6-8

（5）在空行处按回车键将结束命令。

6.3 多行文字

用户可以通过输入或导入文字创建多行文字对象。 创建多行文字的基本步骤如下：

（1）选择"注释"选项卡，并在"文字"面板上的"多行文字"下拉列表中选择"多行文字"按钮，如图6-9所示。

图 6-9

（2）在图纸上单击鼠标左键并拖动鼠标，指定文字边框的对角点以定义输入多行文字对象的范围，如图6-10所示。

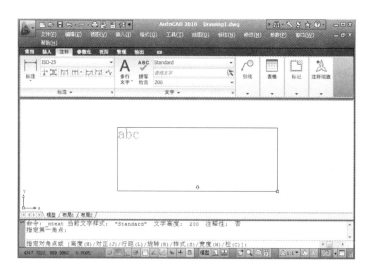

图 6-10

（3）按照需要输入文字或单击鼠标右键，在弹出的快捷菜单中选择"输入文字"选项，如图6-11所示。

（4）如果要使用的文字样式非默认样式，可在功能区上的"文字编辑器"选项卡下的"样式"面板中单击"文字样式"按钮，从其下拉列表中选择所需的文字样式，如图6-12所示。

（5）如果要修改文字的格式，可在功能区上的"文字编辑器"选项卡下的"格式"面板中进行相关的字体、文字高度、颜色等格式的修改，如图6-13所示。

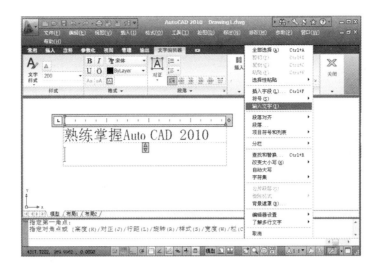

图 6-11

图 6-12

图 6-13

（6）如果要调整段落文字的格式，可在功能区上的"文字编辑器"选项卡下的"段落"面板中进行相关的对齐、行距、项目符号和编号等内容的修改，如图 6-14 所示。

图 6-14

（7）保存对文字的修改并退出编辑器，在"文字编辑器"选项卡下的"关闭"面板中，单击"关闭文字编辑器"按钮或者用鼠标左键单击编辑器外部，如图 6-15 所示。

图 6-15

6.4　查找与替换

使用查找与替换功能可以轻松查找和替换文字。 替换的只是文字内容，而字符格式和文字特性不变。 在三维环境中搜索文字时，视口将临时更改为二维视口，这样文字就不会被图形中的三维对象遮挡。 查找与替换尤其是在文字内容较多的情况下，对文中某些内容的修改极为方便。 查找与替换的基本步骤如下：

（1）选择"注释"选项卡，并在"文字"面板上输入所要查找的文字内容，用鼠标左键单击右侧按钮，如图 6-16 所示。

（2）在弹出的"查找和替换"对话框中的"查找内容"文本框中，输入要查找的新内容，如图 6-17 所示。

（3）在"查找和替换"对话框中的"查找位置"下拉列表中，选择要搜索的图形部分，或单击"选择对象"按钮，以选择一个或多个文字对象，如图 6-18 所示。

（4）在"查找和替换"对话框中单击"扩展查找选项"按钮，为指定文字指定"搜索选项"和

图 6-16

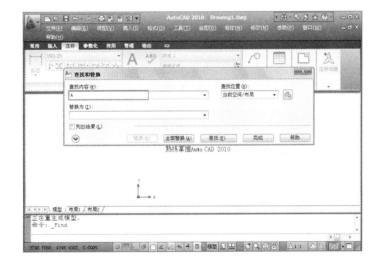

图 6-17

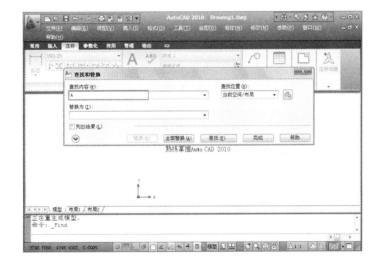

图 6-18

"文字类型"，如图6-19所示。

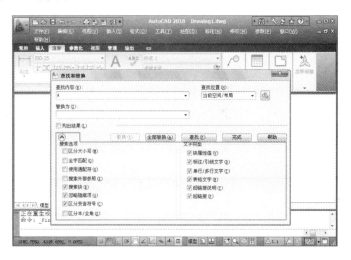

图6-19

（5）在"查找和替换"对话框中单击"查找"按钮，可以按照上述设定查找到要查找的内容，如图6-20所示。

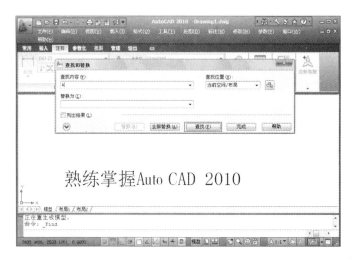

图6-20

（6）可以使用以下选项之一查看搜索结果。

1）要在表格中列出所有结果，勾选"列出结果"复选框，如图6-21所示。

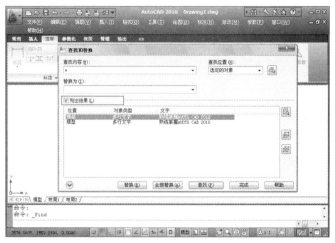

图6-21

2）要单独缩放和亮显每个结果，取消选中"列出结果"复选框。

（7）在"查找和替换"对话框的"替换为"文本框中输入要替换的文字，如图6-22 所示。

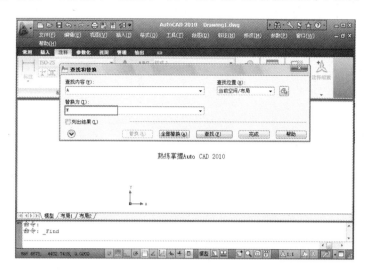

图 6-22

（8）如果只替换已查找到的文本字符串，单击"替换"按钮。 如果要替换在文本中查找到的所有符合查找条件的文本字符串，单击"全部替换"按钮，如图6-23 所示。

图 6-23

（9）如果已使用"列出结果"选项将搜索结果列在表格中，则可以通过单击并按【Ctrl】键来选择多个结果。 另外，也可以通过单击并按【Shift】键在列表中选择结果范围。

（10）在"查找和替换"对话框上单击"完成"按钮，完成查找和替换。

6.5　调整文字比例

一个图形可能包含成百上千个需要设置比例的文字对象，如果对这些比例单独进行设置会很浪费时间。 因此，使用调整文字比例的命令可修改一个或多个文字对象的比例。 用户可以指定相对比例因子或绝对文字高度，或者调整选定文字的比例以匹配现有文字高度。 每个文字对象使用同一个比例因子设置比例，并且保持当前的位置。 调整文字比例的基本步骤如下。

（1）选择"注释"选项卡，并在"文字"面板上单击"缩放"按钮，如图6-24 所示。

（2）选择需要对正的对象，并单击鼠标右键，完成选择，如图6-25 所示。

图 6-24

图 6-25

（3）在弹出的菜单列表中选择对正选项或在"命令窗口"中输入对正选项，或按回车键确认现有的文字对正方式，如图 6-26 所示。

图 6-26

（4）在"命令窗口"中输入"S"，并输入比例因子，如图6－27所示。

图 6－27

6.6 文字对正方式

使用文字对正命令可以重定义文字的插入点而不移动文字。 例如，某个表或表格中包含的文字可能可以正确找到，但是表中的每个文字对象为了将来的条目或修改，必须靠右对齐而不是靠左对齐。 文字对正的基本步骤如下：

（1）选择"注释"选项卡，并在"文字"面板上单击"对正"按钮，如图6－28所示。

图 6－28

（2）选择需要对正的对象，并单击鼠标右键，完成选择，如图6－29所示。

（3）在弹出的菜单列表中选择对正选项或在"命令窗口"中输入对正选项，或按回车键确认现有的文字对正方式，如图6－30所示。

图 6-29

图 6-30

6.7 拼写检查

使用拼写检查，将搜索用户指定的图形或图形的文字区域中拼写错误的词语。 如果找到拼写错误的词语，则"亮显"该词语，并且绘图区域将缩放为便于读取该词语的比例。 拼写检查可以检查图形中所有文字对象的拼写，包括单行文字和多行文字、标注文字、多重引线文字、块属性中的文字、外部参照中的文字。 使用拼写检查的基本步骤如下：

（1）选择"注释"选项卡，并在"文字"面板上单击"拼写检查"按钮，如图 6-31 所示。

（2）在弹出的"拼写检查"对话框中的"要进行检查的位置"下拉列表中，选择一个检查范围，并单击"开始"按钮，如图 6-32 所示。

（3）如果未找到拼写错误的词语，则弹出一条消息；如果找到拼写错误的词语，则在"拼写检查"对话框上的"不在字典中"框中将识别出该词语，并在"建议"列表中列出正确的拼写，同时在绘图区域中将亮显并缩放该词语，如图 6-33 所示。

（4）继续进行拼写检查命令，可执行以下操作之一：

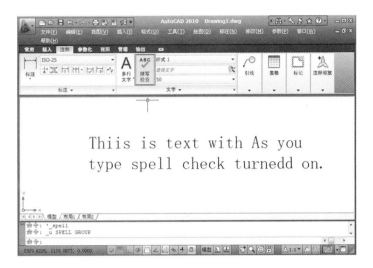

图 6-31

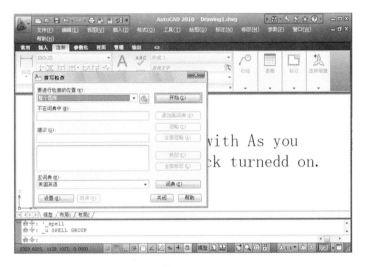

图 6-32

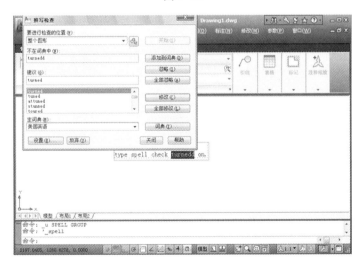

图 6-33

　　1) 要更正拼写错误的词语，可从"建议"列表中选择一个替换词语或在"建议"文本框中输入正确的词语，并单击"修改"或"全部修改"按钮，如图 6-34 所示。

　　2) 要保留某个词语不改变，单击"忽略"或"全部忽略"按钮。

　　3) 要保留某个词语不更改并将其添加到词典，单击"添加到词典"按钮。

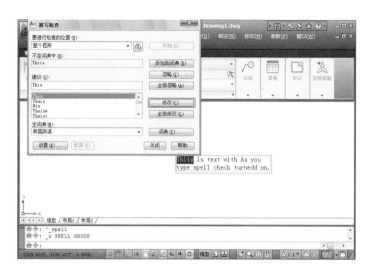

图 6-34

（5）为每一个拼写错误的词语重复步骤（3）直至全部更正。 最后单击"关闭"按钮，以退出拼写检查命令，如图 6-35 所示。 注意，在"拼写检查"对话框中单击"放弃"按钮，撤销前面的拼写检查操作或一系列操作。

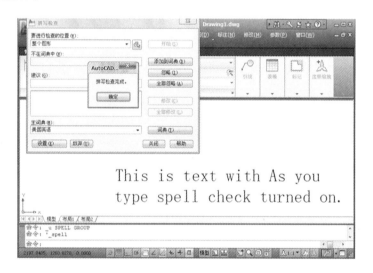

图 6-35

本章小结

本章主要介绍了 AutoCAD 2010 的文字书写与编辑命令，包括文字样式设置、单行文字、多行文字、查找与替换、文字编辑、调整文字比例等基本内容。 它所阐述的是关于绘制图形文件中有关文字部分的基本问题，用户应该熟练掌握文字书写与编辑的方法与技巧，并在进行文字注解及文字编辑时做到运用自如。

思考题

1. 如何进行文字样式的设置？
2. 如何书写和编辑多行文字？
3. 利用"查找与替换"如何进行文字的查找与替换修改？

第7章 尺寸标注命令

学习目标

熟练掌握各种类型的标注以及关于标注的编辑与修改等内容，从而能够快速、准确地为图形，图样创建相关的标注尺寸。

学习重点

线性标注、对齐标注、半径标注、连续式标注、多重引线、圆心标记、快速标注、标注样式、编辑尺寸标注、编辑标注文字、标注更新、替代。

学习建议

尺寸标注是环境艺术专业制图非常重要的环节，应在掌握制图规范的基础上，进行完整、严谨的尺寸标注。

7.1 尺寸标注概述

7.1.1 概述

标注是向图形中添加测量注释的过程。 用户可以为各种对象沿各个方向创建标注。 基本的标注类型包括线性、径向（半径、直径和折弯）、角度、坐标、弧长。 其中，线性标注可以是水平、垂直、对齐、旋转、基线或连续（链式），如图7-1所示。

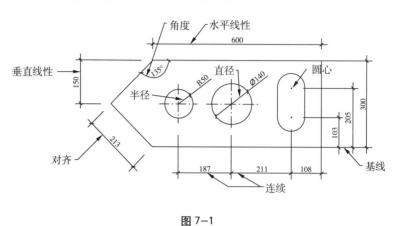

图7-1

7.1.2 标注的元素

一个标注一般具有以下几种独特的元素：标注文字、尺寸线、箭头、尺寸延长线、中心标记和中心线，如图7-2所示。

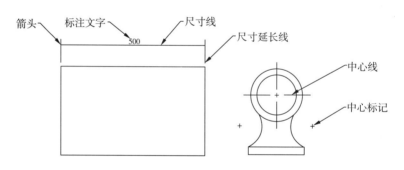

图7-2

（1）标注文字：用于指示测量值的文本字符串。 文字还可以包含前缀、后缀和公差。
（2）尺寸线：用于指示标注的方向和范围。 对于角度标注，尺寸线是一段圆弧。
（3）箭头：也称为终止符号，在尺寸线的两端，可以为箭头或标记指定不同的尺寸和形状。
（4）尺寸延长线：也称为投影线，从部件延伸到尺寸线。
（5）中心标记：是标记圆或圆弧中心的小十字。
（6）中心线：是标记圆或圆弧中心的点画线。

7.2 线性

线性标注是可以仅使用指定的位置或对象的水平或垂直部分来创建标注的标注形式。 程序将根据指定的尺寸延长线原点或选择对象的位置自动应用水平或垂直标注，但是，用户也可以通过将标注指定为水平或垂直来创建标注，从而替代以上方式。 创建水平或垂直线性标注的基本步骤如下：

（1）选择"注释"选项卡，并在"标注"面板下拉列表中单击"线性"按钮，如图7-3所示。

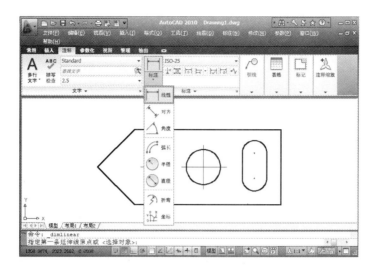

图 7-3

（2）选择要标注的对象，或指定第一条或第二条尺寸延伸线的原点，如图7-4所示。

图 7-4

（3）在指定尺寸线位置之前，根据需要在"命令窗口"中输入选项，如图7-5所示。

图 7-5

1）要旋转尺寸延伸线：在"命令窗口"中输入"R（旋转）"，然后输入尺寸线角度。

2）要编辑文字：在"命令窗口"中输入"M（多行文字）"，并在"文字编辑器"中修改文字。

3）要旋转文字：在"命令窗口"中输入"A（角度）"，然后输入文字要旋转的角度。

（4）拖动鼠标以指定尺寸线的位置，单击鼠标左键完成标注。

7.3 对齐

对齐标注是可以创建与指定位置或对象相互平行的标注的形式。 在对齐标注中，尺寸线平行于尺寸延伸线原点连成的直线。 创建对齐标注的基本步骤如下：

（1）选择"注释"选项卡，并在"标注"面板的下拉列表中单击"对齐"按钮，如图7-6所示。

图 7-6

（2）选择要标注的对象，或指定第一条或第二条尺寸延伸线的原点，如图7-7所示。

图 7-7

（3）在指定尺寸线位置之前，根据需要在"命令窗口"中输入选项，如图7-8所示。

1）要旋转尺寸延伸线：在"命令窗口"中输入"R（旋转）"，然后输入尺寸线角度。

图 7-8

2）要编辑文字：在"命令窗口"中输入"M（多行文字）"，然后在"文字编辑器"中修改文字。

3）要旋转文字：在"命令窗口"中输入"A（角度）"，然后输入文字要旋转的角度。

（4）拖动鼠标以指定尺寸线的位置，单击鼠标左键完成标注。

7.4　弧长

弧长标注是用于测量圆弧或多段线圆弧段上的距离的标注形式。 为区别它们是线性标注还是角度标注，默认情况下，弧长标注将显示一个圆弧符号。 创建弧长标注的基本步骤如下：

（1）选择"注释"选项卡，并在"标注"面板的下拉列表中单击"弧长"按钮，如图 7-9 所示。

图 7-9

（2）选择圆弧或多段线圆弧段，如图 7-10 所示。

（3）在指定弧长标注位置之前，根据需要在"命令窗口"中输入选项，如图 7-11 所示。

（4）拖动鼠标以指定尺寸线的位置，单击鼠标左键完成标注。

图 7-10

图 7-11

7.5 坐标式标注

坐标标注是测量原点（称为基准）到要素（例如部件上的一个孔）的垂直距离的标注形式。 这种标注保持特征点与基准点的精确偏移量，从而避免增大误差。 创建坐标式标注的基本步骤如下：

（1）选择"视图"选项卡，并在"坐标"面板中单击"原点"按钮，如图 7-12 所示。

（2）在"指定新原点"提示下，指定原点。 指定的原点用于定义指定给坐标标注的值。 通常在模型上定义原点，如图 7-13 所示。

（3）选择"注释"选项卡，并在"标注"下拉菜单中单击"坐标"按钮，如图 7-14 所示。 如果需要直线坐标引线，可打开正交模式。

（4）在"命令窗口"、"选择功能位置"提示下，指定点位置，如图 7-15 所示。

（5）在"命令窗口"中输入 X（X 基准）或 Y（Y 基准），如图 7-16 所示。 坐标标注由 X 或 Y 值和引线组成，X 基准坐标标注沿 X 轴测量特征点与基准点的距离；Y 基准坐标标注沿 Y 轴测量距离。 在确保坐标引线端点与 X 基准近似垂直或与 Y 基准近似水平的情况下，可以跳过此步骤。

（6）拖动鼠标以指定坐标引线端点的位置，单击鼠标左键完成标注。

图 7-12

图 7-13

图 7-14

图 7-15

图 7-16

7.6 半径标注

半径标注是使用可选的中心线或中心标记测量圆弧和圆的半径的标注形式。创建半径标注的基本步骤如下：

（1）选择"注释"选项卡，并在"标注"面板的下拉列表中单击"半径"按钮，如图 7-17 所示。

图 7-17

（2）在模型上选择需要标注的圆弧、圆或多段线圆弧段。

（3）在指定尺寸线位置之前，根据需要在"命令窗口"中输入选项，如图7-18所示。

图 7-18

1）要编辑标注文字内容：输入"T（文字）"或"M（多行文字）"，在"命令窗口"中输入文字内容，以编辑或覆盖计算机生成的文字信息。

2）要编辑标注文字角度：输入"A（角度）"，然后输入文字角度。

（4）拖动鼠标以指定尺寸线的位置，单击鼠标左键完成标注。

7.7 折弯标注

折弯标注是圆弧或圆的中心位于布局外部，且无法在其实际位置显示时，可以通过创建折弯半径标注，在更方便的位置指定标注的原点，即圆弧或圆的中心的标注形式。创建折弯标注的基本步骤如下：

（1）选择"注释"选项卡，并在"标注"面板的下拉列表中单击"折弯"按钮，如图7-19所示。

图 7-19

（2）在模型上选择需要标注的圆弧、圆或多段线圆弧段，并依照"命令窗口"中的提示，"指定图示中心位置"，如图7-20所示。

图 7—20

（3）在指定尺寸线角度和标注文字位置的点前，根据需要在"命令窗口"中输入选项，如图 7-21 所示。

图 7—21

1）要编辑标注文字内容：输入"T（文字）"或"M（多行文字）"，在"命令窗口"输入文字内容，以编辑或覆盖计算机生成的文字信息。

2）要编辑标注文字角度：输入"A（角度）"，然后输入文字角度。

（4）拖动鼠标以指定尺寸线角度和标注文字位置，单击鼠标左键完成标注。

7.8 直径标注

直径标注是使用可选的中心线或中心标记测量圆弧和圆的直径的标注形式。 创建直径标注的基本步骤如下：

（1）选择"注释"选项卡，并在"标注"面板的下拉列表中单击"直径"按钮，如图 7-22 所示。

（2）在模型上选择需要标注的圆弧、圆或多段线圆弧段。

（3）在指定尺寸线位置之前，根据需要在"命令窗口"中输入选项，如图 7-23 所示。

1）要编辑标注文字内容：输入"T（文字）"或"M（多行文字）"，在"命令窗口"中输入文字内容，以编辑或覆盖计算机计算生成的文字信息。

图 7-22

图 7-23

2）要编辑标注文字角度：输入"A（角度）"，然后输入文字角度。

（4）拖动鼠标以指定尺寸线的位置，单击鼠标左键完成标注。

7.9　角度标注

角度标注是测量两条直线或三个点之间的角度的标注形式。 角度标注也可以相对于已有角度标注，来创建基线和连续角度标注。 创建角度标注的基本步骤如下：

（1）选择"注释"选项卡，并在"标注"面板的下拉列表中单击"角度"按钮，如图 7-24 所示。

（2）选择需要标注的对象。

1）标注圆形：首先在圆形上单击鼠标左键选择圆，默认情况下鼠标指针在圆上单击处即是要测量的角度的第一个端点，然后在圆上其他位置单击鼠标左键以指定角的第二端点，如图 7-25 所示。

2）标注其他对象：首先在被测对象的第一条直线边单击鼠标左键，然后选择第二条直线边并单击鼠标左键，如图 7-26 所示。

（3）在指定标注弧线位置之前，根据需要在"命令窗口"中输入选项。

1）要编辑标注文字内容：输入"T（文字）"或"M（多行文字）"，在"命令窗口"中输入文字内容，以编辑或覆盖计算机生成的文字信息。

图 7-24

图 7-25

图 7-26

2）要编辑标注文字角度：输入"A（角度）"，然后输入文字角度。

3）要将标注限制到象限点：输入"Q（象限点）"，并指定要测量的象限点。

（4）拖动鼠标以指定尺寸线圆弧的位置，单击鼠标左键完成标注。

7.10 基线式标注

　　基线标注是自同一基线处测量的多个标注。 在创建基线之前，必须已经创建了线性、对齐或角度标注。 基线标注可自当前任务的最近创建的标注中以增量方式创建产生。 创建基线式标注的基本步骤如下：

　　（1）选择"注释"选项卡，并在"标注"面板上用鼠标左键单击 按钮，并在其下拉列表中选择"基线"按钮，如图 7-27 所示。

图 7-27

　　（2）使用对象捕捉选择第二条尺寸延长线的原点，或按回车键选择任一标注的尺寸延长线作为基准标注，如图 7-28 所示。

图 7-28

　　（3）再次使用对象捕捉指定下一个尺寸延长线的原点，程序将在指定距离处自动放置第二条尺寸线。 依此类推，选择相应的标注原点，如图 7-29 和图 7-30 所示。 完成标注后按两次回车键确定。

图 7-29

图 7-30

7.11 连续式标注

连续标注是首尾相连的多个标注。 在创建基线之前，必须已经创建了线性、对齐或角度标注。 连续标注可自当前任务的最近创建的标注中以连续方式创建产生。 创建连续式标注的基本步骤如下：

（1）选择"注释"选项卡，并在"标注"面板上用鼠标左键单击 按钮，并在其下拉列表中选择"连续"按钮，如图 7-31 所示。

（2）使用对象捕捉指定新的尺寸延长线的原点，程序将使用现有标注的第二条尺寸延长线的原点，作为新建标注的第一条尺寸延长线的起始原点，而使用对象捕捉指定的点作为新建标注的第二条尺寸延长线的结束原点。 依此类推，选择想要标注的点作为下一个新建标注的第二条尺寸延长线的结束原点，如图 7-32 和图 7-33 所示。 选择完成后按两次回车键确定。

图 7-31

图 7-32

图 7-33

7.12 标注间距

标注间距可以自动调整图形中已有的平行线性标注和角度标注，以使其间距相等或在尺寸线处相互对齐。 创建标注间距的基本步骤如下：

（1）选择"注释"选项卡，并在"标注"面板上用鼠标左键单击"间距"按钮 ，如图 7-34 所示。

图 7-34

（2）依次选择要使其等间距的各个标注，如图 7-35 所示。 选择完成后，单击鼠标右键确定。

图 7-35

（3）在"命令窗口"中输入"A（自动）"选项，如图 7-36 所示。 然后按回车键，所选的标注的间距便以自动的方式进行新的排列，如图 7-37 所示。

图 7-36

图 7-37

7.13 折断标注

折断标注可以使标注、尺寸延长线或引线不显示，似乎它们是设计的一部分。

用户可以将折断标注添加到以下标注和引线对象：线性标注（对齐和旋转）、角度标注、半径标注（半径、直径和折弯）、弧长标注、坐标标注、多重引线（仅直线）。多重引线（仅样条曲线）、"传统"引线（直线或样条曲线）不支持折断标注。创建折断标注的基本步骤如下：

（1）选择"注释"选项卡，并在"标注"面板上单击"打断"按钮，如图 7-38 所示。

（2）使用对象选择方法选择需要打断的标注或多重引线，并根据需要在"命令窗口"中输入选项，如图 7-39 所示。

1）自动（A）：自动将折断标注放置在与选定标注相交的对象的所有交点处。修改标注或相交对象时，会自动更新使用此选项创建的所有折断标注。

2）手动（M）：手动放置折断标注。为折断位置指定标注或延伸线上的两点。

3）删除（R）：从选定的标注中删除所有折断标注。

（3）输入"M（手动）"，然后按回车键。

（4）指定折断标注的标注、尺寸延伸线或引线上的第一个点。

图 7-38

图 7-39

（5）指定折断标注的标注、尺寸延伸线或引线上的第二个点，如图 7-40 所示。

图 7-40

7.14 多重引线

引线对象是一条直线或样条曲线，其中一端带有箭头，另一端带有多行文字对象或块。 在某些情况下，有一条短水平线（又称为基线）将文字或块和特征控制框连接到引线上。 基线和引线与多行文字对象或块关联，因此，当重定位基线时，内容和引线将随其移动。 当打开关联标注，并使用对象捕捉确定引线箭头的位置时，引线则与附着箭头的对象相关联。 如果重定位该对象，箭头也重定位，并且基线相应拉伸。

多重引线对象通常包含箭头、水平基线、引线或曲线和多行文字对象或块。 多重引线可创建为箭头优先、引线基线优先或内容优先。 如果已使用多重引线样式，则可以从该指定样式中创建多重引线。 创建多重引线的基本步骤如下：

（1）选择"注释"选项卡，并在"标注"面板上单击"多重引线"按钮。 并根据需要在"命令窗口"中输入选项，如图 7-41 所示。

图 7-41

（2）在图形中单击鼠标左键指定引线的起点。

（3）在图形中再次单击鼠标左键指定引线的端点。

（4）输入多行文字内容，如图 7-42 所示。

图 7-42

（5）在"文字编辑器"工具栏上选择"关闭"按钮下的"关闭文字编辑器"按钮，来结束多重引线的创建，如图 7-43 所示。

图 7-43

7.15　公差标注

尺寸公差是表示测量的距离可以变动的数值，通过指定尺寸的公差，可以控制部件所需的精度等级。 尺寸公差指定了可以变动的数值范围。

公差标注就是通过为标注文字附加公差的方式，直接将公差应用到标注中。 这些标注公差指示标注的最大和最小允许尺寸。 创建公差标注的基本步骤如下：

（1）选择"注释"选项卡，在"标注"面板上单击"标注样式"按钮，如图 7-44 所示。

图 7-44

（2）在"标注样式管理器"中，选择要修改的标注样式，单击"修改"按钮，如图 7-45 所示。

（3）在"修改标注样式"对话框中的"公差"选项卡的"公差格式"栏下，从"方式"列表中选择一种方式，然后单击"确定"按钮，如图 7-46 所示。

1）如果选择"极限偏差"：在"上偏差"和"下偏差"文本框中输入上下极限公差。

2）如果选择"对称"公差："下偏差"将不可用，因为只需输入一个公差值。

3）如果选择"基本尺寸"：在"从尺寸线偏移"（"文字"选项卡上）中输入一个值，表示文字与其包围框之间的间距。

图 7-45

图 7-46

（4）单击"关闭"按钮将退出"标注样式管理器"，如图 7-47 所示。

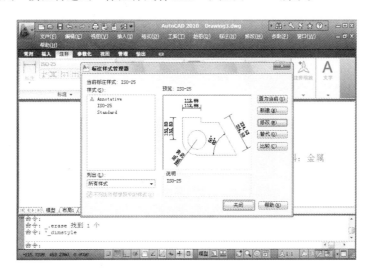

图 7-47

（5）图形中的现有标注和之后新建的该样式的标注，将以所修改的含有公差的方式显示，如图 7-48所示。

图 7-48

7.16　圆心标记

圆心标记是在圆弧或圆上创建中心线或圆心标记。　创建圆心标记的基本步骤如下：

（1）选择"注释"选项卡，在"标注"面板上单击"圆心标记"按钮，如图 7-49 所示。

图 7-49

（2）使用对象选择方法选择圆弧或圆，如图 7-50 所示。

图 7-50

7.17 快速标注

从选定的对象中快速创建一系列标注。在创建系列基线或连续标注，或者为一系列圆或圆弧创建标注时，此命令特别有用。创建快速标注的基本步骤如下：

（1）选择"注释"选项卡，在"标注"面板上单击"快速标注"按钮，如图 7-51 所示。

图 7-51

（2）选择要标注的对象，并单击鼠标右键确定，如图 7-52 所示。

图 7-52

（3）在指定尺寸线位置之前，根据需要在"命令窗口"中输入选项并按下回车键确定，如图 7-53 所示。

（4）在图样上单击鼠标左键指定尺寸线位置。

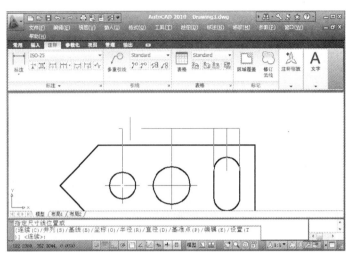

图 7-53

7.18 检验

　　抽验可以使用户有效地传达检查所制造的部件的频率，以确保标注值和部件公差位于指定范围内。 将必须符合指定公差或标注值的部件安装在最终装配的产品中之前使用这些部件时，可以使用抽验指定测试部件的频率。

　　抽验可以添加到任何类型的标注对象；抽验由边框和文字值组成。 抽验的边框由两条平行线组成，末端呈圆形或方形。 文字用垂直线隔开。 抽验最多可以包含 3 种不同的信息字段：检验标签、标注值和检验率，如图 7-54 所示。

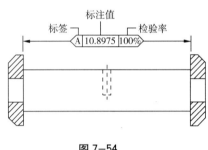

图 7-54

　　1）检验标签：用来标识各抽验的文字。 该标签位于抽验的最左侧部分。

　　2）标注值：添加抽验之前，显示的标注值是相同的值。标注值可以包含公差、文字（前缀和后缀）和测量值。 标注值位于抽验的中心部分。

　　3）检验率：用于表达应抽验值的频率，以百分比表示。 检验率位于抽验的最右侧。

　　创建检验标注的基本步骤如下：

　　（1）选择"注释"选项卡，并在"标注"面板上单击"检验"按钮，如图 7-55 所示。

图 7-55

（2）在弹出的"检验标注"对话框中进行相应的设置，并单击"选择标注"按钮，如图7-56所示。

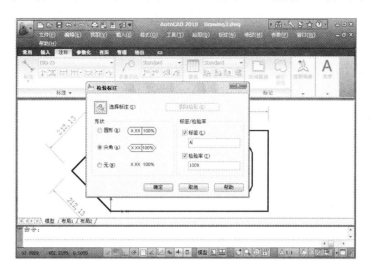

图 7-56

（3）在图样上选择要添加检验的标注，并单击鼠标右键完成选择，如图7-57所示。

图 7-57

（4）在返回"检验标注"对话框后，单击"确定"按钮完成检验，如图7-58所示。

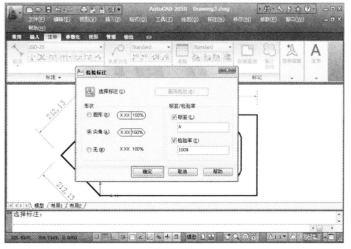

图 7-58

7.19　折弯线性

折弯线性是在线性标注或对齐标注中添加或删除折弯线。 标注中的折弯线表示所标注的对象中的折断部分。 标注值表示实际距离，而不是图形中测量的距离。 创建折弯线性的基本步骤如下：

（1）选择"注释"选项卡，并在"标注"面板上单击"折弯标注"按钮，如图 7–59 所示。

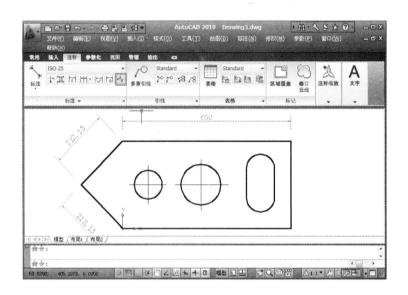

图 7–59

（2）选择要添加折弯的标注线性标注，如图 7–60 所示。

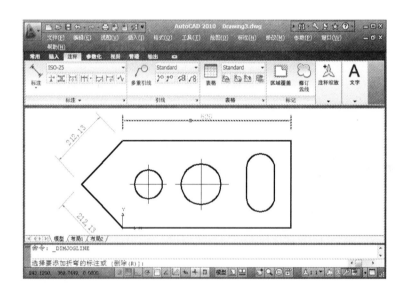

图 7–60

（3）在尺寸线上指定一点以放置折弯，如图 7–61 所示。

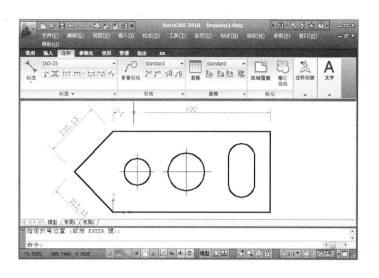

图 7-61

7.20 标注样式

标注样式用于选择图形中定义的标注样式，以便将其置为当前。选择图形中定义的标注样式的基本步骤如下：

（1）选择"注释"选项卡，并在"标注"面板上单击"标注样式"右侧的下拉列表，如图 7-62 所示。

图 7-62

（2）在"标注样式"下拉列表中选择一个标注样式，被选的标注样式即被设定为当前标注样式。

7.21 编辑尺寸标注

编辑尺寸标注的基本步骤如下：

（1）选择"注释"选项卡，并在"标注"面板上单击"标注，标注样式"按钮，如图 7-63 所示。

（2）在"标注样式管理器"中，选择要修改的标注样式，单击"修改"按钮，如图 7-64 所示。

图 7-63

图 7-64

7.22 编辑标注文字

创建标注后，可以修改现有标注文字的位置和方向或者替换为新文字。

7.22.1 旋转标注文字

旋转标注文字的基本步骤如下：

（1）选择"注释"选项卡，并在"标注"面板的下拉列表中单击"文字角度"按钮，如图 7-65 所示。

（2）使用对象选择方法选择要编辑的标注，如图 7-66 所示。

（3）在"命令窗口"中输入数字确定新角度，并单击鼠标右键确定，如图 7-67 所示。

图 7-65

图 7-66

图 7-67

7.22.2 将标注文字返回到起始位置

将标注文字返回到起始位置的基本步骤如下：

（1）选择"标注"菜单中"对齐文字"中的"默认"选项，如图7-68所示。

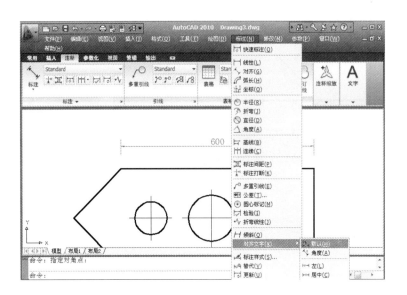

图 7-68

（2）选择要返回起始位置的标注文字，如图7-69所示。并单击鼠标右键确定。

图 7-69

7.22.3 用新文字替换现有标注文字

用新文字替换现有标注文字的基本步骤如下：

（1）选择"修改"菜单中"对象"中的"文字"下的"编辑"选项，如图7-70所示。

（2）选择要编辑的标注文字，并在"在位文字编辑器"中输入新的标注文字，如图7-71所示。

（3）在"文字编辑器"工具栏上选择"关闭"按钮下的"关闭文字编辑器"按钮，结束新文字的编辑，如图7-72所示。

图 7-70

图 7-71

图 7-72

7.22.4　将标注文字在尺寸线上对齐

将标注文字在尺寸线上对齐的基本步骤如下：

（1）选择"注释"选项卡，并在"标注"面板上单击"左对齐"或"居中对齐"或"右对齐"按钮，如图7-73所示。

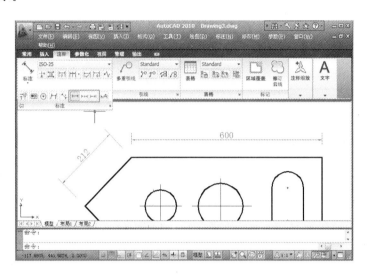

图 7-73

（2）选择需要对齐的标注。标注文字将自动在尺寸延伸线界内进行左对齐或居中对齐或右对齐，如图7-74所示。

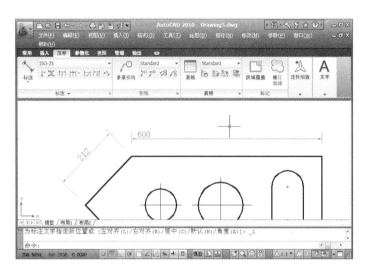

图 7-74

7.23　标注更新

标注更新是通过指定其他标注样式修改现有的标注样式，可以将标注系统变量保存或恢复到选定的标注样式。标注更新的基本步骤如下：

（1）选择"注释"选项卡，并在"标注"面板上单击"标注样式"下拉列表，在其中选择相应的标注样式，便将所选标注样式设为了当前标注，如图7-75所示。

（2）选择"注释"选项卡，并在"标注"面板上单击"更新"按钮，如图7-76所示。

（3）选择要更新为当前标注样式的标注，如图7-77所示。

图 7-75

图 7-76

图 7-77

（4）单击鼠标右键确定，如图 7-78 所示。

图 7-78

7.24 替代

使用标注样式替代，无需更改当前标注样式便可临时更改标注系统变量。 标注样式替代是对当前标注样式中的指定设置所做的修改。 它与在不修改当前标注样式的情况下修改尺寸标注系统变量等效。 用户可以为单独的标注或当前的标注样式定义标注样式替代。 设置标注样式替代的基本步骤如下：

（1）选择"注释"选项卡，并在"标注"面板上单击"标注，标注样式"按钮，如图 7-79 所示。

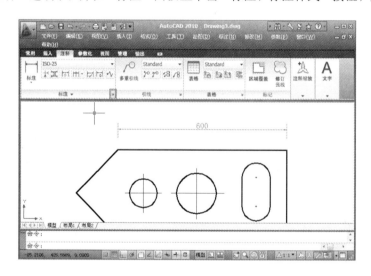

图 7-79

（2）在"标注样式管理器"的"样式"下，选择要为其创建替代的标注样式，并单击"替代"按钮，如图 7-80 所示。

（3）在"替代当前样式"对话框中，单击相应的选项卡来修改标注样式，并单击"确定"按钮，如图 7-81 所示。

（4）返回"标注样式管理器"对话框后，在"样式"列表中已经列出了标注"样式替代"，单击"关闭"按钮，关闭"标注样式管理器"对话框，如图 7-82 所示。

图 7-80

图 7-81

图 7-82

7.25　标注和对象的关联性

几何对象和标注之间有关联标注、非关联标注、已分解的标注 3 种关联性。

（1）关联标注：可以根据所测量的几何对象的变化而进行自动调整的标注。

（2）非关联标注：将标注和其测量的几何图形一起进行选定并修改时，几何对象被修改而标注不发生改变。

（3）已分解的标注：标注包含了单个对象的集合，而不是单个标注对象的集合。

7.25.1　关联或重新关联标注

关联或重新关联标注的基本步骤如下：

（1）选择"注释"选项卡，并在"标注"面板的下拉列表中单击"重新关联"按钮，如图 7-83 所示。

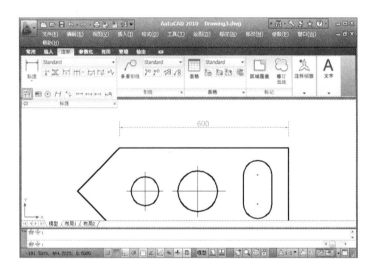

图 7-83

（2）在图样上选择一个或多个要关联或重新关联的标注，如图 7-84 所示。

图 7-84

（3）在图样上单击鼠标左键指定尺寸延伸线原点的新位置，如图7-85所示。

图7-85

（4）单击鼠标右键跳至"下一个"尺寸延伸线原点，并在图样上单击鼠标左键指定第二个延伸线原点。 新的关联标注就建立了，如图7-86所示。

图7-86

7.25.2 解除标注关联

解除标注关联的基本步骤如下：

（1）在命令提示下，输入 DIMDISASSOCIATE 命令。

（2）选择一个或多个要解除关联的标注，完成后按回车键确定。

本章小结

　　本章主要介绍了 AutoCAD 2010 的各种尺寸标注命令，其中包括线性、对齐、弧长、坐标式标注、半径标注、折弯标注、直径标注 、角度标注、基线式标注、连续式标注等20余种标注类型与方法，同时还介绍了关于标注样式的设置和标注修改编辑等相关内容。 通过本章的学习，用户应该熟练掌握为平面图、立面图、剖面图创建精确的尺寸标注的方法与技巧，并在以后绘制复杂图形时做到运用自如。

思考题

1. 如何进行标注样式的设置、修改以及替换？

2. 几何对象和标注之间的关联性有哪些？ 分别是什么？

第8章 图形输出

学习目标

　　熟练掌握在AutoCAD 2010中将图形文件进行打印、输出等相关内容。

学习重点

　　掌握打印布局、打印、打印EPS文件格式，在Photoshop中制作彩色平面图。

学习建议

　　建议安装打印机后结合需要打印的图纸图幅的大小，熟练掌握AutoCAD 2010打印过程中线宽、颜色、线性、打印比例的设定。

8.1 布局

8.1.1 布局概述

布局是一种图纸空间环境，它模拟了图纸页面，提供直观的打印设置。 因此，布局显示的图形与图纸页面上打印出来的图形是完全一样的。 前面章节中所有的内容都是在模型空间中进行的。 模型空间是一个三维坐标空间，主要用于几何模型的构建。 而在对几何模型进行打印输出时，则通常在图纸空间中完成。 图纸空间就像是一张图纸，打印之前可以在上面排放图形。 因此，图纸空间可用于创建最终的打印布局，而不用于绘图或设计工作。 在 AutoCAD 中，图纸空间是以布局的形式来使用的。 一个图形文件可包含多个布局，每个布局代表一张单独的打印输出图纸。 在绘图区域底部选择"布局"选项卡，就能查看相应的布局。 选择"布局"选项卡，就可以进入相应的图纸空间环境（见图8-1）。

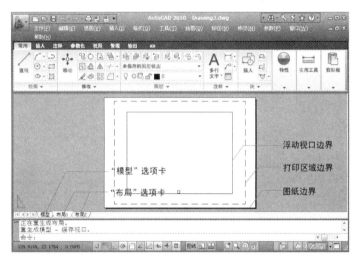

图 8-1

8.1.2 打印布局

使用布局对图形文件进行打印，以打印含有 A3 图框的图纸为例，其基本步骤如下：

（1）创建或打开包含模型图形的文件（见图8-2）。

（2）在选择"布局"选项卡中的"布局1"，进入"布局1"的页面（见图8-3）。

图 8-2

图 8-3

（3）选择"输出"选项卡，并在"打印"面板中用鼠标左键单击"页面设置管理器"按钮，在弹出的"页面设置管理器"对话框中选择"布局 1"，再单击"修改"按钮（见图 8-4）。

图 8-4

（4）在弹出的"页面设置"对话框中为"布局 1"指定页面设置，如打印机/绘图仪、图纸尺寸、打印区域、打印比例和图形方向（见图 8-5）。设置完成后用鼠标左键单击"确定"按钮，并关闭

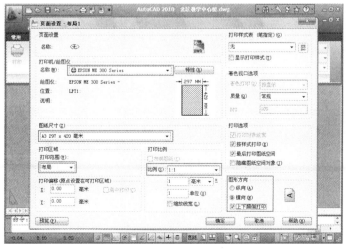

图 8-5

"页面设置管理器"对话框（见图8-6）。

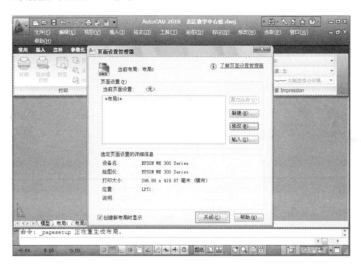

图8-6

（5）在"布局1"中用鼠标左键单击浮动视口（实线矩形框）并调整视口的蓝色控制角点，将浮动视口调整到合适大小（见图8-7）。

图8-7

（6）设置浮动视口的视图比例（见图8-8）。常用比例可在"标准比例"下拉列表中进行选择，

图8-8

非常用比例可在"自定义比例"中进行自定义设置。

（7）用鼠标左键双击"布局1"中浮动视口边界内部的白色空间部分，这样就在布局中进入了模型空间，利用"平移工具"将需要打印的内容平移至浮动视口中的合适位置，同时也可以在浮动视口中对图形进行创建或修改（见图8-9）。

图8-9

（8）用鼠标左键双击"布局1"中浮动视口边界外部的白色空间部分，返回到布局空间。按照需要可利用"绘图"、"修改"等工具在布局中创建注释、几何图形、图框等内容（见图8-10）。

图8-10

（9）选择"输出"选项卡，并在"打印"面板中用鼠标左键单击"打印"按钮，打印布局。

8.1.3 打印包含不同打印比例的布局

在"布局"选项卡中不仅可以在一个图形文件中创建多个布局以显示不同视图。同时，每个布局中也可以包含不同的打印比例或图纸尺寸的多个"视口"，其基本步骤如下：

（1）以第8.1.2节中步骤（8）编辑的内容为基础，选择"常用"选项卡，并选择"绘图"面板中的"矩形工具"，在"布局1"中绘制一个矩形（见图8-11）。

（2）选择"视图"选项卡，并在"视口"面板上用鼠标左键单击"从对象创建"按钮（见图8-12）。

图 8-11

图 8-12

（3）在"布局"选项卡中用鼠标左键拾取新创建的矩形，将矩形转化为新的浮动视口（见图8-13）。

图 8-13

（4）设置浮动视口的视图比例（见图8-14）。

图 8-14

（5）用鼠标左键双击新建浮动视口边界内部的白色空间部分，进入到模型空间。利用"平移"工具将需要打印的内容平移至浮动视口中的合适位置，同时也可以在浮动视口中对图形进行创建或修改（见图 8-15）。

图 8-15

（6）选择"输出"选项卡，并在"打印"面板中用鼠标左键单击"打印"按钮，打印布局。

8.2 打印

除了在"布局"选项卡中可以利用输出设备将图形打印输出外，还可以在"模型"选项卡中将图形打印输出。在"模型"选项卡中打印的基本步骤如下：

（1）在 Auto CAD 2010 中打开或创建需要打印的文件（见图 8-16）。

（2）选择"输出"选项卡，在"打印"面板中用鼠标左键单击"打印"按钮或者选择"文件"菜单下的"打印"命令（见图 8-17）。

（3）在已打开的"打印"对话框中进行相关的参数设定（见图 8-18）。

1）打印机/绘图仪：在其下拉列表中列了针对 Windows 配置的打印机或绘图仪。非系统设备称为绘图仪，Windows 系统设备称为打印机。

图 8-16

图 8-17

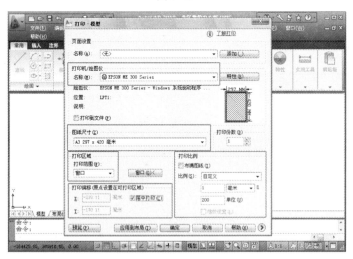

图 8-18

2）图纸尺寸：在其下拉列表中有多种图纸尺寸，图纸尺寸取决于用户在"打印"或"页面设置"对话框中选定的打印机或绘图仪。可用绘图仪的列表包括当前配置为与 Windows 一起使用的所有绘图仪，以及已安装非系统驱动程序的所有绘图仪。

3）打印区域：各选项含义如下。

- 布局或界限：当在"布局"模式下，将打印指定图纸尺寸的可打印区域内的所有内容，其原点从布局中的（0，0）点计算得出。在"模型"模式下，将打印栅格界限所定义的整个绘图区域。如果当前视口不显示平面视图，该选项与"范围"选项效果相同。

- 范围：打印包含对象的图形的部分当前空间。当前空间内的所有几何图形都将被打印。打印之前，可能会重新生成图形以重新计算范围。

- 显示：打印"模型"选项卡的当前视口中的"视图"或"布局"选项卡中的当前图纸空间视图。

- 视图：打印以前使用"VIEW"命令保存的视图。可以从提供的列表中选择命名视图。如果图形中没有已保存的视图，此选项不可用。

4）打印比例：当指定输出图形的比例时，比例列表中选择比例、输入所需比例或者选择"布满图纸"，以缩放图形将其调整到所选的图纸尺寸。

（4）在"打印"对话框的"打印范围"下拉列表中选择"窗口"选项，并用鼠标左键单击"窗口"按钮（见图8-19）。

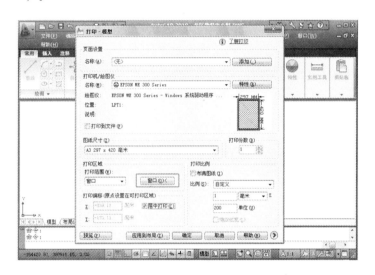

图8-19

（5）在图纸上单击鼠标左键并拖动鼠标"窗选"需要被打印的图形（见图8-20）。建议"窗选"图形时打开"对象捕捉"，以精确定位窗选范围。

图8-20

（6）在"打印"对话框中用鼠标左键单击"预览"按钮，在预览窗口中观察图形在打印介质上的位置布局、比例大小等（见图8-21和图8-22）。 如果对预览到的内容不满意还可以退出预览，继续在"打印"对话框中对参数进行重新设置，直到预览满意为止。

图 8-21

图 8-22

（7）在预览状态下，可单击鼠标右键，在弹出的快捷菜单中选择"退出"命令以退出预览，并在"打印"对话框中用鼠标左键单击"确定"按钮进行打印（见图8-23）。 还可以直接在预览状态

图 8-23

下，用鼠标左键单击"打印"按钮进行打印（见图8-24）。

图 8-24

8.3 打印 EPS 文件格式，在 Photoshop 中制作彩色平面图

8.3.1 打印 EPS 文件格式

打印 AutoCAD 2010 图形文件时，可以将其输出为其他格式的文件，包括 JPG、DWF、DWFx、DXF、PDF 和 Windows 图元文件 WMF 等多种文件格式。 打印 EPS 文件格式的基本步骤如下：

（1）单击"文件"菜单中的"绘图仪管理器"命令（见图8-25）。

图 8-25

（2）在弹出的"Plotters"窗口中，用鼠标左键双击"添加绘图仪向导"图标（见图8-26）。

（3）在弹出的"添加绘图仪-简介"对话框中，用鼠标左键单击"下一步"按钮（见图8-27）。

（4）在弹出的"添加绘图仪-绘图仪型号"对话框中，选择生产商为"Adobe"，并继续用鼠标左键多次单击"下一步"按钮（见图8-28）。

（5）在"添加绘图仪-绘图仪名称"对话框中，为新创建的绘图仪命名（如打印 EPS）并继续用鼠标左键单击"下一步"按钮（见图8-29）。

图 8-26

图 8-27

图 8-28

　　（6）在"添加绘图仪-完成"对话框中，用鼠标左键单击"完成"按钮（见图8-30）。 此时，在"Plotters"窗口中便产生了一个名为"打印 EPS"的绘图仪文件（见图8-31）。

图 8-29

图 8-30

图 8-31

　　（7）打开"打印"对话框（参照8.2节的方法），并在"打印机/绘图仪"下拉列表中选择刚刚创建的绘图仪文件"打印 EPS. pc3"选项（见图8-32）。

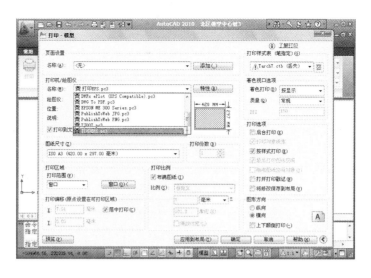

图 8-32

（8）根据需要在"打印"对话框中进行相关的参数设定，并利用"打印范围"下拉列表中的"窗口"选项在图纸上选择要打印的范围（见图8-33）。 同时，在"打印机/绘图仪"选项下方勾选"打印到文件"复选框，在设置完成后用鼠标左键单击"确定"按钮（见图8-34）。

图 8-33

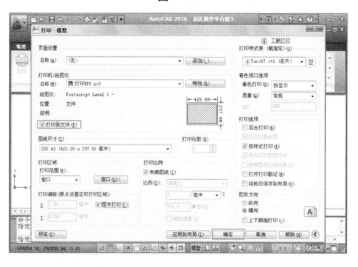

图 8-34

（9）在弹出的"浏览打印文件"对话框中选择一个保存路径，并在"文件名"文本框内输入文件名称，如北区教学中心组，最后用鼠标左键单击"保存"按钮（见图8-35）。此时要打印的内容便以 EPS 文件格式保存在所选择的路径下。

图 8-35

8.3.2 在 Photoshop 制作彩色平面图

Photoshop 是一款功能非常强大的图形图像处理软件，可以处理多种图像格式的文件。下面简单介绍在 Photoshop 中将 AutoCAD 输出的 EPS 文件格式的平面图文件制作成彩色平面图的基本步骤。

（1）打开 Photoshop 软件，单击"文件"菜单中的"打开"命令，打开需要用 Photoshop 编辑的 AutoCAD 输出的 EPS 文件格式的平面图文件（见图8-36）。

图 8-36

（2）在弹出的"栅格化通用 EPS 格式"对话框中通过键盘设置"图像大小"、"分辨率"、"模式"等选项，再用鼠标左键单击"确定"按钮（见图8-37）。

图 8-37

（3）在 Photoshop 中打开的文件是一个包含背景透明的单图层文件（见图 8-38）。为了方便观察，首先在"图层面板"中将文件中唯一的一个图层，利用快捷菜单中的"复制图层"命令复制，然后将最下端的图层利用"编辑"菜单中的"填充"命令填充成白颜色（见图 8-39）。

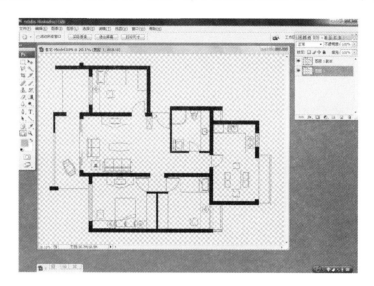

图 8-38

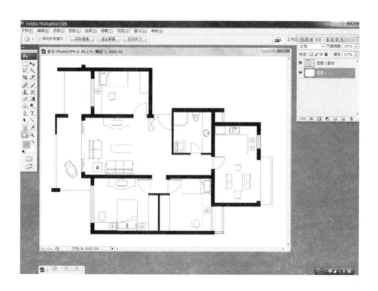

图 8-39

（4）在 Photoshop 中制作彩色平面图是一项非常繁杂的工作。 为了方便观察与操作，根据需要制作的内容，首先在"图层面板"中创建几个新的图层组，并根据内容要求为其命名（见图 8-40）。在接下来的制作过程中便可以对诸多图层进行分组管理了。

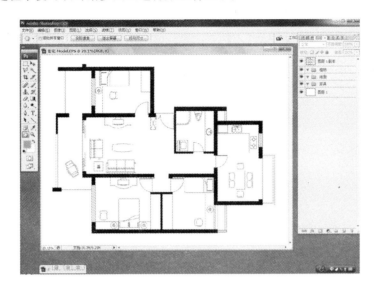

图 8-40

（5）单击"文件"菜单中的"打开"命令，打开或制作一个含有地板纹理的文件，调整其大小比例和色彩、纹理后，利用"工具"浮动面板中的"选择工具"将其选中，并单击"编辑"菜单中的"拷贝"和"粘贴"命令，将选中的图案复制到 AutoCAD 输出的 EPS 格式的平面图文件的"地面"图层分组下，然后摆放其在平面图的位置（见图 8-41）。

图 8-41

（6）首先利用"工具"浮动面板中的"选择工具"，在含有平面图的图层上选择要制作客厅部分的地面的范围，然后单击"选择"菜单中的"反向"命令。 再将图层转换到含有地板纹理的图层，在键盘上执行"删除"命令，删除客厅部分的地面范围之外的图案（见图 8-42）。 最后单击"选择"菜单中的"取消选区"命令，地板的材质就制作完成了。

（7）重复上述步骤（5）和（6），分别制作出两个沙发的材质（见图 8-43）。

（8）利用"工具"浮动面板中的"缩放工具"放大视图，并利用"减淡工具"和"加深工具"修改沙发图案，制作出一定的立体感（见图 8-44）。

图 8-42

图 8-43

图 8-44

(9) 利用"图层"菜单中的"图层样式"命令为沙发制作阴影（见图8-45）。

图 8-45

(10) 确定阴影无误后，可以在"图层"面板中利用键盘上的【Shift】键选中含有图层效果的两个沙发图案图层，并利用"图层"菜单中的"合并图层"命令，将其合并成为一个普通图层，或者将其中的每个含有图层效果的沙发图层分别与一个新建的空白透明图层合并成一个普通图层（见图8-46）。 这样，以后再执行图层样式的时候就不会影响到已经制作的图层效果的图层了。

图 8-46

(11) 多次重复步骤（5）～（10），为平面图中的其他部分和内容制作图案材质或者颜色，直至整张平面图样完成为止（见图8-47）。

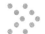

图 8—47

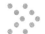

本章小结

　　本章主要介绍了 AutoCAD 2010 的图形输出命令，其中包括打印布局、打印、打印 EPS 文件格式，并在 Photoshop 中制作彩色平面图等基本内容。 本章重点阐述的是在 AutoCAD 2010 中进行输出打印的基本问题，同时，还介绍了通过输出到 Photoshop 中进行彩色平面图制作的基本方法和步骤。 通过本章的学习，读者应该熟练掌握图形输出方法与技巧，并在以后图形输出时做到运用自如。

思考题

1. 如何利用"打印布局"在同一张图纸上打印出含有不同比例尺的图样？
2. 如何利用"绘图仪管理器"来打印创建 EPS 格式的文件？

第 9 章 绘图综合练习

学习目标

综合掌握绘制平面图的方法与技巧，快速、准确地表达出绘制的内容。

学习重点

熟练掌握平面图、立面图的绘制方法。

学习建议

在图形绘制时既要遵循一定的规律，还应方法灵活。结合前面所学的相关知识，综合使用相关绘制工具，达到熟练使用软件的目的，绘制出符合制图标准的图形。

9.1 平面图绘制

请参照平面图（见图9-1）和立面图（见图9-2）进行综合绘图练习。

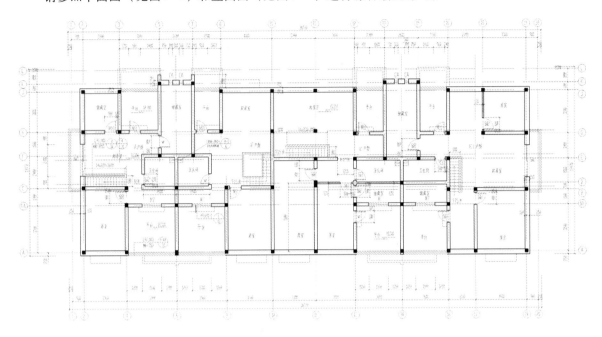

图9-1

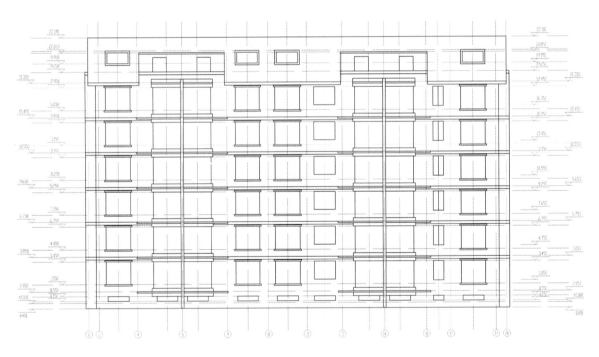

图9-2

打开 AutoCAD 2010 软件，对照图9-1中的内容重新进行绘制。

根据绘图要求进行相关设置。

单击下拉箭头，在弹出的下拉菜单中选择"显示菜单栏"命令（见图9-3）。

此时屏幕上方出现工具菜单栏（见图9-4）。

单击"工具"菜单中的"工具栏/AutoCAD/绘图"命令（见图9-5），调出相关工具条。

图 9-3

图 9-4

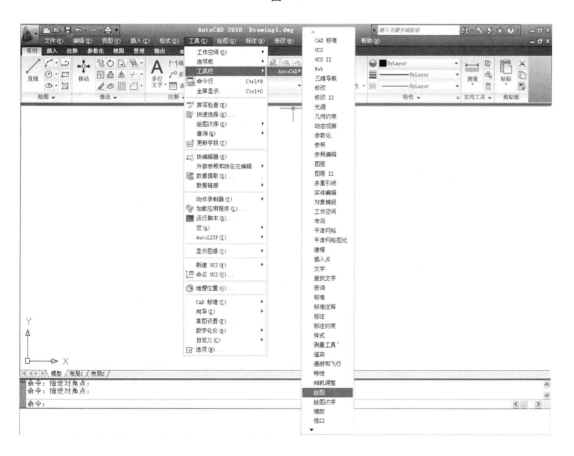

图 9-5

重复上述操作选择出相关工具条，便于绘图过程中快速找到所需要的绘图工具图标（见图 9-6）。

【注】：光标拾取工具栏左侧以后按住鼠标左键，可将工具栏拖动到屏幕的任何位置。

图 9-6

9.1.1 设置图形单位

单击屏幕左上角的大图标"A",单击"图形实用工具/单位",或单击菜单"格式/单位"命令,弹出"图形单位"对话框(见图9-7)。

在"长度"栏内:

在"类型"下拉列表中选择"小数"。

在"精度"下拉列表中选择"0"。

在"角度"栏内:

在"类型"下拉列表中选择"十进制度数"。

在"精度"下拉列表中选择"0"。

在"插入时的缩放单位"栏内:

在"用于缩放插入内容的单位"下拉列表中选择"毫米"。 选择该设置可将插入的图形或图形块与本设置中的图形单位保持一致。

单击"确定"按钮,完成图形单位设置。

9.1.2 设置图形界限

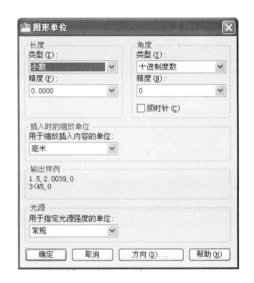

图 9-7

参看图9-1的长、宽尺寸,设置一个大于长、宽尺寸的图形界限。

选择菜单"格式/图形界限",命令行提示如下:

重新设置模型空间界限:

指定左下角点或 [开(ON)/关(OFF)] <0.0000,0.0000>:(↙)

指定右上角点 <420.0000,297.0000>:(输入40000,15000↙)

完成图形界限设置。

【注】:图形界限设置完成以后,单击菜单"视图/缩放/全部",此操作可显示图形界限中的全部图形。

9.1.3 图层设置

"常用"工具栏中的"图层"中的"图层特性"管理器图标,(见图9-8)。

单击该图标后,弹出"图层特性管理器"对话框(见图9-9)。 或单击菜单"格式/图层"命令,同样可以弹出该对话框。

连续单击4次"新建图层"按钮,对各个新生成的图层进行相关设置。 分别单击各个图标,弹出相应的对话框,按要求进行设置(见图9-10)。

设置完成以后关闭"图形特性管理器"对话框,完成图层设置。

图 9-8

图 9-9

图 9-10

图形单位、图形界限、图层设置完成以后，单击屏幕左上角的图标"A"，选择保存，或单击菜单"文件/保存"命令，弹出"图形另存为"对话框，在"文件名"文本框中为该文件命名，输入名称为"平面图 9-1"，根据用户需要将该文件保存到指定的文件夹。

【注】：用户一定要养成随时保存文件的好习惯，以防止在绘制过程中文件数据意外丢失，保存文件的快捷方式为按【Ctrl + S】快捷键。

9.1.4 绘制轴线

单击"常用"工具栏中"图层"栏中的"图层"下拉列表，在其中单击"轴线"选项（见图 9-11），将该层置为当前层。

打开状态行的"正交"按钮。

查看图 9-1 中总的长、宽尺寸，分别沿水平与垂直方向画出两条长于长、宽总尺寸的线段。

单击"常用"工具栏中"绘图"栏中的"直线"图标，或单击"绘图"工具栏中的"直线"图标，发出绘制直线命令：

指定第一点：（光标确定直线的端点位置）

图 9-11

指定下一点或［放弃（U）］：（水平方向拖动光标确定直线的另一个端点位置）

指定下一点或［放弃（U）］：（单击右键，在弹出的快捷菜单中单击"确认"命令）

以该线段作为"字母轴线 A"。

单击鼠标右键，在弹出的快捷菜单中选择"重复直线"命令，重新发出直线绘制命令：

指定第一点：（光标确定直线的端点位置）

指定下一点或［放弃（U）］：（垂直方向拖动光标确定直线的另一个端点位置）

指定下一点或［放弃（U）］：（单击右键，在弹出的快捷菜单中单击"确认"命令）

以该线段作为"数字轴线 1"。

单击"视图"工具栏中"坐标"栏内的"原点"选项（见图 9-12）。

图 9-12

单击"视图"工具栏中"坐标"栏内的"在原点处显示 UCS 图标"选项（见图 9-13）。 此时坐标移动到两条直线的交叉位置。

图 9-13

也可单击菜单"工具/新建/原点"命令，将光标移动至两条线段的交点并单击，重新确定坐标原点位置。

光标选择两条线段，拖动光标至其中一条线段上，双击鼠标左键，弹出"特性"面板，在"常规"栏内将"线形比例"改为 100（见图 9-14）。

关闭该对话框。

按照图 9-1 的轴线尺寸绘制字母轴线（见图 9-15）。

单击"常用"工具栏中"绘图"栏内的"偏移"图标，或单击"绘图"工具栏中的"偏移"图标。

图 9-14

数字轴线1

使用"偏移工具"生成多条字母轴线

字母轴线A

图 9-15

命令发出后，命令行提示如下：

指定偏移距离或［通过（T）/删除（E）/图层（L）］＜100.0000＞：（输入3500✓）

选择要偏移的对象，或［退出（E）/放弃（U）］＜退出＞：（光标拾取"字母轴线A"）

指定要偏移的那一侧上的点，或［退出（E）/多个（M）/放弃（U）］＜退出＞：（拖动光标向上）

选择要偏移的对象，或［退出（E）/放弃（U）］＜退出＞：（单击鼠标右键，在弹出的快捷菜单中单击"确定"按钮结束本次操作）

通过偏移操作生成"字母轴线A"。

继续绘制其他字母轴线。

以下简述绘图过程：

单击"偏移工具"，选择"字母轴线A"，向上偏移4600，生成"字母轴线B"；

单击"偏移工具"，选择"字母轴线A"，向上偏移4800，生成"字母轴线C"；

单击"偏移工具"，选择"字母轴线A"，向上偏移5100，生成"字母轴线D"；

单击"偏移工具"，选择"字母轴线 A"，向上偏移 6900，生成"字母轴线 E"；

单击"偏移工具"，选择"字母轴线 A"，向上偏移 7200，生成"字母轴线 F"；

单击"偏移工具"，选择"字母轴线 A"，向上偏移 8800，生成"字母轴线 G"；

单击"偏移工具"，选择"字母轴线 A"，向上偏移 9000，生成"字母轴线 H"；

单击"偏移工具"，选择"字母轴线 A"，向上偏移 12000，生成"字母轴线 J"；

单击"偏移工具"，选择"字母轴线 A"，向上偏移 12600，生成"字母轴线 K"；

单击"偏移工具"，选择"字母轴线 A"，向上偏移 13600，生成"字母轴线 L"。

继续选择"偏移"图标，按照图 9-1 的轴线绘制数字轴线（见图 9-16）。

以下简述绘图过程：

单击"偏移工具"，选择"数字轴线 1"，向右偏移 900，生成"数字轴线 2"；

单击"偏移工具"，选择"数字轴线 1"，向右偏移 3700，生成"数字轴线 3"；

单击"偏移工具"，选择"数字轴线 1"，向右偏移 4200，生成"数字轴线 4"；

单击"偏移工具"，选择"数字轴线 1"，向右偏移 6800，生成"数字轴线 5"；

单击"偏移工具"，选择"数字轴线 1"，向右偏移 8100，生成"数字轴线 6"；

单击"偏移工具"，选择"数字轴线 1"，向右偏移 9400，生成"数字轴线 7"；

单击"偏移工具"，选择"数字轴线 1"，向右偏移 11600，生成"数字轴线 8"；

单击"偏移工具"，选择"数字轴线 1"，向右偏移 12000，生成"数字轴线 9"；

单击"偏移工具"，选择"数字轴线 1"，向右偏移 15600，生成"数字轴线 10"；

单击"偏移工具"，选择"数字轴线 1"，向右偏移 18900，生成"数字轴线 11"；

单击"偏移工具"，选择"数字轴线 1"，向右偏移 21900，生成"数字轴线 12"；

单击"偏移工具"，选择"数字轴线 1"，向右偏移 24200，生成"数字轴线 13"；

单击"偏移工具"，选择"数字轴线 1"，向右偏移 25500，生成"数字轴线 14"；

单击"偏移工具"，选择"数字轴线 1"，向右偏移 26800，生成"数字轴线 15"；

单击"偏移工具"，选择"数字轴线 1"，向右偏移 29100，生成"数字轴线 16"；

单击"偏移工具"，选择"数字轴线 1"，向右偏移 31200，生成"数字轴线 17"；

单击"偏移工具"，选择"数字轴线 1"，向右偏移 31800，生成"数字轴线 18"；

单击"偏移工具"，选择"数字轴线 1"，向右偏移 35100，生成"数字轴线 19"；

单击"偏移工具"，选择"数字轴线 1"，向右偏移 36000，生成"数字轴线 20"。

数字轴线1

字母轴线A　　　　　　　　　使用偏移工具生成多条数字轴线

图 9-16

9.1.5 绘制柱平面

单击"常用"工具栏中"图层"栏内的"图层"下拉列表，在其中单击"墙体"层，将该层置为当前。

单击"绘图"工具栏中的"矩形"图标，命令发出后命令行提示如下：

指定第一个角点或〔倒角（C）/标高（E）/圆角（F）/厚度（T）/宽度（W）〕：（可在空白处鼠标任意拾取一点）

指定另一个角点或〔面积（A）/尺寸（D）/旋转（R）〕：（输入@240，240↙）

完成矩形绘制。

单击"常用"工具栏中"绘图"栏内的"图案填充"图标，或单击"绘图"工具栏中的"图案填充"图标，弹出"图案填充和渐变色"对话框（见图9-17）。

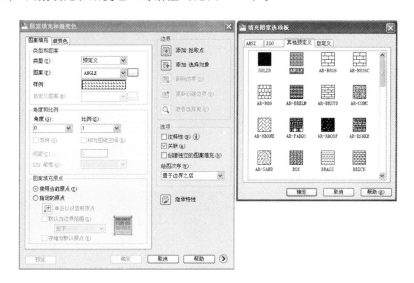

图9-17

在"图案填充"选项卡中，各选项含义如下。

在"类型和图案"栏内，单击"图案"下拉列表右侧的按钮，弹出"填充图案选项板"对话框，选择"SOLID"选项，单击"确定"按钮，关闭"填充图案选项板"对话框。

在"边界"栏内，单击"添加：拾取点"按钮，"图案填充和渐变色"对话框暂时关闭，命令行提示如下：

拾取内部点或〔选择对象（S）/删除边界（B）〕：（光标移动至矩形内部，单击）

拾取内部点或〔选择对象（S）/删除边界（B）〕：（结束操作，单击右键，在弹出的快捷菜单中单击"确认"按钮）

此时"图案填充和渐变色"对话框又重新弹出。单击"确定"按钮关闭对话框，矩形图形被填充。

打开状态行上的"对象捕捉"按钮和"对象捕捉追踪"按钮。

参看图9-1中各柱子的位置。

框选被填充的矩形，选中后单击鼠标右键，在弹出的快捷菜单中单击"复制选择"命令；光标追踪矩形的中心位置，追踪到中心以后单击鼠标左键，拖动光标至柱子所在的位置，单击鼠标左键完成一次复制（见图9-18）。

参看图9-1中所有柱子所在的位置，继续进行复制，直至将全部柱子复制完成（见图9-19）。

如需结束复制操作，单击右键，在弹出的快捷菜单中单击"确定"命令即可。

图 9-18

图 9-19

9.1.6 绘制墙体

1. 绘制外墙

单击菜单"格式/多线样式"命令，弹出"多线样式"对话框（见图9-20）。

单击"修改"按钮，弹出"修改多线样式"对话框（见图9-21）。

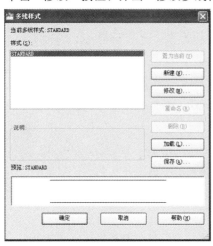

图 9-20

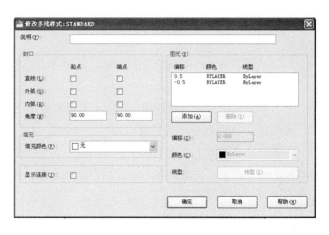

图 9-21

在"封口"栏内，勾选"直线"右侧的"起点"、"端点"选项，绘制出的多线两端封闭。

单击"确定"按钮，返回到"多线样式"对话框。单击"确定"按钮，完成多线样式的修改。

参看图9-1中墙体所在的位置，使用多线进行墙体绘制（见图9-22）。

单击菜单"绘图/多线"命令，命令行提示如下：

当前设置：对正 = 上，比例 = 20.00，样式 = STANDARD

指定起点或［对正（J）/比例（S）/样式（ST）］：（输入S✓）

输入多线比例 <20.00>：（输入370✓）

当前设置：对正 = 上，比例 = 370.00，样式 = STANDARD

指定起点或［对正（J）/比例（S）/样式（ST）］：（输入J✓）

输入对正类型［上（T）/无（Z）/下（B）］ <上>：（输入B✓）

当前设置：对正 = 下，比例 = 370.00，样式 = STANDARD

指定起点或［对正（J）/比例（S）/样式（ST）］：（光标拾取点1的位置后单击鼠标左键）

指定下一点：（光标拾取点2的位置后单击鼠标左键）

指定下一点或［放弃（U）］：（光标拾取点3的位置后单击鼠标左键）

指定下一点或［闭合（C）/放弃（U）］：（光标拾取点4的位置后单击鼠标左键）

指定下一点或［闭合（C）/放弃（U）］：（输入C✓，点4与点1自动闭合并自动结束本次操作）

单击鼠标右键，在弹出的快捷菜单中单击"重复多线"命令，继续绘制多线，命令行提示如下：

指定起点或［对正（J）/比例（S）/样式（ST）］：（光标拾取点5的位置以后单击鼠标左键）

指定下一点：（光标拾取点6的位置以后单击鼠标左键）

单击鼠标右键，在弹出的快捷菜单中单击"确认"命令，结束此次操作。

继续单击鼠标右键，在弹出的快捷菜单中单击"重复多线"命令，命令行提示如下：

指定起点或［对正（J）/比例（S）/样式（ST）］：（光标拾取点7的位置单击鼠标左键）

指定下一点：（光标拾取点8的位置，并单击鼠标左键）

图 9-22

单击鼠标右键，在弹出的快捷菜单中单击"确认"命令，结束此次操作。

外墙绘制完成以后查看图9-1中的门口、窗口、阳台的所在位置，使用"修剪工具"剪开多线。

单击"常用"工具栏中"图层"栏内的"图层"下拉列表，在其中选择"墙体"层。单击"常用"工具栏中"修改"工具栏内的"修剪"图标，或单击菜单"修改/修剪"命令，命令行提示如下：

当前设置：投影＝UCS，边＝无

选择剪切边...

选择对象或＜全部选择＞：（光标拾取一条边界线）

选择对象：（光标拾取另一条边界线）

选择对象：（单击右键结束选择）

选择要修剪的对象，或按住 Shift 键选择要延伸的对象，或

［栏选（F）/窗交（C）/投影（P）/边（E）/删除（R）/放弃（U）］：（选择多线要修剪的部位）如图9-23 所示。

具体操作见图9-23。

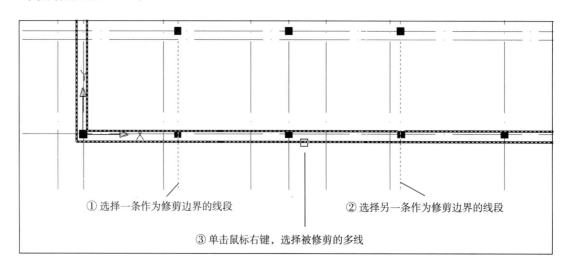

① 选择一条作为修剪边界的线段　　② 选择另一条作为修剪边界的线段

③ 单击鼠标右键，选择被修剪的多线

图9-23

选择要修剪的对象，或按住 Shift 键选择要延伸的对象，或

［栏选（F）/窗交（C）/投影（P）/边（E）/删除（R）/放弃（U）］：（单击右键，在弹出的快捷菜单中单击"确认"命令，结束修剪操作）具体操作见图9-24。

图9-24

修剪以后的多线端点可能不在要求的位置，需要进行调整。 光标拾取多线并选择交点，选中交点后单击鼠标左键，拖动多线至要求的位置，单击鼠标左键确定。 移动完成后按 Esc 键完成本次操作（见图9-25）。

继续修剪外墙的其他部位，如果被修剪的部位没有修剪界线，可利用"偏移工具"按实际尺寸偏移周围的轴线作为界线参照，该部位的多线被修剪后立即将参照界线删除，以免发生轴线混乱的现象。

图 9-25

外墙其他部位的修剪过程不再赘述，参看修剪后的图形（见图 9-26）。

图 9-26

2. 绘制内墙

单击菜单"绘图/多线"命令，命令行提示如下：

当前设置：对正 = 下，比例 = 370.00，样式 = STANDARD

指定起点或［对正（J）/比例（S）/样式（ST）］：（输入 S✓）

输入多线比例 ＜370.00＞（输入 240✓）

当前设置：对正 = 下，比例 = 240.00，样式 = STANDARD

指定起点或［对正（J）/比例（S）/样式（ST）］（输入 J✓）

输入对正类型［上（T）/无（Z）/下（B）］ ＜下＞：（输入 Z✓）

当前设置：对正 = 无，比例 = 240.00，样式 = STANDARD

通过执行命令行提示进行相关设置后，将要绘制出的多线宽度为240，多线端口的中点与拾取的点对齐。

参看图 9-1 中①～⑩轴线区间的内墙布局，以该区间为例进行内墙绘制。 内墙体绘制过程与外墙类似，先绘制出某一整体墙面，然后再修剪门、窗等开口位置（见图 9-27）。

单击菜单"绘图/多线"命令，命令行提示如下：

指定起点或［对正（J）/比例（S）/样式（ST）］：（光标拾取点 1 的位置后单击鼠标左键）

指定下一点：（光标拾取点 2 的位置后单击鼠标左键）

指定下一点或［放弃（U）］：（结束选择单击右键，在弹出的快捷菜单中单击"确认"命令，完成本次操作）

单击鼠标右键，在弹出的快捷菜单中单击"重复多线"命令：

指定起点或［对正（J）/比例（S）/样式（ST）］：（光标拾取点3的位置后单击鼠标左键）

指定下一点：（光标拾取点4的位置后单击鼠标左键）

指定下一点或［放弃（U）］：（结束选择单击鼠标右键，在弹出的快捷菜单中单击"确认"命令，完成本次操作）

单击鼠标右键，在弹出的快捷菜单中单击"重复多线"命令：

指定起点或［对正（J）/比例（S）/样式（ST）］：（光标拾取点5的位置后单击鼠标左键）

指定下一点：（光标拾取点6的位置后单击鼠标左键）

指定下一点或［放弃（U）］：（结束选择单击鼠标右键，在弹出的快捷菜单中单击"确认"命令，完成本次操作）

单击鼠标右键，在弹出的快捷菜单中单击"重复多线"命令：

指定起点或［对正（J）/比例（S）/样式（ST）］：（光标拾取点7的位置后单击鼠标左键）

指定下一点：（光标拾取点8的位置后单击鼠标左键）

指定下一点或［放弃（U）］：（结束选择单击鼠标右键，在弹出的快捷菜单中单击"确认"命令，完成本次操作）

单击鼠标右键，在弹出的快捷菜单中单击"重复多线"命令：

指定起点或［对正（J）/比例（S）/样式（ST）］：（光标拾取点9的位置后单击鼠标左键）

指定下一点：（光标拾取点10的位置后单击鼠标左键）

指定下一点或［放弃（U）］：（结束选择单击鼠标右键，在弹出的快捷菜单中单击"确认"命令，完成本次操作）

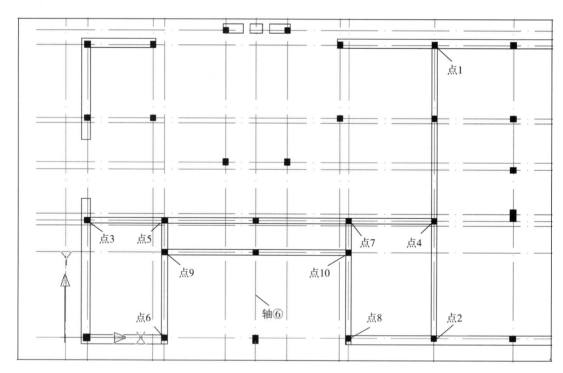

图9-27

继续进行内墙绘制（见图9-28）。

对轴线⑥进行偏移操作以确定内墙的位置，选择"偏移工具"，命令行提示如下：

当前设置：删除源=否　图层=源　OFFSETGAPTYPE=0

指定偏移距离或［通过（T）/删除（E）/图层（L）］＜20＞：（输入2600↙）

选择要偏移的对象，或［退出（E）/放弃（U）］＜退出＞：（光标拾取轴线⑥）

指定要偏移的那一侧上的点，或［退出（E）/多个（M）/放弃（U）］　＜退出＞：（拖动光标向左，单击鼠标左键确定）

选择要偏移的对象，或［退出（E）/放弃（U）］＜退出＞：（光标拾取轴线⑥）

指定要偏移的那一侧上的点，或［退出（E）/多个（M）/放弃（U）］　＜退出＞（拖动光标向右，单击鼠标左键确定）

选择要偏移的对象，或［退出（E）/放弃（U）］＜退出＞：（结束偏移操作单击鼠标左键确定）

单击菜单"绘图/多线"命令，命令行提示如下：

当前设置：对正 = 无，比例 = 240.00，样式 = STANDARD

指定起点或［对正（J）/比例（S）/样式（ST）］：（光标拾取点 11 的位置后单击鼠标左键）

指定下一点：（光标拾取点 12 后位置单击鼠标左键）

指定下一点或［放弃（U）］：（光标拾取点 13 的位置后单击鼠标左键）

指定下一点或［闭合（C）/放弃（U）：（光标拾取点 14 的位置后单击鼠标左键）

指定下一点或［闭合（C）/放弃（U）］：（结束选择单击鼠标右键，在弹出的快捷菜单中单击"确认"命令，完成本次操作）

单击鼠标右键，在弹出的快捷菜单中单击"重复多线"命令：

指定起点或［对正（J）/比例（S）/样式（ST）］：（光标拾取点 15 的位置后单击鼠标左键）

指定下一点：（光标拾取点 16 的位置后单击鼠标左键）

指定下一点或［放弃（U）］：（结束选择单击鼠标右键，在弹出的快捷菜单中单击"确认"命令，完成本次操作）

单击鼠标右键，在弹出的快捷菜单中单击"重复多线"命令：

指定起点或［对正（J）/比例（S）/样式（ST）］：（光标拾取 17 的位置后单击鼠标左键）

指定下一点：（光标拾取点 18 的位置后单击鼠标左键）

指定下一点或［放弃（U）］：（结束选择单击鼠标右键，在弹出的快捷菜单中单击"确认"命令，完成本次操作）

单击鼠标右键，在弹出的快捷菜单中单击"重复多线"命令：

指定起点或［对正（J）/比例（S）/样式（ST）］：（光标拾取点 19 的位置后单击鼠标左键）

指定下一点：（光标拾取点 20 的位置后单击鼠标左键）

指定下一点或［放弃（U）］：（结束选择单击鼠标右键，在弹出的快捷菜单中单击"确认"命令，完成本次操作）

单击鼠标右键，在弹出的快捷菜单中单击"重复多线"命令：

指定起点或［对正（J）/比例（S）/样式（ST）］：（光标拾取点 21 的位置后单击鼠标左键）

指定下一点：（光标拾取点 22 的位置后单击鼠标左键）

指定下一点或［放弃（U）］：（结束选择单击鼠标右键，在弹出的快捷菜单中单击"确认"命令，完成本次操作）

单击鼠标右键，在弹出的快捷菜单中单击"重复多线"命令：

指定起点或［对正（J）/比例（S）/样式（ST）］：（光标拾取点 23 的位置后单击鼠标左键）

指定下一点：（光标拾取点 24 的位置后单击鼠标左键）

指定下一点或［放弃（U）］：（结束选择单击鼠标右键，在弹出的快捷菜单中单击"确认"命令，完成本次操作）

单击鼠标右键，在弹出的快捷菜单中单击"重复多线"命令：

指定起点或［对正（J）/比例（S）/样式（ST）］：（光标拾取 25 的位置后单击鼠标左键）

指定下一点：（光标拾取点 22 的位置后单击鼠标左键）

指定下一点或［放弃（U）］：（结束选择单击鼠标右键，在弹出的快捷菜单中单击"确认"命令，完成本次操作）

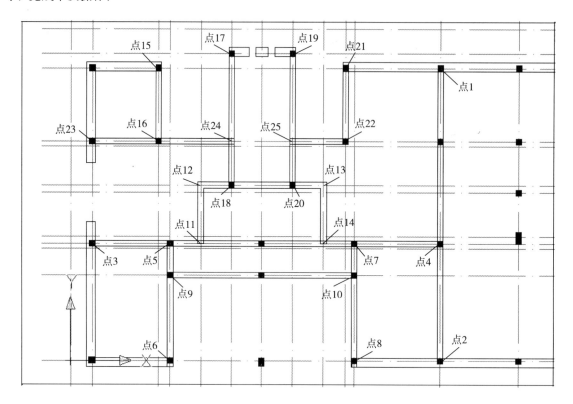

图 9-28

墙体绘制以后需要对点 6、点 8、点 11、点 14、点 24、点 25 等相互交叉的部位进行修改。

光标拾取一条相互交叉的多线，拾取后双击该多线，弹出"多线编辑工具"对话框（见图 9-29）。

单击"T 形打开"按钮，对话框关闭，进行 T 形打开操作（见图 9-30）。

命令行提示如下：

选择第一条多线：（光标拾取多线 1 以后单击鼠标左键）

选择第二条多线：（光标拾取多线 2 以后单击鼠标左键，该交叉部位被 T 形打开）

选择第一条多线 或［放弃（U）］：（结束操作单击鼠标右键，在弹出的快捷菜单中单击"确认"命令）

查看其他部位是否有封闭部位。根据多线的交叉形状在对话框中选择适当的打开方式，继续进行修整。

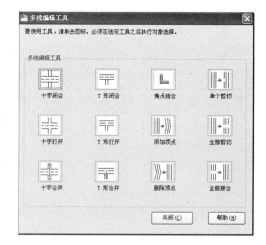

图 9-29

用户继续参照图 9-1 完成其余内墙的图形绘制，直至与图 9-1 完全相同，绘制过程在此不再赘述。

9.1.7 绘制设施

单击"常用"工具栏中"图层"栏内的"图层"下拉列表，在其中选择"设施"层，将该层置为当前。

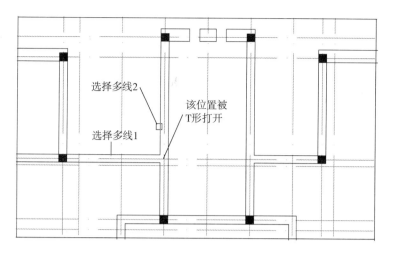

图 9-30

在该层中绘制的设施包括门、栏杆、楼梯等，下面以门为例讲述绘制过程并将绘制完成的门进行多个复制（见图 9-31）。

单击"绘图"工具栏中的"矩形"图标，命令行提示如下：

指定第一个角点或［倒角（C）／标高（E）／圆角（F）／厚度（T）／宽度（W）］：（单击鼠标左键，确定矩形的第一个角点）

指定另一个角点或［面积（A）／尺寸（D）／旋转（R）］：（输入@40，900↙）

单击"绘图／圆弧／起点、圆心、端点"命令，命令行提示如下：

指定圆弧的起点或［圆心（C）］：（拾取矩形右上角点，单击鼠标左键）

指定圆弧的第二个点或［圆心（C）／端点（E）］：_c 指定圆弧的圆心：（拾取矩形右下角点，单击鼠标左键）

指定圆弧的端点或［角度（A）／弦长（L）］：（拖动光标向左，显示圆弧后单击鼠标左键，完成圆弧绘制）

单击"修改"工具栏中的"镜像"图标，命令行提示如下：

选择对象：（光标框选圆弧与矩形）

选择对象：（结束选择单击鼠标右键，在弹出的快捷菜单中单击"确认"命令）

指定镜像线的第一点：（拾取一个镜像点）

指定镜像线的第二点：（拾取另一个镜像点）

要删除源对象吗？［是（Y）／否（N）］＜N＞：（↙，完成镜像操作）

单击"修改"工具栏中的"复制"图标，命令行提示如下：

选择对象：（光标框选圆弧与矩形）

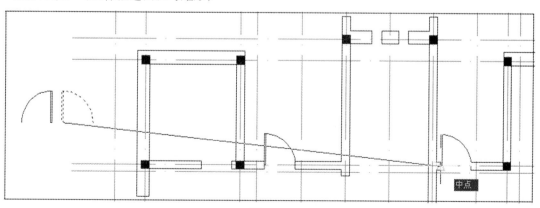

图 9-31

选择对象:(结束选择单击右键,在弹出的快捷菜单中单击"确认"命令)

当前设置:复制模式=多个

指定基点或[位移(D)]<位移>:(拾取矩形的左下角点)

指定第二个点或<使用第一个点作为位移>:(拖动光标至门口位置,单击鼠标左键)

指定第二个点或[退出(E)/放弃(U)]<退出>:(继续拖动光标至其他门口位置,需要停止复制时单击鼠标右键,在弹出的快捷菜单中单击"确认"命令,结束复制操作)

将相同开门方向的门复制完成以后,根据其他门的开门方向对最初绘制的门做旋转、镜像等操作,方向一致后进行复制安放到相应位置。

门绘制完成以后继续绘制其他设施,参看图9-1中的楼梯、栏杆、通风口等设施所在平面中的位置,根据尺寸逐一绘制出各相关设施,在此不再赘述绘制过程。

9.1.8 绘制标注

标注包含两部分内容:尺寸标注、文字标注。

1. 尺寸标注

单击"常用"工具栏中"图层"栏内的"图层"下拉列表,在其中选择"标注"层,将该层置为当前。

单击"格式/标注样式"命令,弹出"标注样式管理器"对话框(见图9-32)。

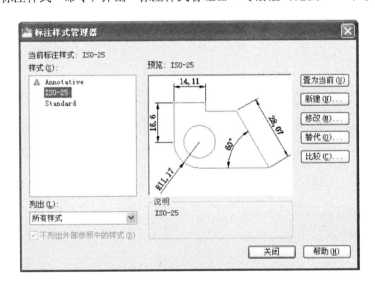

图 9-32

单击"修改"按钮,弹出"修改标注样式"对话框(见图9-33)。

选择"线"选项卡,在"延伸线"栏内,在"超出尺寸线"数值框中输入100,该选项卡中的其他选项数值不变。

选择"符号和箭头"选项卡(见图9-34)。

在"箭头"栏内,在"第一个"和"第二个"下拉列表,选择"建筑标记"选项,在"箭头大小"中输入100,其他选项数值不变。

选择"文字"选项卡(见图9-35),在"文字外观"栏内的"文字高度"数值框中输入260。在"文字位置"栏内的"垂直"下拉列表中选择"上";在"水平"下拉列表中选择"居中";在"从尺寸线偏移"数值框中输入100。

在"文字对齐"栏内选择"与尺寸线对齐"选项。

单击"文字外观"栏内"文字样式"右侧的图标,弹出"文字样式"对话框(见图9-36)。

在"字体"栏内有3个选项,即"字体名"、"大字体"和"使用大字体"。

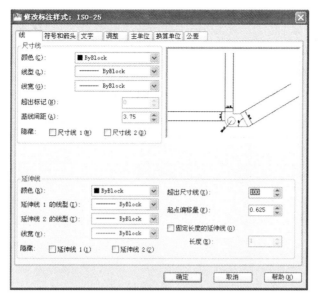

图 9-33

图 9-34

图 9-35

在"字体名"下拉列表中选择所需要的字体（这里选择了 txt. shx），勾选"使用大字体"选项。勾选该选项以后，"字体名"选项变成"SHX 字体（X）"，"字体样式"选项变成"大字体（B）"，继续在"大字体（B）"下拉列表内选择"gbcbig. shx"。

在"效果"栏内，在"宽度因子"文本框中输入 0.5，其他栏内的数值、选项不变。

单击"应用"按钮后再单击"关闭"按钮，返回到"修改标注样式"对话框，单击"确定"按钮返回到"标注样式管理器"对话框，单击"关闭"按钮完成标注样式设置。

图 9—36

参见图 9-1 中的轴线位置及各相关位置进行尺寸标注（见图 9-37）。

单击菜单"标注/线性"命令或单击"标注"工具栏中的"线性"图标，命令发出后命令行提示如下：

指定第一条尺寸界线原点或 ＜选择对象＞：（光标拾取轴线①的端点，单击鼠标左键）

指定第二条尺寸界线原点：（光标拾取轴线②的端点，单击鼠标左键）

指定尺寸线位置或［多行文字（M）/文字（T）/角度（A）/水平（H）/垂直（V）/旋转（R）］：（向下拖动光标至合适位置，单击鼠标左键确认）

标注文字 ＝ 900

图 9—37

单击菜单"标注/线性"命令或单击"标注"工具栏中的"连续"图标，进行连续标注（见图 9-38），命令发出后命令行提示如下：

指定第二条尺寸界线原点或［放弃（U）/选择（S）］＜选择＞：（光标拾取轴线④的端点，单

击鼠标左键）

标注文字 = 3300

指定第二条尺寸界线原点或［放弃（U）/选择（S）］＜选择＞：（光标拾取轴线⑥的端点，单击鼠标左键）

标注文字 = 3900

指定第二条尺寸界线原点或［放弃（U）/选择（S）］＜选择＞：（光标拾取轴线⑨的端点，单击鼠标左键）

标注文字 = 3900

指定第二条尺寸界线原点或［放弃（U）/选择（S）］＜选择＞：

⋮

如需结束连续标注，单击鼠标右键，在弹出的快捷菜单中单击"确认"命令，即可结束本次操作。

其他位置尺寸标注不再赘述。

图 9-38

2. 文字标注

下面以绘制轴线标识为例进行文字标注。

单击"绘图"工具栏中的"直线"图标，绘制一条沿垂直方向长度为 2600mm 的直线。

指定第一点：（光标拾取轴线②的下端点，单击鼠标左键）

指定下一点或［放弃（U）］：（输入@0，-2600↙）

指定下一点或［放弃（U）］：（单击鼠标右键，在弹出的快捷菜单中单击"确认"命令，结束本次操作）

单击"绘图"工具栏中的"圆"图标，绘制一个直径为 600mm 的圆。

指定圆的圆心或［三点（3P）/两点（2P）/相切、相切、半径（T）］：（光标拾取直线下端点，单击鼠标左键）

指定圆的半径或［直径（D）］ ＜200.0000＞：（输入 D↙）

指定圆的直径 ＜400.0000＞：（输入 600↙，结束本次操作）

将光标移动到状态行的"对象捕捉"按钮上，单击右键，在弹出的快捷菜单中选择"设置"命令，弹出"草图设置"对话框，勾选"象限点"选框，单击"确定"按钮，关闭对话框，完成捕捉点设置。

单击"修改"工具栏中的"移动"图标，命令发出后命令行提示如下：

选择对象：（光标拾取圆）

选择对象：（结束选择，单击鼠标右键，在弹出的快捷菜单中单击"确认"命令）

指定基点或［位移（D）］ ＜位移＞：（光标拾取圆的象限点单击鼠标左键）

指定第二个点或 ＜使用第一个点作为位移＞：（拖动圆使象限点与直线下端点相连）

单击"常用"工具栏中"注释"内的"多行文字"选项，并单击或菜单"绘图/文字/多行文字"命令，命令行提示如下：

当前文字样式："Standard"文字高度：2.5　注释性：否

指定第一角点：（光标拾取一角点，单击鼠标左键）

指定对角点或 ［高度（H）/对正（J）/行距（L）/旋转（R）/样式（S）/宽度（W）/栏（C）］：（拖动光标拾取另一角点，单击鼠标左键）

此时弹出"文字编辑器"工具栏（见图9-39）。

在文本框中输入1，拖动光标选择文本；在"样式"栏内输入300；其他选项不变，选择"文字编辑器"工具栏中的"关闭文字编辑器"选项，完成文字标注设置。

图9-39

光标拾取文本"1"，单击鼠标右键，在弹出的快捷菜单中选择"移动"，命令行提示如下：

指定基点或 ［位移（D）］ ＜位移＞：（光标拾取文本 "1"，单击鼠标左键）

指定第二个点或 ＜使用第一个点作为位移＞：（拖动光标移动至圆中，单击鼠标左键结束移动操作）

复制直线、圆及文本"1"（见图9-40）。

单击"修改"工具栏中的"复制"图标，命令发出后命令行提示如下：

选择对象：（选择绘制完成的直线、圆及文本"1"）

选择对象：（结束选择单击鼠标右键，在弹出的快捷菜单中单击"确认"命令）

当前设置：复制模式 = 多个

指定基点或 ［位移（D）/模式（O）］ ＜位移＞：（光标拾取直线段的上端点）

指定第二个点或 ＜使用第一个点作为位移＞：（拖动光标进行复制）

指定第二个点或 ［退出（E）/放弃（U）］ ＜退出＞：（结束复制，单击鼠标右键，在弹出的快捷菜单中单击"确认"命令）

图9-40

由于进行的是复制操作，所以圆中的文本都是"1"，需要对圆中的文本进行修改。

光标拾取圆中的文本"1"，双击左键重新弹出"文字编辑器"工具栏，光标选择文本框中的文本后，重新输入用户所需的文本内容，选择"文字编辑器"工具栏中的"关闭文字编辑器"选项，圆中的文本被修改。

参看图9-1中其他部位的标注，采用上述方法直至将所有的标注完成，其他部位的标注过程不再赘述。

【注】：

（1）由于图9-1中的绘制内容及标注内容很多，因此只选择局部内容进行讲述。当然，绘制与标注的方法很多，用户可尝试用其他方法进行图形绘制与标注。

（2）按图9-1将全部图形绘制完成以后关闭轴线层，查看图面效果。

（3）按图9-1将全部图形绘制完成以后按照第8章节中讲述的内容进行布局与图形输出，在此不再赘述。

9.2 立面图绘制

对照图9-2中的内容重新进行绘制。

下面将以图9-2为例进行讲述。

新建一个新文件。单击菜单"文件/新建"命令，弹出"选择样板"对话框，如图9-41所示。

图9-41

单击"打开"右侧的下三角形按钮，选择"无样板打开－公制"选项。

9.2.1 设置图形单位

参见第9.1.1节中进行图形单位的设置。

9.2.2 设置图形界限

参见第9.1.2节中进行图形界限的设置。

按图9-2总的长、宽尺寸，设置一个（70000，30000）mm的图形界限。

9.2.3 图层设置

参见第9.1.3节中进行图形图层的设置，设置结果如图9-42所示。

图形单位、图形界限、图层设置完成以后，单击菜单"文件/保存"命令，弹出"图形另存为"对

图 9-42

话框，在"文件名"文本框中为该文件命名，输入名称为"立面图 9-2"，单击"保存"按钮，保存该文件到用户指定的文件夹。

9.2.4 综合绘制

下面简述立面的绘制过程。

打开"图层"工具栏，选择"标高线、轴线"层，将该层置为当前层。

查看图 9-2 的总长度和高度尺寸，分别沿水平与垂直方向画出两条长于总长、高尺寸的线段。以垂直线段作为"数字轴线 1"，以水平线段作为"标高 ±0 线"，如图 9-43 所示。

将坐标原点移动到"数字轴线 1"与"标高 ±0 线"的交点位置。

单击鼠标左键选择"数字轴线 1"与"标高 ±0 线"，拖动光标至其中一条线段以后，双击鼠标左键，弹出"特性"面板，在"基本"栏内将"线形比例"改为 100，关闭该对话框。

图 9-43

（1）绘制立面图的上、下边界线，如图9-43所示。

单击"偏移工具"图标，选择"标高 ±0 线"，向下偏移450；

单击"偏移工具"图标，选择"标高 ±0 线"，向上偏移22100。

（2）绘制立面图的左、右边界线，如图9-43所示。

单击"偏移工具"图标，选择"数字轴线1"，向左偏移250；

单击"偏移工具"图标，选择"数字轴线1"，向右偏移650；

单击"偏移工具"图标，选择"数字轴线1"，向右偏移35350；

单击"偏移工具"图标，选择"数字轴线1"，向右偏移36250。

选择被偏移的线段，选中后打开"图层"工具栏，单击"墙体"层，被选择线段的特性自动随层改变，按【Ecs】键结束操作。

打开"图层"工具栏，选择"墙体"层，将该层置为当前层。

单击工具栏中的"修剪工具"，对照图9-44中的墙体形状对"墙体"层的线段进行修剪，修剪过程不再赘述。

（3）绘制数字轴线，如图9-44所示。

参见图9-2中的数字轴线位置进行轴线绘制。

单击"偏移工具"图标，选择"数字轴线1"，向右偏移900，生成"数字轴线2"；

单击"偏移工具"图标，选择"数字轴线2"，向右偏移3300，生成"数字轴线4"；

单击"偏移工具"图标，选择"数字轴线4"，向右偏移3900，生成"数字轴线6"；

单击"偏移工具"图标，选择"数字轴线6"，向右偏移3900，生成"数字轴线9"；

单击"偏移工具"图标，选择"数字轴线9"，向右偏移3600，生成"数字轴线10"；

单击"偏移工具"图标，选择"数字轴线10"，向右偏移3300，生成"数字轴线11"；

单击"偏移工具"图标，选择"数字轴线11"，向右偏移3000，生成"数字轴线12"；

单击"偏移工具"图标，选择"数字轴线12"，向右偏移3600，生成"数字轴线14"；

单击"偏移工具"图标，选择"数字轴线14"，向右偏移3600，生成"数字轴线16"；

单击"偏移工具"图标，选择"数字轴线16"，向右偏移2100，生成"数字轴线17"；

单击"偏移工具"图标，选择"数字轴线17"，向右偏移3900，生成"数字轴线19"；

图9-44

单击"偏移工具"图标，选择"数字轴线19"，向右偏移900，生成"数字轴线20"。

（4）绘制数字轴线标记，如图9-45所示。

打开"图层"工具栏，选择"标注"层，将该层置为当前层。

请参阅第9.1.8节中的"绘制标注"，进行数字轴线绘制。

（5）绘制窗的中心线，如图9-45所示。

打开"图层"工具栏，选择"标高线、轴线"层，将该层置为当前层。

单击"偏移工具"图标，选择"数字轴线2"，向右偏移1650；

单击"偏移工具"图标，选择"数字轴线6"，左、右各偏移1320；

单击"偏移工具"图标，选择"数字轴线9"，向右偏移1800；

单击"偏移工具"图标，选择"数字轴线10"，向右偏移1650；

单击"偏移工具"图标，选择"数字轴线11"，向右偏移1500；

单击"偏移工具"图标，选择"数字轴线14"，左、右各偏移1320；

单击"偏移工具"图标，选择"数字轴线16"，向右偏移1050；

单击"偏移工具"图标，选择"数字轴线17"，向右偏移1950。

图9-45

（6）绘制第一层的窗口标高线，如图9-46所示。

单击"偏移工具"图标，选择"标高 ±0线"，向上偏移150；

单击"偏移工具"图标，选择"标高 ±0线"，向上偏移550；

单击"偏移工具"图标，选择"标高 ±0线"，向上偏移950；

单击"偏移工具"图标，选择"标高 ±0线"，向上偏移1550；

单击"偏移工具"图标，选择"标高 ±0线"，向上偏移3450。

（7）绘制第一层墙体腰线的高度线，如图9-46所示。

单击"偏移工具"图标，选择"下边界线"，向上偏移4060；

单击"偏移工具"图标，选择"下边界线"，向上偏移4300。

（8）绘制第一层墙体上的窗口，如图9-46所示。

打开"图层"工具栏，选择"墙体"层，将墙体层置为当前层。

在第一层楼体上共有5种窗口尺寸，分别进行绘制。

单击"矩形工具"图标，实现以下操作：

绘制一个宽为2100、高为1900的矩形（窗口1）；

绘制一个宽为1800、高为400的矩形（窗口2）；

绘制一个宽为2400、高为2220的矩形（窗口3）；

绘制一个宽为1800、高为1500的矩形（窗口4）；

绘制一个宽为900、高为1600的矩形（窗口5）；

绘制一个宽为900、高为400的矩形（窗口6）。

分别拾取6个矩形上边的中点位置，并复制移动到窗口中心线与窗口高度线的交点位置，如图9-46所示。

图9-46

（9）绘制窗口1的上、下边口，如图9-47所示。

单击"矩形工具"图标，绘制一个宽为2340、高为120的矩形。拾取该矩形，分别复制移动到窗口1的上、下位置，作为窗1的边口。

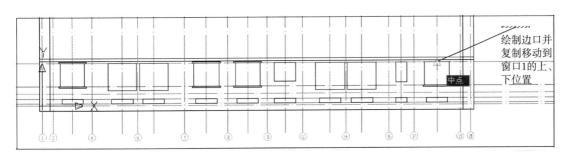

图9-47

（10）绘制空调隔板，如图9-48所示。

单击"矩形工具"图标，绘制矩形1（宽为3850、高为120）；绘制矩形2（宽为2550、高为280）；拾取矩形1的右上角点，移动到矩形2的右下角点。

单击"镜像工具"图标，

拾取矩形1，以矩形2左、右两侧的中点为镜像线，镜像矩形1。

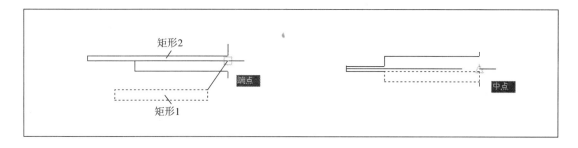

图9-48

镜像空调隔板，如图9-49所示。

单击"镜像工具"图标，选择已绘制好的空调隔板，以空调隔板右侧边为镜像线进行镜像绘制。

单击"移动工具"图标，选择镜像生成的空调隔板向右移动240，命令行提示如下：

指定基点或［位移（D）］＜位移＞：（拾取端点）

指定第二个点或＜使用第一个点作为位移＞：（@240，0↙）

图9-49

（11）绘制阳台隔板，如图9-50所示。

单击"偏移工具"图标，左、右偏移"轴线6"，偏移尺寸为120。

单击"偏移工具"图标，左、右偏移"轴线14"，偏移尺寸为120。

拾取被偏移的轴线，打开"图层"工具栏，选择"墙体"层。

图9-50

修剪阳台隔板线段，如图9-51所示。

单击"修剪工具"图标，选择修剪界限后单击右键，选择被修剪的线段。

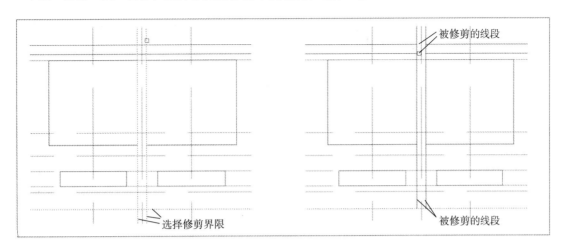

图 9-51

复制阳台隔板，如图9-52所示。

单击"复制"图标，拾取左、右对称的两个阳台隔板，参见图9-2，复制阳台隔板至窗口2的上边。

图 9-52

修剪腰线，如图9-53所示。

单击"修剪工具"图标，选择修剪界限后单击右键，选择被修剪的线段。

（12）绘制窗。

打开"图层"工具栏，选择"设施"层，将该层置为当前层，关闭"标高线、轴线"层。

在第一层楼体上共有5种窗的尺寸，分别进行绘制。

绘制（窗1），如图9-54所示。

单击"矩形工具"图标，绘制一个宽为525、高为520的矩形；绘制一个宽为525、高为1380的矩形。

单击"偏移工具"图标，分别向内偏移两个矩形，偏移距离为60；

单击"复制"图标，拾取绘制的矩形进行复制。

绘制（窗2），如图9-55所示。

单击"矩形工具"图标，绘制一个宽为600、高为840的矩形；绘制一个宽为600、高为1380的

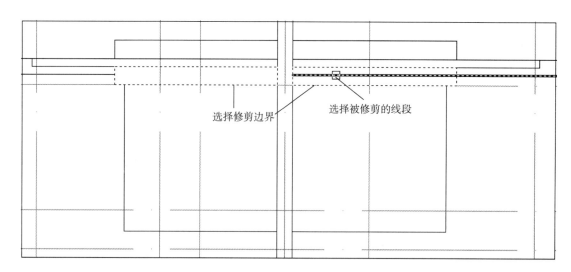

图 9-53

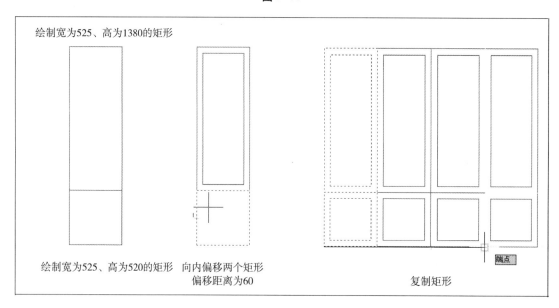

图 9-54

图 9-55

矩形。

　　单击"偏移工具"图标，分别向内偏移两个矩形，偏移距离为 60；

　　单击"复制"图标，拾取绘制的矩形进行复制。

　　绘制（窗 3），如图 9-55 所示。

　　单击"矩形工具"图标，绘制一个宽为 900、高为 1500 的矩形。

单击"偏移工具"图标，分别向内偏移两个矩形，偏移距离为60；

单击"复制"图标，拾取绘制的矩形进行复制。

绘制（窗4），如图9-55所示。

单击"矩形工具"图标，绘制一个宽为450、高为1600的矩形。

单击"偏移工具"图标，分别向内偏移两个矩形，偏移距离为60；

单击"复制"图标，拾取绘制的矩形进行复制。

绘制（窗5），如图9-55所示。

单击"矩形工具"图标，绘制一个宽为900、高为400的矩形。

单击"偏移工具"图标，分别向内偏移两个矩形，偏移距离为60；

单击"复制"图标，拾取绘制的矩形进行复制。

绘制（窗6），如图9-55所示。

单击"矩形工具"图标，绘制一个宽为900、高为400的矩形。

单击"偏移工具"图标，分别向内偏移两个矩形，偏移距离为60。

参见图9-2，分别将各种形状的窗复制并放置所在的位置，如图9-56所示。

图 9-56

(13) 绘制标高线，如图9-57所示。

图 9-57

打开"图层"工具栏，打开"标高线、轴线"层，选择"标高线、轴线"层置为当前层。

单击"偏移工具"图标，选择"标高 ±0 线"，向上偏移 3850；

单击"偏移工具"图标，选择"标高 ±0 线"，向上偏移 9650；

单击"偏移工具"图标，选择"标高 ±0 线"，向上偏移 12550；

单击"偏移工具"图标，选择"标高 ±0 线"，向上偏移 15450；

单击"偏移工具"图标，选择"标高 ±0 线"，向上偏移 18350；

单击"偏移工具"图标，选择"标高 ±0 线"，向上偏移 19250；

单击"偏移工具"图标，选择"标高 ±0 线"，向上偏移 19950；

单击"偏移工具"图标，选择"标高 ±0 线"，向上偏移 20850；

单击"偏移工具"图标，选择"标高 ±0 线"，向上偏移 21000；

单击"偏移工具"图标，选择"标高 ±0 线"，向上偏移 22100。

将第一层的窗口、窗、阳台隔板进行复制。

打开"图层"工具栏，关闭"标高线、轴线"层；框选窗口、窗、阳台隔板，单击鼠标左键，如图 9-58 所示。

图 9-58

打开"图层"工具栏，打开"标高线、轴线"层；

单击工具栏中的"复制"图标，进行多次复制，如图 9-59 所示。

光标拾取高度为 3850 的标高线的端点；

向上拖动光标至 6750 的标高线的端点，单击鼠标左键；

图 9-59

向上拖动光标至 9650 的标高线的端点，单击鼠标左键；

向上拖动光标至 12550 的标高线的端点，单击鼠标左键；

向上拖动光标至 15450 的标高线的端点，单击鼠标左键；

向上拖动光标至 18350 的标高线的端点，单击鼠标左键；

单击鼠标右键，在弹出的快捷菜单中单击"确认"命令结束复制操作。

（14）绘制楼顶的右侧边界，如图 9-60 所示。

打开"图层"工具栏，选择"墙体"层，将该层置为当前层，关闭"标高线、轴线"层。

单击"偏移工具"图标，选择墙体的右边界，向左偏移 250（见图 9-60 中的步骤 1）；

单击"偏移工具"图标，选择墙体的上边界，向下偏移 2850（见图 9-60 中的步骤 1）；

单击"修剪工具"图标，框选要修剪的线段（见图 9-60 中的步骤 2），单击鼠标右键，选择要修剪的部位并单击鼠标左键（见图 9-60 中的步骤 3）。

单击"修剪工具"图标，选择修剪边界后单击鼠标右键，选择要修剪的部位并单击鼠标左键（见图 9-60 中的步骤 3）。

单击"修剪工具"图标，选择修剪界线后单击鼠标右键，选择被修剪的线段（见图 9-60 中的步骤 4）。

单击"偏移工具"图标，选择被偏移的线段，向下偏移 250（见图 9-60 中的步骤 5）。

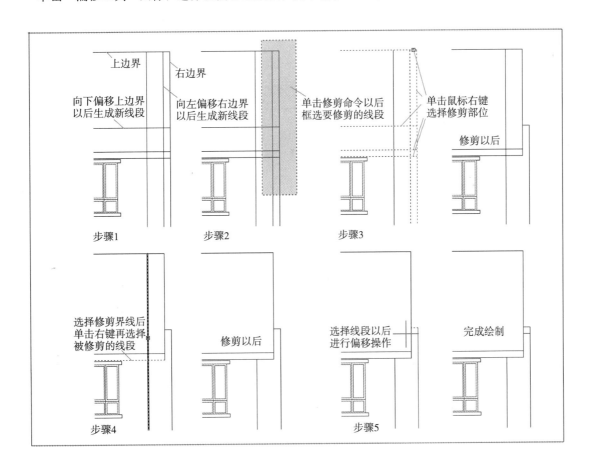

图 9-60

绘制楼顶的左侧边界，如图 9-61 所示。按上述方法进行绘制，不再赘述。

（15）绘制楼顶下檐及顶面。单击"删除"图标，选择线段后单击鼠标右键，删除线段，如图 9-62 所示。

单击"修剪工具"图标，选择修剪界线后单击鼠标右键，选择被修剪的线段，如图 9-63 所示。

图 9-61

选择线段并删除

图 9-62

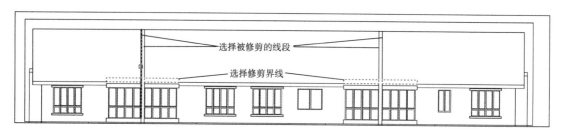

选择被修剪的线段

选择修剪界线

图 9-63

补齐线段，如图 9-64 所示。

单击"直线"图标，补齐线段。

补齐线段

补齐线段

补齐线段

图 9-64

偏移线段，如图 9-65 所示。

单击"偏移工具"图标，选择楼顶右侧边界，向左偏移 6780；

单击"偏移工具"图标，选择楼顶右侧边界，向左偏移 14220；

单击"偏移工具"图标，选择楼顶右侧边界，向左偏移 24180；

单击"偏移工具"图标，选择楼顶右侧边界，向左偏移 31620。

修剪线段，如图 9-66 所示。

单击"修剪工具"图标，选择修剪界线后单击鼠标右键，选择被修剪的线段。

图 9-65

图 9-66

单击"偏移工具"图标，选择楼顶上边界，向下偏移1250，如图9-67所示。

单击"修剪工具"图标：在点1位置处单击鼠标左键，拖动光标至点2位置，再单击鼠标左键，如图9-67所示。

图 9-67

单击鼠标右键，选择要修剪的部位，如图9-68所示。

图 9-68

修剪后的形状如图9-69所示。

图 9-69

偏移线段，如图9-70所示。

单击"偏移工具"图标，选择楼顶下檐线，向下偏移1850；

单击"偏移工具"图标，选择楼顶下檐线，向下偏移1600；

单击"偏移工具"图标，选择楼顶下檐线，向下偏移120。

图9-70

（16）绘制楼顶上的窗口及窗，如图9-71所示。

打开"图层"工具栏，打开"标高线、轴线"层，选择"墙体"层，将该层置为当前层。

绘制楼顶上的窗口，操作如下：

单击"矩形工具"图标，绘制矩形1，宽为2100、高为1200；

单击"偏移工具"图标，选择该矩形，向内偏移150。

绘制楼顶上的窗，操作如下：

打开"图层"工具栏，选择"设施"层，将该层置为当前层。

单击"矩形工具"图标，绘制矩形2，宽为1800、高为900；

单击"偏移工具"图标，选择该矩形，向内偏移60；

单击"移动"图标，光标拾取窗的右下角点，拖动光标移动到窗口的右下角点；

单击"复制"图标，光标框选窗口及窗，选择窗口上边的中点，按图9-2中的位置进行复制移动。

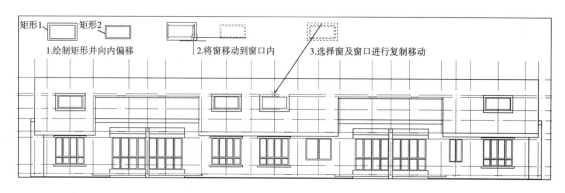

图9-71

绘制露台窗口及窗，如图9-72所示。

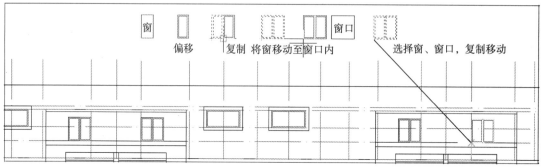

图9-72

打开"图层"工具栏，选择"墙体"层，将该层置为当前层。

绘制露台窗口，操作如下：

单击"矩形工具"图标，绘制一个宽为1200、高为1200的矩形。

绘制露台窗口，操作如下：

打开"图层"工具栏，选择"设施"层，将该层置为当前层。

单击"矩形工具"图标，绘制一个宽为600、高为1200的矩形。

单击"偏移工具"图标：选择该矩形，向内偏移60。

单击"复制"图标，选择矩形，复制。

单击"移动"图标，选择矩形，移动至窗口内。

单击"复制"图标，选择窗口及窗，按图9-2中的位置进行复制移动。

（17）绘制标高尺寸，如图9-73所示。

打开"图层"工具栏，选择"标高线、轴线"层，将该层置为当前层。

单击"偏移工具"图标，选择"标高 ±0 线"，向上偏移4450；

单击"偏移工具"图标，选择"标高 ±0 线"，向上偏移4750；

单击"偏移工具"图标，选择"标高 ±0 线"，向上偏移6350；

单击"偏移工具"图标，选择"标高 ±0 线"，向上偏移6750；

单击"偏移工具"图标，选择"标高 ±0 线"，向上偏移7350；

单击"偏移工具"图标，选择"标高 ±0 线"，向上偏移7650；

单击"偏移工具"图标，选择"标高 ±0 线"，向上偏移9250；

单击"偏移工具"图标，选择"标高 ±0 线"，向上偏移10250；

单击"偏移工具"图标，选择"标高 ±0 线"，向上偏移10550；

单击"偏移工具"图标，选择"标高 ±0 线"，向上偏移12150；

单击"偏移工具"图标，选择"标高 ±0 线"，向上偏移13150；

标高 ±0线

图 9-73

单击"偏移工具"图标，选择"标高 ±0 线"，向上偏移 13450；

单击"偏移工具"图标，选择"标高 ±0 线"，向上偏移 15050；

单击"偏移工具"图标，选择"标高 ±0 线"，向上偏移 16050；

单击"偏移工具"图标，选择"标高 ±0 线"，向上偏移 16350；

单击"偏移工具"图标，选择"标高 ±0 线"，向上偏移 17950。

（18）绘制标高标记，如图 9-74 所示。

打开"图层"工具栏，选择"标注"层，将该层置为当前层。

单击"直线工具"图标，命令行提示如下：

指定下一点或［放弃（U）］：（输入 @1500，0）

指定下一点或［放弃（U）］：（@400 < -135）

指定下一点或［闭合（C）/放弃（U）］：（@400 < -225）

指定下一点或［闭合（C）/放弃（U）］：（结束操作↙）

（19）绘制标高文本。 单击菜单"绘图/文字/多行文字"命令，拖动光标成矩形选框后弹出"文字编辑器"工具栏；

在文本框中输入 ±0.000，将文字高度为 300，将宽度比例改为 0.6，关闭文字编辑器。

单击"移动工具"图标，将 ±0.000 标高文本移动到标高标记的上边。

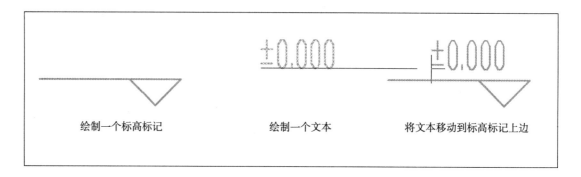

绘制一个标高标记　　　　　　绘制一个文本　　　　　　将文本移动到标高标记上边

图 9-74

单击"直线工具"图标，绘制直线（作为一条辅助线），与标高线垂直相交，如图 9-75 所示。

绘制的直线　　　　　　　　　　　　　　　　　　　　　　　　　　　绘制的直线

图 9-75

单击"复制"图标，框选标高标记与标高文本，光标拾取标高标记的三角形顶点，按图9-2中的标高高度复制移动到直线与标高线的交点位置，如图9-76所示。

修改文本。将光标移动至文本并双击，弹出"文字编辑器"工具栏，光标选中文本栏内的内容重新修改，关闭文字编辑器，完成文本编辑。按图9-2中的文本标注进行修改即可。

单击"删除"图标，选择辅助线将其删除。

（20）绘制栏杆。打开"图层"工具栏，选择"设施"层，将该层置为当前层。

单击菜单"格式/点样式"命令，弹出"点样式"对话框，如图9-77所示。

选择其中一种点样式，单击"确定"按钮，关闭对话框。

拖动光标至状态行的"对象捕捉"按钮上，单击鼠标右键，在弹出的快捷菜单中选择"设置"命令，在弹出的对话框中勾选"中点"和"节点"选项，关闭对话框。

栏杆绘制过程如图9-78所示。

单击"直线工具"图标，绘制一条长为7440的直线。

单击"矩形工具"图标，绘制一个宽为40、高为460的矩形1。

单击菜单"绘图/点/定数等分"命令，命令行提示如下：

选择要定数等分的对象：（光标拾取直线段）

拖动光标复制移动

图 9-76

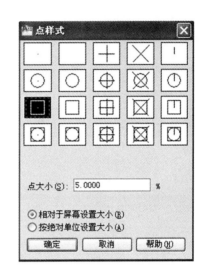

图 9-77

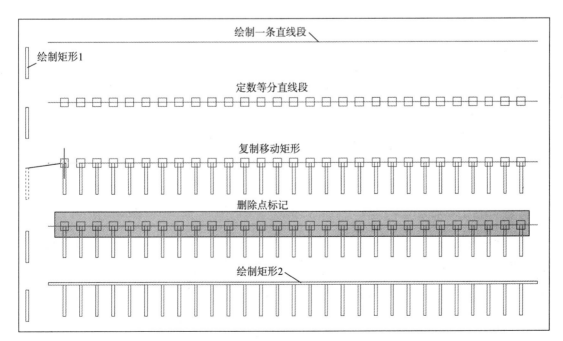

绘制一条直线段

绘制矩形1

定数等分直线段

复制移动矩形

删除点标记

绘制矩形2

图 9-78

输入线段数目或［块（B）］：（输入30↙）

结束操作后，在直线上显示出节点标记。

单击"复制"图标，选择矩形1，拾取矩形1上边中点的位置，拖动光标至节点标记位置进行复制移动。

单击"删除"图标，选择各节点将其删除。

单击"矩形工具"图标，绘制一个宽为7440、高为40的矩形2。

单击"复制"图标，框选整个栏杆，进行复制移动，如图9-79所示。

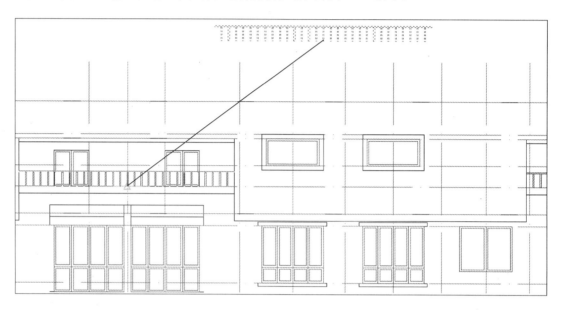

图 9-79

单击"实时缩放"图标与"实时平移"图标，将所绘制的图形显示完整，观看整体效果，将文件保存，完成立面图绘制，如图9-80所示。

图 9-80

请用户参照图9-2中的内容自己完成绘制过程。

如果在绘制过程中需要对某些具体尺寸进行确认，可在"常用"工具栏中选择"实用工具栏"内

的"测量"工具图标，根据命令行中的提示，查询实际尺寸大小，确认实际尺寸以后再进行绘制。

本章小结

　　本章通过建筑平、立面完整的制图实例讲述，使学生通过练习能够完全掌握制图的完整过程，能够将基础命令综合应用于环境艺术专业的制图工作中，并且逐步提高制图的效率。

思考题

1. 建筑平、立面制图包括哪些步骤？
2. 根据实例总结建筑制图尺寸标注的重点注意事项有哪些？

第2篇 3ds max+VRay环境艺术设计室内效果图表现

第10章 三维模型创建

学习目标

熟练完成室内设计常用三维模型的创建。

学习重点

Edit Poly多边形建模、Loft放样建模方法。

学习建议

多观察周围物体的造型特征，思考用多种方法解决三维模型的创建。

10.1 Edit Poly 多边形建模基础

多边形建模是 3ds Max 最突出、灵活的建模方式，也是最成熟的方式，尤其是细分网格的出现，使其显示出更强的优越性。下面重点讲述 Edit Poly 编辑器中的各项命令。

10.1.1 命令面板组成

对几何体使用 Convert to Editable Poly 修改命令后，单击命令面板，可以看到 Editable Poly 命令面板大致分为 6 个部分（见图 10-1）。

图 10-1

6 个卷展栏依次为 Selection（选择）、Soft Selection（软选择）、Edit Geometry（编辑几何体）、Subdivision Surface（细分曲面）、Subdivision Displacement（细分置换）和 Paint Deformation（变形画笔）。

10.1.2 Selection（选择）卷展栏

（1）子物体层级：Selection 卷展栏提供了对几何体各子物体的选择功能，位于最顶端的 5 个按钮对应几何体的 5 个子物体层级，分别为 Vertex（顶点）、Edge（边线）、Border（边界）、Polygon（多边形）和 Element（元素）。当按钮显示黄色，则表示该级别被激活（见图 10-2），再次单击将退出该层级，也可以使用键盘上的数字键【1】～【5】实现各子物体层级的切换。

（2）By Vertex（通过顶点选择）：复选框的功能只能在顶点以外的 4 个子物体层级中使用。下面以 Edge 子物体级为例，当勾选此选项后，在几何体上单击点所在的位置，那么和这个点相邻的所有边都会被选择，在其他的子物体层级中的效果相同。

（3）Ignore Backfacing（忽略背面）：当勾选此选项后，只选择法线方向面向视图的子物体，在制作复杂模型时会常用到。

（4）By Angle（通过角度选择）：只在 Poly 层级下有效，通过面之间的角度来选择相邻的面。在该复选框后面的文本框中输入数值，可以控制角度的阈值范围。

图 10-2

（5）Shink（简化选择）按钮和 Grow（扩增选择）按钮：分别用于缩小或扩大选择范围（见图10-3）。

图10-3

（6）Ring（平行选择）按钮和 Loop（纵向选择）按钮：只在 Edge 和 Border 子物体层级有效。 当选择一条线段后，单击 Ring 按钮，可以选择和所选边平行的边线；单击 Loop 按钮，可以选择和所选边线纵向相连的边线（见图10-4）。

图10-4

10.1.3　Soft Selection（软选择）卷展栏

软选择功能可以在对子物体进行移动、旋转、缩放等变换操作时，同时影响相邻的其他子物体。Soft Selection 卷展栏大致可分为对物体的软选择和 Paint Soft Select（画笔软选择）两部分功能。

（1）Use Soft Selection（使用软选择）：当勾选 Use Soft Selection 复选框后，此功能启用（见图10-5）。

图10-5

（2）Edge Distance（边距）：控制在多大范围内的子物体会受到影响，可以在文本框中输入数值。

（3）Affect Backface（影响背面）：控制是否影响物体的背面，默认状态为勾选。

（4）Falloff（衰减）：控制衰减的范围。

（5）Pinch 和 Bubble：控制衰减的局部效果（见图 10-6）。

图 10-6

（6）Shaded Face Toggle（面着色开关）按钮：控制视图中的面是否显示着色效果。

（7）Lock Soft Selection（锁定软选择）：对调节好的参数进行锁定。

（8）Paint Soft Selection（画笔软选择）选项框，各选项含义如下：

1）Paint 按钮：单击 Paint 按钮，可以在物体上绘制选区（见图 10-7）。

2）Blur（模糊）按钮：用于对选取的衰减进行柔化处理。

3）Revert（重置）按钮：用于删除选区。

4）Selection Value（选择重力）：用于控制画笔的最大重力，默认值为 1.0。

图 10-7

5）Brush Size（笔刷大小）：用于控制画笔的尺寸。

6）Brush Strength（笔刷力度）：用于控制达到 Selection Value 值的程度。

7）Brush Option（笔刷选项）：用于对笔刷的进一步控制。

10.1.4　在 Vertice 层级下，Edit Vertices（编辑顶点）卷展栏

当进入 Vertex 子物体层级后 Edit Vertices 卷展栏才会出现，提供针对顶点的编辑命令。

（1）Remove（移除）按钮：移除顶点的同时保留顶点所在的面；而 Delete（删除）按钮表示删除顶点的同时删除顶点所在的面。两者的区别见图 10-8。

图 10-8

（2）Break（打断）按钮：选择某一顶点，然后单击 Break 按钮，移动顶点可以看到该顶点已被打断（见图 10-9）。

（3）Extrude（挤压）按钮：该按钮有两种操作方式。

1）选择要 Extrude 的顶点，然后单击 Extrude 按钮并在视图上单击顶点拖动鼠标，左右拖动鼠标可控制挤压基部的范围，上下拖动鼠标可控制挤压的高度（见图 10-10）。

2）单击 Extrude 按钮旁边的按钮，在弹出的窗口中设置参数（见图 10-11）。

图 10-9

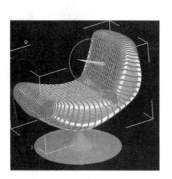

图 10-10

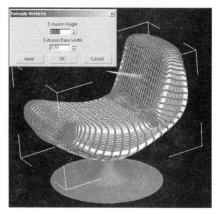

图 10-11

（4）Chamfer（切角）按钮：对顶点进行扩展分解（见图 10-12）。

（5）Weld（焊接）按钮：把多个在规定范围内的顶点合并成一个顶点。单击 Weld 旁边的按钮，可以在窗口中设置参数范围（见图 10-13）。

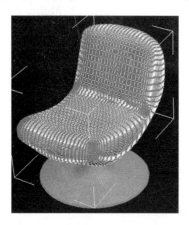

图 10-12

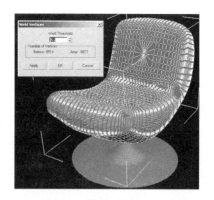

图 10-13

（6）Target Weld（目标焊接）按钮：单击 Target Weld 按钮，可以在视图中把一个顶点拖动到另一个顶点上，从而将两个顶点合并（见图 10-14）。

（7）Connect（连接）按钮：在顶点之间连接边线，前提是顶点之间没有其他边线（见图 10-15）。

（8）Remove Isolated Vertices（移除孤立点）按钮：将不属于任何物体的独立顶点删除。

（9）Remove Unused Map Verts（移除未使用贴图的点）按钮：将孤立的贴图顶点删除。

（10）Weight（权重）：是一个相对值，调节该点对物体形状的吸引程度，当对物体细分一次后可以看到效果，默认值为 1.0（见图 10-16）。

图 10—14

图 10—15

图 10—16

10.1.5 在 Edge 层级下，Edit Edges（编辑边线）卷展栏

当进入 Edge 子物体层级后，Edit Edges 卷展栏才可以使用，提供针对边线的编辑命令。某些命令与 Edit Vertices 卷展栏较近似。

（1）Insert Vertex（插入顶点）按钮：可以在边上任意添加顶点。

（2）Chamfer（切角）按钮：使边线分成两条边线（见图 10-17）。

（3）Connect（连接）按钮：在被选中的边线之间生成新的边线，单击 Connect 旁的按钮，可以调节生成边的数量（见图 10-18）。

（4）Create Shape From Selection（从选择边中创建曲线）按钮：在所选择边的位置上生成 Spline 曲线。选择要复制的边，单击

图 10—17

图 10—18

Create Shape From Selection 按钮，在弹出的 Create Shape 窗口中为生成的曲线命名，并选择曲线类型，单击 OK 按钮即可。

（5）Crease（褶皱）：增加数值可以在细分物体上产生折角效果（见图 10-19）。

图 10—19

（6）Edit Tri.（编辑三角面）按钮：改变三角面的走向。 单击 Edit Tri. 按钮，物体会显示三角面的分布状况。 单击顶点所在位置，拖动鼠标到另外的顶点就可以改变三角面的走向（见图 10-20）。

图 10—20

（7）Turn（翻转）按钮：单击 Turn 按钮，然后在物体上单击三角面的虚线，三角面的走向就会改变，再单击一次将会还原。

10. 1. 6　在 Border 层级下，Edit Borders（编辑边界）卷展栏

当进入 Border 子物体层级后，Edit Borders 卷展栏才可以使用，提供针对边界的编辑命令。

（1）Cap（封盖）按钮：选择边界，单击 Cap 按钮，可以将边界封闭（见图 10-21）。

（2）Bridge（搭桥）按钮：将两条边界连接起来，也可以通过单击该按钮进行详细设置（见图 10-22）。

图 10—21

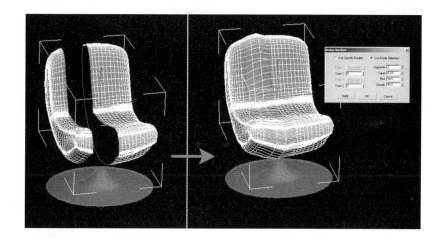

图 10—22

（3）Connect（连接）按钮：在两条相邻的边界上创建边线（见图 10—23）。

图 10—23

10.1.7　在 Polygon 层级下，Edit Polygons（编辑多边形）卷展栏

当进入 Polygon 子物体层级后，Edit Polygons 卷展栏才可以使用，提供针对面的编辑命令。

（1）Insert Vertex（插入顶点）按钮：在物体多边形面上任意添加顶点。单击 Insert Vertex 按钮，在物体上的多边形面上单击，就可以添加一个新顶点（见图 10—24）。

图 10-24

（2）Extrude（挤压）按钮：挤压出新的表面。 它有 3 种方式，单击 Extrude 按钮旁边的按钮，就可进入设置窗口（其效果分别见图 10-25）。

图 10-25

（3）Outline（轮廓）按钮：将被选择的表面沿自身平面坐标进行放大或缩小（见图 10-26）。

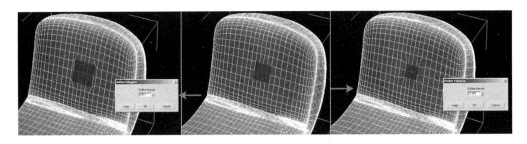

图 10-26

（4）Bevel（倒角）按钮：对多变形面挤压以后沿自身平面坐标进行放大或缩小，是 Extrude 命令与 Outline 命令的结合（见图 10-27）。

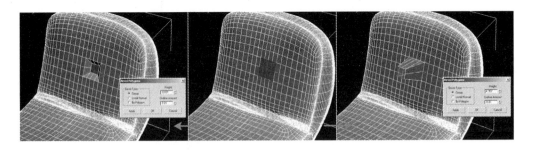

图 10-27

（5）Insert（插入）按钮：在被选择面的变形中插入一个没有高度的面（见图 10-28）。

（6）Bridge（搭桥）按钮：与边界子物体中的 Bridge 功能相同。

（7）Flip（翻转法线）按钮：将被选择的多边形面的法线翻转到相反的方向。

（8）Hinge Frome Edge（沿样条曲线挤压）按钮：首先创建一条 Spline 曲线，然后选择多边形面，进入设置面板，单击 Pick Hinge 按钮拾取刚创建的 Spline 曲线（效果见图 10-29）。

图 10-28

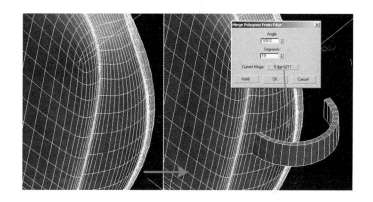

图 10-29

（9）Extrude Along Spline（沿着样条曲线挤压）按钮：首先创建一条样条曲线，然后在物体上选择多边形，进入设置窗口，单击 Pick Spline 按钮拾取样条曲线（效果见图 10-30）。

图 10-30

（10）Retriangulate（重新划分三角面）按钮：把超过四条边的面，自动按最合理的方式重新划分（见图 10-31）。

图 10-31

10.1.8　在 Element 层级下，Edit Elements（编辑多边形）卷展栏

当进入 Element 子物体层级后，可以对整个几何体进行编辑的命令，参见第 10.1.7 节。

10.1.9　Edit Geometry 卷展栏

（1）Repeat Last（重复上一次操作）按钮：重复应用最近一次操作。

（2）Constraints（约束）复选框：默认状态为不约束，子物体可以在三维空间中自由变换。 约束有 Edge（边线）和 Face（面），分别约束子物体只能沿边下线或面的方向进行变换操作。

（3）Presert UVs（保留 UV 贴图坐标）：默认状态下，修改子物体的同时，贴图坐标会同时被改变。 当勾选 Presert UVs 复选框后，修改子物体时，贴图坐标将保留原来的属性而不会被改变（见图 10-32）。

图 10-32

（4）Create（创建）按钮：可以创建点、边线和多边形。

（5）Collapse（塌陷）按钮：将多个顶点、边线和多边形面合并成一个，塌陷后的位置为被选择子物体的中心。

（6）Attach（合并）按钮：将其他物体合并进来，也可以单击 Attach 右侧的按钮，在列表中选择合并物体。

（7）Detach（分离）按钮：将子物体分离出去，可以对分离的方式进行设置。

（8）Slice Plane（平面切片）按钮：用截面将物体面分割。 单击 Slice Plane 按钮，调节截面的位置、角度后单击 Slice 按钮完成分割（见图 10-33）。

图 10-33

（9）Quick Slice（快速切片）按钮：单击 Quick Slice 按钮，在物体上单击确定截面的轴心，围绕轴心移动鼠标选择界面的位置，再次单击完成操作。

（10）Cut（切割）按钮：在物体上任意切割来细化多边形面（见图 10-34）。

（11）Msmooth（网格光滑）按钮：增加物体的面数，从而使选择的物体光滑。

图 10-34

（12）Tessellate（网格化）按钮：将所选子物体均匀细分，同时不改变所选物体的形状。

（13）Make Planar（使平面化）按钮：使被选择的子物体变换到同一平面上（见图 10-35）。

图 10-35

（14）View Align（视图对齐）按钮：将选择的子物体和当前视图对齐（见图 10-36a）。

（15）Grid Align（网格对齐）按钮：将选择的子物体对齐到视图中的网格（见图 10-36c）。

a）　　　　　　　　　　b）　　　　　　　　　　c）

图 10-36

（16）Relax（松弛）按钮：使被选择的物体的相互位置更加均匀。

（17）Hide Selected（隐藏选择）按钮、Unhide All（显示全部）按钮、Hide Unselected（隐藏未选择）按钮：控制子物体的显示。

（18）Copy（复制）按钮、Paste（粘贴）按钮：在不同对象之间复制或粘贴子物体的命名选择集。

（19）Delete IsolatedVertices：删除孤立的顶点。

（20）Full Interractivity：控制命令的执行是否与视图现实完全交互。

10.1.10 Vertex Properties（顶点属性）卷展栏

该卷展栏分为两个部分，一部分用于实现控制顶点着色的功能，另一部分则是通过顶点颜色选择顶点的功能（见图10-37）。

顶点颜色需要在视图中单击鼠标右键，选择 Properties 命令，并勾选 Vertex Channel Display 复选框才能看到。

选择一个顶点，单击 Color 旁边的色块就可以对点的颜色进行设置了；调节 Illumination 值可以控制顶点的发光色。

在下面的区域中通过输入顶点的颜色或发光色来选择点。右侧可以输入范围值，然后单击 Select 按钮确认选择。

图10-37

10.1.11 Polygon Properties（多边形参数）卷展栏

该卷展栏主要包括多边形的 ID 及光滑组两种（见图10-38）。

（1）Material 栏中包含以下选项。

1）Set ID：为选定的面制定 ID 号。选择要制定 ID 的面，然后在 Set ID（设置 ID）右侧的文本框中输入 ID 号，再按【Enter】键即可。

2）Select ID 按钮：通过 ID 号选择相应的面。在 Select ID（选择 ID）的右侧输入要选面的 ID，然后单击 Select ID 按钮，对应这个 ID 的所有面都被选中。

如果当前的多边形已经被赋予多维次物体材质，那么在下面的列表中会显示子材质的名称，通过选择子材质的名称可以选中相应的面。

3）Clear Selection（清除选择）：处于勾选状态，新选择的多边形会将原来的选择替换掉；处于未勾选状态，新选择的部分会累加到原来的选择上。

图10-38

（2）Smoothing Groups（光滑群组）：选择多边形的面，单击下面的数值按钮，为其指定一个光滑组，使用相同光滑数值的面进行光滑处理（见图10-39）。

1）Select By SG（根据光滑组选择）按钮：单击 Select By SG 按钮，在弹出的列表中可以选择相应的面（见图10-40）。

图10-39

图10-40

2）Clear All（清除全部）按钮：从选择的多边形面中删除所有光滑组。

3）Auto Smooth（自动光滑）：根据面之间的角度来自动设置光滑组，如果两相邻面所成角度小于文本框中的数值，那么这两个面就会被指定为相同的光滑组。

10.1.12 Subdivision Surface（细分曲面）卷展栏（见图 10-41）

（1）Smooth Result（光滑结果）：是否对光滑后的物体使用同一光滑组。

（2）Use NURBS Subdivision （使用 NURBS 细分）：开启细分曲面功能。

（3）Isoline Display：控制光滑后的物体是否显示细分后的网格（见图 10-42）。

（4）Display（显示）和 Render（渲染）栏：分别控制物体在视图中和渲染时的光滑效果。

（5）Separate By 栏：控制通过光滑组细分还是通过材质细分。

（6）Update Options 栏：控制物体在视图中更新的设置。 Always（即时）选项为即时更新物体光滑后在视图中的状态；When Rendering（在渲染时）选项为只在渲染时更新；Manually（手动）选项更新时需要单击 Update 按钮。

图 10-41

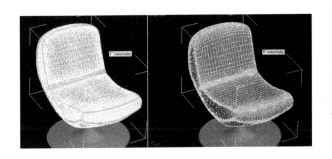

图 10-42

10.1.13 Subdivision Displacement（细分置换）卷展栏

该卷展栏用于控制 Displacement 贴图在多边形上生成面的情况（见图 10-43）。

（1）Subdivision Displacement：勾选时开启 Subdivision Displacement 功能。

（2）Split Mesh（分离网格）：处于勾选状态，多边形在置换之前会分离为独立的多边形，有利于保存纹理贴图；处于不勾选状态，多边形不分离并使用内部方法来指定纹理贴图。

（3）Subdivision Presets（细分预设）栏：根据多边形的复杂程度选择适合的细分设置。

图 10-43

10.1.14 Paint Deformation（变形画笔）卷展栏（见图 10-44）

通过鼠标在物体上绘制来修改模型（见图 10-45）。

（1）Push/Pull（拉/推）按钮：单击该按钮可以在物体上绘制。

（2）Relax（松弛）按钮：对尖锐的表面进行圆滑处理。

（3）Revert（重置）按钮：使被修改的面恢复原状。

（4）Pull/Push Direction 栏中的选项含义如下。

1）Original Normals（原始法线）：推拉的方向沿子物体原始法线的方向移动，不管面的方向如何改变。

2）Deformed Normal（变形法线）：推拉的方向随子物体法线的变化而变化。

图 10-44

图 10-45

3）Transform axis（变换轴向）：设定推拉的方向。

（5）Push/Pull Value（推拉值）：设置一次推拉的距离，正值向外拉出，负值向内推进。

（6）Brush Size：控制笔刷的大小。

（7）Brush Strength：控制笔刷的强度。

（8）Commit：将画笔的修改记录清除，以节省内存。

（9）Cancel：清除画笔的全部修改。

10.2 环境艺术设计三维模型创建实例

10.2.1 沙发

本节主要学习 FFD 4 ×4 ×4、Symmetry、Edit Poly 编辑器的使用方法。

1. 创建座面

（1）在 Top 视图中创建一个倒角长方体，参数设置如图 10-46 所示。

（2）为其添加 FFD 4 ×4 ×4 修改器，进入修改堆栈器中的 Control Points 级别，调整控制点，结果如图 10-47 所示。

（3）在该物体上单击鼠标右键，在弹出的快捷菜单中执行 Convert to Edit-able Poly 命令。

（4）进入 Edges 层级，选择长方体中间的边，单击 Chamfer 右侧的按钮，

图 10-46

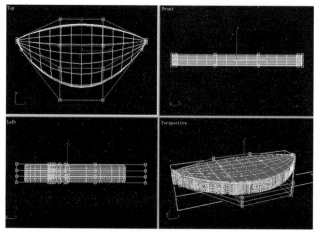

图 10-47

对其进行倒角，设置参数如图 10-48 所示。

（5）进入 Polygons 层级，选择倒角产生的面，打开 Edit Geometry 卷展栏，单击 Bevel 右侧的按钮，设置参数如图 10-49 所示。

图 10-48

图 10-49

（6）添加 Turbosmooth 修改器，Iterations 数值为 2，效果如图 10-50 所示。

2. 创建靠背

（1）在 Front 视图中创建一个倒角长方体，参数设置如图 10-51 所示。

（2）添加 Edit Poly 修改器，在 Polygon 层级删除如图 10-52 所示的面。

（3）为其添加 FFD4 ×4 ×4 修改器，进入修改堆栈器的 Control Points 级别，调整控制点，效果如图 10-53 所示。

图 10-50

图 10-51

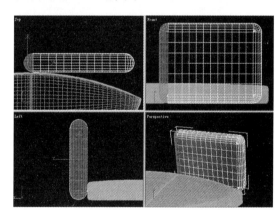
图 10-52

（4）添加 Symmetry 修改器，镜像复制出另一半靠背，如图 10-54 所示。

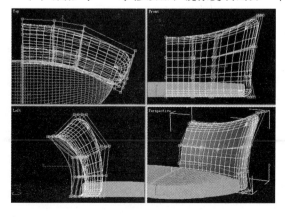
图 10-53

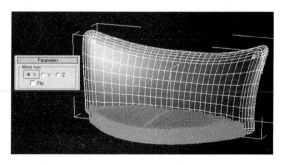
图 10-54

（5）在该物体上单击鼠标右键，在弹出的快捷菜单中执行 Convert to Editable Poly 命令。进入 Edges 层级，选择如图 10-55a 所示的边，单击 Chamfer 右侧的按钮，对其进行倒角，设置参数如图 10-55b 所示。

a） b）

图 10-55

（6）进入 Polygons 层级，选择倒角产生的面，单击 Bevel 右侧的按钮，设置参数如图 10-56 所示。

图 10-56

（7）添加 TurboSmooth 修改器，Iterations 数值为 2，效果如图 10-57 所示。

图 10-57

3. 创建沙发脚

（1）在 Front 视图中创建一个倒角矩形，作为以后放样的截面图形，同时创建一条 Spline 曲线，作为以后放样的路径，调整顶点，效果如图 10-58 所示。

（2）选择路径，在创建命令面板的创建物体类型下拉列表中选择 Compound Objects 类型，单击 Loft 按钮，单击 Get Shape 按钮，拾取截面图形。

（3）在 Deformations 卷展栏，单击 Scale 按钮，在 Scale Deformation 对话框中调节曲线，如图 10-59 所示。

图 10-58

图 10-59

（4）使用复制工具复制物体，并使用"移动工具"和"旋转工具"调整位置，如图 10-60 所示。

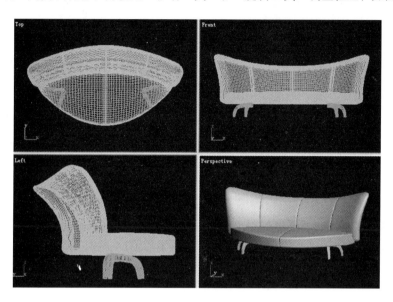

图 10-60

4. 创建坐垫

（1）隐藏全部物体，在 Top 视图中创建一个立方体，参数设置如图 10-61 所示。

（2）在该物体上单击鼠标右键，在弹出的快捷菜单中执行 Convert to Editable Poly 命令，将物体转化为 Editable Poly。

（3）进入 Vertex 层级，选择如图 10-62a 所示的点，使用"缩放工具"调节物体形状，如图 10-62 所示。

（4）进入 Edge 层级，选择如图 10-63a 所示的边，单击 Chamfer 右侧的按钮，对其进行倒角，设置参数如图 10-63b 所示。

图 10-61

a） b）

图 10-62

a)　　　　　　　　　b)

图 10-63

（5）进入 Vertex 层级，选择如图 10-64a 所示的点，使用"缩放工具"调节物体形状，如图 10-64b 所示。

a)　　　　　　　　　b)

图 10-64

（6）选择如图 10-65a 所示的点，单击 Connect 按钮，添加连接线，如图 10-65 所示。

a)　　　　　　　　　b)

图 10-65

（7）进入 Edge 层级，选择如图 10-66a 所示的边，单击 Connect 右侧的按钮，设置参数如图 10-66b 所示。

（8）进入 Vertex 层级，在 Front 视图中，使用"缩放工具"和"移动工具"调节定点形状，如图 10-67 所示。

（9）添加 TurboSmooth 修改器，Iterations 数值为 2，效果如图 10-68 所示。

（10）为其添加 FFD 3 ×3 ×3 修改器，进入修改堆栈器的 Control Points 级别，调整控制点，效果如图 10-69 所示。

a)　　　　　　　　　　b)

图 10-66

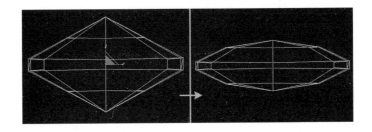

图 10-67

图 10-68　　　　　　　　　　　　图 10-69

（11）在该物体上单击鼠标右键，在弹出的快捷菜单中执行 Convert to Editable Poly 命令，将物体转化为 Editable Poly。

（12）进入 Edge 层级，选择如图 10-70a 所示的边，单击 Extrude 右侧的按钮，设置参数如图 10-70b 所示。

a)　　　　　　　　　　　　b)

图 10-70

（13）进入 Vertex 层级，调整顶点位置，效果如图 10-71 所示。

（14）取消所有物体的隐藏，返回物体层级，复制并调整坐垫的位置，效果如图 10-72 所示。

图 10-71

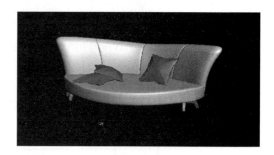

图 10-72

（15）完成该模型的创建后赋予材质，设置灯光后效果如图 10-73 所示。

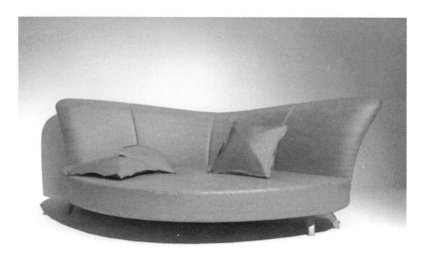

图 10-73

10.2.2　欧式罗马柱

本节主要练习 Loft 放样建模及 scale 变形工具的使用。

1. 创建柱身

（1）在 Front 视图中创建一条长 3000mm 的直线，作为以后放样的路径。

（2）下面创建截面图形。在 Top 视图中创建一个半径为 300mm 的圆形，作为第一条截面图形。按住【Shift】键的同时水平移动曲线，复制出第二条曲线，效果如图 10-74 所示。

（3）在 Top 视图中创建一个半径为 30mm 的圆形，使用"对齐工具"使小圆形的中心对齐大圆形的最右侧端点，效果如图 10-75 所示。

图 10-74

图 10-75

（4）在选择小圆的基础上，单击"常用"工具栏中的 ![View] 按钮，选择 Pick 命令，在视图中单击大圆作为拾取坐标系。 同时单击"常用"工具栏中的 ![按钮] 按钮，选择 ![按钮] 按钮，使用当前指定坐标系。

（5）使用"阵列工具"对小圆进行阵列，参数设置如图10-76 所示。

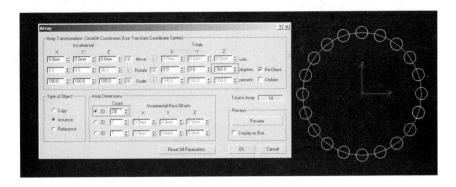

图 10-76

（6）选择其中的大圆，在物体上单击鼠标右键，在弹出的快捷菜单中选择 Convert to Editable Spline 命令，转化为可编辑多边形，使用 Attach 命令，将阵列出的圆全部附加在一起。

（7）进入 Spline 层级，选择大圆的基础上，使用 Boolean 中的减运算，依次从图形中减掉小圆，作为以后放样的第二条截面图形，如图10-77 所示。

（8）选择路径，在创建命令面板中的创建物体类型下拉列表中选择 Compound Objects 类型，单击 Loft 按钮，单击 Get Shape 按钮，在路径10%，12%的位置分别在视图中拾取截面图形，效果如图10-78 所示。

图 10-77

图 10-78

（9）进入 Shape 层级，单击 Compare 按钮，在弹出的面板中单击 ![按钮] 按钮，在视图中分别拾取两个截面，从中可以发现图形第一顶点不在一条直线上，所以发生扭曲现象，效果如图10-79 所示。

（10）使用"旋转工具"，在视图中旋转截面，修改扭曲，效果如图10-80 所示。

（11）按住【Shift】键的同时使用"移动工具"，沿路径方向分别复制截面图形到不同位置，效果如图10-81 所示。 注意：在弹出的菜单中选择 Copy 命令。

图 10-79

| 图 10-80 | 图 10-81 |

（12）返回物体层级，在 Deformations 卷展栏中单击 Scale 按钮，在 Scale Deformation 对话框中调节曲线，效果如图 10-82 所示。

图 10-82

2. 创建柱础

在 Front 视图中创建一条 Spline 曲线，添加 Lathe 修改器，调整参数，当前效果如图 10-83 所示。

图 10-83

3. 创建柱头

（1）在 Front 视图中创建一条长为 880mm 的直线，作为以后放样的路径。

（2）下面创建截面图形。在 Top 视图中创建一条半径为 300mm 的圆形，作为第一条截面图形。

（3）在 Top 视图中创建 1000mm×1000mm 的矩形，再创建半径为 400mm 的圆形，按住【Shift】键的同时移动曲线，复制 4 条曲线，调整位置，使圆形位于矩形的 4 个端点上，效果如图 10-84 所示。

（4）选择矩形，在物体上单击鼠标右键，在弹出的快捷菜单中选择 Convert to Editable Spline 命令，转化为可编辑多边形，使用 Attach 命令，将 4 个圆与矩形附加在一起。

（5）进入 Spline 层级，矩形处于选择状态下，使用 Boolean 中的减运算，依次从图形中减掉圆形，作为以后放样的第二条截面图形，如图 10-85 所示。

（6）选择路径，在创建命令面板中的创建物体类型下拉列表中选择 Compound Objects 类型，单击 Loft 按钮，单击 Get Shape 按钮，路径 0%，100% 的位置分别在视图中拾取截面图形，效果如图 10-86 所示。

图 10-84

图 10-85

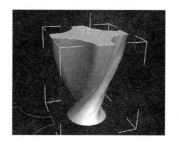

图 10-86

（7）进入 Shape 层级，单击 Compare 按钮，在弹出的面板中单击 ✍ 按钮，在视图中分别拾取两个截面，从中可以发现图形第一顶点不在一条直线上，所以发生扭曲现象。

（8）使用"旋转工具"在视图中旋转截面，修改扭曲，效果如图 10-87 所示。

图 10-87

（9）返回物体层级，在 Deformations 卷展栏中单击 Scale 按钮，在 Scale Deformation 对话框中调节曲线，同时调整 Skin Parameters 面板的参数设置，效果如图 10-88 所示。

图 10-88

（10）在该物体上单击鼠标右键，在弹出的快捷菜单中执行 Convert to Editable Poly 命令，将物体转化为 Editable Poly。

（11）进入 Paint Deformation 卷展栏，单击 Push/Pull 按钮，根据实际情况调整 Brush Size 数值，并在视图中通过绘制的方法，精细修改模型的起伏，效果如图 10-89 所示。

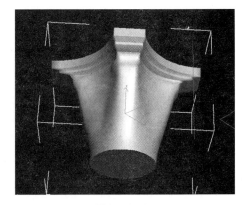

图 10-89

4. 柱头细部

（1）在 Front 视图中参照柱头模型，绘制一条 Spline 曲线，调整形状，作为以后放样的路径，如图 10-90 所示。

（2）在 Top 视图中参照柱头模型，绘制一条 Spline 曲线，调整形状，作为以后放样的截面，如图 10-91 所示。

图 10-90

图 10-91

（3）选择路径，在创建命令面板中的创建物体类型下拉列表中选择 Compound Objects 类型，单击 Loft 按钮，单击 Get Shape 按钮，在视图中拾取截面图形。

（4）在物体层级，打开 Deformations 卷展栏，单击 Scale 按钮，在 Scale Deformation 对话框中调节曲线，同时调整 Skin Parameters 面板的参数设置，效果如图 10-92 所示。

（5）创建一个圆球物体，调整大小和位置，如图 10-93 所示。

图 10-92

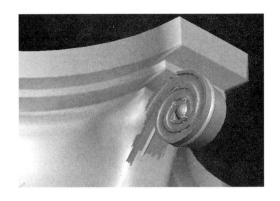

图 10-93

（6）选择放样物体与圆球，使用镜像复制，参数设置如图 10-94 所示。

（7）调整位置如图 10-95 所示。

（8）选择刚创建的物体成组，单击"常用"工具栏中的 ![View] 按钮，选择 Pick 命令，在视图中单击柱头作为拾取坐标系。同时单击"常用"工具栏中的 ▣ 按钮，选择 ▣ 按钮，使用当前指定坐标系。

图 10-94 图 10-95

（9）使用"阵列工具"对物体进行阵列，参数设置如图 10-96 所示。

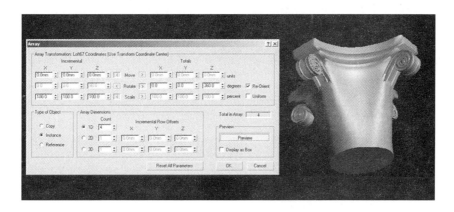

图 10-96

（10）在 Front 视图中参照柱头模型，绘制一条 Spline 曲线，调整形状，作为以后放样的路径，如图 10-97 所示。

（11）在 Top 视图中参照柱头模型，绘制一条 Spline 曲线，调整形状，作为以后放样的截面，如图 10-98 所示。

图 10-97 图 10-98

（12）选择路径，在创建命令面板中的创建物体类型下拉列表中选择 Compound Objects 类型，单击 Loft 按钮，单击 Get Shape 按钮，在视图中拾取截面图形。

（13）在物体层级，打开 Deformations 卷展栏，单击 Scale 按钮，在 Scale Deformation 对话框中调节曲线，同时调整 Skin Parameters 面板参数，效果如图 10-99 所示。

图 10-99

（14）选择刚创建的叶形物体，单击"常用"工具栏中的 ![View] 按钮，选择 Pick 命令，在视图中单击柱头作为拾取坐标系。同时单击"常用"工具栏中的 ![按钮]，选择 ![按钮]，使用当前指定坐标系。

（15）使用"阵列工具"对物体进行阵列，参数设置如图 10-100 所示。

图 10-100

（16）选择刚阵列的物体，在 Front 视图中按住【Shift】键的同时沿 Y 方向移动，复制出第二行物体，调节位置，效果如图 10-101 所示。

图 10-101

（17）在 Front 视图中创建一条曲线，如图 10-102 所示。添加 Extrude 编辑修改器，参数设置如图 10-103 所示。

图 10-102

图 10-103

（18）添加 TurboSmooth 修改器，参数设置如图 10-104 所示，添加 Bend 修改器，参数设置如图 10-105 所示。

图 10-104

图 10-105

（19）复制、旋转、移动调整物体位置，效果如图 10-106 所示。

（20）分别创建一个圆球和一个圆环，参数设置如图 10-107 所示。

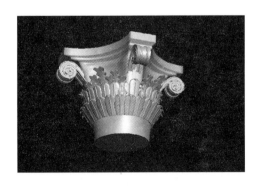

图 10-106

图 10-107

（21）同时选择两个物体，使其成组，并添加 FFD 3 ×3 ×3 修改器，调整大小，不断复制和调整，效果如图 10-108 所示。

（22）在 Top 视图中创建一个圆环物体，调整其大小和位置，并复制出另一圆环，调整其大小和位置，效果如图 10-109 所示。

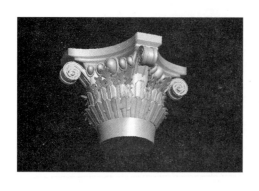

图 10-108

图 10-109

（23）取消所有物体的隐藏，赋予材质，调整摄像机、灯光，渲染后的效果如图 10-110 所示。

图 10-110

10.2.3 办公椅

下面综合运用 FFD 4×4×4、FFD（Box）、BEVEL、Edit Polygon 等命令建模。

1. 创建靠背

（1）使用"创建工具"如图 10-111 所示，在 Front 视图中创建一个倒角立方体，参数设置如图 10-112 所示。

图 10-111

图 10-112

（2）为倒角立方体添加 FFD（Box）编辑修改器，并单击 Set Number of Points 按钮在弹出的 Set FFD Dimensions 对话框中进行设置，参数设置如图 10-113 所示。

（3）进入修改堆栈器的 Control Points 级别，在 Left 视图中调整控制点，效果如图 10-114 所示。

（4）在物体上单击鼠标右键，在弹出的快捷菜单中选择 Convert to Editable Poly，单击 ◁ 按钮，再单击 Cut 按钮在前视图中切割两条边，如图 10-115 所示。

图 10-113

图 10-114

图 10-115

（5）单击 Chamfer 右侧的按钮，在 Chamfer Edges 对话框中进行设置，参数设置如图 10-116 所示，单击 OK 按钮。

（6）单击 ■ 按钮，进入 Polygons 层级，选择如图 10-117 所示的面，打开 Edit Geometry 卷展栏，单击 Bevel 右侧的按钮，参数设置如图 10-118 所示。

图 10-116

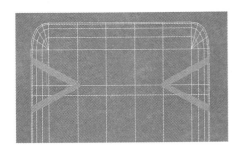

图 10-117

图 10-118

（7）选择如图 10-119 所示的面，单击 Bevel 右侧的按钮，参数设置如图 10-120 所示。 对定点进行适当调整，效果如图 10-121 所示。

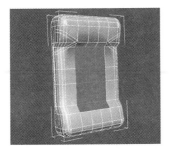

图 10-119

图 10-120

图 10-121

（8）单击 按钮，进入 Edge 层级，并选择如图 10-122 所示的边，单击 Chamfer 右侧按钮，参数设置如图 10-123 所示。

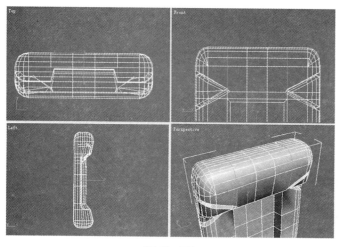

图 10-122

图 10-123

（9）单击 ▣ 按钮，进入 Polygons 层级，选择如图 10-124 所示的面，打开 Edit Geometry 卷展栏，单击 Bevel 右侧的按钮，参数设置如图 10-125 所示。

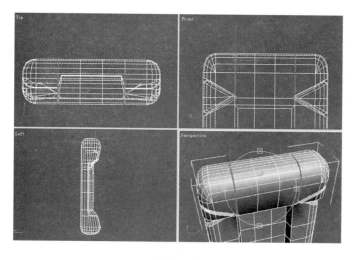

图 10-124

图 10-125

（10）在 Left 视图中创建一个倒角圆柱，为其添加 FFD 4 ×4 ×4 修改器，进入修改堆栈器中的

Control Points 级别，调整控制点，效果如图 10-126 所示。 复制 4 个，调整位置如图 10-127 所示。

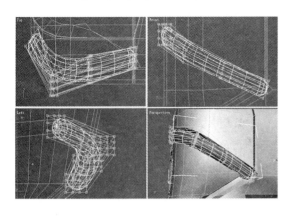

图 10-126

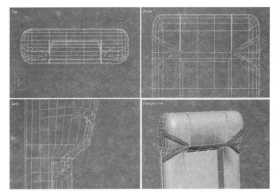

图 10-127

（11）选择全部物体，进行成组。

（12）为其添加 FFD 4 ×4 ×4 修改器，进入修改堆栈器中的 Control Points 级别，调整控制点，效果如图 10-128 所示。

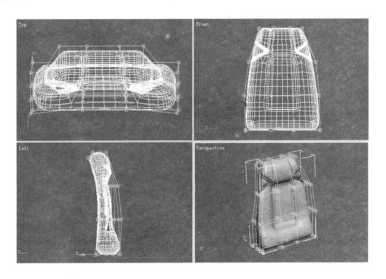

图 10-128

（13）为其添加 TurboSmooth 修改器，设置 Iterations 为 2，并确定。

（14）在 Front 视图中创建一个倒角圆柱，调整位置并进行复制，如图 10-129 所示。

（15）创建 Sphere 物体，调整大小，并复制调整位置如图 10-130 所示。

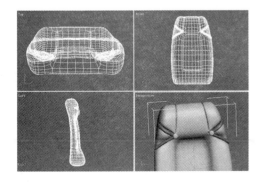

图 10-129

图 10-130

2. 创建座垫

（1）在 Top 视图中创建一个倒角立方体，参数设置如图 10-131 所示。

（2）添加 Edit Poly 修改器，单击 ■ 按钮，进入表面层级，使用"选择工具"，选择如图 10-132 所示的表面。

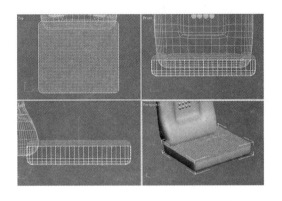

图 10-131 图 10-132

（3）添加 Displace 编辑修改器，单击 Map 下的 None 按钮，在弹出的对话框中制订贴图，如图 10-133 所示，调整参数如图 10-134 所示。

图 10-133 图 10-134

（4）添加 FFD 4×4×4 编辑修改器，进入修改堆栈器中的 Control Points 级别，调整控制点，效果如图 10-135 所示。

图 10-135

（5）添加一个 Edit Poly 编辑修改器，进入 Edge 层级，结合 Loop 命令，选择如图 10-136a 所示的边。

（6）单击 Extrude 右侧按钮，参数设置如图 10-136b 所示。

图 10-136

（7）添加 TurboSmooth 编辑修改器，保持默认设置即可。

（8）单击 Chamfer 右侧的按钮，参数设置如图 10-137 所示。

（9）选择如图 10-138a 所示的边，单击 Chamfer 右侧的按钮，参数设置如图 10-138b 所示。

（10）进入物体层级，在 Front 视图中按住【Shift】键的同时沿 Y 轴向下移动物体，从而得到一个复制物体。进入复制物体顶点层级，选择如图 10-139 所示的顶点，并删除。

图 10-137

图 10-138

（11）进入 Border 层级，利用"缩放工具"选择边界，按住【Shift】键的同时进行等比例缩放，效果如图 10-140 所示。

图 10-139

图 10-140

（12）使用"移动工具"调整相互位置，如图 10-141 所示。

（13）选择底座上的两个物体，添加 TurboSmooth 编辑修改器，参数设置如图 10-142 所示。

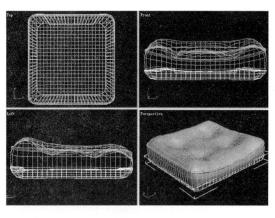

图 10-141

图 10-142

3. 创建底座

（1）在 Top 视图中创建一个 Box 物体，参数设置如图 10-143 所示。

（2）添加 FFD 2×2×2 编辑修改器，进入修改堆栈器中的 Control Points 级别，调整控制点，效果如图 10-144 所示。

（3）单击鼠标右键，在弹出的快捷菜单中选择 Convert to Editable Poly 命令，将其转化为可编辑多变形。选择如图 10-145 所示的面，将其删除。

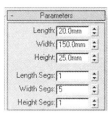

图 10-143

图 10-144

图 10-145

（4）进入 Hierarchy 控制面板，单击 Affect Pivot Only 按钮，在 Top 视图中将轴心点移动到如图 10-146 所示的位置。

（5）在该物体被选择状态下，单击鼠标右键，在弹出的快捷菜单中选择 Hide Unselection 命令，隐藏物体。使用"Array（阵列）工具"，对物体进行阵列，参数设置如图 10-147 所示。

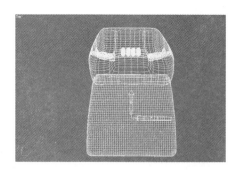

图 10-146

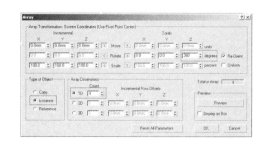

图 10-147

（6）选择如图 10-148 所示的边线，按住【Shift】键的同时使用"缩放工具"进行适当缩放，如图 10-149 所示。

图 10—148

图 10—149

（7）调节顶点的位置，如图 10—150 所示。

（8）单击 按钮，进入 Edge 层级，并选择如图 10—151 所示的边，单击 Chamfer 右侧的按钮，参数设置如图 10—152 所示。 最终效果如图 10—153 所示。

图 10—150

图 10—151

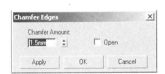

图 10—152

图 10—153

（9）单击 按钮，进入 Polygons 层级，选择如图 10—154 所示的面，打开 Edit Geometry 卷展栏，单击 Bevel 右侧的按钮，参数设置如图 10—155 所示。

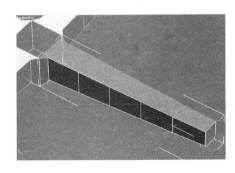

图 10—154

图 10—155

（10）单击 Extrude 右侧的按钮，参数设置如图 10-156 所示。再次单击 Bevel 右侧的按钮，参数设置如图 10-157 所示。

图 10-156 图 10-157

（11）单击 □ 按钮，进入 Edge 层级，并选择如图 10-158 所示的边，单击 Connect 右侧的按钮，设置 Segment 为 2，最终效果如图 10-159 所示。

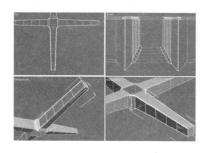

图 10-158 图 10-159

（12）进入顶点层级，调整如图 10-160 所示的顶点位置，并添加细分线，效果如图 10-161 所示。

图 10-160 图 10-161

（13）调整顶点位置，效果如图 10-162 所示。

图 10-162

（14）选择全部物体，单击 T 按钮，进入 Utilities 面板，单击 Collapse 按钮，在卷展栏中单击 Collapse Selected 按钮，将物体结合为一个整体。

（15）返回编辑面板，单击 ▦ 按钮，进入 Polygons 层级，选择如图 10-163 所示的面，进行删除操作。继续选择如图 10-164 所示的画面，并删除。

<div style="text-align:center">图 10-163　　　　　　　　　　　　　　图 10-164</div>

（16）进入顶点层级，选择如图 10-165 所示的顶点，单击 Weld 右侧的按钮，在对话框中调节数值，进行点的焊接。继续选择如图 10-166 所示的顶点，单击 Weld 右侧的按钮，在对话框中调节数值，进行点的焊接。

<div style="text-align:center">图 10-165　　　　　　　　　　　　　　图 10-166</div>

（17）选择如图 10-167 所示的顶点，单击 Weld 右侧的按钮，在对话框中调节数值，进行点的焊接。并使用相同的方法对其他 3 个角的顶点进行相同的焊接操作。

<div style="text-align:center">图 10-167</div>

（18）使用 Targe Weld 命令对下端的顶点焊接，如图 10-168 所示。

图 10-168

（19）单击 ◁ 按钮，进入 Edge 层级，使用"剪切工具"切割出新的边，如图 10-169 所示。 选择如图 10-170 所示的边，进行 Remove（移除）。

图 10-169

图 10-170

（20）单击 ▣ 按钮，进入 Polygons 层级，选择面进行删除，效果如图 10-171 所示。

（21）在 Top 视图中调整顶点的位置，效果如图 10-172 所示。

（22）进入边界层级，选择如图 10-173 所示的边界，按住【Shift】键的同时进行等比例缩放，效果如图 10-174 所示。 继续按住【Shift】键，同时进行移动，效果如图 10-175 所示。

图 10-171

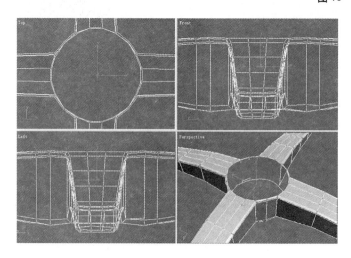

图 10-172

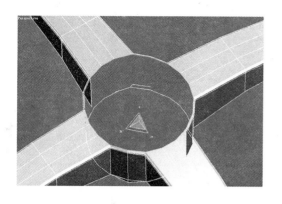

图 10-173

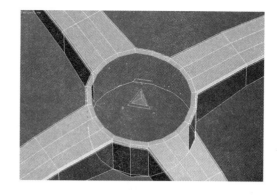

图 10-174

（23）继续使用相同的方法获得如图 10-176 所示的效果。

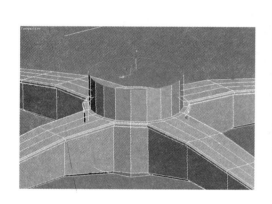

图 10-175

图 10-176

（24）在 Left 视图中创建如图 10-177 所示的 Spline 曲线，添加 Lathe 编辑修改器，如图 10-178 所示。

图 10-177

图 10-178

（25）在当前车削物体被选择的情况下，在"常用"工具栏中选择 Pick（拾取坐标）命令，如图 10-179 所示，并在视图中单击支架物体，在"常用"工具栏中选择使用当前坐标系方式，如图 10-180 所示。使用"阵列工具"进行整列，参数设置如图 10-181 所示。

图 10—179　　　　　　　　　　　　　图 10—180

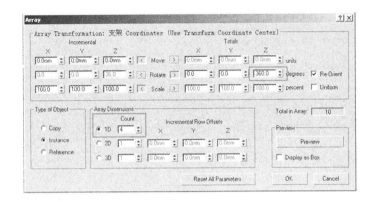

图 10—181

　　（26）在物体上单击鼠标右键，在弹出的快捷菜单中选择 Unhide All 命令取消所有物体的隐藏，并调整各物体的位置，效果如图 10-182 所示。

图 10—182

4. 创建扶手

　　（1）在 Top 视图中创建一个 60mm × 30mm，圆角为 8 的矩形，将其转化为 Editable Spline，编辑节点，调整效果如图 10-183 所示，作为以后 Loft 的截面。

　　（2）在 Left 视图中创建一个 300mm × 450mm 的矩形，将其转化为 Edit Spline，编辑节点，调整效果如图 10-184 所示，作为以后 Loft 的路径。

图 10-183

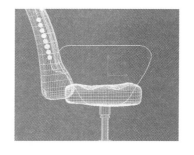

图 10-184

（3）选择路径，创建 Loft 物体，单击 Get Shape，在视图中拾取截面图形，调整其位置，效果如图 10-185 所示。

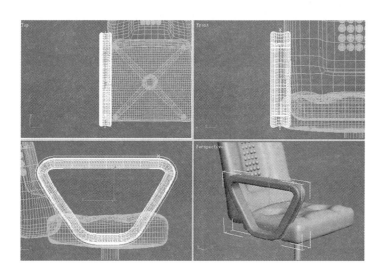

图 10-185

（4）在 Top 视图中创建一个 60mm × 30mm，圆角为 6 的矩形，将其转化为 Editable Spline，编辑节点，调整效果如图 10-186 所示，作为以后 Loft 的截面。

（5）在 Left 视图中创建一条曲线，编辑节点，调整效果如图 10-187 所示，作为以后 Loft 的路径。

图 10-186

图 10-187

（6）选择路径，创建 Loft 物体，单击 Get Shape 命令，在视图中拾取截面图形，调整其位置。 在 Loft 层级，打开 Deformations 卷展栏，单击 Scale 按钮，调整编辑变形对话框曲线，如图 10-188 所示。 调整位置，效果如图 10-189 所示。

图 10-188

图 10-189

（7）使用"镜像工具"，镜像复制出另一半扶手。

（8）完成该模型的创建后赋予材质，设置灯光后效果如图 10-190 所示。

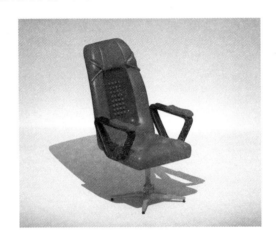

图 10-190

10.2.4　水晶吊灯

本节综合运用 Edit Poly、Array 等命令建模。

（1）单击工具栏中的 按钮，并单击 Line 按钮。

（2）选择 Front 视图，创建如图 10-191 所示的封闭线框。

图 10-191

（3）单击工具栏中的 按钮，并单击 Ellipse 按钮。

（4）在 Front 视图中创建 10 个椭圆线框体，利用 和 工具将其调整到如图 10-192 所示的位置。

图 10-192

（5）选择线框体 Line01，单击 按钮，并单击工具栏里的 Attach Mult 按钮，在弹出的对话框中单击 All 按钮，然后单击 Attach 按钮，效果如图 10-193 所示。

图 10-193

（6）单击 Modifier List 按钮，选择下拉列表中的 Extrude 命令，如图 10-194 所示，并按照如图 10-195 所示输入数值，效果如图 10-196 所示。

图 10-194

图 10-195

（7）单击 Modifier List 按钮，选择下拉列表中的 Edit Poly 命令，如图 10-197 所示。进入修改堆栈器中 Edit Poly 的 Polygon 层级，如图 10-198 所示，选择此物体两边的面，如图 10-199 所示。

图 10-196

图 10-197

图 10-198

图 10-199

（8）单击 Bevel 按钮右侧的 ▢ 按钮，如图 10-200 所示，在弹出的对话框中按照如图 10-201 所示修改数值，效果如图 10-202 所示。

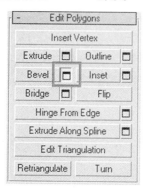

图 10-200

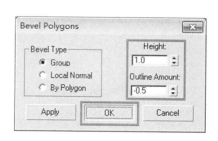

图 10-201

图 10-202

（9）单击工具栏中的 🖫 按钮，依次单击 Affect Pivot Only 按钮和 Center to Object 按钮，如图 10-203 所示。

（10）单击 ◉ 按钮，并单击 GeoSphere 按钮，具体参数设置如图 10-204 所示。

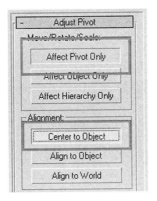

图 10-203

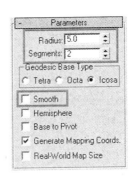

图 10-204

（11）单击 ✅ 按钮，然后在透视图中单击物体 Line01，在弹出的对话框中按照如图 10-205 所示进行设置，最后单击 OK 按钮，关闭对话框，效果如图 10-206 所示。

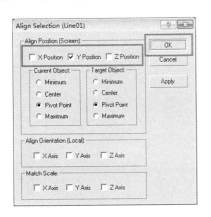

图 10-205

图 10-206

（12）单击 ✥ 按钮，按住【Shift】键的同时，在 Front 视图中将此物体沿 Y 轴向下移动至如图 10-207 所示的位置，在弹出的对话框中按如图 10-208 所示进行设置，然后单击 OK 按钮，关闭对话框。

<div align="center">图 10-207　　　　　　　　　　　　　　　图 10-208</div>

（13）单击 按钮，并单击 Circle 按钮，创建一个正圆线框体，具体参数如图 10-209 所示，并将其移动到如图 10-210 所示的位置。

（14）单击工具栏中的 按钮，并在此按钮上单击鼠标右键，在弹出的对话框中如图 10-211 所示进行修改。

<div align="center">图 10-209</div>

<div align="center">图 10-210</div>

（15）单击 按钮，如图 10-212 所示进行设置，效果如图 10-213 所示。

<div align="center">图 10-211</div>

<div align="center">图 10-212</div>

（16）单击 按钮，并单击 Line 按钮，在 Left 视图中创建如图 10-214 所示的一条线段；进入修改堆栈器中 Line 的 Vertex 层级，选择所有点，在视图中单击鼠标右键，在弹出的快捷菜单中选择 Bezier 命令，如图 10-215 所示，最后将此线段调整为如图 10-216 所示的形状。

（17）单击 按钮，取消此物体的点编辑状态；单击 按钮，在弹出的对话框中，如图 10-217 所示进行设置，效果如图 10-218 所示。

图 10-213

图 10-214

Bind	
Unbind	
Bezier Corner	Isolate Selection
Bezier ✓	Unfreeze All
Corner	Freeze Selection
Smooth	Unhide by Name
Reset Tangents	Unhide All
Spline	Hide Unselected
Segment	Hide Selection
Vertex ✓	Save Scene State...
Top-level	Manage Scene States...
tools 1	display
tools 2	transform
Create Line	Move
Attach	Rotate

图 10-215

图 10-216

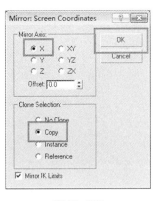

图 10-217

图 10-218

（18）单击 按钮，并在此按钮上单击鼠标右键，如图 10-219 所示进行设置，然后关闭此对话框；利用 工具将此镜像物体移动到如图 10-220 所示的位置。

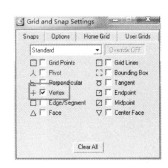

图 10-219

（19）单击 按钮，取消点捕捉状态。在菜单中单击 Attach 按钮，在视图中单击其镜像物体 Line03，效果如图 10-221 所示。

（20）进入修改堆栈器中 Line 的 Vertex 层级，在 Left 视图中选择此线段最上面和最下面的点；在 Weld 按钮右侧的文本框中输入如图 10-222 所示的数值，然后单击 Weld 按钮，效果如图 10-223 所示，此线段即成为一个封闭线框了。

图 10-220

图 10-221

图 10-222 图 10-223

（21）单击 按钮，取消此物体的点编辑状态；单击 Modifier List 按钮，选择下拉列表中的 Extrude 选项，如图 10-224 所示；具体参数设置如图 10-225 所示，效果如图 10-226 所示。

图 10-224 图 10-225

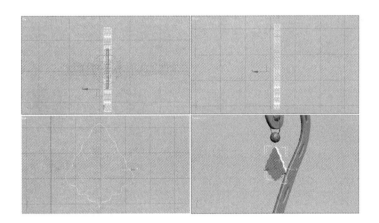

图 10-226

（22）单击 Modifier List 按钮，选择下拉列表中的 Edit Poly 选项；进入修改堆栈器中 Edit Poly 的 Polygon 层级，选择此物体两边的面，如图 10-227 所示。

（23）单击工具栏中 Extrude 按钮右侧的 按钮，如图 10-228 所示；具体参数设置如图 10-229 所示，单击 OK 按钮关闭对话框，效果如图 10-230 所示。

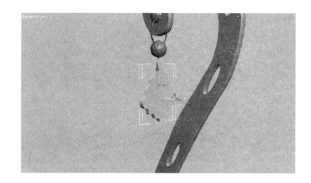

图 10-227

图 10-228

图 10-229

图 10-230

（24）单击 ▣ 按钮，并在此按钮上单击鼠标右键，在弹出的对话框中如图 10-231 所示进行修改，效果如图 10-232 所示。

（25）单击 ⬙ 按钮，并单击 Circle 按钮；具体参数设置如图 10-233 所示；在 Front 视图中创建一个正圆线框体，并将其移动到如图 10-234 所示的位置。

（26）如图 10-235 所示进行设置；单击工具栏中的 ⬚ 按钮，依次单击 Affect Pivot Only 按钮和 Center to Object 按钮，如图 10-236 所示；再次单击 Affect Pivot Only 按钮，取消物体坐标轴编辑状态，在工具栏中单击 ⬚ 按钮，

图 10-231

并在视图中单击物体 GeoSphere03，在弹出的对话框中如图 10-237 所示进行设置，最后单击 OK 按钮关闭对话框，效果如图 10-238 所示。

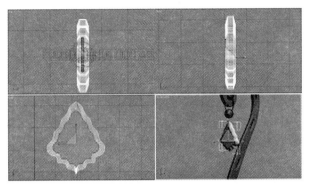

图 10—232

图 10—233

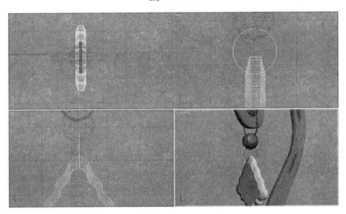

图 10—234

图 10—235

图 10—236

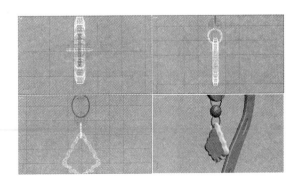

图 10—237

图 10—238

（27）选择所有物体，单击 Group 菜单中的 Group 命令，在弹出的对话框中单击 OK 按钮。

（28）单击工具栏中的 按钮，并单击 Line 按钮，在 Front 视图中创建一个如图 10-239 所示的封闭线框体。

图 10-239

（29）单击工具栏中的 按钮，并单击 Ellipse 按钮，在 Front 视图中创建 8 个椭圆线框体，并将其移动到如图 10-240 所示的位置。

图 10-240

（30）选择线框体 Line02，单击菜单栏中的 Attach Mult 按钮，然后选择 ALL，最后单击 Attach 按钮，关闭该对话框，效果如图 10-241 所示。

（31）单击 Modifier List 按钮，选择下拉列表中的 Extrude 选项，并如图 10-242 所示输入数值。

图 10-241

图 10-242

（32）单击 Modifier List 按钮，选择下拉列表中的 Edit Poly 选项；进入修改堆栈器中 Edit Poly 的 Polygon 层级，选择此物体两边的面，如图 10-243 所示。

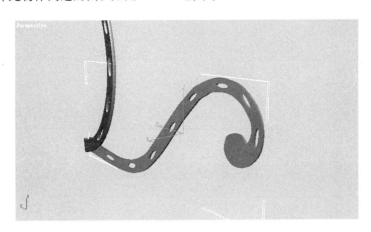

图 10-243

（33）单击 Extrude 按钮右侧的 □ 按钮，如图 10-244 所示，在弹出的对话框中如图 10-245 所示修改数值，效果如图 10-246 所示。

图 10-244

图 10-245

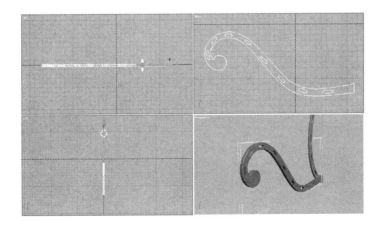

图 10-246

（34）选择物体 Line01，单击 Group 菜单中的 Open 命令，如图 10-247 所示选择物体，复制并垂直旋转 90°，移动到如图 10-248 所示的位置。

（35）选择物体 Line01，单击 Group 菜单中的 Close 命令。

（36）单击 按钮，并单击 Cylinder 按钮，在 Top 视图中创建一个圆柱体，具体参数设置如图 10-249 所示，将其移动至如图 10-250 所示的位置。

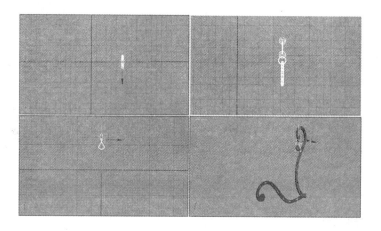

图 10-247

图 10-248

图 10-249

图 10-250

（37）单击 按钮，并单击 Modifier List 按钮，选择下拉列表中的 FFD 2×2×2 选项，如图 10-
251 所示；进入修改堆栈器中 FFD 2×2×2 的 Control Points 层级，选择上面
一排点，利用 工具将其缩小至如图 10-252 所示的位置。

（38）单击 Modifier List 按钮，选择下拉列表中的 Edit Poly 选项；进入修
改堆栈器中 Edit Poly 的 Vertex 层级，利用 和 工具将其调整至如图 10-
253 所示的形状。

（39）单击 Modifier List 按钮，选择下拉列表中的 MeshSmooth 选项。

图 10-251

图 10-252

图 10-253

（40）单击 Cylinder 按钮，在 Top 视图中创建一个圆柱体，具体参数设置如图 10-254 所示，将其移动至如图 10-255 所示的位置。

图 10-254

图 10-255

（41）单击 ✐ 按钮，并单击 Modifier List 按钮，选择下拉列表中的 Edit Poly 选项；进入修改堆栈器中 Edit Poly 的 Vertex 层级，选择底部一行点，如图 10-256 所示；单击 ▣ 按钮，并在此按钮上单击鼠标右键，在弹出的对话框中如图 10-257 所示修改数值，效果如图 10-258 所示。

（42）如图 10-259 所示选择创建好的物体，单击 Group 菜单中的 Group 命令，在弹出的对话框中单击 OK 按钮，关闭该对话框。

图 10-256

图 10-257

图 10-258

图 10-259

（43）单击按钮，并单击 Cylinder 按钮，在 Top 视图中创建一个圆柱体，具体参数设置如图 10-260 所示，将其移动至如图 10-261 所示的位置。

图 10-260

图 10-261

（44）单击工具栏中的 按钮，并单击 Modifier List 按钮，选择下拉列表中的 Edit Poly 选项；进入修改堆栈器中 Edit Poly 的 Vertex 层级，选择此物体底部一行点，如图 10-262 所示；单击 按钮，并在此按钮上单击鼠标右键，在弹出的对话框中如图 10-263 所示修改数值，效果如图 10-264 所示。

图 10-262

图 10-263

图 10-264

（45）在视图中选择 Group01，如图 10-265 所示；单击命令面板中的 图标，并单击 Affect Pivot Only 按钮，如图 10-266 所示；此物体处于坐标轴编辑状态，如图 10-267 所示；然后单击 按钮，并在视图中单击物体 Cylinder03，在弹出的对话框中如图 10-268 所示进行设置，然后单击 OK 按钮，关闭该对话框，效果如图 10-269 所示；最后再次单击 Affect Pivot Only 按钮，取消物体坐标轴编辑状态，如图 10-270 所示。

图 10-265

图 10-266

图 10-267

（46）在视图中选择 Group01，按照步骤（45）的操作将 Group 的坐标轴移动到 Cylinder03 中心点的位置，效果如图 10-271 所示。

图 10-268

图 10-269

图 10-270

图 10-271

（47）在视图中选择群组物体 Group01，如图 10-272 所示，单击 按钮，并在此按钮上单击鼠标右键，在弹出的对话框中如图 10-273 所示修改数值，效果如图 10-274 所示。

图 10-272

图 10-273

图 10-274

（48）在 Tools 菜单中单击 Array 命令，在弹出的对话框中如图 10-275 所示输入数值，然后单击 OK 按钮，效果如图 10-276 所示。

图 10-275

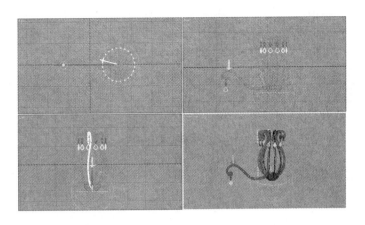

图 10—276

（49）在视图中选择群组物体 Group02，如图 10-277 所示；在 Tool 菜单中单击 Array 命令，在弹出的对话框中如图 10-278 所示输入数值，然后单击 OK 按钮，效果如图 10-279 所示。

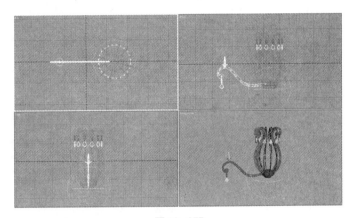

图 10—277

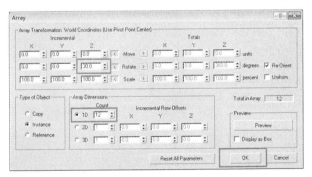

图 10—278

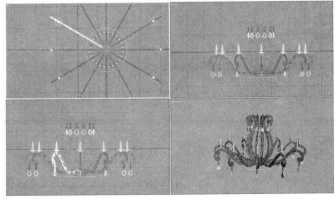

图 10—279

（50）选择物体 Cylinder03，如图 10-280 所示，在视图中单击鼠标右键，在弹出的快捷菜单中选择 Hide Unselected 命令，效果如图 10-281 所示。

图 10-280

图 10-281

（51）单击 按钮，并单击 Cylinder 按钮，在 Top 视图中创建一个圆柱体，具体参数设置如图 10-282 所示，将其移动至如图 10-283 所示的位置。

图 10-282

图 10-283

（52）单击工具栏中的 按钮，并单击 Modifier List 按钮，选择下拉列表中的 Edit Poly 选项；进入修改堆栈器中 Edit Poly 的 Vertex 层级，选择此物体顶部和底部一行点，分别调整至如图 10-284 和图 10-285 所示的形状。

图 10-284

图 10-285

（53）单击 按钮，并单击 Cylinder 按钮，在 Top 视图中创建一个圆柱体，具体参数设置如图 10-286 所示，将其移动至如图 10-287 所示的位置。

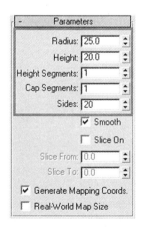

图 10-286

图 10-287

（54）单击 按钮，并单击 Cylinder 按钮，在 Top 视图中创建一个圆柱体，具体参数设置如图 10-288 所示，将其移动至如图 10-289 所示的位置。

图 10-288　　　　　　　　　　　　　　图 10-289

（55）单击 按钮，并单击 GeoSphere 按钮，在 Top 视图中创建一个球体，具体参数设置如图 10-290 所示，将其移动至如图 10-291 所示的位置。

图 10-290　　　　　　　　　　　　　　图 10-291

（56）单击 按钮，并单击 Line 按钮，在 Front 视图中创建一个如图 10-292 所示的线框体。

图 10-292

（57）单击工具栏中的 按钮，并单击 Modifier List 按钮，选择下拉列表中的 Extrude 选项，具体参数设置如图 10-293 所示，将其移动至如图 10-294 所示的位置。

图 10-293 图 10-294

（58）单击命令面板中的 按钮，并单击 Affect Pivot Only 按钮，如图 10-295 所示；然后单击 按钮，并在视图中单击物体 Cylinder03，在弹出的对话框中如图 10-296 所示进行设置，然后单击 OK 按钮，关闭该对话框，效果如图 10-297 所示，最后再次单击 Affect Pivot Only 按钮，取消物体坐标轴编辑状态。

图 10-295 图 10-296

图 10-297

（59）在 Tools 菜单中单击 Array 命令，在弹出的对话框中如图 10-298 所示进行修改，然后单击 OK 按钮，效果如图 10-299 所示。

（60）选择之前创建好的物体，将其复制并移动至如图 10-300 所示的位置。

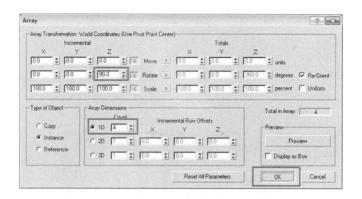

图 10-298

图 10-299

图 10-300

（61）单击 ![按钮] 按钮，并单击 Rectangle 按钮，在 Front 视图中创建一个矩形线框体，具体参数设置如图 10-301 所示，并将其移动至如图 10-302 所示的位置。

图 10-301

（62）单击 ![按钮] 按钮，在菜单栏中如图 10-303 所示进行修改设置；单击 Modifier List 按钮，选择下拉列表中的 Edit Spline 选项，如图 10-304 所示；进入修改堆栈器中 Edit Spline 的 Vertex 层级，选取此物体所有点，如图 10-305 所示；在 Fillet 按钮后输入如图 10-306 所示的数值，然后单击 Fillet 按钮，效果如图 10-307 所示。

图 10-302

图 10-303

图 10-304

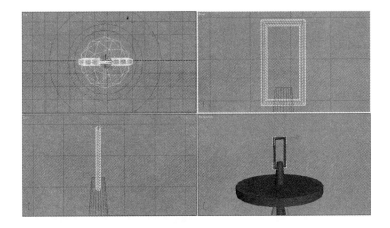

图 10-305

图 10-306

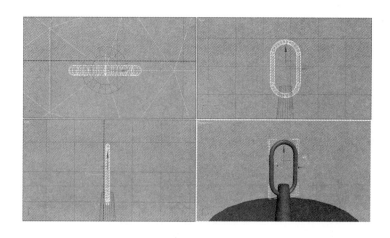

图 10-307

（63）单击 按钮，取消此物体点编辑状态；按住【Shift】键的同时，在 Front 视图中将其沿 Y 轴复制移动至如图 10-308 所示的位置，在弹出的对话框中单击 OK 按钮；单击 按钮，并在此按钮上单击鼠标右键，在弹出的对话框中如图 10-309 所示进行修改，效果如图 10-310 所示。

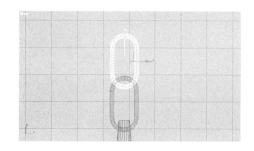

图 10-308 图 10-309

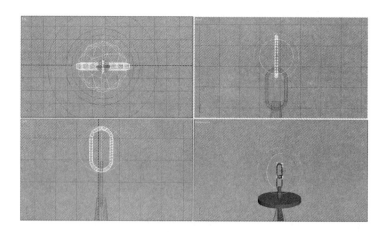

图 10-310

（64）选择物体 Rectangle01 和 Rectangle02。

（65）按住【Shift】键的同时，在 Front 视图中将其沿 Y 轴复制移动至如图 10-311 所示的位置，在弹出的对话框中如图 10-312 所示进行修改，然后单击 OK 按钮，效果如图 10-313 所示。

（66）在视图中单击鼠标右键，在弹出的快捷菜单中选择 Unhide All 命令，如图 10-314 所示，最终效果如图 10-315 所示。

图 10—311

图 10—312

图 10—313

图 10—314

图 10—315

（67）完成该模型的创建后赋予材质，设置灯光后效果如图 10—316 所示。

图 10—316

10.2.5 马桶

本节综合运用 Edit Polygon、FFD、Displace 等命令建模。

（1）创建一个立方体，参数设置如图 10-317 所示。

（2）单击工具栏中的 按钮，然后单击 Modifier List 按钮，如图 10-318 所示；选择下拉列表中的 Edit Poly 选项，为立方体添加多边形编辑修改器，如图 10-319 所示。

图 10-317　　　　　　　　　　图 10-318　　　　　　　　　　图 10-319

（3）进入修改堆栈器中 Edit Poly 的 Vertex 层级，在 Top 视图中选择如图 10-320 所示的点。

图 10-320

（4）单击 按钮，将这些点沿 X 轴缩小至如图 10-321 所示的位置。

图 10-321

（5）选择中间 5 个点，单击 按钮，沿 Y 轴移动至如图 10-322 所示的位置。

（6）选择中间 3 个点，沿 Y 轴移动至如图 10-323 所示的位置。

（7）选择中间 1 个点，沿 Y 轴移动至如图 10-324 所示的位置。

图 10−322

图 10−323

图 10−324

（8）进入修改堆栈器中 Edit Poly 的 Polygon 层级，在物体上选择如图 10−325 所示的面。

图 10−325

（9）单击 Slice Plane 按钮，激活物体面切割状态，如图 10-326 所示，视图中出现一个黄色矩形，如图 10-327 所示。

图 10-326

图 10-327

（10）单击 按钮，并在此按钮上单击右键，在弹出的对话框中输入如图 10-328 所示的数值，效果如图 10-329 所示。

（11）单击 按钮，将黄色矩形沿 Y 轴移动至如图 10-330 所示的位置。

（12）单击 Slice 按钮。

图 10-328

图 10-329

图 10-330

（13）将黄色矩形沿 Y 轴移动至如图 10-331 所示的位置。

图 10-331

（14）单击 Slice 按钮，如图 10-332 所示，然后单击 Slice Plane 按钮，取消其激活状态，如图 10-333 所示。

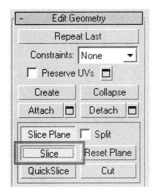

图 10-332

图 10-333

（15）取消物体顶部和底部的面，选择如图 10-334 所示的面。

图 10-334

（16）单击修改菜单中 Extrude 按钮右侧的□按钮，如图 10-335 所示，在弹出的对话框中输入如图 10-336 所示的数值，单击 OK 按钮关闭该对话框。

图 10-335　　　　　　　　　　　　　　　　图 10-336

（17）进入修改堆栈器中 Edit Poly 的 Vertex 层级，在物体上选择如图 10-337 所示的点。

图 10-337

（18）单击 按钮，沿 X 轴方向拖动，调整点至如图 10-338 所示的位置。

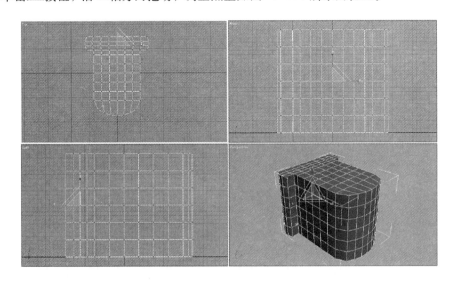

图 10-338

（19）进入修改堆栈器中 Edit Poly 的 Polygon 层级，在物体上选择如图 10-339 所示的面。

（20）单击修改菜单中 Extrude 按钮右侧的 按钮，如图 10-340 所示，在弹出的对话框中输入如图 10-341 所示的数值，单击 OK 按钮关闭该对话框。

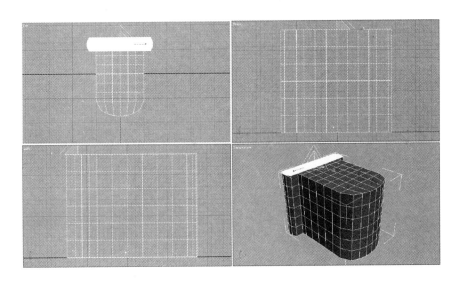

图 10-339

图 10-340

图 10-341

(21) 单击 按钮，在 TOP 视图中沿 X 轴和 Y 轴方向拖动，调整面至如图 10-342 所示的位置。

图 10-342

(22) 进入修改堆栈器中 Edit Poly 的 Vertex 层级，在物体上选择如图 10-343 所示的点。

(23) 单击工具栏中的 按钮，然后单击 Modifier List 按钮，选择下拉列表中的 FFD 3×3×3 选项，为立方体添加 FFD 编辑修改器，如图 10-344 所示。

图 10-343

（24）进入修改堆栈器中 FFD 3 ×3 ×3 的 Control Points 层级,如图 10-345 所示,选择 FFD 矩形框下面的两行点,如图 10-346 所示。

图 10-344

图 10-345

图 10-346

（25）单击 按钮,在 TOP 视图中沿 X 轴和 Y 轴方向拖动,调整 FFD 点至如图 10-347 所示的位置。

（26）只选择最下面一行点,调整至如图 10-348 所示的位置。

（27）在修改堆栈器中的 FFD 3 ×3 ×3 选项上单击鼠标右键,在弹出的快捷菜单中选择 Collapse All 命令,如图 10-349 所示,效果如图 10-350 所示。

图 10-347

图 10-348

图 10-349

图 10-350

（28）进入修改堆栈器中 Edit Poly 的 Edge 层级，在物体上选择如图 10-351 所示的边。

（29）单击 "修改" 菜单栏中 Chamfer 按钮右侧的 ▢ 按钮，如图 10-352 所示，在弹出的对话框中输入如图 10-353 所示的数值，并单击 OK 按钮关闭菜单，效果如图 10-354 所示。

图 10-351

图 10-352

图 10-353

图 10-354

（30）进入修改堆栈器中 Edit Poly 的 Polygon 层级，在物体上选择如图 10-355 所示的面。

（31）单击 ✛ 按钮，按住【Shift】键的同时，将此面沿 Y 轴向上移动少许位置，如图 10-356 所示，在弹出的对话框中单击 OK 按钮。

（32）单击"修改"菜单栏中 Bevel 按钮右侧的 □ 按钮，在弹出的对话框中输入如图 10-357 所示的数值，并单击 Apply 按钮，继续修改对话框中的数值，如图 10-358 所示，最后单击 OK 按钮关闭菜单，效果如图 10-359 所示。

图 10—355

图 10—356

图 10—357

图 10—358

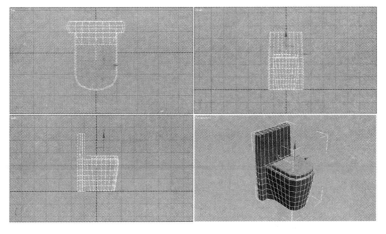

图 10—359

（33）在视图中选择如图 10-360 所示的面。

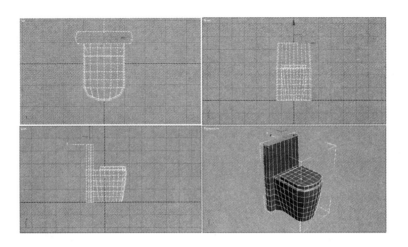

图 10-360

（34）单击"修改"菜单栏中 Bevel 按钮右侧的 ▢ 按钮，在弹出的对话框中输入如图 10-361 所示的数值，并单击 Apply 按钮，继续修改对话框中的数值，如图 10-362 所示，最后单击 OK 按钮关闭菜单，效果如图 10-363 所示。

图 10-361

图 10-362

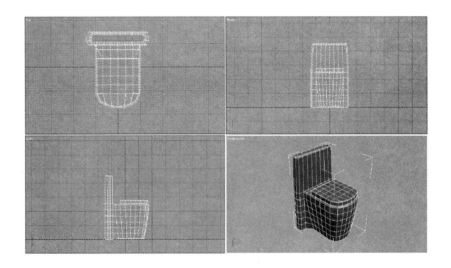

图 10-363

（35）单击"修改"菜单栏中 Bevel 按钮右侧的 ▢ 按钮，在弹出的对话框中输入如图 10-364 所示的数值，并单击 Apply 按钮，继续修改对话框中的数值，如图 10-365 所示，最后单击 OK 按钮关闭菜单，效果如图 10-366 所示。

图 10-364

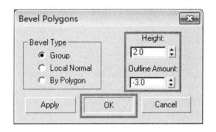

图 10-365

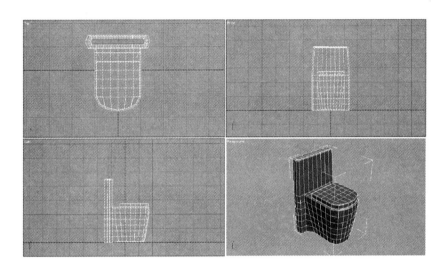

图 10-366

（36）在视图中选择如图 10-367 所示的面。

图 10-367

（37）单击 Slice Plane 按钮，激活物体面切割状态，如图 10-368 所示；将黄色矩形沿 Y 轴移动至如图 10-369 所示的位置，然后单击 Slice 按钮。

图 10-368

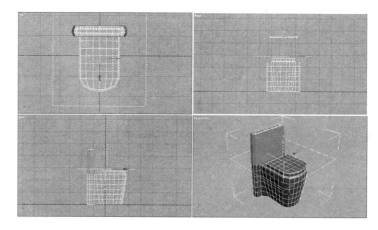

图 10-369

（38）继续沿 Y 轴向上移动黄色矩形至如图 10-370 所示的位置，然后单击 Slice 按钮。

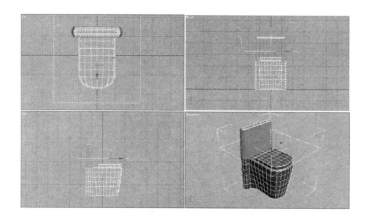

图 10-370

（39）重复步骤（38）3 次，单击 Slice Plane 按钮，取消物体面切割状态，如图 10-371 所示，最终效果如图 10-372 所示。

图 10-371

图 10-372

（40）单击 ■ 按钮，取消 Editable Poly 子编辑状态。

（41）单击 Modifier List 按钮，选择下拉列表中的 MeshSmooth 选项，如图 10-373 所示，效果如图 10-374 所示。

图 10-373 图 10-374

（42）单击 按钮，创建一个圆环体，参数设置如图 10-375 所示。

（43）单击 按钮，将圆环体移动至如图 10-376 所示的位置。

（44）单击工具栏中的 按钮，然后单击 Modifier List 按钮，选择下拉列表中的 FDD 3 × 3 × 3 选项，为圆环体添加 FFD 编辑修改器，如图 10-377 所示；进入修改堆栈器中 FFD 3 × 3 × 3 的 Control Points 层级，如图 10-378 所示；选择 FFD 矩形框最上面一行点，如图 10-379 所示。

图 10-375

图 10-376

图 10-377 图 10-378

（45）单击 按钮，在顶视图中将这些点沿 X 轴和 Y 轴缩小至如图 10-380 所示的位置。

（46）单击 按钮，创建一个球体，参数设置如图 10-381 所示，效果如图 10-382 所示。

图 10-379

图 10-380

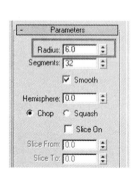

图 10-381

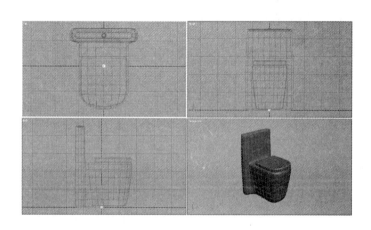

图 10-382

（47）单击按钮，在立方体即马桶上单击鼠标左键，弹出对话框如图 10-383 所示，单击 OK 按钮，关闭该对话框，效果如图 10-384 所示。

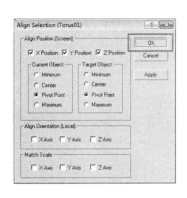

图 10-383

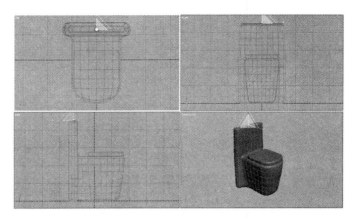

图 10-384

（48）单击 ![按钮]，将球体沿 Y 轴缩小至如图 10-385 所示的位置。

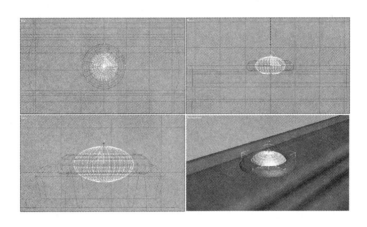

图 10-385

（49）选择立方体，如图 10-386 所示；单击工具栏中的 ![按钮] 按钮，在修改堆栈器中单击 MeshS-mooth 按钮前面的小灯泡，如图 10-387 所示。

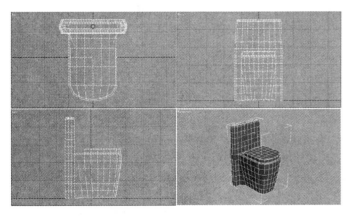

图 10-386

图 10-387

（50）单击修改堆栈器中的 Editable Poly 按钮。

（51）在 Left 视图中选择如图 10-388 所示的点。

（52）单击 Modifier List 按钮，选择下拉列表中的 FDD 4 ×4 ×4 选项，为圆环体添加 FFD 编辑修改器，如图 10-389 所示；进入修改堆栈器中 FFD 4 ×4 ×4 的 Control Points 层级,如图 10-390 所示；选择 FFD 矩形框中间两排点，如图 10-391 所示。

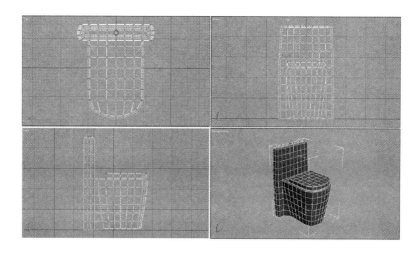

图 10-388

图 10-389

图 10-390

图 10-391

（53）单击 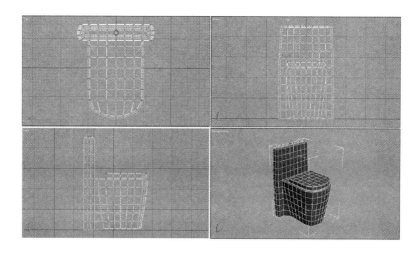 按钮，沿 Y 轴放大至如图 10-392 所示的位置。

（54）在修改堆栈器中的 FFD 4×4×4 按钮上单击鼠标右键，在弹出快捷菜单中选择 Collapse To 命令，并单击 MeshSmooth 按钮前面的小灯泡，如图 10-393 所示。

图 10-392 图 10-393

（55）在视图中同时选中圆环体和球体，如图 10-394 所示，利用 ✛ 按钮和 ⬚ 按钮调整至如图 10-395所示时位置。

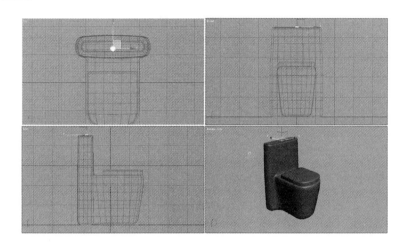

图 10-394

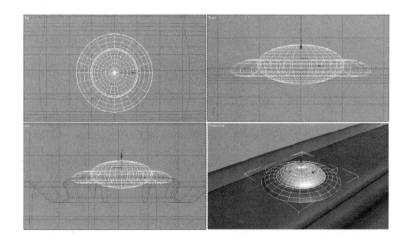

图 10-395

（56）选择立方体，在修改堆栈器中的 MeshSmooth 按钮上单击鼠标右键，在弹出的快捷菜单中选择的 Collapse All 命令，如图 10-396 所示。

（57）进入修改堆栈器中 Editable Poly 的 Polygon 层级，在物体上选择如图 10-397 所示的面。

图 10-396 图 10-397

（58）单击 Modifier List 按钮，选择下拉列表中的 MeshSmooth 选项，如图 10-398 所示；去掉 Apply To Whole Mesh 复选框前面的勾，如图 10-399 所示。

图 10-398 图 10-399

（59）单击 Modifier List 按钮，选择下拉列表中的 Displace 选项，如图 10-400 所示；将材质（见图 10-401）拖动到 Bitmap 菜单下的 None 按钮上，如图 10-402 所示。

图 10-400 图 10-401 图 10-402

（60）如图 10-403 所示，输入数值；选择 Y 轴向，单击 Fit 按钮，如图 10-404 所示，效果如图 10-405 所示。

图 10-403

图 10-404

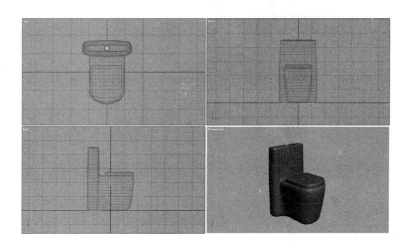

图 10-405

（61）完成该模型的创建后赋予材质，设置灯光后的效果如图 10-406 所示。

图 10-406

10.2.6 台灯

本节学习 Taper（锥化）修改器，进一步掌握 Lathe（旋转）、Loft（放样）建模。

1. 创建灯座

（1）在 Top 视图中创建一条圆形曲线，作为以后放样的截面图形，如图 10-407 所示。

图 10-407

（2）在 Front 视图中创建一条 Spline 曲线，作为以后放样的路径，如图 10-408 所示。

（3）选择路径，在创建命令面板中的创建物体类型下拉列表中选择 Compound Objects 类型，单击 Loft 按钮，单击 Get Shape 按钮，在视图中拾取截面图形，效果如图 10-409 所示。

（4）在 Deformations 卷展栏中单击 Scale 按钮，在 Scale Deformation 对话框中调节曲线如图 10-410 所示，效果如图 10-411 所示。

图 10-408

图 10-409

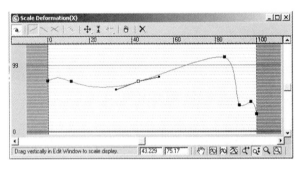

图 10-410

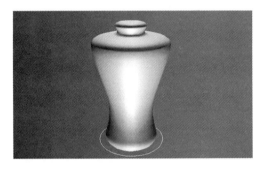

图 10-411

（5）在 Front 视图中创建一条 Spline 曲线，调整顶点，效果如图 10-412 所示。

（6）添加 Lathe 修改器，参数设置如图 10-413 所示，效果如图 10-414 所示。

图 10-412

图 10-413

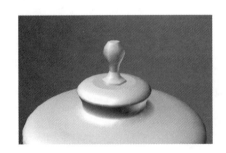

图 10-414

（7）在 Front 视图中创建一条 Spline 曲线，调整顶点，效果如图 10-415 所示。

（8）添加 Lathe 修改器，参数设置如图 10-416 所示，效果如图 10-417 所示。

图 10-415　　　　　　　　图 10-416　　　　　　　　图 10-417

（9）在 Front 视图中创建一条 Spline 曲线，调整顶点，效果如图 10-418 所示。

（10）添加 Lathe 修改器，参数设置如图 10-419 所示，效果如图 10-420 所示。

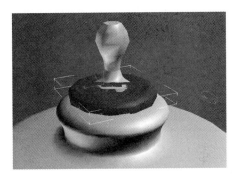

图 10-418　　　　　　　　图 10-419　　　　　　　　图 10-420

2. 创建灯罩

（1）创建放样用的截面。在 Top 视图中创建一个圆形，再在物体上单击鼠标右键，选择 Convert to Editable Spline 命令，将其转换为 Editable Spline。在 Edge 层级选中全部边，调整 Divide 右侧的数值为 8，单击 Divide 按钮，对边进行平分，效果如图 10-421 所示。

（2）进入顶点层级，按住【Ctrl】键，间隔选取顶点，并对当前选择进行锁定，如图 10-422 所示。

图 10-421　　　　　　　　图 10-422

（3）使用"缩放工具"，同时改变当前坐标轴为"当前选择的中心"，如图 10-423 所示。缩放后的效果如图 10-424 所示。

（4）在 Top 视图中创建一个圆形，作为第二条截面图形，在物体上单击鼠标右键，选择 Convert to Editable Spline 命令，将其转换为 Editable Spline。在 Edge 层级选中全部边，调整 Divide 右侧的数值为 8，单击 Divide 按钮，对边进行平分，效果如图 10-425 所示。

图 10-423

图 10-424

图 10-425

　　（5）在 Front 视图中创建一条直线，作为以后放样的路径。 选择路径，在创建命令面板中的创建物体类型下拉列表中选择 Compound Objects 类型，单击 Loft 按钮，分别在路径 0%、90% 处单击 Get Shape 按钮，在视图中拾取截面图形，参数设置如图 10-426 所示，效果如图 10-427 所示。

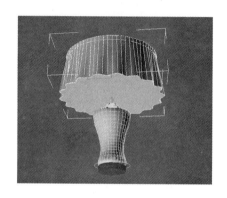

图 10-426

图 10-427

　　（6）在 Deformations 卷展栏，单击 Scale 按钮，在 Scale Deformation 对话框中调节曲线如图 10-428 所示，效果如图 10-429 所示。

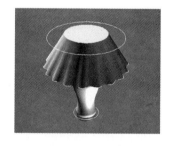

图 10-428

图 10-429

　　（7）选择灯罩物体，在物体上单击鼠标右键，选择 Convert to Editable Poly 命令，隐藏其他物体。 进入面层级删除最下端表面，如图 10-430 所示。

　　（8）选择全部表面，单击 Slice Plane 按钮，视图中出现黄色切平面，使用旋转、移动变换调整切平面位置，如图 10-431 所示，单击 Slice 按钮，切割平面。 使用相同操作再次切割平面，效果如图 10-432 所示。

图 10-430

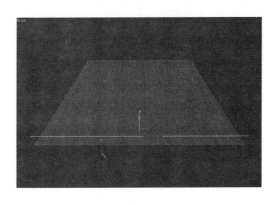

图 10-431

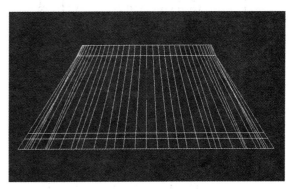

图 10-432

（9）选择如图 10-433 所示的面，指定材质 ID 号为 2，如图 10-434 所示。

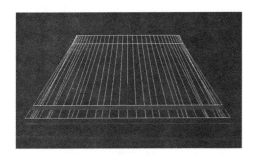

图 10-433

图 10-434

（10）返回物体层级，指定 Multi/Sud - Object 材质，设置 1 号材质属性，并勾选双面材质，参数设置如图 10-435 所示；设置 2 号材质属性，并勾选双面材质，参数设置如图 10-436 所示，效果如图 10-437 所示。

（11）进入顶点层级，调整点的位置，调整时打开约束，参数设置如图 10-438 所示，效果如图 10-439 所示。

图 10-435

图 10-436

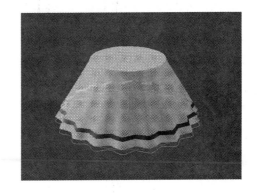

图 10-437

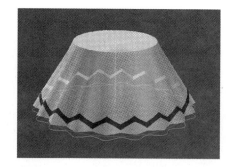

<div style="text-align:center">图 10-438　　　　　　　　　　　　图 10-439</div>

（12）取消全部物体的隐藏，在 Top 视图中创建一个圆形，作为以后放样的截面图形，在 Front 视图中创建一条 Spline 曲线，作为以后放样的路径，调整顶点，效果如图 10-440 所示。

（13）选择路径，在创建命令面板中的创建物体类型下拉列表中选择 Compound Objects 类型，单击 Loft 按钮，单击 Get Shape 按钮，在视图中拾取截面图形，使用阵列的方法阵列出 4 根作为灯罩的支撑，效果如图 10-441 所示。

<div style="text-align:center">图 10-440　　　　　　　　　　　　图 10-441</div>

3. 创建灯泡

（1）在 Top 视图中创建一个倒角圆柱，效果如图 10-442 所示。

（2）为其添加 FFD4 ×4 ×4 修改器，进入修改堆栈器重的 Control Points 级别，调整控制点，将其位置调整到灯座上面，效果如图 10-443 所示。

<div style="text-align:center">图 10-442　　　　　　　　　　　　图 10-443</div>

完成该模型的创建后赋予材质，设置灯光后的效果如图 10-444 所示。

图 10-444

10. 2. 7　床

本节主要学习 EditPoly、Reactor、Shell、TurboSmooth 修改器的运用。

1. 创建靠背

（1）在 Front 视图中创建一个倒角立方体，参数设置如图 10-445 所示。

（2）在物体上单击鼠标右键，选择 Convert to Editable Ploy 命令，将物体转化为多边形，进入顶点层级调整顶点位置，如图 10-446 所示。

图 10-445

图 10-446

（3）进入多边形层级，选择如图 10-447 所示的面，单击 Extrude 右侧的按钮，在弹出的菜单调整参数设置，效果如图 10-448 所示。

图 10-447

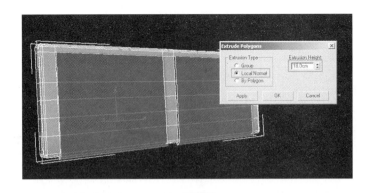

图 10-448

（4）进入边层级，选择如图 10-449 所示的边，单击 Bevel 右侧的按钮，分别进行两次倒角，效果如图 10-450 所示。

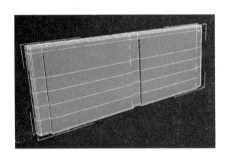

图 10-449

图 10-450

（5）返回物体层级，添加 FFD 4 ×4 ×4 编辑器，进入修改堆栈器中的 Control Points 级别，在 Left 视图中调整控制点，效果如图 10-451 所示。

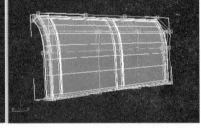

图 10-451

2. 创建床垫及底座

（1）在 Top 视图中创建一个倒角立方体，参数设置如图 10-452 所示。 调整位置如图 10-453 所示。

图 10-452

图 10-453

（2）在 Top 视图中创建一个倒角立方体，参数设置如图 10-454 所示。 在物体上单击鼠标右键，选择 Convert to Editable Ploy 命令将其转化为多边形，进入顶点层级，对除靠背一侧外的三边的顶点进行移动调整，如图 10-455 所示。

图 10-454

图 10-455

（3）在 Top 视图中创建一个 Tube 物体，参数设置如图 10-456 所示，复制出 4 个物体，并调整位置如图 10-457 所示。

图 10-456

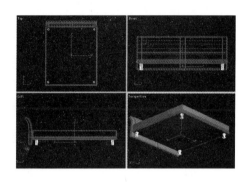

图 10-457

3. 创建床单

（1）在创建面板中的创建物体类型下拉列表中选择 NURBS Sufaces 类型，单击 CV Surf 按钮，在 Top 视图中创建曲面，参数设置如图 10-458 所示。

（2）在修改编辑器堆栈中进入 Surface CV 层级，在 Top 视图中选择 CV 控制点，如图 10-459 所示。

图 10-458

图 10-459

（3）在 Left 视图中，使用"移动工具"，将选择的 CV 控制点沿 Y 轴向下移动，并调整控制点位置，使产生褶皱效果，如图 10-460 所示。

（4）按住【Shift】键，同时移动物体，复制出一个曲面，调整控制点位置，作为床单，如图 10-461 所示。

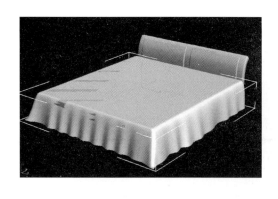

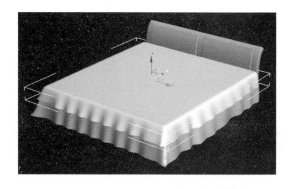

图 10-460　　　　　　　　　　　　图 10-461

（5）在创建面板中创建一个 Plane 物体，参数设置如图 10-462 所示。

（6）在物体上单击鼠标右键，在弹出的快捷菜单中选择 Convert to Editable Ploy 命令，将物体转换为多边形。

（7）进入 Polygon 层级，选择如图 10-463 所示的面，按住【Shift】键同时移动选择的物体，在弹出 Clone Part of Mesh 对话框，选择 Clone To Element 选项，如图 10-464 所示。

（8）添加"Normal"编辑修改器，如图 10-465 所示。

图 10-462

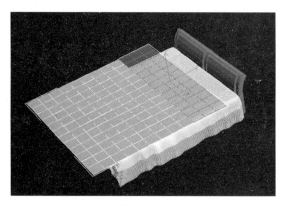

图 10-463

图 10-464

图 10-465

（9）在物体上单击鼠标右键，在弹出的快捷菜单中选择 Convert to Editable Ploy 命令，将物体转换为多边形。进入 Vertex 层级，选择如图 10-466 所示的顶点。在 Edit Vertices 卷展栏中单击 Weld 右侧的按钮，在弹出的对话框中设置参数焊接顶点，如图 10-467 所示。

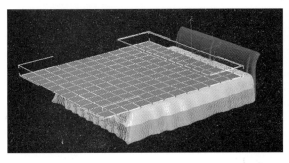

图 10-466 图 10-467

（10）在物体上单击鼠标右键，在弹出的快捷菜单中选择 Convert to Editable Ploy 命令，将物体转换为多边形。 使用"旋转工具"、"移动变换工具"调整物体位置，如图 10-468 所示。

（11）添加 Reactor Cloth 修改器，保持默认参数，注意勾选 Avoid Self-Intersections 选项，如图 10-469 所示。 在视图左边的工具栏中，单击 按钮。

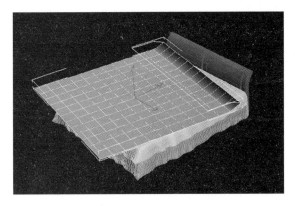

图 10-468 图 10-469

（12）选择视图中的两个床单物体，在视图左边的工具栏中，单击 按钮。

（13）单击 按钮，弹出 reactor Real-Time Preview 视图框，如图 10-470 所示。

（14）在 reactor Real-Time Preview 视图框中，单击 Simulation 按钮，选择 Play/Pause 命令，等待运算一段时间后，单击 MAX 按钮，选择 Update MAX 命令，将变化导入场景中，效果如图 10-471 所示。

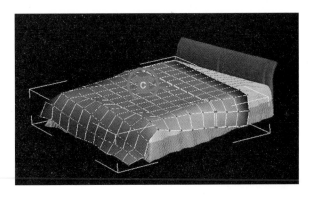

图 10-470 图 10-471

（15）关闭视图框，在物体上单击鼠标右键，在弹出的快捷菜单中选择 Convert to Editable Ploy 命令，将物体转换为多边形。

（16）添加 Shell 编辑修改器，效果如图 10-472 所示。

（17）添加 TurboSmooth 编辑修改器，效果如图 10-473 所示。

图 10-472 图 10-473

4. 创建枕头

（1）隐藏全部物体，在 Top 视图中创建一个倒角立方体，参数设置如图 10-474 所示，添加 FFD 4×4×4 修改器，进入修改堆栈器中的 Control Points 级别，调整控制点，效果如图 10-475 所示。

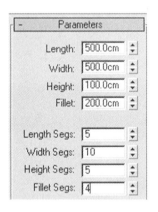

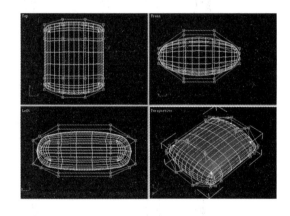

图 10-474 图 10-475

（2）在物体上单击鼠标右键，在弹出的快捷菜单中选择 Convert to Editable Ploy 命令，将物体转换为多边形，进入 Edge 层级，选择如图 10-476 所示的边，单击 Chamfer 右侧的按钮，调整参数如图 10-477所示。

图 10-476 图 10-477

（3）进入 Polygon 层级，选择如图 10-478 所示的面。单击 Bevel 右侧的按钮，设置参数如图 10-479 所示。连续单击 Apply 三次，效果如图 10-480 所示。

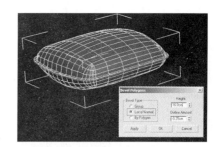

图 10-478 图 10-479

（4）进入顶点层级，调整顶点位置，效果如图 10-481 所示。

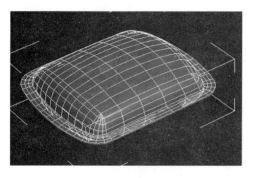
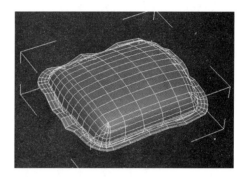

图 10-480 图 10-481

（5）添加 TurboSmooth 编辑修改器，效果如图 10-482 所示。

取消所有物体隐藏，调整位置，完成该模型的创建后赋予材质，设置灯光后的效果如图 10-483 所示。

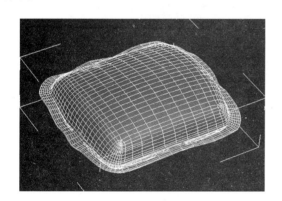

图 10-482 图 10-483

10. 2. 8 窗帘

本节主要学习 Loft 放样建模、图形中心点的调整和 scale 变形工具的运用。

1. 创建幔头

（1）在 Top 视图中创建一条 Spline 曲线，对顶点进行编辑，调整结果如图 10-484 所示。

（2）按住【Shift】键的同时移动曲线，复制出第二条曲线，对顶点进行编辑，调整结果如图 10-485 所示，作为以后 Loft 的截面。

（3）在 Front 视图中创建一条 Spline 曲线，对顶点进行编辑，调整

图 10-484

结果如图 10-486 所示，作为以后 Loft 的路径。

图 10-485　　　　　　　　　　图 10-486

（4）选择路径，创建 Loft 物体，单击 Get Shape，在视图中拾取截面第一条曲线；在路径为 50% 的位置，在视图中拾取截面第二条曲线；在路径为 100% 的位置，在视图中再次拾取截面第一条曲线。

（5）进入图形层级，通过"旋转工具"和"移动工具"调整截面图形的位置，效果如图 10-487 所示。

图 10-487

（6）按住【Shift】键的同时移动物体，复制出 3 个，调整位置，效果如图 10-488 所示。

2. 创建围帘

（1）在 Top 视图中创建一条 Spline 曲线，对顶点进行编辑，并将最左侧的定点定义为第一顶点，调整结果如图 10-489 所示。

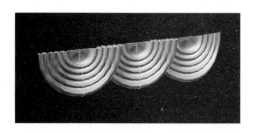

图 10-488　　　　　　　　　　图 10-489

（2）按住【Shift】键的同时移动曲线，复制出第二条曲线，对顶点进行编辑。注意，在 Front 视图中对右侧的一些顶点向上移动，调整结果如图 10-490 所示。

图 10-490

（3）在 Top 视图中，按住【Shift】键的同时移动第一条曲线，复制出第三条曲线，对顶点进行编辑，调整结果如图 10-491 所示，作为以后 Loft 的截面。

（4）在 Front 视图中创建一条直线，如图 10-492 所示，作为以后 Loft 的路径。

图 10-491

图 10-492

（5）选择路径，创建 Loft 物体，单击 Get Shape，在视图中拾取截面第二条曲线；在路径为 40% 的位置，在视图中拾取截面第三条曲线；在路径为 100% 的位置，拾取截面第一条曲线。

（6）进入图形层级，通过"旋转工具"和"移动工具"调整截面图形的位置，效果如图 10-493 所示。

图 10-493

（7）在 Top 视图中创建一条 Spline 曲线，对顶点进行编辑，调整结果如图 10-494 所示，作为以后

Loft 的路径。

（8）在 Front 视图中创建一条直线，如图 10-495 所示，作为以后 Loft 的截面。

图 10-494 图 10-495

（9）选择路径，创建 Loft 物体，单击 Get Shape，在视图中拾取截面。

（10）在 Loft 层级中打开 Deformations 卷展栏，单击 Scale 按钮，调整编辑变形对话框曲线，调整位置，效果如图 10-496 所示。

图 10-496

3. 创建侧旗

（1）在 Top 视图中创建一条 Spline 曲线，对顶点进行编辑，调整结果如图 10-497 所示。

（2）添加 Extrude 修改器，调整 Amount 参数，效果如图 10-498 所示。

图 10-497 图 10-498

（3）添加 Slice 修改器，进入 Slice Plane 次物体，通过"旋转工具"和"移动工具"调整修剪平面位置，并选择 Remove Bottom 选项，参数设置如图 10-499 所示，效果如图 10-500 所示。

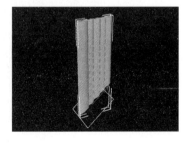

图 10-499 图 10-500

（4）对围帘与侧旗进行镜像复制，并调整位置，效果如图 10-501 所示。

4. 创建纱帘

（1）在 Top 视图中创建两条 Spline 曲线，对顶点进行编辑。注意，两条曲线左右两端应对齐，调整结果如图 10-502 所示。

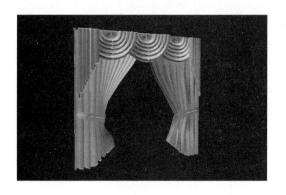

图 10-501

图 10-502

（2）选择上面的曲线，按住【Shift】键的同时移动曲线，在移动时使用"捕捉工具"，使曲线首尾相连进行复制，设置复制数量，使复制后的长度应与窗帘长度相近，效果如图 10-503 所示。

图 10-503

（3）选择上面的一条曲线，在编辑面板使用 Attach 工具将上面的所有曲线附加在一起。进入顶点层级，全选所有顶点，适当调整 Weld 按钮右侧数值，单击 Weld 按钮，对重合顶点进行焊接。

（4）使用同样的方法，对下面的曲线进行编辑，效果如图 10-504 所示，以后作为放样的截面。

图 10-504

（5）在 Front 视图中创建一条直线，如图 10-505 所示，作为以后 Loft 的路径。

（6）选择路径，创建 Loft 物体，单击 Get Shape，在路径为 90% 的位置，在视图中拾取上面的曲线；在路径为 95% 的位置，在视图中拾取下面曲线；在路径为 100% 的位置，在视图中再次拾取截面上面的曲线，效果如图 10-506 所示。

<div align="center">

图 10-505　　　　　　　　　　　　图 10-506

</div>

　　取消所有物体的隐藏，调整相互位置，完成该模型的创建后赋予材质，设置灯光后的效果如图10-507所示。

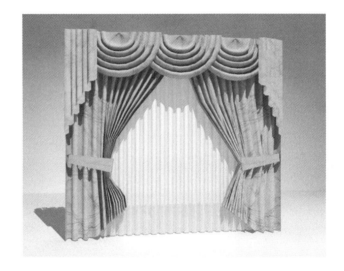

<div align="center">

图 10-507

</div>

10.2.9　一筐球

　　本节主要掌握将物体转换为 Editable Poly 物体，以及 TurboSmooth（涡轮平滑）、Spherify（球形化）、Symmetry（对称）和 Face Extrude（面挤出）的综合使用。

　　1. 创建足球

　　（1）在 Top 视图中创建一个扩展物体中的 Helix 物体，如图 10-508 所示，参数设置如图 10-509所示。

<div align="center">

图 10-508　　　　　　　　　　　　图 10-509

</div>

（2）在物体上单击鼠标右键，在弹出的快捷菜单中选择 Convert to Editable Mesh 命令，将物体转换为网格物体。

图 10-510

（3）进入 Polygon 层级，选择全部的面，单击 Explode 命令，将所有的面炸开，参数设置如图 10-510 所示。

（4）选中全部物体，添加 TurboSmooth 修改器，参数设置如图 10-511 所示。

（5）添加 Spherify 修改器，参数设置如图 10-512 所示。

图 10-511

图 10-512

（6）添加 Face Extrude 修改器，参数设置如图 10-513 所示。

（7）添加 Mesh Smooth 修改器，参数设置如图 10-514 所示。

图 10-513

图 10-514

2. 创建排球

（1）在 Top 视图中创建一个标准物体中的 Box 物体，参数设置如图 10-515 所示。

图 10-515

（2）在物体上单击鼠标右键，在弹出的快捷菜单中选择 Convert to Editable Mesh 命令，将物体转换为网格物体。

（3）进入 Polygon 层级，选择全部的面，选择如图 10-516 所示的面，单击 Detach 按钮，参数设置如图 10-516 所示。

（4）使用同样的方法，将其余的面分离出来，赋予不同颜色加以区分，如图 10-517 所示。

图 10-516　　　　　　　　　　　　　　　　图 10-517

（5）选择最初创建的 Box 物体，进入 Polygon 层级，选择全部的面，单击 Explode 按钮，将所有的面炸开，参数设置如图 10-518 所示。

图 10-518

（6）选中全部物体，添加 TurboSmooth 修改器，参数设置如图 10-519 所示。

（7）添加 Spherify 修改器，参数设置如图 10-520 所示。

图 10-519　　　　　　　　　　　　　　　　图 10-520

（8）添加 Edit Poly 修改器，选择全部物体，单击 Bevel 右侧的按钮，参数设置如图 10-521 所示。

（9）添加 Mesh Smooth 修改器，参数设置如图 10-522 所示。

图 10-521　　　　　　　　　　　　　　　　图 10-522

3. 创建篮球

（1）在 Top 视图中创建一个标准物体中的 Box 物体，参数设置如图 10-523 所示。

（2）添加 Spherify 修改器，参数设置如图 10-524 所示。

图 10-523

图 10-524

（3）在物体上单击鼠标右键，在弹出的快捷菜单中选择 Convert to Editable Poly 命令，将物体转换为多边形物体。

（4）进入 Polygon 层级，在 Left 视图中选择如图 10-525 所示的面，进行删除，在 Top 视图中选择如图 10-526 所示的面，继续删除。

图 10-525

图 10-526

（5）进入 Edge 层级，单击 Create 按钮，创建边，如图 10-527 所示。

（6）进入 Vertex 层级，在 Top 视图中调整顶点位置，如图 10-528 所示。

图 10-527

图 10-528

（7）选择整个物体，添加 Symmetry 修改器，对称复制出另外 1/8 个球，再添加两次 Symmetry 修改器，获得整个球体，如图 10-529 所示。

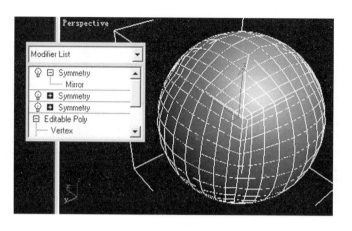

图 10-529

（8）在物体上单击鼠标右键，在弹出的快捷菜单中选择 Convert to Editable Poly 命令，将物体转换为多边形物体。

（9）进入 Edge 层级，选择如图 10-530 所示的边，单击 Chamfer 右侧的按钮，设置参数如图 10-531 所示。

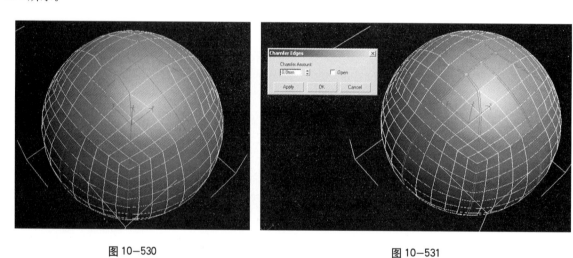

图 10-530 图 10-531

（10）使用选择工具，配合 Ring 按钮，选择如图 10-532a 所示的边。在物体上单击鼠标右键，在弹出的快捷菜单中选择 Convert to Face 命令，选择如图 10-532b 所示的面。

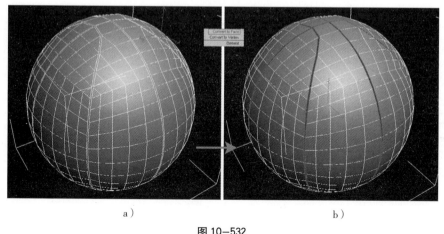

a） b）

图 10-532

（11）在 Polygon 层级中单击 Extrude 右侧的按钮，参数设置如图 10-533 所示。

（12）添加 Mesh Smooth 修改器，参数设置如图 10-534 所示。

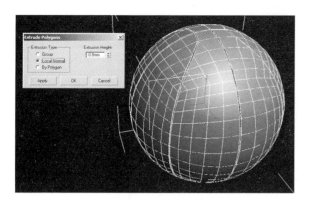

图 10-533 图 10-534

4. 创建筐

（1）在 Top 视图中创建一个 Plane 物体，参数设置如图 10-535 所示。

图 10-535

（2）在物体上单击鼠标右键，在弹出的快捷菜单中选择 Convert to Editable Mesh 命令，将物体转换为网格物体。

（3）进入 Edge 层级，在 Surface Properties 卷展栏中单击 Visible 按钮，全选所有的边，如图 10-536 所示。

图 10-536

（4）在物体上单击鼠标右键，在弹出的快捷菜单中选择 Convert to Editable Poly 命令，将物体转换为多边形物体。

（5）返回到物体层级，在 Top 视图中镜像复制物体，如图 10-537 所示。

（6）选择全部物体，添加 Bend 修改器，参数设置如图 10-538 所示。

图 10—537

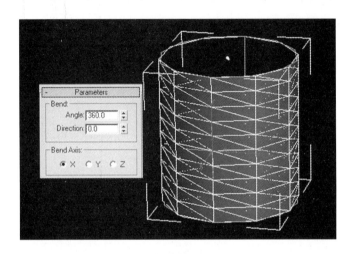

图 10—538

（7）在物体上单击鼠标右键，在弹出的快捷菜单中选择 Convert to Editable Poly 命令，将物体转换为多边形物体。将其中一个物体移动出来，如图 10—539 所示。

（8）进入 Vertex 层级，框选 Bend 后重叠的点，单击 Weld 右侧的按钮，调整参数，焊接顶点，如图 10—540 所示。

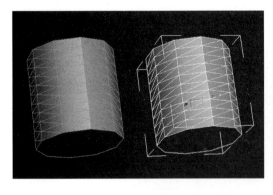

图 10—539

图 10—540

（9）进入 Border 层级，选择下面的边界，单击 Cap 按钮，添加封盖面，如图 10—541 所示。

（10）进入 Poly 层级，选择创建的封盖面，单击 Insert 按钮，插入面，再次单击 Insert 按钮，插入面，如图 10—542 所示。



图 10-541

图 10-542

（11）对另外一个物体进行相同的操作，使用"对齐工具"使二者完全对齐，选择其中一个物体，在相应视图沿 Z 轴进行旋转，如图 10-543 所示。

图 10-543

（12）全选物体，添加 FFD 3 ×3 ×3 修改器，进入修改堆栈器中的 Control Points 级别，在 Left 视图中调整控制点，效果如图 10-544 所示。

图 10-544

（13）为物体指定材质，注意勾选 Wire 以及 2-Sides 选项，如图 10-545 所示。

取消所有物体的隐藏，调整相互位置，完成该模型的创建后赋予材质，设置灯光后效果如图 10-546 所示。

图 10-545

图 10—546

10.2.10　液晶电视

本节综合运用 Edit Poly、Inset 等命令建模。

（1）单击工具栏 ⊘ 按钮，并单击 Rectangle 按钮。

（2）选择 Left 视图，按照图 10-547 所示输入数值，并单击 Create 按钮，创建一个矩形线框。

（3）按照图 10-548 所示输入数值，并单击 Create 按钮，创建第二个矩形线框。

图 10—547

图 10—548

（4）利用 ✥ 工具将这两个矩形线框调整到如图 10-549 所示的位置，两个线框在 Y 轴上距离 3 个单位。

图 10—549

（5）将两个矩形线框体同时选择，单击 ![按钮] 按钮，并单击 Modifier List 按钮，选择下拉列表中的 Edit Spline 命令，效果如图 10-550 所示。

（6）进入修改堆栈器中的 Edit Spline 的 Vertex 层级，选择两个线框上所有的点，如图 10-551 所示；在 Fillet 按钮的右侧按照图 10-552 所示输入数值，然后单击 Fillet 按钮，效果如图 10-553 所示。

图 10-550

图 10-551

图 10-552

图 10-553

（7）单击 按钮取消物体点编辑状态，然后单击 Modifier List 按钮，选择下拉列表中的 Extrude 命令，如图 10-554 所示，并按照图 10-555 所示输入数值，结果如图 10-556 所示。

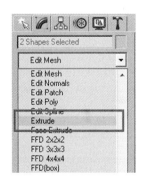

图 10-554

图 10-555

（8）单击工具栏中的 ![按钮] 按钮，依次单击 Affect Pivot Only 按钮和 Center to Object 按钮，如图 10-557 所示，再次单击 Affect Pivot Only 按钮，如图 10-558 所示，取消物体坐标轴编辑状态，效果如图 10-559 所示；分别选择前面 Extrude ![图标] 处的两个物体，在按钮上单击鼠标右键，在弹出的对话框中按照图 10-560 所示修改数值。

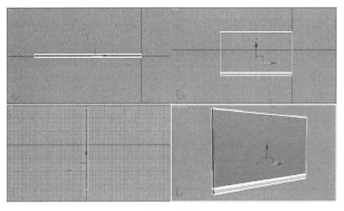

图 10-556

图 10-557

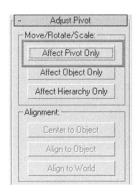

图 10-558

图 10-559

（9）选择物体 Rectangle01，单击 按钮，并单击 Modifier List 按钮，选择下拉列表中的 Edit Poly 命令，如图 10-561 所示；进入修改堆栈器中 Edit Poly 的 Polygon 层级，按照图 10-562 所示在视图中选择其中一个面；单击 Inset 按钮右侧的 按钮，如图 10-563 所示；在弹出的对话框中按照图 10-564 所示输入数值，然后单击 OK 按钮关闭对话框。

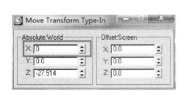

图 10-560

图 10-561

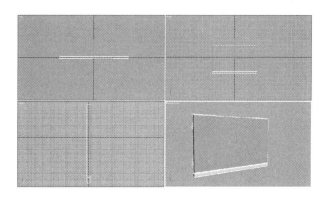

图 10-562

图 10-563

图 10-564

（10）单击 Extrude 按钮右侧的 按钮，在弹出的对话框中按照图 10-565 所示输入数值，然后单击 OK 按钮关闭对话框，效果如图 10-566 所示。

图 10-565

图 10-566

（11）旋转视图，选择其相对的一个面，即电视机背面，如图 10-567 所示。 为了便于下面的操作，按【F4】键，效果如图 10-568 所示。

图 10-567

图 10-568

（12）单击工具栏中的 Slice Plane 按钮，如图 10-569 所示；物体生成了一条切面线框体，如图 10-570所示。

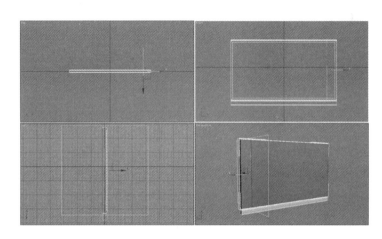

图 10-569　　　　　　　　　　　　　　　　　图 10-570

（13）单击 ✛ 按钮，将切面线框体移动到如图 10-571 所示的位置，然后单击 Slice 按钮。

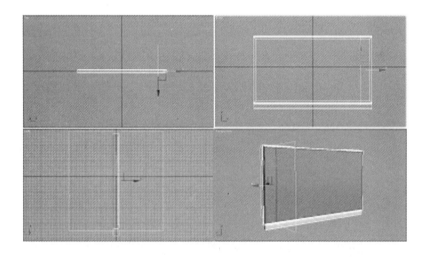

图 10-571

（14）继续将切面线框体移动到如图 10-572 所示的位置，然后单击 Slice 按钮，重复步骤（13）的操作两次，将其切割成如图 10-573 所示的形状。

（15）单击工具栏中的 Slice Plane 按钮，在 ↻ 按钮上单击鼠标右键，在弹出的对话框中按照图 10-574所示修改数值，效果如图 10-575 所示。然后单击 Slice 按钮，将物体切割为如图 10-576 所

图 10-572

图 10-573

示的形状。

（16）单击 Slice Plane 按钮，如图 10-577 所示，取消"切片工具"激活状态；然后单击 按钮，在视图中按照图 10-578 所示选择其中 4 个点，利用 工具将其沿 X 轴方向缩小为如图 10-579 所示的形状。

（17）按【F4】键，单击 按钮，按照图 10-580 所示选

图 10-574

图 10-575

图 10-576

图 10-577

图 10-578

图 10-579

图 10-580

择物体其中一个面；单击 Extrude 按钮右侧的□按钮，如图 10-581 所示，在弹出的对话框中修改如图 10-582 所示的数值，然后单击 OK 按钮关闭对话框，效果如图 10-583 所示。

图 10-581

图 10-582

图 10-583

（18）按照图 10-584 所示选择物体其中的 12 个面，单击 Extrude 按钮右侧的□按钮，在弹出的对话框中修改如图 10-585 所示的数值，然后单击 OK 按钮关闭对话框，效果如图 10-586 所示。

图 10-584

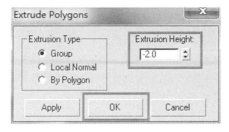

图 10-585

313

图 10-586

（19）选择物体 Rectangle02，为其添加 Edit Poly 修改命令，并进入修改堆栈器中 Edit Poly 的 Polygon 层级，按照如图 10-587 所示选择其中一个面，即电视机音箱前面板；按照步骤（13）将其切割成如图 10-588 所示的形状。

图 10-587

图 10-588

（20）按照图 10-589 所示选择其中一个面，单击 Extrude 按钮右侧的 □ 按钮，在弹出的对话框中修改如图 10-590 所示的数值，然后单击 OK 按钮关闭对话框，效果如图 10-591 所示。

（21）单击 ◉ 按钮，并单击 Cylinder 按钮，创建一个圆柱体，具体参数设置如图 10-592 所示，并将此圆柱体移动到如图 10-593 所示的位置。

图 10—589

图 10—590

图 10—591

图 10—592

图 10—593

（22）单击 ✛ 按钮，按住【Shift】键，将此圆柱体沿 Y 轴向上移动 15 个单位；在弹出的对话框中按照图 10-594 所示修改数值，然后单击 OK 按钮关闭对话框，效果如图 10-595 所示。

图 10-594

图 10-595

（23）单击 Cylinder 按钮，创建一个圆柱体，具体参数如图 10-596 所示，并将此圆柱体移动到如图 10-597 所示的位置。

图 10-596

图 10-597

（24）选择物体 Rectangle02，如图 10-598 所示，单击 Standard Primitives 按钮，选择下拉列表中的 Compound Objects，如图 10-599 所示；单击 Boolean 按钮，如图 10-600 所示；然后单击 Pick Operand B 按钮，如图 10-601 所示；在视图中选择刚创建的物体 Cylinder07，效果如图 10-602 所示。

图 10-598

图 10-599

图 10-600

图 10-601

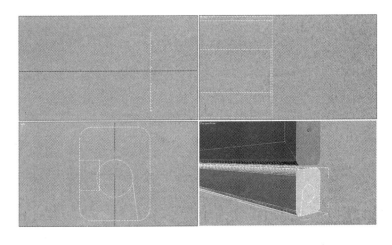

图 10-602

（25）单击 按钮，并单击 Modifier List 按钮，选择下拉列表中的 Edit Poly 命令，如图 10-603 所示；进入修改堆栈器中 Edit Spline 的 Polygon 层级，按照图 10-604 所示在视图中选择其中一个面；在 按钮上单击鼠标右键，在弹出的对话框中按照图 10-605 所示修改数值，效果如图 10-606 所示。

图 10-603

图 10-604

图 10-605　　　　　　　　　　图 10-606

（26）单击 Extrude 按钮右侧的■按钮，在弹出的对话框中修改如图 10-607 所示的数值，然后单击 OK 按钮关闭对话框，效果如图 10-608 所示。

（27）单击◁进入物体的 Edge 层级，按照图 10-609 所示选择此物体的一圈边；然后单击 Chamfer 按钮右侧的■按钮，如图 10-610 所示，在弹出的对话框中按照图 10-611 所示修改数值，效果如图 10-612 所示。

图 10-607

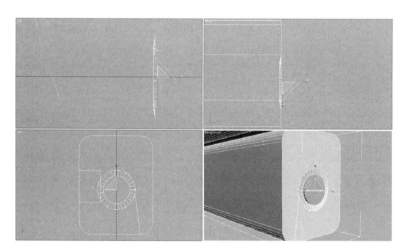

图 10-608

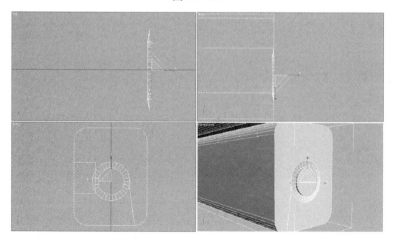

图 10-609

图 10-610

图 10-611

图 10-612

（28）按照图 10-613 和图 10-614 所示选择此物体的两边的两圈边，单击 Chamfer 按钮右侧的□ 按钮，在弹出的对话框中按照图 10-615 所示修改数值，效果如图 10-616 所示。

图 10-613

图 10-614

图 10-615

图 10-616

（29）选择物体 Rectangle01，进入修改堆栈器中 Edit Poly 的 Edge 层级，按照图 10-617 所示选择此物体的两边的两圈边；然后单击 Chamfer 按钮右侧的 □ 按钮，在弹出的对话框中按照图 10-618 所示修改数值，效果如图 10-619 所示。

图 10-617

图 10-618

图 10-619

（30）将物体 Rectangle02 隐藏，选择物体 Rectangle01，进入修改堆栈器中 Edit Poly 的 Polygon 层级，按照图 10-620 所示选择此物体下部的一个面；单击 Extrude 按钮右侧的 □ 按钮，在弹出的对话框中按照图 10-621 所示修改数值，然后单击 OK 按钮关闭对话框，效果如图 10-622 所示，最后取消物体 Rectangle02 的隐藏。

图 10-620

图 10-621

图 10-622

（31）单击 ◎ 按钮，并单击 Standard Primitives 按钮，选择下拉列表中的 Extended Primitives，然后单击 ChamferBox 按钮，创建一个倒角矩形；具体参数设置如图 10-623 所示，并将其移动至如图 10-624 所示的位置。

图 10-623 图 10-624

（32）单击 按钮，并单击 Modifier List 按钮，选择下拉列表中的 Edit Poly 命令，进入修改堆栈器中 Edit Poly 的 Vertex 层级，将其中间两行点调整至如图 10-625 所示的位置。

图 10-625

（33）单击 ▣ 按钮，进入修改堆栈器中 Edit Poly 的 Polygon 层级，按照图 10-626 所示进行面的选择；然后单击菜单栏中 Extrude 按钮右侧的 ▢ 按钮，在弹出的对话框中按照图 10-627 所示修改数值后，单击 OK 按钮关闭对话框，效果如图 10-628 所示。

图 10-626

图 10-627

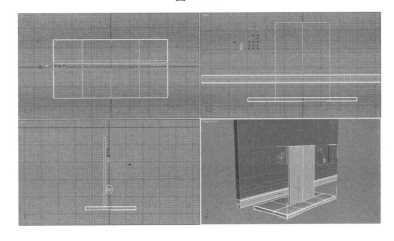

图 10-628

（34）单击 按钮，并单击 Text 按钮，如图 10-629 所示，在 Front 视图中创建一个字母线框体，具体参数设置如图 10-630 所示，将其移动至如图 10-631 所示的位置。

图 10-629

图 10-630

图 10-631

（35）单击 按钮，并单击 Modifier List 按钮，选择下拉列表中的 Extrude 命令，如图 10-632 所示；按照图 10-633 所示修改数值，效果如图 10-634 所示。

图 10-632 图 10-633

图 10-634

（36）最终效果如图 10-635 所示。

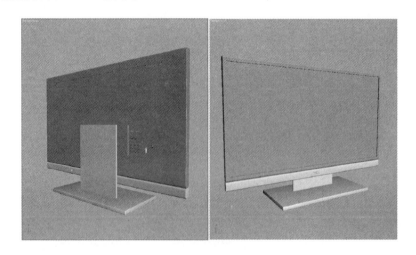

图 10-635

完成该模型的创建后赋予材质，设置灯光后效果如图 10-636 所示。

图 10-636

10.2.11　梳妆台

本节综合运用 Loft、FFD 等命令建模。

（1）单击工具栏 按钮，并单击 Line 按钮，如图 10-637 所示。

（2）选择 Front 视图，在工具栏 Keyboard Entry 项目里单击 Add Point 按钮，如图 10-638 所示；按照图 10-639 所示输入 Y 轴数值，然后单击 Add Point 按钮；按照图 10-640 所示修改 Y 轴数值，然后单击 Add Point 按钮；按照图 10-641 所示修改 Y 轴数值，然后单击 Add Point 按钮；按照图 10-642 所示修改 Y 轴数值，然后单击 Add Point 按钮；按照图 10-643 所示修改 Y 轴数值，最后单击 Finish 按钮，效果如图 10-644 所示。

图 10-637

图 10-638

图 10-639

图 10-640

图 10-641

图 10-642

图 10-643



图 10-638: X: 0.0, Y: 0.0, Z: 0.0

图 10-639: X: 0.0, Y: 46.0, Z: 0.0

图 10-640: X: 0.0, Y: 90.0, Z: 0.0

图 10-641: X: 0.0, Y: 118.0, Z: 0.0

图 10-642: X: 0.0, Y: 139.0, Z: 0.0

图 10-643: X: 0.0, Y: 200.0, Z: 0.0

图 10-637 面板内容： Splines / Object Type / AutoGrid / Start New Shape / Line / Rectangle / Circle / Ellipse / Arc / Donut / NGon / Star / Text / Helix / Section

第 10 章　三维模型创建



图 10-644

（3）单击 ✏️ 按钮，进入修改堆栈器中 Line 的 Vertex 层级，如图 10-645 所示；在 Front 视图中选择如图 10-646 所示的点。

图 10-645　　　　　　　　　　　　　　　　图 10-646

（4）在视图中单击右键，在弹出的快捷菜单中选择 Bezier，如图 10-647 所示；单击 ✤ 按钮，将这些点调整至如图 10-648 所示的位置。

图 10-647　　　　　　　　　　　　　　　　图 10-648

（5）单击 👁️ 按钮，并单击 Rectangle 按钮，如图 10-649 所示。

（6）选择 Front 视图，在工具栏 Keyboard Entry 项目里单击 Create 按钮，如图 10-650 所示；按照图 10-651 所示修改对应项目数值，然后单击 Create 按钮；按照图 10-652 所示修改对应项目数值，然后单击 Create 按钮；按照图 10-653 所示修改对应项目数值，然后单击 Create 按钮，效果如图 10-654 所示。

图 10-649

图 10-650

图 10-651

图 10-652

图 10-653

图 10-654

（7）选择物体 line01，然后单击 按钮，选择 Compound Objects，如图 10-655 所示，单击 Loft 按钮，如图 10-656 所示。

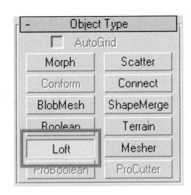

图 10-655　　　　　　　　　　　　　　　　图 10-656

（8）确认物体 line01 为选中状态，单击 Get Shape 按钮，如图 10-657 所示；然后在视图中单击物体 Rectangle01，效果如图 10-658 所示。

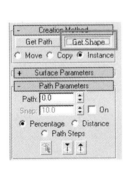

图 10-657　　　　　　　　　　　　　　　　图 10-658

（9）在 Path Parameters 项目中，按照图 10-659 所示输入数值，然后单击 Get Shape 按钮，接着在视图中单击物体 Rectangle02，效果如图 10-660 所示。

图 10-659　　　　　　　　　　　　　　　　图 10-660

（10）在 Path Parameters 项目中，按照图 10-661 所示输入数值，然后单击 Get Shape 按钮，接着在视图中依次单击物体 Rectangle03 和 Rectangle04，效果如图 10-662 所示。

图 10-661

图 10-662

(11) 选择 Front 视图，单击 按钮，在弹出的对话框中按照如图 10-663 所示进行选择，然后单击 OK 按钮关闭对话框，效果如图 10-664 所示。

图 10-663

图 10-664

(12) 单击 按钮，将镜像后的物体沿 X 轴移动 300 个单位，效果如图 10-665 所示。

图 10-665

(13) 将物体 Loft01 和 Loft02 同时选择，如图 10-666 所示；按住【Shift】键，在 TOP 视图中将这两个物体沿 Y 轴向上移动 100 个单位，在弹出的对话框中单击 OK 按钮，效果如图 10-667 所示。

图 10-666

图 10-667

（14）单击工具栏中的 ⊙ 按钮，并单击 Line 按钮，在 Front 视图里创建如图 10-668 所示的封闭线框体。

图 10-668

（15）单击 ▱ 按钮，进入修改堆栈器中 Line 的 Vertex 层级，选择如图 10-669 所示的点，然后单击鼠标右键，在弹出的快捷菜单中选择 Bezier 命令，将这些点调整至如图 10-670 所示的形状。

（16）单击 ⋮ 按钮，取消点选择状态，将此物体移动至如图 10-671 所示的位置。

图 10-669

图 10-670

图 10-671

（17）单击 Modifier List 按钮，选择下拉列表中的 Extrude 命令，如图 10-672 所示；并按照图 10-673 所示输入数值，效果如图 10-674 所示。

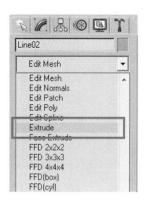

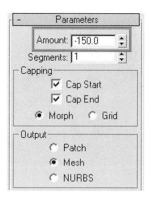

图 10-672 图 10-673

图 10-674

（18）选择 Front 视图，单击 按钮，在弹出的对话框中按照图 10-675 所示进行选择，效果如图 10-676 所示。

图 10-675 图 10-676

（19）单击 按钮，并在此按钮上单击鼠标右键，按照图 10-677 所示进行选择。

（20）单击 按钮，选择物体其中的一个交点，拖动物体，将其捕捉移动到相对应位置，如图 10-678 所示，最后单击 按钮，关闭捕捉。

图 10-677

图 10-678

（21）单击 Modifier List 按钮，选择下拉列表中的 Edit Poly 命令，如图 10-679 所示；单击工具栏中的 Attach 按钮，如图 10-680 所示，然后在视图中选择其镜像物体，将其合并，效果如图 10-681 所示。

图 10-679

图 10-680

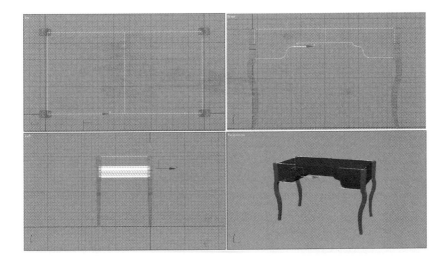

图 10-681

（22）单击工具栏中的 按钮，依次单击 Affect Pivot Only 按钮和 Center to Object 按钮，如图 10-682 所示，效果如图 10-683 所示。

图 10-682

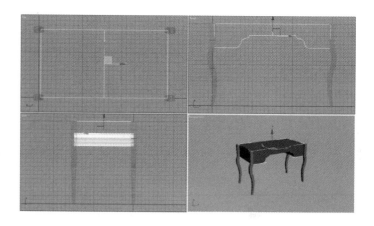

图 10-683

（23）单击工具栏中的 按钮，然后单击 Box 按钮，如图 10-684 所示；在 TOP 视图中创建一个 Box 物体，具体参数设置如图 10-685 所示，并将此物体移动到如图 10-686 所示的位置。

图 10-684

图 10-685

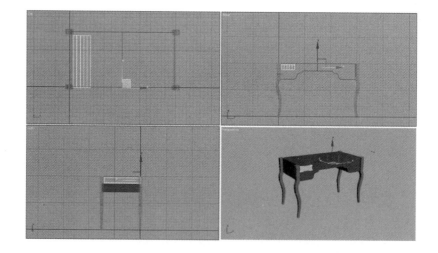

图 10-686

（24）单击 按钮，然后单击 Modifier List 按钮，选择 FFD 3 ×3 ×3 命令，如图 10-687 所示，并进入修改堆栈器中 FFD 3 ×3 ×3 的 Control Points 层级，如图 10-688 所示；按照图 10-689 所示选择 FFD 矩形框的点，利用 工具移动到如图 10-690 所示的位置。

图 10-687 图 10-688

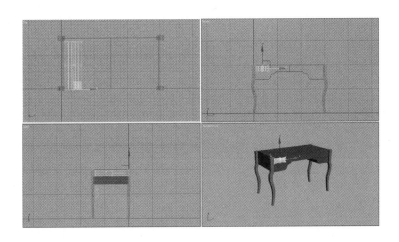

图 10-689

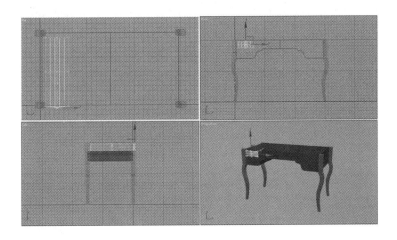

图 10-690

（25）在修改堆栈器中 FFD 3 ×3 ×3 上单击鼠标左键，取消子编辑层级，并按住【Shift】键利用"选择移动工具"沿 Y 轴向下移动到如图 10-691 所示的位置，在弹出的对话框中单击 OK 按钮。

（26）选择物体 Box01，如图 10-692 所示，并按住【Shift】键利用"选择移动工具"沿 X 轴向右移动到如图 10-693 所示的位置，在弹出的对话框中单击 OK 按钮。

（27）单击 按钮，在视图中单击物体 Line02，按照图 10-694 所示在弹出的对话框中进行选择，然后单击 OK 按钮关闭对话框；单击 按钮，并在此按钮上单击鼠标右键，按照图 10-695 所示修改数值，效果如图 10-696 所示。

图 10—691

图 10—692

图 10—693

图 10—694

图 10—695

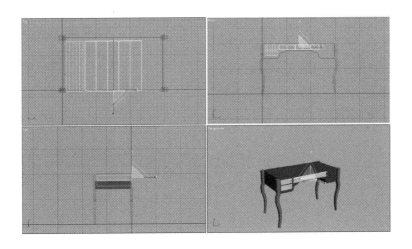

图 10-696

（28）同时选择物体 Box01 和物体 Box02，如图 10-697 所示；然后单击上方文字菜单栏中的 Group 按钮，选择 Group 命令，如图 10-698 所示；在弹出的对话框中单击 OK 按钮，如图 10-699 所示，关闭对话框。

图 10-697

图 10-698

图 10-699

（29）单击菜单栏中的 ⬚ 按钮，并单击 Affect Pivot Only 按钮，如图 10-700 所示；单击工具栏中的 ⬚ 按钮，然后在视图中单击物体 Line01，在弹出的对话框中按照图 10-701 所示修改数值，最后单击 OK 按钮，关闭对话框，效果如图 10-702 所示。

图 10-700

图 10-701

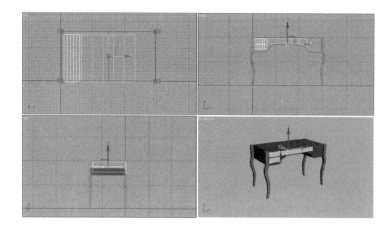

图 10-702

（30）单击 Affect Pivot Only 按钮，取消物体坐标编辑激活状态，如图 10-703 所示；单击工具栏中的 按钮，在弹出的对话框中单击 OK 按钮，效果如图 10-704 所示。

图 10-703

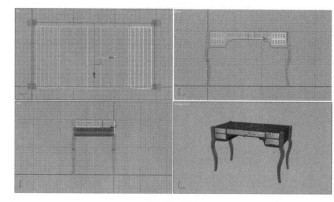

图 10-704

（31）单击 按钮，选择 Extended Primitives，如图 10-705 所示；然后单击 ChamferBox 按钮，如图 10-706 所示；在 TOP 视图中创建一个倒角立方体，具体参数设置如图 10-707 所示，并将其移动到如图 10-708 所示的位置。

图 10-705

图 10-706

图 10-707

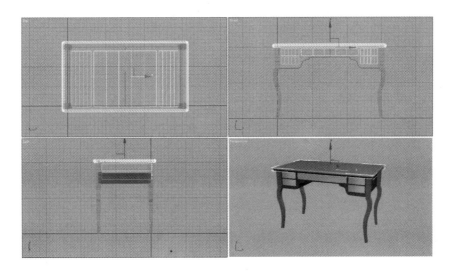

图 10—708

（32）单击 按钮，然后单击 Modifier List 按钮，选择 FFD 2 ×2 ×2 命令，如图 10—709 所示，并进入修改堆栈器中 FFD 2 ×2 ×2 的 Control Points 层级，如图 10—710 所示；按照图 10—711 所示选择 FFD 矩形框的点，利用 工具沿 X 轴和 Y 轴缩小到如图 10—712 所示的位置。

图 10—709

图 10—710

图 10—711

（33）单击 按钮，选择 Extended Primitives，如图 10—713 所示；然后单击 ChamferBox 按钮，如

图 10-712

图 10-714 所示；在 TOP 视图中创建一个倒角立方体，具体参数设置如图 10-715 所示，并将其移动到如图 10-716 所示的位置。

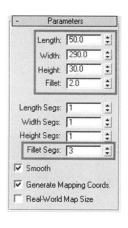

图 10-713 图 10-714 图 10-715

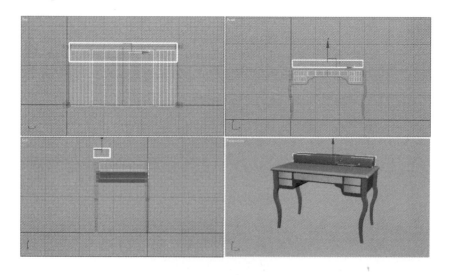

图 10-716

（34）单击 按钮，并单击 Extended Primitives，选择 Standard Primitives，如图 10-717 所示；然后单击 Box 按钮，如图 10-718 所示；在 TOP 视图中创建一个立方体，具体参数设置如图 10-719 所示，并将其移动到如图 10-720 所示的位置。

图 10-717

图 10-718

图 10-719

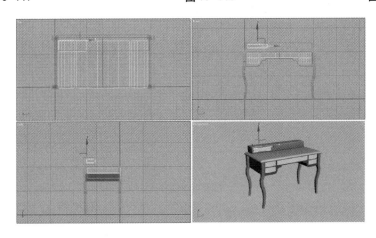

图 10-720

（35）在 Front 视图中，按住【Shift】键，利用 ⊕ 工具移动到如图 10-721 所示的位置，在弹出的对话框中修改如图 10-722 所示的数值，然后单击 OK 按钮，关闭对话框，效果如图 10-723 所示。

图 10-721

图 10-722

图 10-723

（36）将物体 Box06、Box07、Box08 全部选择，然后单击上方文字菜单栏中的 Group 按钮，选择 Group 命令，如图 10-724 所示；在弹出的对话框中单击 OK 按钮，关闭对话框；单击 ✔ 按钮，然后在视图中单击物体"ChamferBox02"，按照图 10-725 所示，在弹出的对话框中进行选择，然后单击 OK 按钮，效果如图 10-726 所示。

图 10-724

图 10-725

图 10-726

（37）单击工具栏中的 🔾 按钮，并单击 Line 按钮，在 Front 视图中创建一条如图 10-727 所示的线段。

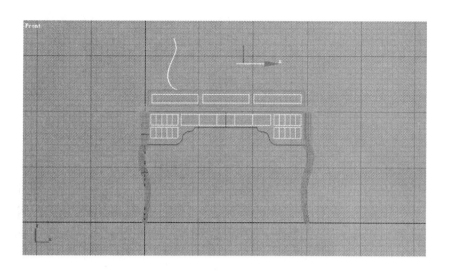

图 10-727

（38）单击 ![]按钮，进入修改堆栈器中 Line 的 Spline 层级，如图 10-728 所示；在 Front 视图中选
择如图 10-729 所示的线；在 Outline 选项中输入如图 10-730 所示的数值；单击 ![]按钮，关闭此线段
子线段编辑状态，将其移动至如图 10-731 所示的位置。

图 10-728

图 10-729

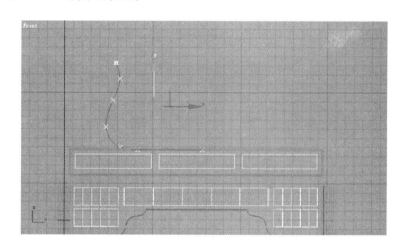

图 10-730

图 10-731

（39）进入修改堆栈器中 Line 的 Vertex 层级，如图 10-732 所示；将此线段调整至如图 10-733 所示的形状。

图 10-732　　　　　　　　　　　　　　　　图 10-733

（40）单击 按钮，关闭此线段的点编辑层级；单击 Modifier List 按钮，选择下拉列表中的 Extrude 命令，如图 10-734 所示；按照图 10-735 所示修改数值，效果如图 10-736 所示。

图 10-734　　　　　　　　　　　　　　　　图 10-735

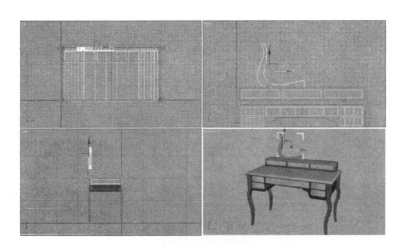

图 10-736

（41）单击 按钮，按照图 10-737 所示在弹出的对话框中进行设置，然后单击 OK 按钮；接着单击 按钮，打开捕捉，按照图 10-738 所示进行设置，然后单击 OK 按钮；利用 工具将此镜像物体

移动至相对应位置，如图 10-739 所示；再次单击 按钮，关闭捕捉。

图 10-737

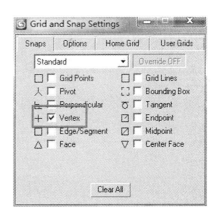

图 10-738

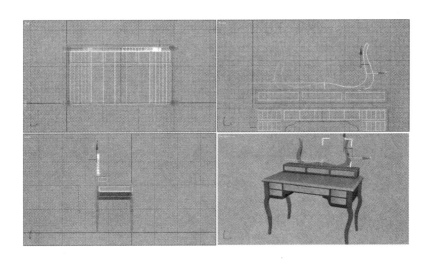

图 10-739

（42）单击 Modifier List 按钮，选择下拉列表中的 Edit Ploy 命令，如图 10-740 所示；单击工具栏中的 Attach 按钮，如图 10-741 所示，然后在视图中选择其镜像物体，将其合并；接着单击 按钮，然后依次单击 Affect Pivot Only 按钮和 Center to Object 按钮，如图 10-742 所示，效果如图 10-743 所示。

图 10-740

图 10-741

图 10-742

（43）单击 按钮，并单击 Ellipse 按钮，如图 10-744 所示，在 Front 视图中创建一个椭圆线框体，具体参数设置如图 10-745 所示；将此线框移动至如图 10-746 所示的位置。

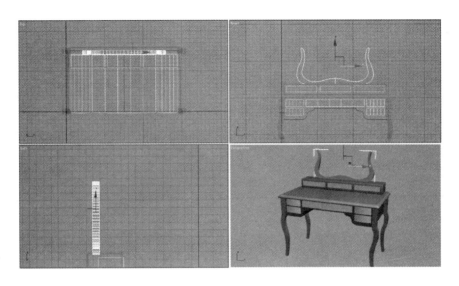

图 10-743

Object Type

AutoGrid ☐
Start New Shape ☑

Line	Rectangle
Circle	Ellipse
Arc	Donut
NGon	Star
Text	Helix
Section	

Parameters

Length: 100.0
Width: 173.0

图 10-744 图 10-745

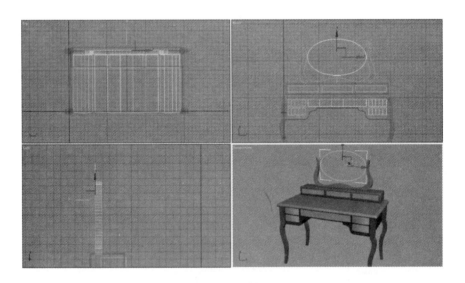

图 10-746

(44) 单击工具栏中的 按钮，并单击 Modifier List 按钮，选择下拉列表中的 Edit Spline 命令，如图 10-747 所示；进入修改堆栈器中 Edit Spline 的 Spline 层级，如图 10-748 所示；选择此线框子线段，如图 10-749 所示；在 Outline 选项输入如图 10-750 所示的数值，效果如图 10-751 所示。

图 10-747

图 10-748

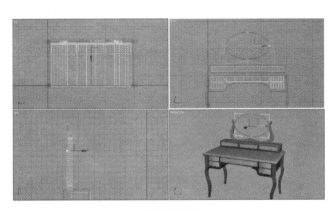

图 10-749

图 10-750

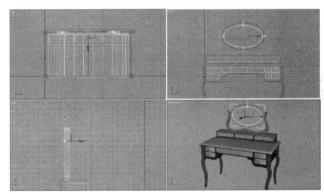

图 10-751

（45）单击 Modifier List 按钮，选择下拉列表中的 Extrude 命令，如图 10-752 所示；按照图 10-753 所示修改数值，效果如图 10-754 所示。

图 10-752

图 10-753

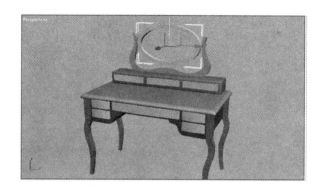

图 10-754

（46）单击文字菜单栏中的 Edit 按钮，选择 Clone 命令，如图 10-755 所示；在弹出的对话框中单击 OK 按钮，如图 10-756 所示，关闭对话框；然后在视图上单击鼠标右键，在弹出的对话框中选择 Hide Selection 命令，如图 10-757 所示。

图 10-755

图 10-756

图 10-757

（47）选择未隐藏物体 Ellipse01，在修改堆栈器中选择 Edit Spline 选项，如图 10-758 所示；单击 \wedge 按钮，进入 Edit Spline 的 Spline 层级，并选择其外围子线框，如图 10-759 所示；最后按【Delete】键，将其删除，如图 10-760 所示。

（48）单击 Modifier List 按钮，选择下拉列表中的 Extrude 命令，如图 10-761 所示；按照图 10-762 所示修改数值，效果如图 10-763 所示。

图 10-758

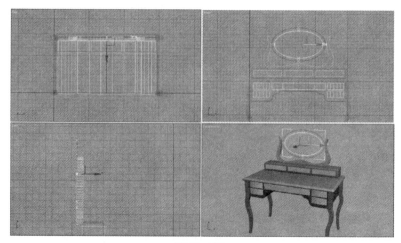

图 10-759

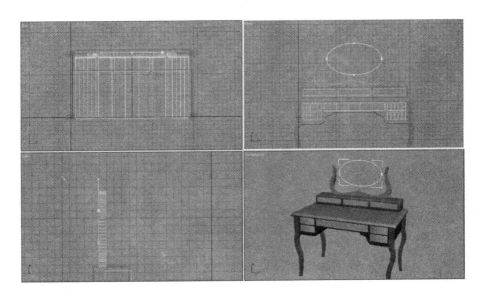

图 10-760

图 10-761 图 10-762

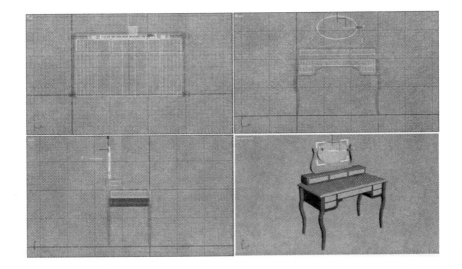

图 10-763

（49）在视图中单击鼠标右键，在弹出的对话框中选择 Unhide All 命令，如图 10-764 所示，效果如图 10-765 所示。

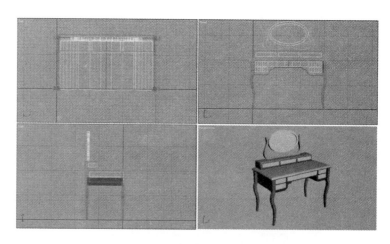

图 10-764　　　　　　　　　　　　　　　　图 10-765

（50）单击 按钮，选择 Extended Primitives，如图 10-766 所示；然后单击 OilTank 按钮，如图 10-767 所示；在 Left 视图中创建一个油罐体，具体参数设置如图 10-768 所示，并将其移动到如图 10-769 所示的位置。

图 10-766　　　　　　　　图 10-767　　　　　　　　图 10-768

图 10-769

（51）单击 按钮，并单击 Modifier List 按钮，选择下拉列表中的 Edit Poly 命令，然后单击 按钮，进入修改堆栈器中 Edit Poly 的 Vertex 层级，在视图中选择如图 10-770 所示的点，利用 工具沿 X、Y、Z 轴方向将其缩小至如图 10-771 所示形状；利用 工具沿 X 轴方向移动至如图 10-772 所示的位置。

图 10-770

图 10-771

图 10-772

（52）单击 按钮，关闭子物体编辑状态，然后单击 按钮，并单击 Affect Pivot Only 按钮，如图 10-773 所示；单击工具栏中的 按钮，然后在视图中单击物体 Line03（即牛角状物体），在弹出的对话框中按照图 10-774 所示进行选择，最后单击 OK 按钮，关闭对话框，效果如图 10-775 所示。

图 10-773

图 10-774

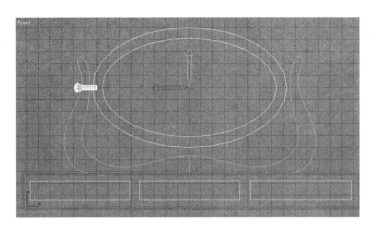

图 10-775

(53）单击 Affect Pivot Only 按钮，关闭此物体坐标轴编辑状态，然后单击 ⬚ 按钮，在弹出的对话框按图 10-776 所示进行选择，最后单击 OK 按钮，关闭对话框，效果如图 10-777 所示。

图 10-776

图 10-777

(54）单击 ⬚ 按钮，选择 Extended Primitives，然后单击 OilTank 按钮，在 Front 视图中再次创建一个油罐体，具体参数设置如图 10-778 所示；单击 ⬚ 按钮，为其增加一个 Edit Poly 命令，单击 ⬚ 按钮进入其点编辑层级，将其修改至如图 10-779 所示的形状。

图 10-778

图 10-779

(55）将物体 OilTank02 复制 7 个，利用 ⬚ 和 ⬚ 工具将这些物体移动至如图 10-780 所示的位置。完成该模型的创建后赋予材质，设置灯光后的效果如图 10-781 所示。

图 10—780

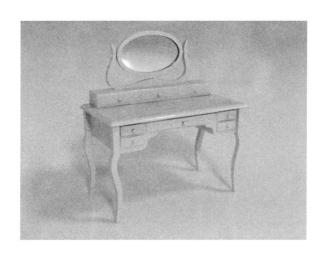

图 10—781

本章小结

本章先介绍 Edit Poly 建模基础，并通过 11 种不同类型的三维模型创建实例，讲述环境艺术设计建模的主要方法。 其中一些练习特意使用不同的方法创建相近的形体，也是在告诉学生，建模的方法很多，但殊途同归。

思考题

1. Edit poly 多边形建模基础常用的工具有哪些？
2. 如何综合运用各指令完成复杂环境艺术三维模型的创建？

第 11 章 VRay渲染器

学习目标

能够熟练地运用VRay渲染器进行室内环境效果表现与氛围渲染。

学习重点

VRay材质的编辑、VRay渲染参数的设置、VRay灯光与摄像机的设置。

学习建议

观察物体的物理属性，以便表现真实的材质效果；进行多方案灯光布置，领会灯光布置的技巧；多种渲染设置的比较，使得在效果与效率之间找到合理的平衡点。

11.1　渲染参数

（1）渲染面板各卷展栏，如图 11-1 所示。

（2）Authorization 卷展栏，如图 11-2 所示。

图 11-1

图 11-2

License settings file 表示许可配置文件的保存路径。

（3）About VRay 卷展栏，如图 11-3 所示，主要显示 VRay 版本信息。

（4）Frame buffer 卷展栏，如图 11-4 所示。

图 11-3

图 11-4

1）Enable built-in Frame Buffer：使用内建的帧缓存。 勾选这个选项将使用 VR 渲染器内置的帧缓存。 当然，MAX 自身的帧缓存仍然存在，也可以被创建。 不过，在这个选项勾选后，VR 渲染器不会渲染任何数据到 MAX 自身的帧缓存窗口。 为了防止过分占用系统内存，VR 推荐把 MAX 的自身的分辨率设为一个比较小的值，并且关闭虚拟帧缓存。

2）Render to memory frame buffer：渲染到内存。 勾选的时候将创建 VR 的帧缓存，并使用它来存储颜色数据，以便在渲染时或者渲染后观察。 注意：如果需要渲染很高分辨率的图像输出的时候，不要勾选它，否则，它可能会大量占用系统的内存。 此时的正确选择是使用下面的 "Render to V –

Ray raw iamge file"（渲染到图像文件）。

3）Show last VFB：显示上次渲染的 VFB 窗口，单击该按钮显示上次渲染的 VFB 窗口。

4）Output resolution 选项框：输出分辨率。 这个选项在不勾选 Get resolution from MAX 选项的时候被激活，可以根据需要设置 VR 渲染器使用的分辨率。

① Get resolution from MAX：从 3ds Max 获得分辨率。 勾选该选项的时候，VR 将使用设置的 3ds Max 的分辨率。

② Pixel aspect：确定像素的比例。

5）V－Ray Raw image file 选项框。

① Render to V－Ray raw image file：渲染到 VR 图像文件。 这个选项类似于 3ds Max 的渲染图像输出，不会在内存中保留任何数据。 为了观察系统是如何渲染的，可以勾选下面的 Generate preview 选项。

② Generate preview：生成预览。

6）Split render channels 选项框。

Save separate render channels：保存单独的 G－缓存通道。 勾选这个选项，允许用户在 G－缓存中指定的特殊通道作为一个单独的文件保存在指定的目录。

（5）Global switches 卷展栏，如图 11－5 所示。

1）Geometry 选项框。

① Displacement：决定是否使用 VR 渲染器置换贴图。 注意，这个选项不会影响 3ds Max 自身的置换贴图。

② Force back face culling：强制背面。

2）Lighting 选项框。

图 11－5

① Lights：灯光，决定是否使用灯光。 也就是说，这个选项是 VR 场景中直接灯光的总开关。 当然，这里的灯光不包含 Max 场景的默认灯光。 如果不勾选的话，系统不会渲染手动设置的任何灯光，即使这些灯光处于勾选状态，自动使用场景默认灯光渲染场景。

② Default lights：默认灯光，是否使用 Max 的默认灯光。

③ Hidden lights：隐藏灯光。 勾选的时候，系统会渲染隐藏的灯光效果而不会考虑灯光是否被隐藏。

④ Shadows：决定是否渲染灯光产生的阴影。

⑤ Show GI only：仅显示全局光。 勾选的时候直接光照将不包含在最终渲染的图像中。 在计算全局光的时候，直接光照仍然会被考虑，但是最后只显示间接光照明的效果。

3）Materials 选项框。

① Reflection/refraction：是否考虑计算 VR 贴图或材质中的光线的反射/折射效果。

② Max depth：最大深度，用于用户设置 VR 贴图或材质中反射/折射的最大反弹次数。 在不勾选的时候，反射/折射的最大反弹次数使用材质/贴图的局部参数来控制。 当勾选的时候，所有的局部参数设置将会被它所取代。

③ Maps：是否使用纹理贴图。

④ Filter maps for GI：是否使用纹理贴图过滤。

⑤ Max. transp levels：最大透明程度，控制透明物体被光线追踪的最大深度。

⑥ Transp. cutoff：透明度中止，控制对透明物体的追踪何时中止。 如果光线透明度的累计低于这个设定的极限值，将会停止追踪。

⑦ Override mtl：材质替代。 勾选这个选项的时候，允许用户通过使用后面的材质槽指定的材质，来替代场景中所有物体的材质来进行渲染。 这个选项在调节复杂场景的时候还是很有用处的。 用 Max 标准材质的默认参数来替代。

⑧ Glossy effects：反射模糊效果，是否进行材质中的反射模糊运算。

4) Indirect illumination 选项框。

Don't render final image：不渲染最终的图像。 勾选的时候，VR 渲染器只计算相应的全局光照贴图（光子贴图、灯光贴图和发光贴图）。 这对于渲染动画过程很有用。

5) Raytracing 选项框。

Secondary rays bias：二次光线偏置距离。 设置光线发生二次反弹时的偏置距离。

(6) Image sampler (Antialiasing) 卷展栏，如图 11-6 所示。

1) Image sampler 选项框，如图 11-7 所示。

图 11-6

VRay 采用 3 种方法进行图像的采样分别是 Fixed、Adaptive QMC、Adaptive Subdivision 采样器。

① Fixed sampler，如图 11-8 所示：固定比率采样器。 这是 VR 中最简单的采样器，对于每一个像素使用一个固定数量的样本。

图 11-7

图 11-8

Subdivs（细分）：这个值确定每一个像素使用的样本数量。 当取值为 1 的时候，意味着在每一个像素的中心使用一个样本；当取值大于 1 的时候，将按照低差异的蒙特卡罗序列来产生样本。

② Adaptive QMC sampler，如图 11-9 所示：自适应 QMC 采样器。 这个采样器根据每个像素和它相邻像素的亮度差异产生不同数量的样本。 值得注意的是，这个采样器与 VR 的 QMC 采样器是相关联的，它没有自身的极限控制值。 不过，用户可以使用 VR 的 QMC 采样器中的 Noise threshold 参数来控制品质。 关于 QMC 采样器在后面会讲到。

● Min subdivs：最小细分，定义每个像素使用的样本的最小数量。 一般情况下，很少需要设置这个参数超过 1，除非有一些细小的线条无法正确表现。

图 11-9

● Max subdivs：最大细分，定义每个像素使用的样本的最大数量。 对于那些具有大量微小细节，如 VRayFur 物体或模糊效果（如景深、运动模糊灯）的场景或物体，这个采样器是首选。 它也比下面提到的自适应细分采样器占用的内存要少。

图 11-10

3) Adaptive subdivision sampler，如图 11-10 所示：自适应细分采样器。 在没有 VR 模糊特效（直接 GI、景深、运动模糊等）的场景中，它是最好的首选采样器。 平均下来，它使用较少的样本（这样就减少了渲染时间）就可以达到其他采样器使用较多样本所能够达到的品质和质量。 但是，在具有大量细节或者模糊特效的情形下，会比其他两个采样器更慢，图像效果也更差，这一点一定要

牢记。 理所当然的, 比起另两个采样器, 它也会占用更多的内存。

● Min. rate: 最小比率, 定义每个像素使用的样本的最小数量。 值为 0 意味着一个像素使用一个样本, −1 意味着每两个像素使用一个样本, −2 则意味着每 4 个像素使用一个样本, 依次类推。

● Max. rate: 最大比率, 定义每个像素使用的样本的最大数量。 值为 0 意味着一个像素使用一个样本, 1 意味着每个像素使用 4 个样本, 2 则意味着每个像素使用 8 个样本, 依次类推。

● Clr thresh: 极限值, 用于确定采样器在像素亮度改变方面的灵敏性。 较低的值会产生较好的效果, 但会花费较多的渲染时间。

● Randomize samples: 边缘, 转移样本的位置以便在垂直线或水平线条附近得到更好的效果。

● Object outline: 物体轮廓, 勾选的时候使得采样器强制在物体的边进行超级采样而不管它是否需要进行超级采样。 注意, 这个选项在使用景深或运动模糊的时候会失效。

● Nrm thresh: 法向, 勾选该选项, 将使超级采样沿法向急剧变化。 VRay 将对相邻法线夹角大于阈值的采样点进行抗锯齿处理。

2) Antialiasing filter 选项框。

① On: 打开或关闭过滤器。 当过滤器打开时, 可以选择一种适合的场景的过滤器。

② 抗锯齿过滤器, 如图 11−11 所示: 除了不支持 Plate Match 类型外, VR 支持所有 Max 内置的抗锯齿过滤器。

一些常用的抗锯齿过滤器如下。

● Mitchell − Netravali: 可得到较平滑的边缘 (常用的过滤器)。

● Catmull Rom: 可得到非常锐利的边缘 (常用于最终渲染)。

● Soften: 设置尺寸为 2.5 时, 得到较平滑和较快的渲染速度。

③ Size: 对应于过滤器的场景的值。

图 11−11

3) 各种采样器比较, 如图 11−12 ~图 11−15 所示。

上面介绍了 VR 的 3 种采样器的概念和相关参数, 应针对不同的场景要求选用不同的合适的采样器。

① 对于仅有一点模糊效果的场景或纹理贴图, 选择 Adaptive subdivision sampler (自适应细分采样器) 可以说是无与伦比的。

② 当一个场景具有高细节的纹理贴图或大量几何学细节, 而只有少量的模糊特效的时候, 选用 Adaptive QMC sampler (自适应 QMC 采样器) 是不错的选择, 特别是这种场景需要渲染动画的时候。 如果使用 Adaptive subdivision sampler 可能会导致动画抖动。

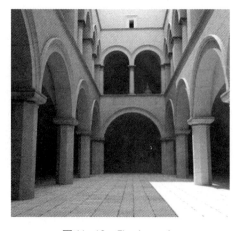

图 11−12　Fixed sampler

(subdivs = 4)

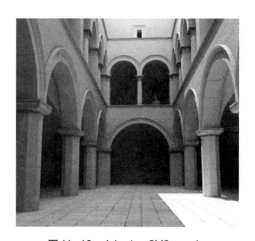

图 11−13　Adaptive QMC sampler

(Min subdivs = 1/ Max subdivs = 4)

图 11—14　Adaptive subdivision sampler

（Min. rate = 0/ Max. rate = 2, Clr thresh = 0.05）

图 11—15　Non—antialiased

（未使用抗锯齿）

③ 对于具有大量的模糊特效或高细节的纹理贴图的场景，使用 Fixed sampler（固定比率采样器）是兼顾图像品质和渲染时间的最好的选择。

④ 关于内存的使用。　在渲染过程中，采样器会占用一些物理内存来储存每一个渲染块的信息或数据，所以使用较大的渲染块尺寸可能会占用较多的系统内存，尤其 Adaptive subdivision sampler 特别明显，因为它会单独保存所有从渲染块采集的子样本的数据。　换句话说，另外两个采样器仅仅只保存从渲染块采集的子样本的合计信息，因而占用的内存会较少。

在这个场景中，自适应 QMC 采样器（Adaptive QMC sampler）在渲染时间上表现是最好的只有4min，效果也很好，而自适应细分采样器（Adaptive subdivision sampler）在时间表现最差达到了9min，原因就在于场景中含有大量的凹凸（Bump）贴图，图像采样器需要耗费大量的精力去计算它们。　固定比率采样器（Fixed sampler）和自适应 QMC 采样器（Adaptive QMC sampler）可以让 VRay 知道每一个像素需要分配多少个数量的样本，因此，在计算一些值时可以进行优化，渲染时间就比较短。　而使用自适应细分采样器（Adaptive subdivision sampler）时，VRay 不知道应该为每一个像素分配多少个数量的样本，所以为了维持高精确度就需要更长时间的计算。

（7）Indirect illumination（GI）卷展栏，如图11–16所示。

1）On：决定是否计算场景中的间接光照明。

2）GI caustics 选项框：全局光焦散。　全局光

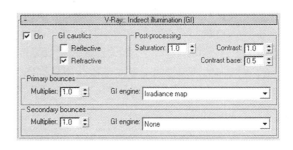

图 11–16

焦散描述的是 GI 产生的焦散这种光学现象。　它可以由天光、自发光物体等产生。　但是由直接光照产生的焦散不受这里参数的控制，可以使用单独的"焦散"卷展栏的参数来控制直接光照的焦散。不过，GI 焦散需要更多的样本，否则会在 GI 计算中产生噪波。

① Reflective GI caustics：GI 反射焦散。　间接光照射到反射表面的时候会产生反射焦散。　默认情况下，它是关闭的，不仅因为它对最终的 GI 计算贡献很小，而且还会产生一些不希望看到的噪波。

② Refractive GI caustics：GI 折射焦散。　间接光穿过透明物体（如玻璃）时会产生折射焦散。注意，这与直接光穿过透明物体而产生的焦散不是一样的。　例如，在表现天光穿过窗口的情形时，可能会需要计算 GI 折射焦散。

3）Post–processing 选项框：后加工选项组。　这里主要是对间接光照明在增加到最终渲染图像前进行一些额外的修正。　这些默认的设定值可以确保产生物理精度效果，当然，用户也可以根据自己需要进行调节。　建议一般情况下使用默认参数值。

4) Primary bounces：初级漫射反弹选项组。

【注】：GI 的初级反弹和次级反弹（二次反弹）。 在 VR 中，间接光照明被分成两大块来控制，即初级漫反射反弹（Primary Diffuse，初反弹）和次级漫反射反弹（Secondary Diffuse 次反弹）。 当一个 Shaded 点在摄像机中可见或者光线穿过反射/折射表面的时候，就会产生初级漫射反弹。 当 Shaded 点包含在 GI 计算中的时候就产生次级漫反射反弹。

① Multiplier：倍增值，这个参数决定为最终渲染图像贡献多少初级漫射反弹。 注意，默认的取值 1.0 可以得到一个很好的效果。 其他数值也是允许的，但是没有默认值精确。

② GI engine：初级漫射反弹方法选择列表。 在这个列表中，用户可以为漫射反弹选择一种计算方法。

Irradiance map：发光贴图。 这个方法是基于发光缓存技术的。 其基本思路是仅计算场景中某些特定点的间接照明，然后对剩余的点进行插值计算。

其优点如下：

- 发光贴图要远远快于直接计算，特别是具有大量平坦区域的场景。
- 相比直接计算来说，其产生的内在的 noise 很少。
- 发光贴图可以被保存，也可以被调用，特别是在渲染相同场景的不同方向的图像或动画的过程中可以加快渲染速度。
- 发光贴图还可以加速从面积光源产生的直接漫反射灯光的计算。

其缺点如下：

- 由于采用了插值计算，间接照明的一些细节可能会被丢失或模糊。
- 如果参数设置过低，可能会导致渲染动画的过程中产生闪烁。
- 需要占用额外的内存。
- 运动模糊中运动物体的间接照明可能不是完全正确的，也可能会导致一些 noise 的产生（虽然在大多数情况下无法观察到）。

Photon map：光子贴图。 这种方法是建立在追踪从光源发射出来的，并能够在场景中来回反弹的光线微粒（称为光子）的基础上的。 对于存在大量灯光或较少窗户的室内或半封闭场景来说，使用这种方法是较好的选择。 如果直接使用，通常并不会产生足够好的效果。 但是，它可以被作为场景中灯光的近似值来计算，从而加速在直接计算或发光贴图过程中的间接照明。

其优点如下：

- 光子贴图可以速度非常快地产生场景中的灯光的近似值。
- 与发光贴图一样，光子贴图也可以被保存或者被重新调用，特别是在渲染相同场景的不同视角的图像或动画的过程中可以加快渲染速度。
- 光子贴图是独立于视口的。

其缺点如下：

- 光子贴图一般没有一个直观的效果。
- 需要占用额外的内存。
- 在 VR 的计算过程中，运动模糊中运动物体的间接照明计算可能不是完全正确的（虽然在大多数情况下不是问题）。
- 光子贴图需要真实的灯光来参与计算，无法对环境光（如天光）产生的间接照明进行计算。

Light map：灯光贴图是一种近似于场景中全局光照明的技术，与光子贴图类似，但是没有其他的许多局限性。 灯光贴图是建立在追踪从摄像机可见的许多光线路径基础上的，每一次沿路径的光线反弹都会储存照明信息，它们组成了一个 3D 的结构，这一点非常类似于光子贴图。 灯光贴图是一种通用的全局光解决方案，广泛地用于室内和室外场景的渲染计算。 它可以直接使用，也可以被用于

使用发光贴图或直接计算时的光线二次反弹计算。

其优点如下：

● 灯光贴图很容易设置，只需要追踪摄像机可见的光线。 这一点与光子贴图相反，后者需要处理场景中的每一盏灯光，通常对每一盏灯光还需要单独设置参数。

● 灯光贴图的灯光类型没有局限性，几乎支持所有类型的灯光（包括天光、自发光、非物理光、光度学灯光等，当然前提是这些灯光类型被 VR 渲染器支持）。 与此相比，光子贴图在再生灯光特效的时候会有限制，例如，光子贴图无法再生天光或不使用反向的平方衰减形式的 Max 标准 omni 灯的照明。

● 灯光贴图对于细小物体的周边和角落可以产生正确的效果。 另一方面，光子贴图在这种情况下会产生错误的结果，这些区域不是太暗就是太亮。

● 在大多数情况下，灯光贴图可以直接快速、平滑地显示场景中灯光的预览效果。

其缺点如下：

● 和发光贴图一样，灯光贴图也是独立于视口，并且在摄像机的特定位置产生的，然而，它为间接可见的部分场景产生了一个近似值。 例如，在一个封闭的房间里面使用一个灯光贴图就可以近似完全的计算 GI。

● 目前灯光贴图仅支持 VR 的材质。

● 和光子贴图一样，灯光贴图也不能自适应，发光贴图可以计算固定的分辨率。

● 灯光贴图对 Bump 贴图类型支持不够好，如果想使用 Bump 贴图来达到一个好的效果的话，选用发光贴图或直接计算 GI 类型。

● 灯光贴图也不能完全正确计算运动模糊中的运动物体，但是由于灯光贴图及时模糊，GI 所以会显得非常光滑。

5）Secondary diffuse：次级漫射反弹选项组。

① Multiplier：倍增值，确定在场景照明计算中次级漫射反弹的效果。 注意默认值为 1.0，可以得到一个很好的效果。 其他数值也是允许的，但是没有默认值精确。

② GI engine：次级漫射反弹方法选择列表。 在这个列表中，用户可以为漫射反弹选择一种计算方法。 参照初级漫射反弹方法选择列表。

6）比较几种不同的 GI 组合方式，如图 11-17 所示。

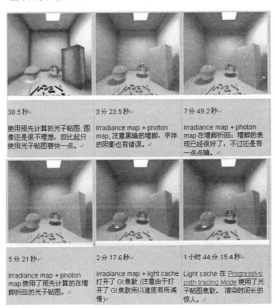

图 11-17

7）灯光反弹（显示不同的反弹次数对图像的影响），如图 11-18 所示。

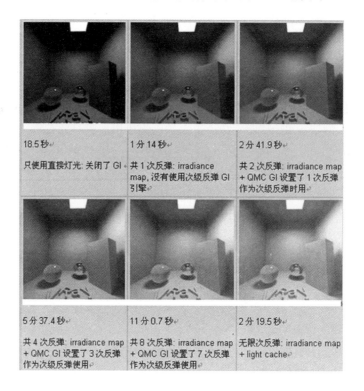

图 11-18

（8）Irradiance map 卷展栏，如图 11-19 所示。

1）Built-in presets 选项框。

Current preset：当前预设模式，系统提供了 8 种系统预设的模式供选择。

① Very low：非常低，这个预设模式仅仅对预览目的有用，只表现场景中的普通照明。

② low：低，一种低品质的用于预览的预设模式。

③ Medium：中等，一种中等品质的预设模式。 如果场景中不需要太多的细节，大多数情况下可以产生好的效果。

④ Medium animation：中等品质动画模式，一种中等品质的预设动画模式，目的就是减少动画中的闪烁。

⑤ High：高，一种高品质的预设模式，可以应用在最多的情形下。

⑥ High animation：高品质动画，用于解决 High 预设模式下渲染动画闪烁的问题。

⑦ Very High：非常高，一般用于有大量极细小的细节或极复杂的场景。

⑧ Custom：自定义，选择这个模式可根据需要设置不同的参数，这也是默认的选项。

2）Basic parameters 选项框。

① Min rate：最小比率。 这个参数确定 GI 首次传递的分辨率。 0 意味着使用与最终渲染图像相同的分辨率，这将使得发光贴图类似于直接计算 GI 的方法；-1 意味着使用最终渲染图像一半的分辨率。 通常需要设置它为负值，以便快速地计算大而平坦的区域的 GI。 这个参数类似于（尽

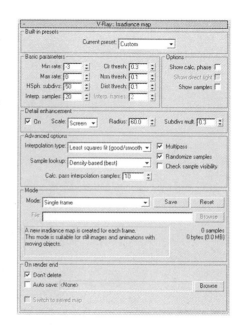

图 11-19

管不完全一样）自适应细分图像采样器的最小比率参数。

② Max rate：最大比率。 这个参数确定 GI 传递的最终分辨率，类似于（尽管不完全一样）自适应细分图像采样器的最大比率参数。

③ Clr thresh：Color threshold 的简写，颜色极限值。 这个参数确定发光贴图算法对间接照明变化的敏感程度。 较大的值意味着较小的敏感性，较小的值将使发光贴图对照明的变化更加敏感。

④ Nrm thresh：Normal threshold 的简写，法线极限值。 这个参数确定发光贴图算法对表面法线变化的敏感程度。

⑤ Dist thresh：Distance threshold 的简写，距离极限值。 这个参数确定发光贴图算法对两个表面距离变化的敏感程度。

⑥ HSph. subdivs：Hemispheric subdivision 的简写，半球细分。 这个参数决定单独的 GI 样本的品质。 较小的取值可以获得较快的速度，但是也可能会产生黑斑；较高的取值可以得到平滑的图像。 它类似于直接计算的细分参数。 注意，它并不代表被追踪光线的实际数量，光线的实际数量接近于这个参数的平方值，并受 QMC 采样器相关参数的控制。

⑦ Interp. samples：Interpolation samples 的简写，插值的样本，定义被用于插值计算的 GI 样本的数量。 较大的值会趋向于模糊 GI 的细节，虽然最终的效果很光滑；较小的取值会产生更光滑的细节，但是也可能会产生黑斑。

3）Options 选项框。

① Show calc phase：显示计算相位。 勾选的时候，VR 在计算发光贴图的时候将显示发光贴图的传递。 同时会减慢一点渲染计算，特别是在渲染大的图像的时候。

② Show direct light：显示直接照明，只在 Show calc phase 勾选的时候才能被激活。 它将促使 VR 在计算发光贴图的时候，显示初级漫射反弹除了间接照明外的直接照明。

③ Show samples：显示样本，勾选的时候，VR 将在 VFB 窗口以小圆点的形态直观的显示发光贴图中使用的样本情况。

4）Advanced parameters 选项框。

① Interpolation type：插补类型，提供了 4 种类型供用户选择，如图 11-20所示。

● Weighted average：加权平均值，根据发光贴图中 GI 样本点到插补点的距离和法向差异进行简单的混合得到。

图 11-20

● Least squares fit：最小平方适配，默认的设置类型，它将设法计算一个在发光贴图样本之间最合适的 GI 的值，可以产生比加权平均值更平滑的效果，同时会变慢。

● Delone triangulation：三角测量法，几乎所有其他的插补方法都有模糊效果，确切的说，它们都趋向于模糊间接照明中的细节，同样，都有密度偏置的倾向。 与它们不同的是，Delone triangulation 不会产生模糊，它可以保护场景细节，避免产生密度偏置。 但是由于它没有模糊效果，因此看上去会产生更多的噪波（模糊趋向于隐藏噪波）。 为了得到充分的效果，可能需要更多的样本，这可以通过增加发光贴图的半球细分值或者较小 QMC 采样器中的噪波临界值的方法来完成。

● Least squares with Voronoi weights：这种方法是对最小平方适配方法缺点的修正，它相当缓慢，而且目前可能还有问题，不建议采用。

虽然各种插补类型都有它们自己的用途，但是最小平方适配类型和三角测量类型是最有意义的类型。 最小平方适配可以产生模糊效果，隐藏噪波，得到光滑的效果，对具有大的光滑表面的场景来说是很完美的。 三角测量法是一种更精确的插补方法，一般情况下，需要设置较大的半球细分值和较高的最大比率值（发光贴图），因而也需要更多的渲染时间。 但是可以产生没有模糊的更精确的效果，尤其在具有大量细节的场景中显得更为明显。

② Sample lookup：样本查找，这个选项在渲染过程中使用，它决定发光贴图中被用于插补基础的合适的点的选择方法。 系统提供了 4 种方法供选择，如图 11-21 所示。

Density-based (best) ▾
Quad-balanced (good)
Nearest (draft)
Overlapping (very good/fast)
Density-based (best)

图 11-21

● Nearest：最靠近的，这种方法将简单的选择发光贴图中那些最靠近插补点的样本（至于有多少点被选择由插补样本参数来确定）。 这是最快的一种查找方法，而且只用于 VR 早期的版本。 这个方法的缺点是当发光贴图中某些地方样本密度发生改变的时候，它将在高密度的区域选取更多的样本数量。

● Quad－balanced：最靠近四方平衡，这是默认的选项，是针对 Nearest 方法产生密度偏置的一种补充。 它把插补点在空间划分成 4 个区域，设法在它们之间寻找相等数量的样本。 它比简单的 Nearest 方法要慢，但是通常效果要好。 其缺点是有时候在查找样本的过程中，可能会拾取远处与插补点不相关的样本。

● Overlapping：预先计算的重叠。 这种方法是作为解决上面介绍的两种方法的缺点而存在的。它需要对发光贴图的样本有一个预处理的步骤，也就是对每一个样本进行影响半径的计算。 这个半径值在低密度样本的区域是较大的，高密度样本的区域是较小的。 当在任意点进行插补的时候，将会选择周围影响半径范围内的所有样本。 其优点就是在使用模糊插补方法的时候，产生连续的平滑效果。 即使这个方法需要一个预处理步骤，一般情况下，它也比另外两种方法要快速。

作为 3 种方法中最快的，Nearest 更多时候是用于预览目的，Quad－balanced 在多数情况下可以完成得相当好，而 Overlapping 似乎是 3 种方法中最好的。 注意，在使用一种模糊效果的插补的时候，样本查找的方法选择是最重要的，而在使用 Delone triangulation 的时候，样本查找的方法对效果没有太大影响。

③ Calc. pass interpolation samples：计算传递插补样本。 在发光贴图计算过程中使用，它描述的是已经被采样算法计算的样本数量。 较好的取值范围是 10～25，较低的数值可以加快计算传递，但是会导致信息存储不足；较高的取值将减慢速度，增加多的附加采样。 一般情况下，这个参数值设置为 15 左右。

④ Multipass：使用当前过程的样本。 在发光贴图计算过程中使用，如果勾选该选项，将促使 VR 使用所有迄今为止计算的发光贴图样本；如果不勾选该选项，VR 将使用上一个过程中收集的样本。而且在勾选的时候将会促使 VR 使用较少的样本，因而会加快发光贴图的计算。

⑤ Randomize samples：随机样本。 在发光贴图计算过程中使用，如果勾选该选项，图像样本将随机放置；如果不勾选该选项，将在屏幕上产生排列成网格的样本。 默认勾选，推荐使用。

⑥ Check sample visibility：检查样本的可见性，在渲染过程中使用。 它将促使 VR 仅仅使用发光贴图中的样本，样本在插补点直接可见，可以有效防止灯光穿透两面接受完全不同照明的薄壁物体时产生的漏光现象。 当然，由于 VRay 要追踪附加的光线来确定样本的可见性，所以它会减慢渲染速度。

5）Mode 选项框中的各选项含义如下。

① Mode 列表：

● Bucket mode：块模式。 在这种模式下，一个分散的发光贴图被运用在每一个渲染区域（渲染块）。 这在使用分布式渲染的情况下尤其有用，因为它允许发光贴图在几台计算机之间进行计算。与单帧模式相比，块模式可能会有点慢，因为在相邻两个区域的边界周围的边都要进行计算。 即使如此，得到的效果也不会太好，但是可以通过设置较高的发光贴图参数来减少它的影响。 例如，使用高的预设模式、更多的半球细分值或者在 QMC 采样器中使用较低的噪波极限值)

● Single frame：单帧模式，默认的模式。 在这种模式下，对于整个图像计算一个单一的发光贴图，每一帧都计算新的发光贴图。 在分布式渲染的时候，每一个渲染服务器都各自计算它们自己的

针对整体图像的发光贴图。 这是渲染移动物体的动画的时候采用的模式，但是用户要确保发光贴图有较高的品质，以避免图像闪烁。

- Multiframe incremental：多重帧增加模式。 这个模式在渲染仅摄像机移动的帧序列的时候很有用。 VRay 将会为第一个渲染帧计算一个新的全图像的发光贴图，而对于剩下的渲染帧，VRay 设法重新使用或精炼已经计算了的存在的发光贴图。 如果发光贴图具有足够高的品质，也可以避免图像闪烁。 这个模式能够被用于网络渲染中每一个渲染服务器都计算或精炼它们自身的发光贴图。

- From file：从文件模式。 使用这种模式，在渲染序列的开始帧，VRay 简单地导入一个提供的发光贴图，并在动画的所有帧中都是用这个发光贴图。 整个渲染过程中不会计算新的发光贴图。

- Add to current map：增加到当前贴图模式。 在这种模式下，VRay 将计算全新的发光贴图，并把它增加到内存中已经存在的贴图中。

- Incremental add to current map：将模式增加到当前贴图模式。 在这种模式下，VRay 将使用内存中已存在的贴图，仅仅在某些没有足够细节的地方对其进行精炼。

选择哪一种模式需要根据具体场景的渲染任务来确定，没有一个固定的模式适合任何场景。

② Browse：在选择 From file 模式的时候，单击该按钮，可以从硬盘上导入一个存在的发光贴图文件。

③ Save：单击该按钮，将保存当前计算的发光贴图到内存中已经存在的发光贴图文件中。 前提是勾选"在渲染结束"选项组中的"不删除"选项，否则，VRay 会自动在渲染任务完成后删除内存中的发光贴图。

④ Reset：单击可以清除储存在内存中的发光贴图。

6）On render end 选项框中的各选项含义如下。

① Don't delete：不删除。 默认是勾选该选项，意味着发光贴图将保存在内存中直到下一次渲染前；如果不勾选该选项，VRay 会在渲染任务完成后删除内存中的发光贴图。

② Auto save：自动保存。 如果勾选该选项，在渲染结束后，VRay 将发光贴图文件自动保存到用户指定的目录。 如果用户希望在网络渲染的时候，每一个渲染服务器都使用同样的发光贴图，这个功能尤其有用。

③ Switch to saved map：切换到保存的贴图。 这个选项只有在自动保存勾选的时候才能被激活。 如果勾选该选项，VRay 渲染器也会自动设置发光贴图为"从文件"模式。

（9）Light cache 卷展栏，如图 11-22 所示。

1）Calculation parameters 选项框中的各选项含义如下。

① Subdivs：细分，用来确定有多少条来自摄像机的路径被追踪。 不过要注意的是，实际路径的数量是这个参数的平方值。 例如，这个参数设置为 2000，那么被追踪的路径数量将是 2000 × 2000 = 4000000。

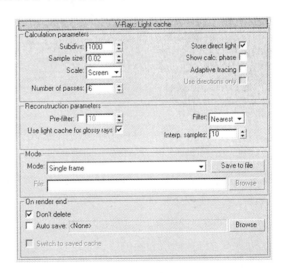

图 11-22

② Sample size：样本尺寸，决定灯光贴图中样本的间隔。 较小的值意味着样本之间相互距离较近，灯光贴图将保护灯光锐利的细节，不过会导致产生噪波，并且占用较多的内存，反之亦然。 根据灯光贴图 Scale 模式的不同，这个参数可以使用世界单位，也可以使用相对图像的尺寸。

不同设置参数比较，如图 11-23 所示。

③ Scale：比例，有两种选择，主要用于确定样本尺寸和过滤器尺寸。

● Screen：场景比例。 这个比例是按照最终渲染图像的尺寸来确定的。 取值为 1.0，意味着样本比例和整个图像一样大，靠近摄像机的样本比较小，而远离摄像机的样本则比较大。 注意，这个比例不依赖于图像分辨率。 这个参数适合于静帧场景和每一帧都需要计算灯光贴图的动画场景。

● World：世界单位。 这个选项意味着在场景中的任何一个地方都使用固定的世界单位，也会影响样本的品质。 靠近摄

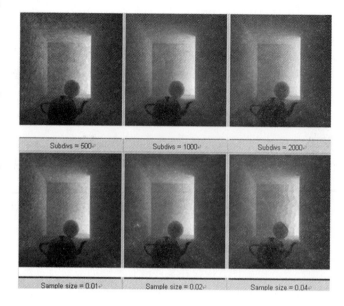

图 11-23

像机的样本会被经常采样，也会显得更平滑，反之亦然。 当渲染摄像机动画时，使用这个参数可能会产生更好的效果，因为它会在场景的任何地方强制使用恒定的样本密度。

④ Number of passes：灯光贴图计算的次数。 如果 CPU 不是双核心或没有超线程技术，建议把这个值设为 1，可以得到最好的结果。

⑤ Store direct light：存储直接光照明信息。 勾选该选项后，灯光贴图中也将储存和插补直接光照明的信息。 这个选项对于有许多灯光，使用发光贴图或直接计算 GI 方法作为初级反弹的场景特别有用。 因为直接光照明包含在灯光贴图中，而不再需要对每一个灯光进行采样。 不过，注意只有场景中灯光产生的漫反射照明才能被保存。 假设你想使用灯光贴图来近似计算 GI，同时又想保持直接光的锐利，就不要勾选这个选项。

⑥ Show calc. phase：显示计算状态。 打开这个选项可以显示被追踪的路径。 它对灯光贴图的计算结果没有影响只是可以给用户一个比较直观的视觉反馈。

2）Reconstruction parameters 选项框中的各选项含义如下。

① Pre-filter：预过滤器。 如果勾选该选项，在渲染前灯光贴图中的样本会被提前过滤。 注意，它与下面将要介绍的灯光贴图的过滤是不一样的！ 那些过滤是在渲染中进行的。 预过滤的工作流程是：依次检查每一个样本，如果需要就修改它，以便其达到附近样本数量的平均水平。 更多的预过滤样本将产生较多模糊和较少的噪波的灯光贴图。 一旦新的灯光贴图从硬盘上导入或被重新计算后，预过滤就会被计算。

② Filter：过滤器。 这个选项确定灯光贴图在渲染过程中使用的过滤器类型。 过滤器是确定在灯光贴图中以内插值替换的样本是如何发光的。

● None：没有，即不使用过滤。 这种情况下，最靠近着色点（Shaded point）的样本被作为发光值使用，这是一种最快的选项，但是如果灯光贴图具有较多的噪波，那么在拐角附近可能会产生斑点。 用户可以使用上面提到的预过滤来减少噪波。 如果灯光贴图仅仅被用于测试目的或者只作为次级反弹被使用的话，这个是最好的选择。

● Nearest：最靠近的，过滤器会搜寻最靠近着色点（Shaded point）的样本，并取它们的平均值。 它对于使用灯光贴图作为次级反弹是有用的，它的特性是可以自适应灯光贴图的样本密度，并且几乎是以一个恒定的常量来被计算的。 灯光贴图中有多少最靠近的样本被搜寻是由插补样本的参数值来决定的。

● Fixed：固定的，过滤器会搜寻距离着色点（Shaded point）某一确定距离内的灯光贴图的所有样本，并取平均值。它可以产生比较平滑的效果，其搜寻距离是由过滤尺寸参数决定的，较大的取值可以获得较模糊的效果，其典型取值是样本尺寸的 2 ~6 倍。

③ Use light cache for glossy rays：如果打开这项，灯光贴图将会把光泽效果一同进行计算，这样有助于加速光泽反射效果。

3）Mode 选项框中的各选项含义如下。

Mode 下拉列表：模式，用于确定灯光贴图的渲染模式。

● Single frame：单帧，意味着对动画中的每一帧都计算新的灯光贴图。

● Fly – through：使用这个模式，将意味着对整个摄像机动画计算一个灯光贴图，仅仅只有激活时间段的摄像机运动被考虑在内，此时建议使用世界比例，灯光贴图只在渲染开始的第一帧被计算，并在后面的帧中被反复使用而不会被修改。

● From file：从文件。在这种模式下，灯光贴图可以作为一个文件被导入。注意，灯光贴图中不包含预过滤器，预过滤的过程在灯光贴图被导入后才完成，所以用户能调节它而不需要验算灯光贴图。

使用灯光贴图的注意事项如下：

● 在使用灯光贴图的时候不要将 QMC 采样器卷展栏中的 Adaptation by importance amount 参数设为 0，否则会导致额外的渲染时间。

● 不要给场景中大多数物体指定纯白或接近于纯白的材质，这也会增加渲染时间，原因在于场景中的反射光线会逐渐减少，导致灯光贴图追踪的路径渐渐变长。基于此，同时也要避免将材质色彩的 RGB 值中的任何一个设置在 255 或以上值。

● 目前，灯光贴图仅支持 VRay 自带的材质，使用其他材质将无法产生间接照明。不过，可以使用标准的自发光材质来作为间接照明的光源。

● 在动画中使用灯光贴图的时候，为避免出现闪烁，需要设置过滤器尺寸为一个足够大的值。

● 在初级反弹和次级反弹中计算灯光贴图是不一样的，所以不要将在一个模式下计算的灯光贴图调用到另一个模式下使用，否则会增加渲染时间或者降低图像品质。

（10）Global photon map 卷展栏，如图 11-24 所示。

全局光子贴图有点类似于发光贴图，它也是用于表现场景中的灯光，是一个 3D 空间点的集合（也称为点云），但是光子贴图的产生使用了另外一种不同的方法，它是建立在追踪场景中光源发射的光线微粒（即光子）的基础上的，这些光子在场景中来回弹，撞击各种不同的表面，这些碰撞点被储存在光子贴图中。

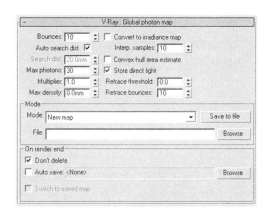

图 11-24

光子贴图重新计算照明也和发光贴图不同。对于发光贴图，混合临近的 GI 样本通常采用简单的插补，而对于光子贴图，则需要评估一个特定点的光子密度，密度评估的概念是光子贴图的核心，VRay 可以使用几种不同的方法来完成光子的密度评估，每一种方法都有它各自的优点和缺点。一般来说，这些方法都是建立在搜寻最靠近 Shaded 点的光子的基础上的。

值得注意的是，在一般情况下，由光子贴图产生的场景照明的精确性要低于发光贴图，尤其是在具有大量细节的场景中。发光贴图是自适应的，而光子贴图不是。另外，光子贴图的主要缺陷是会产生边界偏置（Boundarybias），这种不希望出现的效果大多数时候表现在角落周围和物体的边缘，

即比实际情况要显得暗（黑斑）。发光贴图也会出现这种边界偏置，但是它的自适应的天性会大大减轻这种效果。光子贴图的另外一个缺点是无法模拟天光的照明，这是因为光子需要一个真实存在的表面才能发射，但是至少在 VRay 中，天空光的产生并不依赖于场景中实际的表面。

另一方面，光子贴图也是视角独立的，能被快速地计算。当与其他更精确的场景照明计算方法，如直接计算或发光贴图，结合在一起的时候，可以得到相当完美的效果。

注意，光子贴图的形成也受到场景中单独灯光参数中光子设置的制约，具体内容在 Vray 灯光的参数中会讲到。

1）Bounces：反弹次数，用于控制光线反弹的近似次数，较大的反弹次数会产生更真实的效果，但是也会花费更多的渲染时间和占用更多的内存。

2）Auto search dist：自动搜寻距离。如果勾选该选项，VRay 会估算一个距离来搜寻光子。有时候估算的距离是合适的，在某些情况下它可能会偏大（这会导致增加渲染时间）或者偏小（这会导致图像产生噪波）。

3）Search dist：搜寻距离。这个选项只有在 Auto search dist 不勾选的时候才被激活，允许用户手动设置一个搜寻光子的距离，记住，这个值取决于场景的尺寸，较低的取值会加快渲染速度，但是会产生较多的噪波；较高的取值会减慢渲染速度，但可以得到平滑的效果。

4）Max photons：最大光子数。这个参数决定在场景中 Shaded 点周围参与计算的光子的数量，较高的取值会得到平滑的图像，从而增加渲染时间。

5）Multiplier：倍增值，用于控制光子贴图的亮度。

6）Max density：最大密度，用于控制光子贴图的分辨率（或者说占用的内存）。VRay 需要随时存储新的光子到光子贴图中，如果有任何光子位于最大密度指定的距离范围之内，它将自动开始搜寻。如果当前光子贴图中已经存在一个相配的光子，VRay 会增加新的光子能量到光子贴图中，否则，VRay 将保存这个新光子到光子贴图中。使用这个选项在保持光子贴图尺寸易于管理的同时发射更多的光子，从而得到平滑的效果。

7）Convert to irradiance map：转化为发光贴图。勾选这个选项后，将会促使 VRay 预先计算储存在光子贴图中的光子碰撞点的发光信息，这样做的好处是在渲染过程中进行发光插补的时候可以使用较少的光子，而且同时保持平滑效果。

8）Interp. Samples：插补样本，用于确定勾选 Convert to irradiance map 选项的时候，从光子贴图中进行发光插补使用的样本数量。

9）Convex hull area estimate：凸起表面区域评估。不勾选这个选项的时候，VRay 将只使用单一化的算法来计算这些被光子覆盖的区域，这种算法可能会在角落处产生黑斑。如果勾选该选项后，基本上可以避免因此而产生的黑斑，但是同时会减慢渲染速度。

10）Store direct light：存储直接光，在光子贴图中保存直接光照明的相关信息。

11）Retrace threshold：折回极限值，设置光子进行来回反弹的倍增的极限值。

12）Retrace bounces：折回反弹，设置光子进行来回反弹的次数。数值越大，光子在场景中反弹次数越多，产生的图像效果越细腻平滑，但渲染时间就越长。

13）MODE 选项框：可以把当前使用的光子贴图保存在硬盘上，并方便以后调用。

【注】：

• 在实际使用过程中，光子贴图一般与其他类型的贴图结合使用，完全单独的使用光子贴图很难达到理想的效果，并且渲染时间会很长。

• 在光子贴图中，重要的参数是最大密度以及由最大密度确定的搜寻距离，最大密度的取值根据场景的比例以及期望的效果来进行设置，而搜寻半径大致为最大密度的 2 倍。

• 计算好的光子贴图可以保存在硬盘上，必要时可以随时调用。

● 光子贴图是视角独立的，使用时千万要注意，当场景中视角改变的时候，光子贴图也要随之改变，否则可能得不到希望的结果。

（11）Quasi – Monte Carlo GI 卷展栏，如图 11–25 所示。

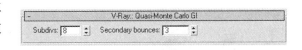

图 11–25

准蒙特卡罗 GI 渲染引擎卷展栏，只有在用户选择准蒙特卡罗 GI 渲染引擎作为初级或次级漫射反弹引擎的时候才能被激活。

使用准蒙特卡罗算法来计算 GI 是一种强有力的方法，它会单独地验算每一个 Shaded 点的全局光照明，因而速度很慢，但是效果是最精确的，尤其是需要表现大量细节的场景。 为了加快准蒙特卡罗 GI 的速度，用户在使用它作为初级漫射反弹引擎的时候，可以在计算次级漫射反弹的时候选择较快速的方法（例如使用光子贴图或灯光贴图渲染引擎）。

1）Subdivs：细分数值，设置计算过程中使用的近似的样本数量。 注意，这个数值并不是 VRay 发射的追踪光线的实际数量，这些光线的数量近似于这个参数的平方值，同时也会受到 QMC 采样器的限制。

2）Secondary bounces：次级反弹深度。 这个参数只有当次级漫射反弹设为准蒙特卡罗引擎的时候才被激活。 它设置计算过程中次级光线反弹的次数。

（12）Environment 卷展栏中的各选项含义如下。

1）GI Environment （skylight） Override 卷展栏，如图 11–26 所示。

图 11–26

GI 环境（天空光）选项组，允许用户在计算间接照明的时候替代 3ds max 的环境设置，这种改变 GI 环境的效果类似于天空光。 实际上，VRay 并没有独立的天空光设置。

① On：替代 Max 的环境，只有在这个选项勾选后，其余的参数才会被激活。 在计算 GI 的过程中，VRay 才能使用指定的环境色或纹理贴图，否则，使用 Max 默认的环境参数设置。

② Color：允许指定背景颜色（即天空光的颜色）。

③ Multiplier：倍增值，上面指定的颜色的亮度倍增值。 注意，如果为环境指定了使用纹理贴图，这个倍增值不会影响贴图。 如果使用的环境贴图自身无法调节亮度，就可以为它指定一个 Output 贴图来控制其亮度。

④ Map：材质槽，允许指定背景贴图。

2）Reflection/refraction environment Override 选项框中的各选项含义如下。

反射/折射环境选项组，在计算反射/折射的时候替代 Max 自身的环境设置。 当然，也可以选择在每一个材质或贴图的基础设置部分来替代 Max 的反射/折射环境。 其下面的参数含义与前面讲解的基本相同。

3）Refraction environment Override 选项框中的各选项含义如下。

折射环境选项组，在计算折射的时候替代 Max 自身的环境设置，如图 11–27 所示。

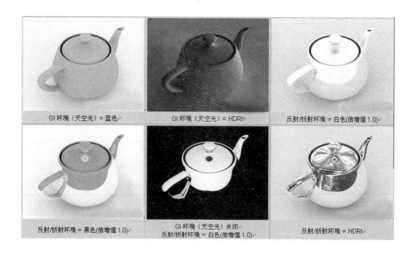

图 11-27

（13）Color mapping 卷展栏：色彩贴图，用于最终图像的色彩转换，如图 11-28 所示。

1）Type：类型，用于定义色彩转换使用的类型，有几种选择，如图 11-29 所示。

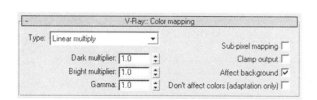

图 11-28

图 11-29

① Linear multiply：线性倍增。 这种模式将基于最终图像色彩的亮度来进行简单的倍增，那些太亮的颜色成分将会被限制。 但是这种模式可能会导致靠近光源的点过分明亮。

② Exponential：指数倍增。 这个模式将基于亮度来使之更饱和。 这对预防非常明亮的区域（例如光源的周围区域等）曝光是很有用的。 这个模式不限制颜色范围，而是代之以让它们更饱和。

③ HSV exponential：HSV 指数，与指数模式相似，但它会保护色彩的色调和饱和度。

④ Gamma correction：是 1.46 版后出现的新的色彩贴图类型。

2）Dark multiplier：暗的倍增。 在线性倍增模式下，控制暗的色彩的倍增。

3）Bright multiplier：亮的倍增。 在线性倍增模式下，控制亮的色彩的倍增。

4）Affect Background：影响背景。 勾选的时候，当前的色彩贴图控制影响背景色。

【注】：一般情况下，为了再生最终的图像，渲染元素互相结合，但下面的情况例外：

• 对于 Raw GI 和 Raw Lighting 元素，它们被增加到最终图像中之前必须被 Diffuse 倍增。

• 严格来说，Shadow 元素不是图像的一部分，然而，它可以被增加到 Raw Lighting 元素中来调节阴影亮度。 简单地增加这两个元素的效果就好像照明没有被计算阴影。

（14）Camera 卷展栏，如图 11-30 所示。

1）Camera type 选项框中的各选项含义如下。

① Type：摄像机类型。 一般情况下，VRay 中的摄像机是定义发射到场景中的光线。 从本质上来说，是确

图 11-30

定场景是如何投射到屏幕上的。

VRay 支持的摄像机类型，如图 11-31 所示。

摄像机的类型包括标准（Standard）、球形（Spherical）、点状圆柱（Cylin-drical point）、正交圆柱（Cylindrical（ortho））、方体（Box）、鱼眼（Fish eye）和扭曲球状（warped spherical），同时也支持正交视图。其中最后一种类型只是兼容以前版本的场景而存在的。

图 11-31

- Standard：标准。这个类型是一种标准的针孔摄像机。

- Spherical：球状。这个类型是一种球形的摄像机，也就是说它的镜头是球形的。

- Cylindrical（point）：柱状（点）。使用这种类型的摄像机的时候，所有的光线都有一个共同的来源，即它们都是从圆柱的中心被投射的。在垂直方向上可以被当做针孔摄像机，而在水平方向上则可以被当做球状的摄像机，实际上相当于两种摄像机效果的叠加。

- Cylindrical（ortho）：柱状（正交）。这种类型的摄像机在垂直方向类似正交视角，在水平方向则类似于球状摄像机。

- Box：方体。这种类型实际上就相当于在 Box 的每一个面放置一架标准类型的摄像机，对于产生立方体类型的环境贴图是非常好的选择，对于 GI 也可能是有益的——用户可以使用这个类型的摄像机来计算发光贴图，保存下来，然后再使用标准类型的摄像机，导入发光贴图，这可以产生任何方向都锐利的 GI。

- Fish eye：鱼眼。这种特殊类型的摄像机描述的是一个标准的针孔摄像机指向一个完全反射的球体（球半径恒定为 1.0），然后这个球体反射场景到摄像机的快门。

② Override FOV：替代视场. 使用这个选项，可以替代 3ds max 的视角。这是因为 VRay 中有些摄像机类型可以将视角扩展，范围从 0°～360°，而 3ds max 默认的摄像机类型则被限制在 180°。

③ FOV：视角。在替代视场勾选后，且当前选择的摄像机类型支持视角设置的时候才被激活，用于设置摄像机的视角。

④ Height：高度。这个选项只有在正交圆柱状的摄像机类型中有效，用于设定摄像机的高度。

⑤ Auto-fit：自动适配。这个选项在使用鱼眼类型摄像机的时候被激活，如果勾选该选项，VRay 将自动计算 Dist（距离）值，以便渲染图像适配图像的水平尺寸。

⑥ Dist：距离。这个参数是针对鱼眼摄像机类型的。这个距离选项描述的就是从摄像机到反射球体中心的距离。注意，在自动适配勾选的时候，这个选项将失效。

⑦ Curve：曲线。这个参数也是针对鱼眼摄像机类型的，用于控制渲染图像扭曲的轨迹。值为 1.0，意味着是一个真实世界中的鱼眼摄像机；值接近于 0 的时候，扭曲将会被增强；在接近 2.0 的时候，扭曲会减少。

【注】：实际上这个值控制的是被摄像机虚拟球反射的光线的角度。

2）Depth of field 选项框中的各选项含义如下。

① Aperture：光圈，使用世界单位定义虚拟摄像机的光圈尺寸。较小的光圈值将减小景深效果，大的参数值将产生更多的模糊效果。

② Center bias：中心偏移。这个参数决定景深效果的一致性，值为 0，意味着光线均匀地通过光圈；正值意味着光线趋向于向光圈边缘集中；负值则意味着向光圈中心集中。

③ Focal distance：焦距，用于确定从摄像机到物体被完全聚焦的距离。靠近或远离这个距离的物体都将被模糊。

④ Get from camera：从摄像机获取。当这个选项激活的时候，如果渲染的是摄像机视图，焦距由摄像机的目标点确定。

⑤ Side：边数。 这个选项让用户模拟真实世界摄像机的多边形形状的光圈。 如果这个选项不激活，那么系统则使用一个完美的圆形来作为光圈形状。

⑥ Rotation：旋转。 用于指定光圈形状的方位。

⑦ Subdivs：细分。 这个参数在前面多次提到过，用于控制景深效果的品质。

3）Motion blur 选项框：运动模糊选项组。

① Duration：持续时间，在摄像机快门打开的时候指定在帧中持续的时间。

② Interval center：间隔中心点，指定关于 3ds Max 动画帧的运动模糊的时间间隔中心。 值为0.5，意味着运动模糊的时间间隔中心位于动画帧之间的中部；值为0，则意味着位于精确的动画帧位置。

③ Bias：偏移，用于控制运动模糊效果的偏移。 值为0，意味着灯光均匀通过全部运动模糊间隔；正值意味着光线趋向于间隔末端，负值则意味着趋向于间隔起始端。

④ Prepass samples：计算发光贴图的过程中在时间段有多少样本被计算。

⑤ Blur particles as mesh：将粒子作为网格模糊，用于控制粒子系统的模糊效果。 如果勾选该选项，粒子系统会被作为正常的网格物体来产生模糊效果。 然而，有许多的粒子系统在不同的动画帧中会改变粒子的数量。 如果不勾选该选项，则使用粒子的速率来计算运动模糊。

⑥ Geometry samples：几何学样本数量，用于设置产生近似运动模糊的几何学片断的数量，物体被假设在两个几何学样本之间进行线性移动，对于快速旋转的物体，需要增加这个参数值才能得到正确的运动模糊效果。

⑦ Subdivs：细分，用于确定运动模糊的品质。

【注】：

• 只有标准类型摄像机才支持产生景深特效，其他类型的摄像机是无法产生景深特效的。

• 在景深和运动模糊效果同时产生的时候，使用的样本数量是由两个细分参数合起来产生的。

（15）rQMC Sampler 卷展栏，如图 11-32 所示。

图 11-32

所谓 QMC，是 Quasi Monte Carlo 的缩写，也就是前面曾经提到过的准蒙特卡罗采样器。 它可以说是 VRay 的核心，贯穿于 VRay 的每一种"模糊"评估中，如抗锯齿、景深、间接照明、面积灯光、模糊反射/折射、半透明、运动模糊等等。 QMC 采样一般用于确定获取什么样的样本，最终哪些样本被光线追踪。

与任意一个"模糊"评估使用分散的方法来采样不同的是，VRay 根据一个特定的值，使用一种独特的统一的标准框架来确定有多少以及多么精确的样本被获取。 那个标准框架就是 QMC 采样器。

VRay 是使用一个改良的 Halton 低差异序列来计算那些被获取的精确的样本。 样本的实际数量是根据下面3个因素来决定的：

① 由用户指定的特殊的模糊效果的细分值（Subdivs）提供。

② 取决于评估效果的最终图像采样。 例如，暗的平滑的反射需要的样本数就比明亮的要少，原因在于最终的效果中反射效果相对较弱；远处的面积灯需要的样本数量比近处的要少，等等。 这种基于实际使用的样本数量来评估最终效果的技术被称为"重要性抽样"（Importance Sampling）。

③ 从一个特定的值获取的样本的差异——如果那些样本彼此之间不是完全不同的，那么可以使用较少的样本来评估。 如果是完全不同的，为了得到好的效果，就必须使用较多的样本来计算。 在每一次新的采样后，VRay 会对每一个样本进行计算，然后决定是否继续采样。 如果系统认为已经达到了用户设定的效果，会自动停止采样。

1）Adaptive amount：数量，用于控制早期终止应用的范围。 值为1.0，意味着在早期终止算法被使用之前被使用的最小可能的样本数量；值为0，则意味着早期终止不会被使用。

2）Min samples：最小样本数，用于确定在早期终止算法被使用之前必须获得的最少的样本数量。 较高的取值将会减慢渲染速度，但同时会使早期终止算法更可靠。

3）Noise threshold：噪波极限值，在评估一种模糊效果是否足够好的时候，控制 VRay 的判断能力。 在最后的结果中直接转化为噪波。 较小的取值意味着较少的噪波、使用更多的样本以及更好的图像品质。

4）Global subdivs multiplier：全局细分倍增。 在渲染过程中，这个选项会倍增任何地方任何参数的细分值。 用户可以使用这个参数来快速增加/减少任何地方的采样品质。

【注】：在使用 QMC 采样器的过程中，用户可以将它作为全局的采样品质控制，尤其是早期终止参数：获得较低的品质，用户可以增加 Amount 或者增加 Noise threshold 或是减小 Min samples，反之亦然。 这些控制会影响到每一件事情：GI、平滑反射/折射、面积光等，色彩贴图模式也影响渲染时间和采样品质，因为 VRay 是基于最终的图像效果来分派样本的。

（16）Default displacement 卷展栏，如图 11-33 所示：默认的置换卷展栏。 让用户控制使用置换材质，而没有使用 VRayDisplacementMod 修改器的物体的置换效果。

1）Override Max's：替代 Max。 如果勾选该选项，VRay 将使用自己内置的微三角置换来渲染具有置换材质的物体。 反之，将使用标准的 3ds Max 置换来渲染物体。

2）Edge length：边长度，用于确定置换的品质，原始网格的每一个三角形被细分为许多更小的三角形，这些小三角形的数量越多，就意味着置换具有更多的细节，同时减慢渲染速度，增加渲染时间，也会占用更多的内存，反之亦然。 边长度依赖下面提到的 View-dependent 参数。

3）View-dependent：依赖视图。 如果勾选该选项，边长度决定细小三角形的最大边长（单位是像素）。 值为1.0，意味着每一个细小三角形最长的边投射在屏幕上的长度是1像素；如果不勾选该选项，细小三角形的最长边长将使用世界单位来确定。

4）Max. subdivs：最大细分数量，用于控制从原始的网格物体的三角形细分出来的细小三角形的最大数量。 不过注意，实际上细小三角形的最大数量是由这个参数的平方来确定的。 例如，默认值是256，则意味着每一个原始三角形产生的最大细小三角形的数量是 256 × 256 =65536 个。 不推荐将这个参数设置得过高，如果非要使用较大的值，还不如直接将原始网格物体进行更精细的细分。

5）Tight bounds：如果勾选该选项，VRay 将试图计算来自原始网格物体的置换三角形的精确的限制体积，如果使用的纹理贴图有大量的黑色或者白色区域，可能需要对置换贴图进行预采样，但是渲染速度将是较快的。 当这个选项不勾选的时候，VR 会假定限制体积最坏的情形，不再对纹理贴图进行预采样。

（17）Caustics 卷展栏，如图 11-34 所示。

图 11-33　　　　　　　　　　　　　　　　图 11-34

作为一种先进的渲染系统，VRay 支持散焦特效的渲染。 为了产生这种效果，场景中必须有散焦光线发生器和散焦接受器。 关于如何使一个物体能够发生和接受散焦的方法见渲染参数中的 Object settings and Lights settings 部分。 该部分的参数设定用于控制光子图的产生。 光子图的解释可以在 Terminology 部分中找到。

1）On：打开或关闭散焦。

2）Multiplier：该增效器控制散焦的强度。 它是全局的，并且应用于所有的产生散焦的光源。 如果需要对不同的光源使用不同的增效器，可以使用局部光源设定。 注意：对于使用了局部光源设定增效器的场景，该增效器会对场景中所有增效器的作用进行累积。

3）Search dist：当 VRay 追踪一个撞击在物体面上的光子时，该光影追踪器同时搜索撞击在该面周围面上的光子（Search area）。 该搜索区域实际上是一个以光子撞击点为中心的圆，它的半径等于 Search dist 值。

4）Max photons：当 VRay 追踪一个撞击在物体面上的光子时，它同时计算其周围区域的光子数量，然后取这些光子对该区域所产生照明的平均值。 如果光子的数量超过了 Max photons 值，VRay 将只采用排列在前的数量为 Max photons 值的光子数目。

5）Don't delete on render end：当该项选中时，VRay 在完成场景渲染后将会保留光子图在内存中，否则，该光子图会被删除同时内存被释放。 注意：如果打算对某一特定场景的光子图只计算一次，并在今后的渲染再次使用它，那么该选项是特别有用的。

6）Mode 选项框中的各选项含义如下。

Mode：模式。 它包括以下选项。

① New map：选中该选项时，将产生新的光子图。 它会覆盖以前渲染产生的光子图。

② From file：选中该选项时，VRay 将不会计算光子图，而是从已经存在的文件中调入。

③ Save to file：如果需要保存一个已经产生的光子图，单击该项将其保存为文件。

④ Browse 按钮：用于指定文件。

（18）System 卷展栏，如图 11-35 所示。

1）Raycaster params 选项框：用于控制 VRay 的二元空间划分树的各种参数。

① Max·tree depth：二元空间划分树的最大深度。

② Min·leaf size：叶片绑定框的最小尺寸。 小于该值将不会进行进一步细分。

③ Face/level coef：控制一个叶片中三角面最大的数量。

2）Render region division 选项框：用于控制 VRay 的渲染块（bucket）的各种参数。 渲染块是

图 11-35

VRay 分布式渲染的基本组成部分。 渲染块是当前所渲染帧中的一个矩形框，是独立于其他渲染块进行渲染的。 渲染块能够被送到局域网中空闲的机器上进行渲染计算处理，或者分配给不同的 CPU 计算（装配了多 CPU 的机器）。 因为一个渲染块只能由一个 CPU 进行计算，每一帧划分为太多的渲染块会导致无法充分利用计算资源（某些 CPU 总是处于空闲状态）。 每一帧划分为太多的渲染块会降低渲染速度，因为每一个渲染块都需要一小段预处理时间（如渲染块的设置、网络传输等）。

① X：以像素为单位来决定最大渲染块的宽度（在选择了 Region W/H 的情况下） 或者水平方向上的区块数量（在选择了 Region Count 的情况下）。

② Y：以像素为单位来决定最小渲染块的宽度（在选择了 Region W/H 的情况下）或者垂直方向上的区块数量（在选择了 Region Count 的情况下）。

③ Region sequence：决定渲染区域的排列顺序。

【注】：当 Image Sampler 被设定为采用 Adaptive Sampler 时，渲染块的尺寸将被圆整到最接近的整数，通常是 2。

3）Distributed rendering：该选项决定 VRay 是否采用分布式渲染。

Settings：该按钮打开 VRay Networking settings 对话框。

4）Object Settings / Light Settings：该按钮将调出 local object and light settings 对话框。

11.2　VRay 灯光

（1）VRayLight，如图 11-36 所示。

1）General 选项框中的各选项含义如下。

① On：打开或关闭 VRayLight。

② Type：类型如图 11-37 所示。

- Plane：当这种类型的光源被选中时，VRay 光源具有平面的形状。

- Dome：当这种类型的光源被选中时，VRay 光源是半球形的，通常模拟天光。

- Sphere：当这种类型的光源被选中时，VRay 光源是球形的。

③ Extrude 按钮：用于控制灯光排除或包含对某些物体的影响，如图 11-38 所示。

2）Intensity 选项框中的各选项含义如下。

① Unit：灯光的计算单位。

② Color：由 VRay 光源发出的光线的颜色。

③ Multiplier：VRay 光源颜色倍增器。

3）Size 选项框中的各选项含义如下。

① U size：光源的 U 向尺寸（当选择球形光源时，该尺寸为球体的半径）。

② V size：光源的 V 向尺寸（当选择球形光源时，该选项无效）。

③ W size：光源的 W 向尺寸（当选择球形光源时，该选项无效）。

4）Options 选项框中的各选项含义如下。

① Double-sided：当 VRay 灯光为平面光源时，该选项控制光线是否从面光源的两个面发射出来（当选择球面光源时，该选项无效）。

② Invisible：该设定用于控制 VRay 光源体的形状是否在最终渲染场景中显示出来。当该选项打开时，发光体不可见；当该选项关闭时，VRay 光源体会以当前光线的颜色渲染出来。

③ Ignore light normals：当一个被追踪的光线照射到光源上时，该选项用于控制 VRay 计算发光的方法。对于模拟真实世界的光线，该选项应当关闭。但是当该选项打开时，渲染的结果更加平滑。

④ No decay：当该选项选中时，VRay 所产生的光将不会随距离被衰减。否则，光线将随着距离而衰减。这是真实世界灯光的衰减方式。

⑤ Store with irradiance map：当该选项选中并且全局照明设定为 Irradiance map 时，VRay 将再次计算 VRayLight 的效果并且将其存储到光照贴图中。其结果是光照贴图的计算会变得更慢，但是渲染时

图 11-36

图 11-37

间会减少。 你还可以将光照贴图保存下来稍后再次使用。

⑥ Affect diffuse：VRay 灯光是否影响过渡色。

⑦ Affect specular：VRay 灯光是否影响高光色。

⑧ Affect reflections：VRay 灯光是否影响反射。

5）Sampling 选项框中的各选项含义如下。

① Subdivs：用于控制 VRay 用于计算照明的采样点的数量。

② Shadow bias：用于设定阴影位置的偏移量。

③ Cutoff：表示光线追踪深度，在超过该值时，VRay 将转换为低精度计算。

6）Dome light options 选项框（当使用 Dome 类型灯光时有效）。

7）Photon emission 选项框中的各选项含义如下。

（2）VRaySun，如图 11-39 所示。

图 11-38　　　　　　　　　　　　　　　　　　图 11-39

① enabled：打开或关闭 VRaySun。

② invisible：控制 VRaySun 是否可见。

③ turbidity：大气的混浊度。 早晨和黄昏太阳光在大气层中穿越的距离最大,大气的混浊度也最高即会呈现出红色的光线,反之,正午时,混浊度最小光线也最白、最亮,如图 11-40 和图 11-41 所示。

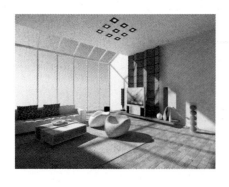

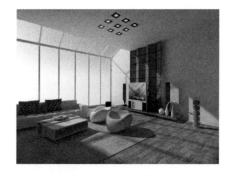

图 11-40　turbidity = 2.0　　　　　　　　图 11-41　turbidity = 8.0

④ ozone：臭氧层。 臭氧值较大时,由于吸收了更多的紫外线所以墙壁的颜色偏淡,反之,臭氧值较小时,进入的紫外线更多颜色就会略微深一点,如图 11-42 和图 11-43 所示。

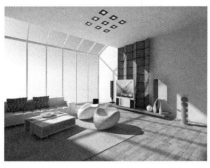

图 11-42　ozone ＝ 0.0

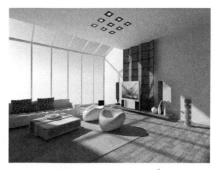

图 11-43　ozone ＝ 1.0

⑤ intensity multiplier：强度值。 值越大，光照就越强，如图 11-44 和图 11-45 所示。

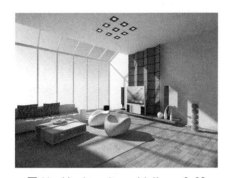

图 11-44　intensity multiplier ＝ 0.06

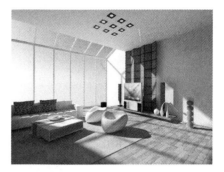

图 11-45　intensity multiplier ＝ 0.08

⑥ size multiplier：太阳尺寸，影响阴影边缘清晰度，如图 11-46 和图 11-47 所示。

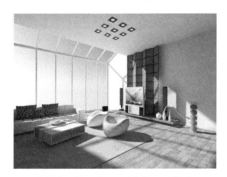

图 11-46　size multiplier ＝ 3.0

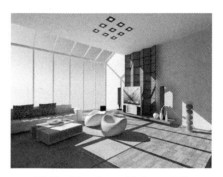

图 11-47　size multiplier ＝ 0.0

⑦ shadow subdivs：控制阴影细分精度，如图 11-48 和图 11-49 所示。

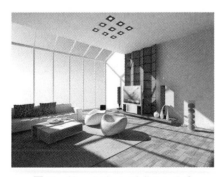

图 11-48　shadow subdivs ＝ 1.0

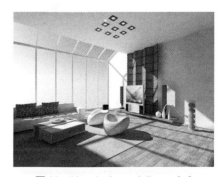

图 11-49　shadow subdivs ＝ 8.0

⑧ shadow bias：阴影的偏差值，其中 Bias 参数值为 1.0 时，阴影有偏移；大于 1.0 时阴影远离投影对象；小于 1.0 时，阴影靠近投影对象。

⑨ photo emit radius：光子发射半径。

⑩ Exclude：控制 VRaySun 排除或包含对某些物体的影响。

【注】：本次练习场景如图 11–50 所示。

图 11–50

11.3　VRay 阴影

当灯光阴影类型选择为 VRayShadow 类型时有效，如图 11–51 所示。

VRay 支持面阴影，在使用 VRay 透明折射贴图时，VRay 阴影是必须使用的。 同时，用 VRay 阴影产生的模糊阴影的计算速度要比其他类型的阴影速度快。 其参数面板如图 11–52 所示。

图 11–51

图 11–52

（1）VRayShadows params 卷展栏中的各选项含义如下。

1）Transparent shadows：当物体的阴影由一个透明物体产生时，该选项十分有用。 当打开该选项时，VRay 会忽略 Max 的物体阴影参数 （Color，Dens.，Map 等）。 当需要使用 Max 的物体阴影参数时，关闭该选项。

2）Smooth surface shadows：控制是否对表面阴影进行光滑处理。

3）Bias：控制阴影位置的偏移。 数值越大，阴影越偏离物体。

4）Area shadow：打开或关闭面阴影。

5）Box：VRay 计算阴影时，假定光线是由一个立方体发出的。

6）Sphere：当 VRay 计算阴影时，假定光线是由一个球体发出的。

7）U size：当计算面阴影时，光源的 U 尺寸（如果光源是球形的话，该尺寸等于该球形的半径）。

8）V size：当计算面阴影时，光源的 V 尺寸（如果选择球形光源的话，该选项无效）。

9）W size：当计算面阴影时，光源的 W 尺寸（如果选择球形光源的话，该选项无效）。

10）Subdivs：用于控制 VRay 在计算某一点的阴影时，采样点的数量。

（2）不同参数的阴影效果，如图 11–53 和图 11–54 所示。

图 11-53

图 11-54

11.4 VRay 摄像机

（1）VRayDome Camera（半球相机），如图 11-55 所示。

1）flip x：水平方向反转。

2）filp y：垂直方向反转。

3）fov：确定摄像机的焦距值。

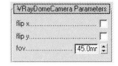

图 11-55

（2）VRayPhysical Camera（物理相机），如图 11-56 所示。

1）Basic parameters 中的各选项含义如下。

① zoom factor：决定最终图像的（近或远），但它并不需要推近或拉远摄像机。

② f-number（光圈，f-stop）：较低的 f-number（光圈，f-stop）值将会使图像更亮。 因为此时摄像机的光圈是处于张开状态，所以有更多的光线能够进入摄像机中。 增加 f-number（光圈，f-stop）值将会使图像变暗，因为此时光圈是趋向关闭状态。 同时，这个值的大小会影响景深效果。

③ distortiontype：两种不同的畸变类型，将会使畸变产生轻微的区别。 Cubic（立方体）类型可被应用于一些相机跟踪软件，如 SynthEyes、Boujou 等。

④ vertical shift：这项参数是所谓的“两点透视”。 用户可以使用 Guess vertical shift（猜测垂直移距）按钮，让程序自动完成校正。

⑤ film speed（ISO）：决定图像对光的灵敏性——感光度。 如果胶片速度（ISO）值较高，那么图像将会对光线更敏感，图像也就越亮。 反之，ISO 值越小，图像也就越暗。 较高的 ISO 值常常被用于“夜景”拍摄。

⑥ vignetting：类似于真实相机的镜头渐晕效果（图片的四周较暗中间较亮）。

⑦ white balance：使用白平衡允许用户对图像的输出作出附加的修改。

⑧ shutter speed：决定曝光时间。 曝光时间越长，shutter speed（快门速度）值越小，整个图像将会越亮。 相反，如果曝光时间越短，整个图像将会越暗，shutter speed（快门速度）值越大。 同时，这个值的大小会影响运动模糊效果。

2）Bokeh effects 中的各选项含义如下。

3）Sampling 中的各选项含义如下。

① depth-of-field：要得到景深效果，需要勾选该复选框。 同时，焦外成像（Bokeh effect）也是景深效果的一部分。

景深（DOF）就是在调焦使影像清晰，在焦点的前后有一段距离内的区

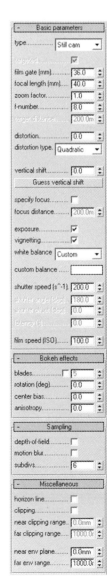

图 11-56

域，能够清晰显现，而这一段范围称为景深。 景深越长，那么能清晰呈现的范围越大；反之，景深愈小，则前景或背景会变得模糊。 模糊是因为聚焦松散所形成的一种朦胧现象。 从光学理论来看，在镜头的焦距下，能够清楚呈像的只有在一物距上的平面，在此面外的景物都会模糊。

影像景深有 3 种因素：

- 景深与焦距（focus distance）的长短成反比，换言之，就是镜头焦距越长，则景深越短。
- 景深与景物拍摄的距离成正比，相机若离景物越近，则景深越短。
- 景深与光圈级数（f-number）的大小成正比。

② Motion-blur：要得到运动模糊效果，需要勾选该复选框。

物体的移动速度及快门速度的快慢都会影响运动模糊效果。 长时间的曝光将会带来更强的运动模糊效果。 反之，短时间的曝光将会减弱运动模糊效果。

最后要保持相同的图像亮度，f-number（光圈，f-stop）可以修正对图像明暗的影响。

11.5 VRay 材质

VRay 渲染器提供了一种特殊的材质——VRayMtl——VRay 材质。 在场景中使用该材质，能够获得更加准确的物理照明（光能分布），更快的渲染，发射和折射参数调节更方便。 使用 VRayMtl，可以应用不同的纹理贴图，控制其反射和折射，增加凹凸贴图和置换贴图，强制直接全局照明计算，选择用于材质的 BRDF。 该材质的参数都列入以下部分，如图 11-57 所示。

（1）Basic parameters 卷展栏，如图 11-58 所示。

图 11-57

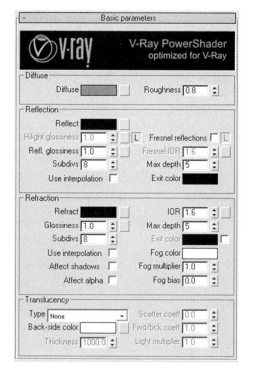

图 11-58

1）Diffuse 选项框，如图 11-59 所示。

① Diffuse：材质的漫反射颜色，用户也可以在 texture maps 部分中的折射贴图栏中，使用一种贴图来覆盖它，如图 10-60 所示。

② Roughness：用于控制材质的高光与过渡色之间的平滑程度。

图 11-59

图 11-60

2）Reflection 选项框，如图 11-61 所示。

① Reflect：漫反射颜色的倍增器。 用户也可以在 texture maps 部分中的反射贴图栏中，使用一种贴图来覆盖它，如图 11-62所示。

② Hilight Glossiness：该值表示该材质的高光光泽度，如图 11-63 所示。

图 11-61

图 11-62

图 11-63

③ Refl. Glossiness：该值表示该材质的反光光泽度。 当该值为 0.0 时，表示特别模糊的反射。 当该值为 1.0 时，将关闭材质的光泽（VRay 将产生一种特别尖锐的反射）。 注意，提高光泽度将增加渲染时间。 默认与 Hilight Glossiness 呈锁定状态，如图 11-64 所示。

④ Subdivs：控制反射光泽的质量，值越大，质量越好。 当该材质的 Glossiness （光泽度）值为 1.0 时,本选项无效（VRay 不会发出任何用于估计光滑度的光线），如图 11-65 所示。

图 11-64 图 11-65

⑤ Fresnel reflection：当该选项选中时，光线的反射就像真实世界的玻璃反射一样。 这意味着当光线和表面法线的夹角接近 0°时，反射光线将减少至消失。 当光线与表面几乎平行时，反射将是可见的。 当光线垂直于表面时，将几乎没有反射。

⑥ Fresnel IOR：控制着菲涅尔反射的强度，按【L】键打开就可以修改它的数值。 数值越大，菲涅尔效果就越不明显。

⑦ Max depth：决定物体反射光线的次数。 数值越大，反射效果越好。

⑧ Exit color：反射完成后退出的颜色。

⑨ Use interpolation：若勾选此选项，反射的质量将由下拉菜单来控制，如图 11-66 所示。

3）Refraction 选项框，如图 11-67 所示。

图 11-66 图 11-67

① Refract：折射倍增器。 用户可以在 texture maps 部分中的折射贴图栏中，使用一种贴图来覆盖它，如图 11-68 所示。

② Glossiness：表示该材质的光泽度。 当该值为 0.0 时，表示特别模糊的折射；当该值为 1.0 时，将关闭材质的光泽（VRay 将产生一种特别尖锐的折射）。 注意，提高光泽度将增加渲染时间，如图 11-69 所示。

③ Subdivs：用于控制发射的光线数量来估计光滑面的折射。 当该材质的 Glossiness （光泽度）值为 1.0 时，本选项无效。 VRay 不会发出任何用于估计光滑度的光线。

④ IOR：决定材质的折射率。 如果选择了合适的值，用户可以制造出类似于水、钻石、玻璃的折射效果，如图 11-70 所示。

图 11-68

图 11-69

⑤ Max depth：决定光线在物体内折射的次数。 事实上，如果在物体处放上一面镜子，它将产生无限次的折射，所以这个参数就是控制折射发生的次数，如图 11-71 所示。

图 11-70　　　　　　　　　　　　　　　　　图 11-71

⑥ Exit color：物体折射完成后退出的颜色。

⑦ Fog color：VRay 允许用户用体积雾来填充具有折射性质的物体。 这是雾的颜色，如图 11-72 所示。

⑧ Fog multiplier：体积雾倍增器。 较小的值产生更透明的雾，如图 11-73 所示。

图 11-72

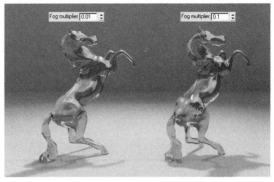

图 11-73

⑨ Use interpolation：勾选此选项，折射的质量在下拉列表中选择，如图 11-74 所示。

⑩ Affect shadows：使透明物体产生正确的阴影，如图 11-75所示。

图 11-74

⑪ Affect alfa：产生正确的 Alpha 通道，如图 11-76 所示。

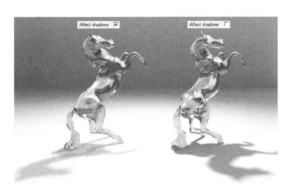

图 11-75

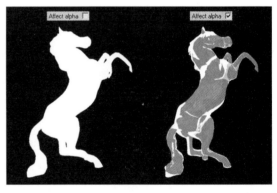

图 11-76

4）Translucency 选项框，如图 11-77 所示：

在物体内部创建一个指定颜色的光照效果，即 3S 效果。注意，此时灯光必须使用 VRay 阴影才能使用该功能。 材质的表面光泽 Glossy 也要打开。 VRay 将使用 Fog color 来决定通过该材质里面的光线的数量。

图 11-77

① Back - side color：确定内部光的颜色，如图 11-78 所示。

② Thickness：决定透明层的厚度。 当光线进入材质的深度达到该值时，VRay 将不会进一步追踪在该材质内部更深处的光线，如图 11-79 所示。

③ Light multiplier：光线亮度倍增器，用于描述该材质在物体内部所反射的光线的数量。

④ Scatter coeff：控制透明物体内部散射光线的方向。 当该值为 0.0 时，表示物体内部的光线将向所有方向散射；当该值为 1.0 时，表示散射光线的方向与原进入该物体的初始光线的方向相同。

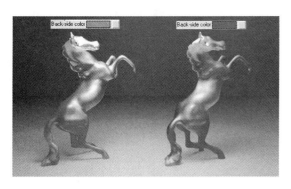

图 11-78

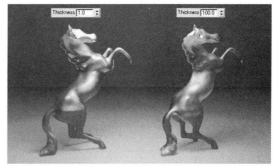

图 11-79

⑤ Fwd/bck coeff：该值控制在透明物体内部有多少散射光线沿着原进入该物体内部的光线的方向继续向前传播或向后反射。 当该值为 1.0 时，表示所有散射光线将继续向前传播；当该值为 0.0 时，表示所有散射光线将向后传播；当该值为 0.5 时，表示向前和向后传播的散射光线的数量相同。

（2）BRDF 卷展栏，如图 11-80 所示。

该卷展栏具有双向反射分布功能。 最通用的用于表现一个物体表面反射特性的方法是使用双向反射分布功能，一个用于定义物体表面的光谱和空间反射特性的功能。 VRay 支持的 BRDF 类型有 Phong、Blinn 和 Ward。

（3）Options 卷展栏，如图 11-81 所示。

图 11-80

图 11-81

1）Trace reflections：打开或关闭反射。

2）Trace refractions：打开或关闭折射。

3）Use irradiance map：当使用光照贴图来进行全局照明时，如果依然要对赋予该材质的物体使用强制性全局照明，只需关闭该选项就可以达到目的，否则，对于赋予该材质的物体的全局照明将使用光照贴图。 注意，只有全局照明打开并且设置成使用光照贴图时，该选项才起作用。

4）Double-sided：该选项指明 VRay 是否假定几何体的面都是双面。

5）Reflect on back side：该选项强制 VRay 始终追踪光线，甚至包括光照面的背面。 注意：只有当 Reflect on back side 打开时，该选项才有效。

6）Cutoff：这是用于反射/折射的临界值。 当反射/折射对一幅图像的最终效果的影响很小时，将不会进行光线的追踪。 该临界值用于设定反射/折射追踪的最小作用值。

（4）Maps 卷展栏，如图 11-82 所示。

在 VRay 材质的这部分，用户可以设定不同的纹理贴

图 11-82

图。可以采用的纹理贴图有 Diffuse、Reflect、Refract、Glossiness、Bump 和 Displace 等。对于每个纹理贴图都有一个倍增器、一个选择框和一个按钮。倍增器控制贴图的强度；选择框用于打开或关闭纹理贴图；按钮用于选择纹理贴图。

1）Diffuse：用于控制材质纹理贴图的漫反射颜色。如果需要一种简单的颜色，不要选择该选项，而是在 Basic parameters 中调节漫反射，如图 11-83 所示。

2）Reflect：用于控制材质纹理贴图的反射强度与反射颜色，如图 11-84 所示。

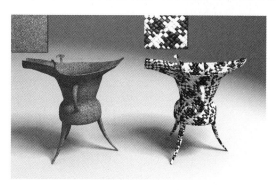

图 11-83　　　　　　　　　　　　　　　　图 11-84

3）HGlossiness：用纹理贴图控制其高光光泽反射的倍增，如图 11-85 所示。

4）RGlossiness：用纹理贴图控制其反射光光泽反射的倍增，如图 11-86 所示。

图 11-85　　　　　　　　　　　　　　　　图 11-86

5）Refract：用于控制材质纹理贴图的折射强度和颜色，如图 11-87 所示。

6）Glossiness：用纹理贴图控制其光泽折射的倍增，如图 11-88 所示。

图 11-87　　　　　　　　　　　　　　　　图 11-88

7）IOR：通过纹理贴图控制折射率，如图 11-89 所示。

8）Translucent：通过纹理贴图控制内部透光效果，如图 11-90 所示。

图 11-89 图 11-90

9）Bump：用于凹凸贴图。 凹凸贴图是一种使用模拟物体表面凹凸的贴图，不需要使用实际的凹凸面。

10）Displace：用于使用置换贴图。 置换贴图用于修改物体的表面，使其看起来粗糙。 置换贴图不同于凹凸贴图，它会将物体的表面细分并对顶点进行置换（改变几何体）。 它通常比使用凹凸贴图的速度慢。

【注】：默认的置换数量是基于物体的限制框的，因此，对于变形物体这不是一个好的选择。 在这种情况下，可以应用支持恒定置换数量的VRayDisplacementMod 修改器。

图 11-91

11）凹凸贴图和置换贴图的对比（注意两图的阴影部分），如图 11-91 所示。 左侧为 Bump 贴图，右侧为 Displace 贴图。

12）Opacity：通过纹理控制透明程度，如图 11-92 所示。

13）Environment：为不同材质指定不同的环境贴图，将替代 rendering/environment 菜单下的贴图，如图 11-93 所示。

图 11-92 图 11-93

11.6 VRay 其他材质类型

（1）VRay2SidedMtl 材质：模拟单薄半透明物体，如图11-94 所示。

1）Front material：正面材质。

2）Back material：背面材质。

3）Translucency：透明度。

图 11-94

4）Force single – side sub – materials：强制单面。

实例 1：在场景主物体背部放置一盏灯光，下面举例演示运用 VRay2SidedMtl 材质使光线透射过来的效果。

1）为物体赋予 VRayMtl 材质，材质设置及当前渲染结果如图11-95 所示。

图 11-95

2）将材质类型更改为 VRay2SidedMtl，并选择 keep old material as sub – material，操作过程及当前渲染结果如图11-96 所示。

图 11-96

3）设置 Back material 材质，并通过 Translucency 右侧颜色强度控制与 Front material 的混合程度，同时也受到光照强度的影响，光照强的部位更多地呈现 Back material 材质，渲染结果如图11-97 所示。

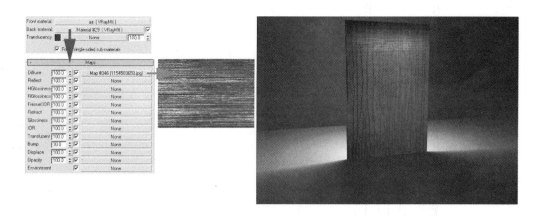

图 11-97

4）为 Translucency 指定 checker 贴图，它可以控制两种材质出现的位置，渲染结果如图 11-98 所示。

图 11-98

（2）VRayBlendMtl 材质：VRay 自己的混合材质，和 Max 自带的混合材质相比，它提供了更多的 Coat 层。其位置越靠下，渲染结果越在上面。它可以真实再现金属特有的镀膜、漆色与高反光效果，如图 11-99 所示。

实例2：下面介绍设置地毯材质。

1）设置第一层混合材质，其设置内容及效果如图 11-100 所示。

2）继续设置第二层混合材质，其设置内容及效果如图 11-101所示。

（3）VRayFastSSS 材质：可快速调出需要的 3s 材质，其效果不如 VRayMtl 的 3s 效果好，在此不再赘述，如图 11-102 所示。

（4）VRayLightMtl 材质，如图 11-103 所示。

Base material:	None		
Coat materials:	Blend amount:		
1: None	None		100.0
2: None	None		100.0
3: None	None		100.0
4: None	None		100.0
5: None	None		100.0
6: None	None		100.0
7: None	None		100.0
8: None	None		100.0
9: None	None		100.0

☐ Additive (shellac) mode

图 11-99

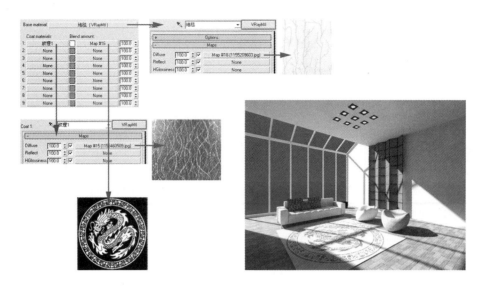

图 11-100

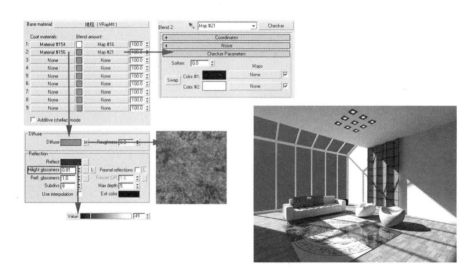

图 11-101

图 11-102

图 11-103

1）Color：控制发光的颜色和发光强度。

2）倍增值：默认值为1.0，可以根据需要来调整发光强度。

3）Opacity：不透明贴图，根据贴图黑白强度控制材质的透明度。

4）Emit light on back side：背面发光，控制有透明特性材质的背面是否发光。

（5）VRayMtlWrapper材质：VRayMtlWrapper材质可以追加全局照明属性，被赋予此材质的物体，

在全局照明计算中起到光源的作用，如图 11-104 所示。

1）Base material：覆盖的材质。

2）Additional surface properties（追加表面属性）选项框中的各选项含义如下。

① Generate GI：产生全局照明，微调钮调节强度。

② Receive GI：接受全局照明，微调钮调节强度。

③ Generate caustics：产生散焦。

④ Receive caustics：接受散焦。

3）Matte propeties（遮罩属性）选项框：将物体转换为 Matte/Shadow 材质。

① Matte surface：将物体变为遮罩物体。

② Alpha contribution：从 Alpha 中清除。

③ Shadows：产生阴影。

④ Affect alpha：阴影影响 Alpha 通道。

⑤ Color：控制阴影的颜色。

⑥ Brightness：控制阴影的亮度。

⑦ Reflection amount：控制反射强度。

⑧ Refraction amount：控制折射强度。

⑨ GI amount：全局照明强度。

4）运用实例，如图 11-105 所示。

图 11-104

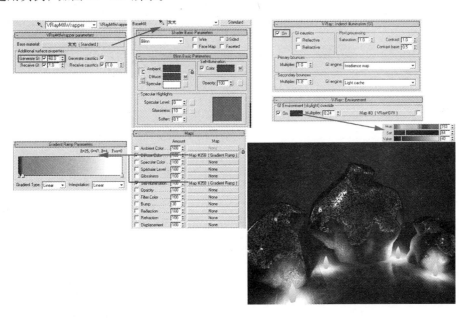

图 11-105

（6）VRayOverrideMtl 材质：通过它可以替代场景中的基本、GI、反射、折射材质，如图 11-106 所示。

1）Base material：基本材质。

2）GI material：GI 覆盖材质，主要控制 GI 强度。

3）Reflect material：反射覆盖材质，主要控制反射强度。

4）Refract material：折射覆盖材质，主要控制折射强度。

图 11-106

下面介绍 VRay Overridemtl 材质运用技巧。

1）制作基本材质，该例为 VRayLightMtl 材质，设置及当前渲染结果如图 11-107 所示。

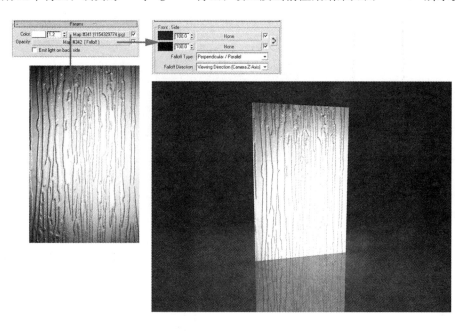

图 11-107

2）将材质类型更改为 VRayOverrideMtl，并选择 keep old material as sub-material，操作过程如图 10-108 所示。

图 11-108

3）指定 GI material 材质，具体设置及当前渲染结果如图 10-109 所示。

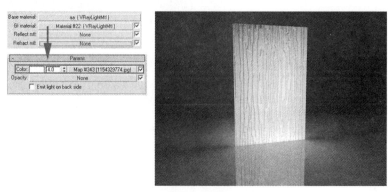

图 11-109

4）指定 Reflect material 材质，具体设置及当前渲染结果如图 10-110 所示。

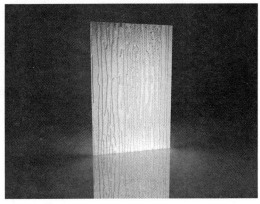

图 11-110

11.7　VRay 贴图

（1）VRayBumpFilter（位图过滤贴图）贴图：控制位图的镜像、偏移，如图 11-111 所示。

1）Bitmap 右侧按钮：制订贴图文件。

2）U offset：U 向偏移尺寸。

3）V offset：V 向偏移尺寸。

4）Flip U：U 向反转。

5）Flip V：V 向反转。

6）Channel：指定贴图通道。

图 11-111

（2）VRayColor 贴图：可通过 RGB 通道及 Alpha 通道，RGB 倍增值来设置任何想要的颜色，如图 11-112所示。

（3）VRayCompTex 贴图：用不同方式混合两张贴图，如图 11-113 所示。

图 11-112

图 11-113

1）Source A：贴图文件 A。

2）Source B：贴图文件 B。

3）Operator：合成方式，如图 11-114 所示。

（4）VRayDirt 贴图：作为一种程序贴图纹理，能够基于物体表面的凹凸细节混合任意两种颜色和纹理。从模拟陈旧、受侵蚀的材质到脏旧置换的运用，如图 11-115 所示。

1）VRayDirt Parameters 卷展栏中各选项含义如下。

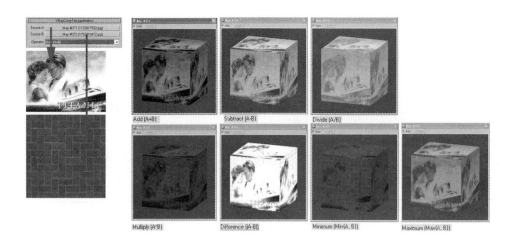

图 11-114

图 11-115

① radius：半径。 数值越小，阴影范围就越小越生硬；数值越大，阴影范围越大并且越柔和。它是以场景单位计算的，如场景单位是 m，数值取 1 的话，就是半径为 1m。 对于室内，通常取值为 800～1000mm；对于室外，要看情况，一般是越大越好，如图 11-116 和图 11-117 所示。

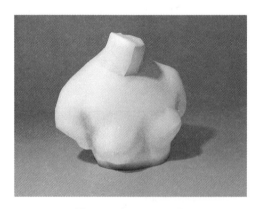

图 11-116　radius = 50

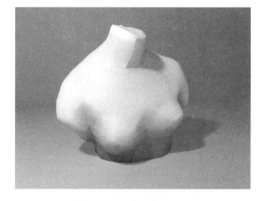

图 11-117　radius = 600

② occluded color：受阻色，即阴影颜色。 因为合成时一般都不是 100% 的加上 AO Pass 的，所以这里的颜色即使纯黑也不会造成合成后阴影"死黑"，如图 11-118 和图 11-119 所示。

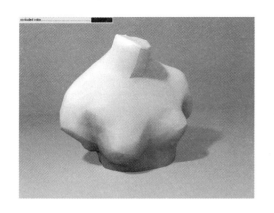

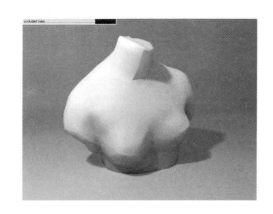

图 11-118

图 11-119

③ unoccluded color：非受阻色，即光线颜色，是直接到达物体而被该物体吸收的光线。 这个颜色不一定非得纯白，可以根据需要调节其灰度，如图 11-120 和图 11-121 所示。

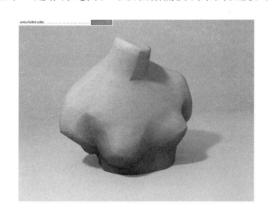

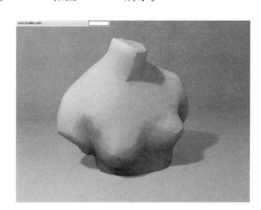

图 11-120

图 11-121

④ distribution：分布，吸收的分布密度，它还跟 Spread（传播，扩散）有关。 数值越小，密度越小，而传播或扩散的范围却越大，阴影也就越柔和，如图 11-122 和图 11-123 所示。

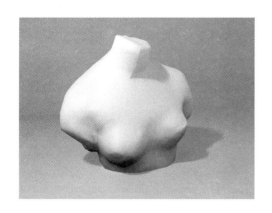

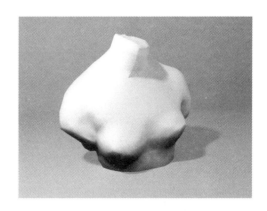

图 11-122　distribution＝3.0

图 11-123　distribution＝10.0

⑤ falloff：衰减，即阴影衰减的范围，如图 11-124 和图 11-125 所示。

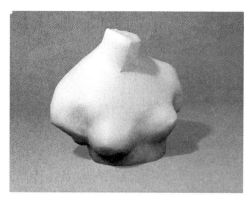

图 11-124　falloff＝0.2

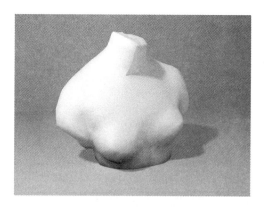

图 11-125　falloff＝1.0

⑥ Subdivs：细分，针对阴影（边缘）的采样精度。 如果数值过小，阴影边缘的噪波就会很明显，即使 rQMC 采样器中的噪波阈值再小也无济于事；如果数值过大，渲染时间将会倍增，而阴影质量高到一定程度后就看不出什么区别了。 所以取值要合理，一般在 16～32，如图 11-126～图 11-128 所示。

⑦ bias X/Y/Z：和灯光的阴影相似，可以控制阴影的照射方向，阴影会随物体四周扩散，如图 11-129 和图 11-130 所示。

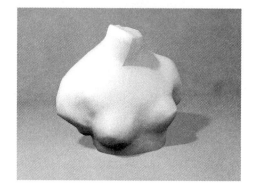

图 11-126　subdivs＝2.0

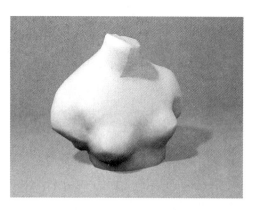

图 11-127　subdivs＝16

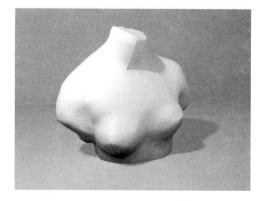

图 11-128　subdivs＝32

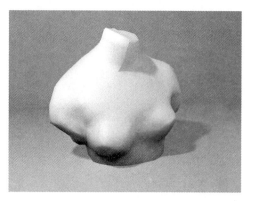

图 11-129　bias X＝0.0

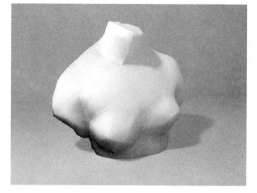

图 11-130　bias X＝0.8

⑧ affect alpha：控制是否影响 Alpha 通道。

⑨ ignore for gi：忽略 GI 开关。 勾选此选项后，渲染时将会忽略周围物体对模型的 GI 影响。

⑩ consider same object only：只考虑相同物体开关。勾选此选项后，系统只考虑场景中脏旧材质对模型的影响。

11）invert normal：翻转法线。 勾选此选项后，污垢附近的面变黑，而污垢本身则反白，如图 11-131 所示。

2）radius 贴图：指定贴图纹理控制范围，如图 11-132 所示。

3）occluded color 贴图：指定贴图纹理控制阴影颜色，如图 11-133 所示。

4）unoccluded color 贴图：指定贴图纹理控制光线色，如图 11-134 所示。

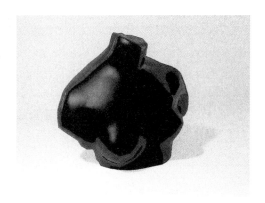

图 11-131

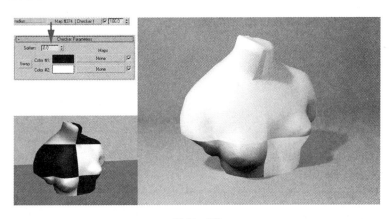

图 11-132

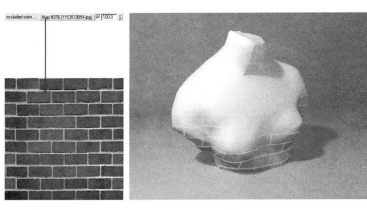

图 11-133

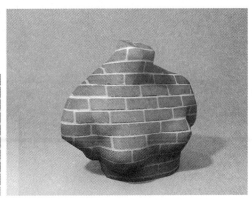

图 11-134

5）下面介绍 VRay Dirt 贴图的运用技巧。

① 把渲染器中 global switches 卷展栏下的 override exclude 激活，并且将此文件选择 VRayLight-mtl，然后在 NONE 位置贴入 VRayDirt 贴图。

② 将 GI 关闭，如果使用 VRay 相机，就把视图按【P】键改为普通，因为 VRay 里相机的 f－number 值会影响图的颜色。

③ 然后就可以渲染了，渲染出的通道是黑白色的，将此图片在 Photoshop 软件中叠加到渲染出的图中可以加深阴影部分的颜色，但也会让图面更亮。 如果只想让"飘"的地方颜色深些，不想让剩余的地方变亮，可以参考添加柔光效果，只留黑色部分叠加进去，如图 10－135 所示。 目前室内效果图的 AO 贴图就是采用此种方法制作的。

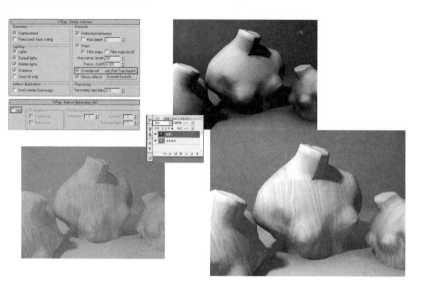

图 11－135

（5）VRayEdgesTex（结构线）贴图：用于渲染物体的结构线。 其优点是可以选择渲染隐藏边，如图 11－136 所示。

1）Color：控制线框的颜色。

2）Hidden edges：控制是否将隐藏的线渲染出来。

3）Thickness：控制线框的粗细。

① World units：使用世界单位。

② Pixels：使用渲染像素为单位，如图 11－137 所示。

图 11－136

图 11－137

（6）VRayHDRI（高动态范围）贴图：简单地说，就是带有光照信息的图像。 大多用来做天光的纹理（可以贴在 override environment 里）。 最大的优点就是支持常见的 HDRI 样式，如图 11-138 所示。

HDRI 是一种亮度范围非常广的图像，而且它记录亮度的方式与传统的图片不同，不是用非线性的方式将亮度信息压缩到 8bit 或 16bit 的颜色空间内，而是用直接对应的方式记录亮度信息。 它可以说记录了图片环境中的照明信息，因此，可以使用这种图像来"照亮"场景。 当然，有很多 HDRI 文件是以全景图的形式提供的，也可以用它做环境背景来产生反射与折射。 这里强调一下，HDRI 与全景图有本质的区别，全景图是指包含了 360°范围场景的普通图像，可以是 JPG 格式、BMP 格式、TGA 格式等等 Low Dynamic Range Radiance Image，它并不带有光照信息；而 HDRI 文件是指的 HDR 或 TIF 格式，有足够的能力保存光照信息，但不一定非是全景图。

Parameters 卷展栏中的各选项含义如下。

① Browse：制订 HDRI 文件。

② Multiplier：倍增器参数用来控制图片的亮度，数值越大，环境就越亮，反之，环境就越暗，类似于灯光的亮度。

③ Horiz. rotation：水平旋转。

④ Flip horizontally：水平反转。

⑤ Vert. rotation：垂直旋转。

⑥ Flip vertically：垂直反转。

⑦ Gamma：调整 HDRI 图像 Gamma 值。

⑧ Map type：控制贴图的状态。

图 11-138

下面介绍 VRay HDRI 贴图的运用技巧。

1）任意选择一个材质球，单击贴图通道右侧的 None 按钮，在弹出的 Material/Map Browser 窗口中选择 VRayHDRI 贴图类型，单击 OK 按钮确定。 在 VRayHDRI 贴图参数面板中，单击 Browse 按钮，选择合适的 HDRI 文件，如图 11-139 所示。

图 11-139

本例的 HDRI 文件如图 11-140 所示。

2）将该材质 VRayHDRI 贴图拖动至其他材质球上，在弹出的对话框中选择 Instance（主要便于以后的细致调整），如图 11-141 所示。

图 11-140

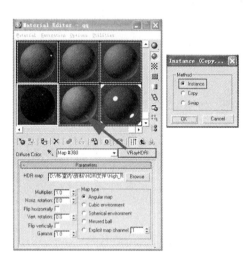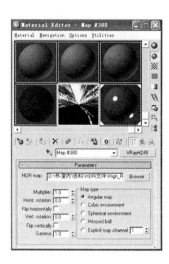

图 11-141

3）打开渲染设置，将 VRayHDRI 图像拖动至 Environment 卷展栏中的 GI Environment override 贴图按钮上，以及 Reflection/refraction Environment override 贴图按钮上，如图 11-142 所示。

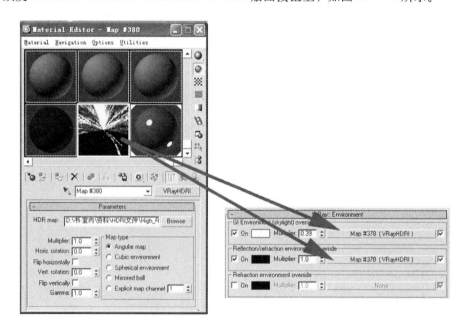

图 11-142

4）为场景茶壶物体指定具有反射特性的材质，如图 11-143 所示。

5）对场景进行灯光等的设置，渲染结果如图 11-144 所示。

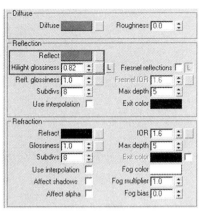

图 11-143 图 11-144

6）修改 Refl. glossiness 为 0.86，加入模糊反射后的效果，如图 11-145 所示。

（7）VRayMap 贴图：替换 raytrace 的反射，可惜不支持 frenel，但支持模糊反射。

1）Stand 材质的 Reflection 贴图使用 VRayMap：起到一种反射贴图的作用。 此时，Reflection params 参数栏可用来控制贴图的参数。 此时 Refraction params 参数的改变不会对贴图起任何作用。

Reflection params 反射参数，如图 11-146 所示。

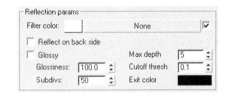

图 11-145 图 11-146

① Filter color：反射倍增器。 不要在材质中使用微调控制来设定反射强度，应当在这里使用 Filter color 来代替它，否则，光子图会不正确。

② Reflect on back side：该选项将强制 VRay 始终追踪反射光线。 在使用了折射贴图时，使用该选项将增加渲染时间。

③ Glossy：打开光泽反射。

④ Glossiness：材质的光泽度。 当该值为 0 时，表示特别模糊的反射。 较高的值产生较尖锐的反射。

⑤ Subdivs：控制发出光线的数量来估计光泽反射。

⑥ Max depth：贴图的最大光线追踪深度。 大于该值时，贴图会反射出 Exit color 颜色。

⑦ Cutoff thresh：对最终图像质量几乎不起作用的反射光线将不会被追踪。 该临界值设定对一个被追踪的反射的最小作用值。

⑧ Exit color：当光线追踪达到最大深度，但不进行反射计算时反射出来的颜色。

2）Stand 材质的 Refrction 贴图使用 VRayMap：起到一种折射贴图的作用。 此时，Reraction params 参数栏可用来控制贴图的参数。 此时 Reflection params 参数的改变不会对贴图起任何作用。

Refraction params 折射参数，如图 11-147 所示。

① Filter color：折射倍增器。 不要在材质中使用微调控制

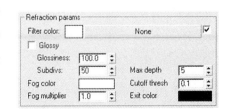

图 11-147

来设定折射强度。 应当在这里使用 Filter color 来代替它，否则，光子图会不正确。

② Glossy：打开光滑折射。

③ Glossiness：材质的光泽度。 当该值为 0 时，表示特别模糊的折射。 较高的值产生较尖锐的折射。

④ Subdivs：控制发出光线的数量来估计折射。

⑤ Fog color：VRay 允许使用体积雾来填充透明物体。 这里是体积雾的颜色。

⑥ Fog multiplier：体积雾倍增器，较小的值会产生更透明的雾。

⑦ Max depth：折射光线的最大追踪深度。 大于该值时，贴图会折射出 Exit color 颜色。

⑧ Cutoff thresh：对最终图像质量几乎不起作用的折射光线将不会被追踪。 该临界值设定对一个被追踪的折射的最小作用值。

⑨ Exit color：当光线追踪达到最大深度，但不进行折射计算时折射出来的颜色。

（8）VRaySky 贴图：可以利用 VRaySky 贴图设置天光，采用这种方法速度比较快，效果也比较理想。

1）VRaySky Parameters 卷展栏，如图 11-148 所示。

① manual sun node：开启手动调节模式。

② sun node：阳光模式。 通过单击右侧 None 按钮，在场景中选择 VRaySun 物体。

③ sun turbidity：大气的混浊度（参见 VRaySun 相关内容）。

图 11-148

④ sun ozone：臭氧层（参见 VRaySun 相关内容）。

⑤ sun intensity multipier：用于设置强度值。 强度值越大，光照就越强（参见 VRaySun 相关内容）。

⑥ sun size multipier：用于设置天空光尺寸，能够影响阴影边缘清晰度（参见 VRaySun 相关内容）。

⑦ sun invisible：用于控制太阳是否可见。

2）VRaySky 贴图使用方法：在材质编辑器中将 VRaySky 贴图分别拖动至 Environment map 按钮，以及 GI Environment（Skylight）override 按钮，并在弹出的窗口中选择 Instance 选项，完成设置，如图 11-149 所示。

图 11-149

3）效果比较，如图 11-150 和图 11-151 所示。

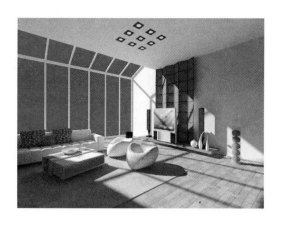

图 11-150　未使用 VRaySky 贴图效果

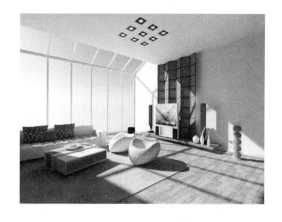

图 11-151　使用 VRaySky 贴图效果

11.8　VRay 物体、灯光属性

（1）VRay 物体属性：在选择物体上单击鼠标右键，弹出的快捷菜单中选择 V-Ray properties，弹出 VRay object properties 对话框，如图 11-152 所示。

1）Object properties（物体属性）选项框中的各选项含义如下。

① Use default moblur samples：使用 Geometry samples（几何采样）来 Motion blur 运动模糊。

② Motion blur samples：控制运动模糊采样精度。

③ Generate GI：产生全局照明，控制被选择物体是否被 VRay Secendary bounces（跟踪 2 次）。

图 11-152

④ Receive GI：接受全局照明，控制 VRay 在计算 GI 时光线的性能，当一束光线撞击被选择物体时，关掉这个选项防止 VRay 计算 GI。

⑤ Generate caustics：产生焦散。勾选该选项，被选择物体将折射从光源发出的光，物体变为焦散体，产生焦散效果。

⑥ Receive caustics：接受焦散。勾选该选项，被选择物体变为焦散接受体。当光通过物体被折射产生焦散时，只有投射在焦散接受体时，焦散效果才会被看到。

⑦ Caustics multiplier：焦散倍增器，它的数值可以倍增被选择物体产生的焦散效果。

⑧ GI surface ID：根据材质 ID 控制产生全局光照。

⑨ Visible to GI：控制全局光照是否可见。

⑩ Visible in reflections：控制焦散是否在反射中可见。

⑪ Visible in refractions：控制焦散是否在折射中可见。

2）Matte properties（遮罩属性）选项框中的各选项含义如下。

① Matte object：将物体转换为遮罩物体。

② Alpha contribution：从 Alpha 中清除。

3）Direct light（直接光照）选项框中的各选项含义如下。

① Shadows：控制是否产生阴影。

② Affect alpha：控制阴影是否影响 alpha 通道。

③ Color：控制阴影的颜色。

④ Brightness：控制阴影的亮度。

4）Reflection/Refraction/GI（反射/折射/全局光照）选项框中的各选项含义如下。

① Reflection amount：控制反射的强度。

② Refraction amount：控制折射的强度。

③ GI amount：控制全局光照强度。

④ No GI on other mattes：不在其他物体上投射产生 GI。

（2）VRay 灯光属性：在选择灯光上单击鼠标右键，弹出的快捷菜单中选择 V－Ray properties，弹出 VRay light properties 对话框，如图 11-153 所示。

1）Light properties（灯光属性）选项框中的各选项含义如下。

① Generate caustics：产生焦散。

② Caustics subdivs：焦散采样精度，控制焦散光子的总数，增加它会增加渲染时间。

③ Caustics multiplier：焦散倍增器，它的数值可以倍增被选择物体产生的焦散效果。

④ Generate diffuse：产生漫反射照明光子。

⑤ Diffuse subdivs：漫反射采样精度。

⑥ Diffuse multiplier：漫反射倍增器。

图 11-153

2）Selection sets（选择集）选项框：通过命名的选择集来修改选择集内所有灯光的属性。

11.9　VRay 常用材质制作

优秀的表现效果图离不开物体材质的精心编辑，只有这样才能传达真实的物体质感。 下面介绍一些环境艺术设计专业常用材质的编辑，应熟练掌握。

1. 陶瓷材质

陶瓷材质，如图 11-154 所示。

图 11-154

2. 木纹材质

（1）粗糙木材，如图 11-155 所示。

图 11-155

（2）光泽木纹，如图 11-156 所示。

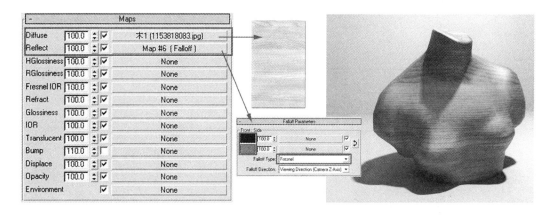

图 11-156

3. 塑料材质

塑料材质，如图 11-157 所示。

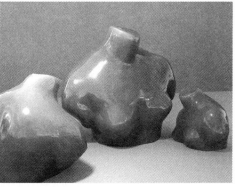

图 11-157

4. 石膏材质

石膏材质，如图 11-158 所示。

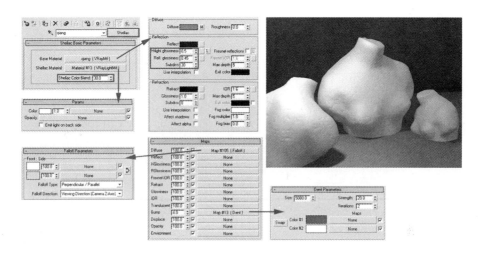

图 11-158

5. 石材材质

石材材质，如图 11-159 所示。

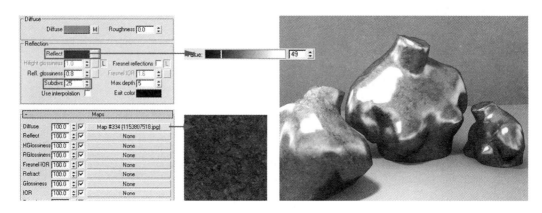

图 11-159

6. 金属材质

（1）光泽金属，如图 11-160 所示。

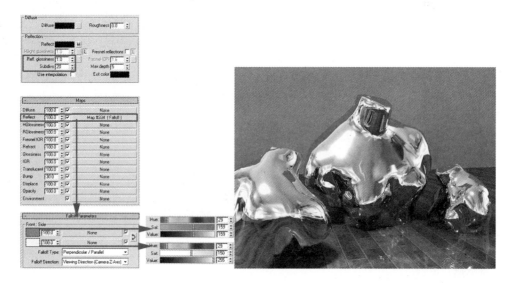

图 11-160

（2）磨砂金属，如图 11-161 所示。

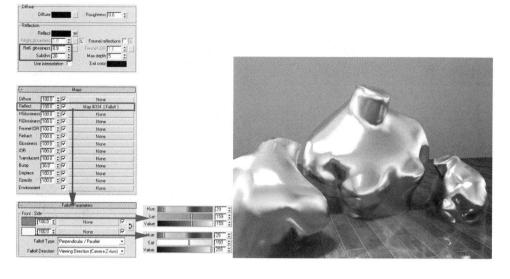

图 11－161

（3）腐蚀金属，如图 11－162 所示。

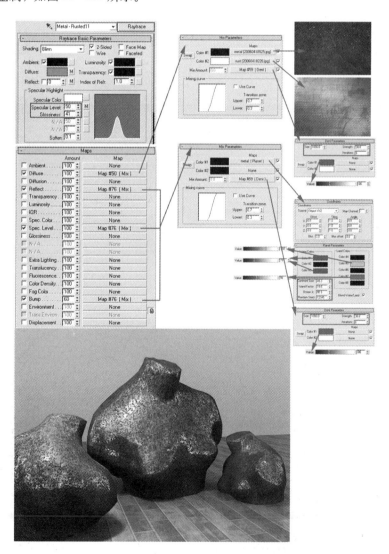

图 11－162

7. 玻璃材质

（1）普通平板清玻，如图 11-163 所示。

图 11-163

（2）Falloff 控制反射、折射位置，如图 11-164 所示。

图 11-164

（3）蓝玻，如图 11-165 所示。

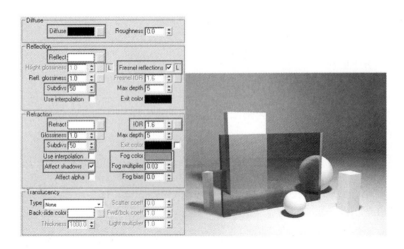

图 11-165

（4）凹凸玻璃，如图 11-166 所示。

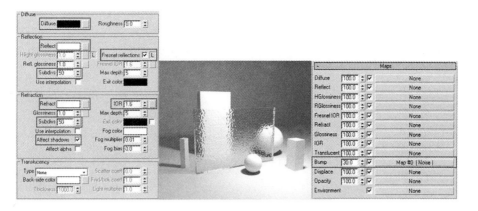

图 11-166

（5）磨砂玻璃，如图 11-167 所示。

图 11-167

8. 水材质

水材质，如图 11-168 所示。

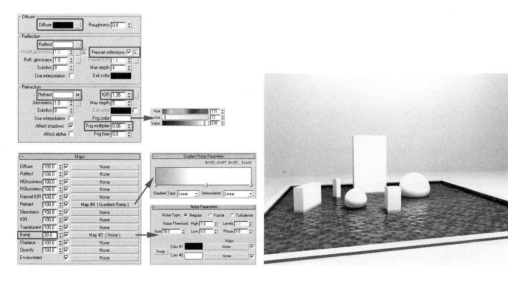

图 11-168

9. 布料材质

布料材质，如图 11-169 所示。

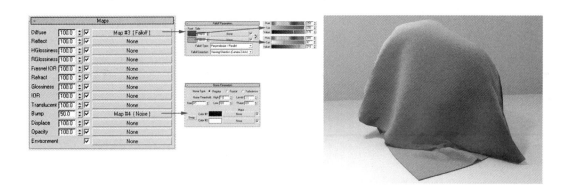

图 11-169

10. 反真实材质

（1）国画效果，如图 11-170 所示。

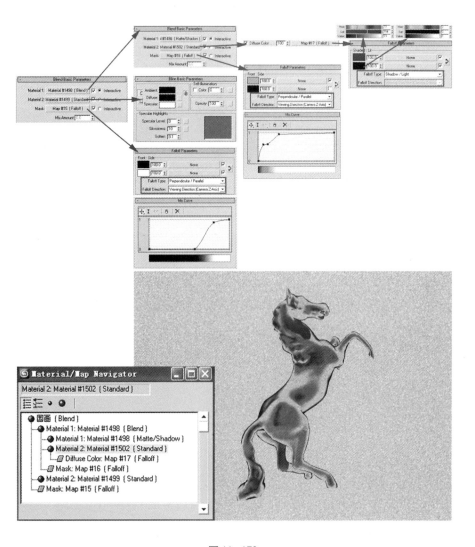

图 11-170

（2）线描效果，如图 11-171 所示。

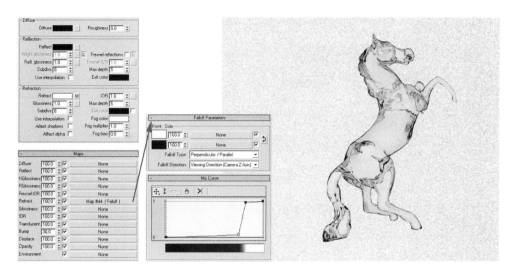

图 11-171

（3）发光效果，如图 11-172 所示。

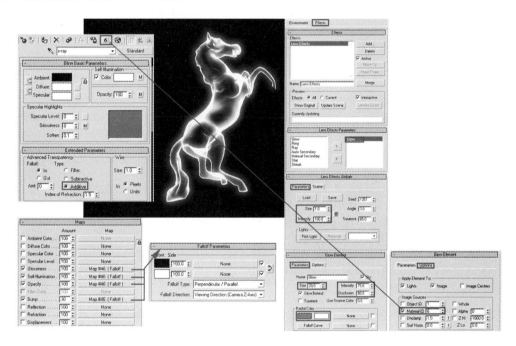

图 11-172

11.10　散焦效果

散焦制作重点，如图 11-173 所示。

（1）灯光设置中是否勾选 Generate causties（产生散焦）选项。

（2）是否使用 VRay 灯光，或标准灯光的 VRay Shadow 阴影类型。

（3）渲染设置中 VRay Caustics 是否开启。

（4）产生散焦的 Object Properties（物体属性）中散焦设置是否开启。

（5）配合物体材质的折射率。

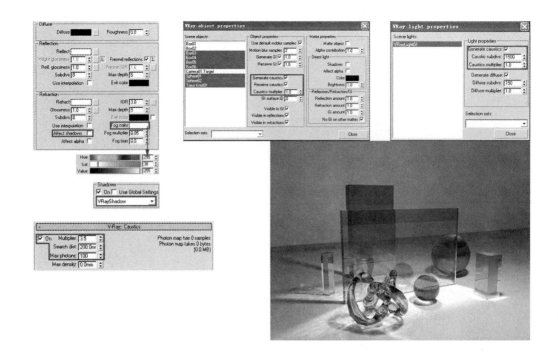

图 11-173

11. 11 VRay 物体

（1）VRayProxy：VRay 代理物体，允许用户只在渲染的时候导入外部网格物体。 这个外部的几何体不会出现在 3ds Max 场景中，也不占用资源。 利用这种方式，可以渲染上百万个三角面场景，如图 11-174 所示。

MeshProxy params 卷展栏中的各选项含义如下。

① Browse：选择网格文件，单击该按钮即可创建 VRayProxy 物体。

② bounding box：VRayProxy 物体在场景中以方体显示。

③ preview from file：从文件预览，显示储存在网格物体中的预览信息。

下面举例进行介绍。

1）在通过 VRay 代理物体导入一个网格物体到场景中之前，需要创建网格文件。 选择场景中的几何体（本例为沙发），然后使用 Max 脚本的 Open Listener 命令，如图 11-175 所示。

图 11-174

图 11-175

2）此时会弹出 Maxscript Listener 窗口，在空白处输入 doVRayMeshExport（沙发）命令，其中，沙发为选择的几何体的名称，然后按回车键，如图 11-176 所示。

3）此时，会弹出一个 VRay mesh export 对话框，如图 11-177 所示、

图 11-176 图 11-177

①Folder：指定 VR 网格物体存放的路径。

②Export as a single files：作为单一文件导出。

③Export as multiple files：作为多重物体导出，为每一个被选择的物体单独创建一个文件。

④Automatically create proxies：自动创建代理。 将自动为导出物体创建代理物体，具有与原始物体相同的位置信息和材质特性，原始物体被删除。

4）创建代理物体：单击 VRayProxy 按钮，然后单击 Browse 按钮，选择上面保存的网格文件，单击"打开"按钮即可创建 VRayProxy 物体，如图 11-178 所示。

图 11-178

（2）VRayPlane：VR 的平面物体，可以创建一个无限大尺寸的平面，如图 11-179 所示。

（3）VRayFur：毛发系统，可制作地毯之类的效果，如图 11-180 所示。

1）Paramenters 卷展栏中的各选项含义如下。

① Source object：需要增加毛发的源物体。

② Length：毛发的长度。

③ Thickness：毛发的厚度。

图 11-179

④ Gravity：控制将毛发往 Z 方向拉下的力度。

⑤ Bend：控制毛发的弯曲度。

⑥ Geometric detail 卷展栏：

● Sides：目前此参数不可调节。 毛发通常作为面对跟踪光线的多边形来渲染，正常是使用插值

413

来创建一个平滑的表现。

● Knots：毛发是作为几个连接起来的直段来渲染的，此参数控制直段的数量。

● Flat normals：当勾选该选项时，毛发的法线在毛发的宽度上不会发生变化。虽然不是非常准确，这与其他毛发解决方案非常相似，同时亦对毛发混淆有帮助，使图像的取样工作变得简单一点；当取消勾选该选项时，表面法线在宽度上会变得多样，创建一个有圆柱外形的毛发。

2）Variation 卷展栏中的各选项含义如下。

① Direction var：这个参数对源物体上生出的毛发在方向上增加一些变化，任何数值都是有效的，这个参数同样依赖于场景的比例。

② Length/Thickness/Gravity var：在相应的参数上增加变化，数值从 0.0~1.0。

3）Distribution 卷展栏：决定毛发覆盖源物体的密度。

① Per face：指定源物体每个面的毛发数量，每个面将产生指定数量的毛发。

② Per area：所给面的毛发数量基于该面的大小，较小的面有较少的毛发，较大的面有较多的毛发，每个面至少有一条毛发。

③ Ref. frame：明确源物体获取到计算面大小的帧，获取的数据将贯穿于整个动画过程，确保所给面的毛发数量在动画中保持不变。

4）Placement 卷展栏：决定源物体的哪一个面产生毛发。

① Entire object：全部面产生毛发。

② Selected faces：仅被选择的面（比如 MeshSelect 修改器）产生毛发。

③ Material ID：仅指定材质 ID 的面产生毛发。

下面介绍 VRay Fur 的运用技巧。

1）当前场景如图 11-181 所示。

2）选择地毯物体，运用 Editpoly 编辑修改器将上表面 Detach 为单独物体。使用同样的方法，将四周的面 Detach 为另一个单独物体。

3）在上表面物体被选择的状态下，创建 VRayFur 物体，调整参数如图 11-182 所示。

图 11-180

图 11-181

4）在四周表面物体被选择的状态下，创建 VRayFUR 物体，调整参数如图11-183所示。

图 11-182

图 11-183

5）渲染效果如图 11-184 所示。

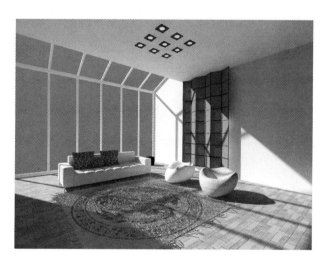

图 11-184

（4）VRaySphere：VRay 的球体，可以用于制作广阔无边的天空，如图 11-185所示。

1）radius：控制球体半径。

2）flip normals：是否进行法线的反转。

图 11-185

11.12 室内效果图制作实例

11.12.1 日光室内效果制作

1. 效果参照

效果参照，如图 11-186 所示。

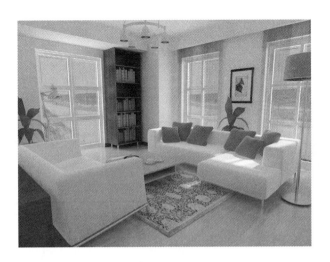

图 11-186

2. 主要材质设置

（1）"反光板/环境背景"材质。

1）反光板的位置如图 11-187 所示。

图 11-187

2）反光板材质设置如图 11-188 所示。

图 11-188

（2）窗帘材质，如图 11-189 所示。

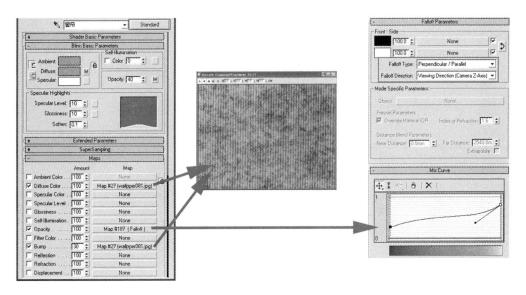

图 11-189

（3）沙发布材质，如图 11-190 所示。

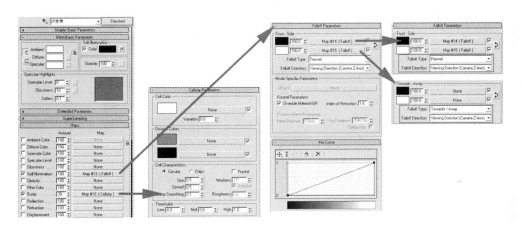

图 11-190

（4）沙发坐垫材质，如图 11-191 所示。

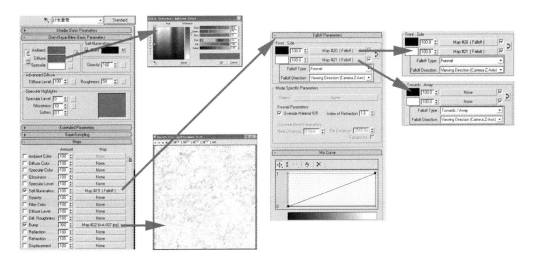

图 11-191

（5）地毯材质，如图 11-192 所示。

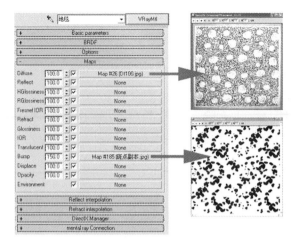

图 11-192

（6）木地板材质，如图 11-193 所示。

图 11-193

（7）窗户玻璃材质，如图 11-194 所示。

图 11-194

（8）灯罩材质，如图 11-195 所示。

3. 日光布光方案

（1）方案 1：平行光灯 + 环境光。

1）在场景中创建 Target Direct 平行光灯，灯光布置及灯光参数设置如图 11-196 所示。

图 11-195

图 11-196

2）在渲染设置的 Environment 卷展栏中进行参数调整，如图 11-197 所示。

图 11-197

（2）方案 2：VRaySun + VRaySky。

1）在场景中创建 VRaySun，空间布置及阳光参数设置如图 11－198 所示。

图 11－198

2）选择任意材质球的任意贴图通道，指定为 VRaySky 贴图，进行性能参数调整，如图 11－199 所示。

图 11－199

3）单击 sun node 右侧的 None 按钮，在场景中单击刚创建的 VRaySun，结果如图 11－200 所示。

图 11－200

4）打开 Environment and Effect 面板，将设置好的 VRaySky 贴图拖动至 Environment Map 按钮上，在弹出的对话框中选择 Instance 选项，如图 11-201 所示。

图 11-201

5）运用同样的方法，将 VRaySky 贴图拖动至渲染设置 Environment 卷展栏下的 GI Environment Override 及 Reflection/Refraction Environment Override 的贴图按钮上，并选择 Instance 选项，如图 11-202 所示。

图 11-202

（3）方案 3：IES Sun + 物体发光。

1）在场景中创建 IES Sun 灯光，灯光布置及灯光参数设置如图 11-203 所示。

图 11-203

2）在3个窗户附近，按照窗户的三维大小创建3个长方体，如图11-204所示。

图 11-204

3）为刚才创建的立方体指定 VRayMtlWrapper 材质，参数设置如图 11-205 所示。

图 11-205

（4）方案4：IES Sun ＋VRayLight 面域光。

1）在场景中创建 IES Sun 灯光，灯光布置及灯光参数设置如图 11-206 所示。

图 11-206

2）在3个窗户附近，按照窗户的大小创建3盏VRayLight，灯光类型为Plane，如图11－207所示。

图11－207

3）VRayLight参数设置如图11－208所示。

（5）渲染设置（运用布光方案的任意一种方法后，进行渲染参数的设置）。

1）计算光子。

① 设置渲染尺寸（通常为最终渲染尺寸的1/4～1/5），如图11－209所示。

图11－208

图11－209

② Global Switches卷展栏，如图11－210所示。

③ Image sampler卷展栏，如图11－211所示。

图 11-210

图 11-211

④ Indirect illumination 卷展栏，如图 11-212 所示。

⑤ Light cache 卷展栏，如图 11-213 所示。

图 11-212

图 11-213

⑥ Irradiance map 卷展栏，如图 11-214 所示。

⑦ Color mapping 卷展栏，如图 11-215 所示。

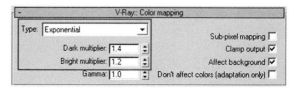

图 11-214

图 11-215

2）最终渲染参数设置。

在光子渲染的基础上有4个方面需要修改，分别如下：

① 设置渲染尺寸，如图11-216所示；

② Global Switches 卷展栏，如图11-217所示。

图 11-216

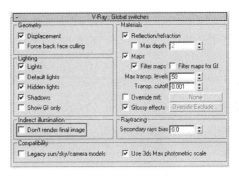

图 11-217

③ Light cache 卷展栏，如图11-218所示。

④ Irradiance map 卷展栏，如图11-219所示。

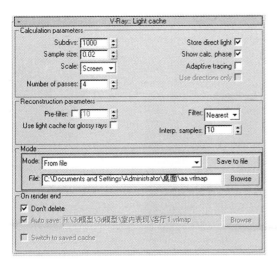

图 11-218

图 11-219

（6）最终渲染效果比较。

1）平行光灯 + 环境光，如图 11-220 所示。

2）VRaySun + VRaySky，如图 11-221 所示。

图 11-220

图 11-221

3）IES Sun + 物体发光，如图 11-222 所示。

4）IES Sun + VRayLight 面域光，如图 11-223 所示。

图 11-222

图 11-223

11. 12. 2　室内人工光效果制作

1. 最终效果

最终效果，如图 11-224 所示。

图 11-224

2. 主要材质编辑

（1）地面瓷砖材质，如图 11-225 所示。

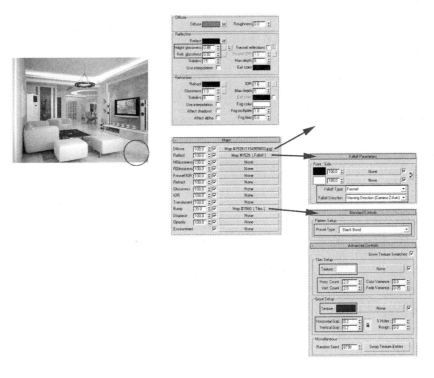

图 11-225

（2）地毯材质，如图 11-226 所示。

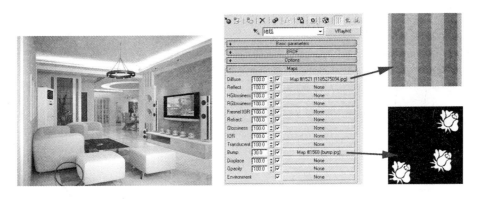

图 11-226

（3）沙发布料材质，如图 11-227 所示。

图 11-227

（4）沙发腿、茶几腿材质，如图11-228所示。

图11-228

（5）茶几面材质，如图11-229所示。

图11-229

（6）电视屏幕材质，如图11-230所示。

图11-230

（7）雕花玻璃材质，如图11-231所示。

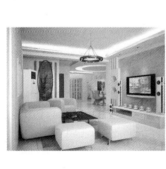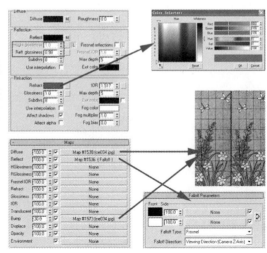

图11-231

（8）冰裂玻璃材质，如图11-232所示。

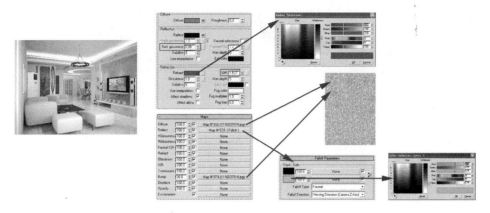

图 11-232

（9）墙面材质，如图11-233所示。

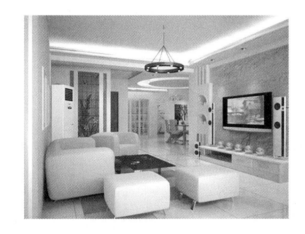

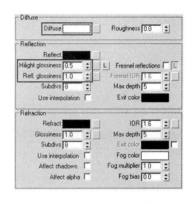

图 11-233

（10）电视背景墙材质，如图11-234所示。

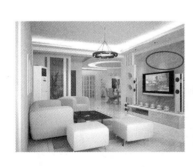

图 11-234

3. 摄像机设置

摄像机设置，如图11-235所示。

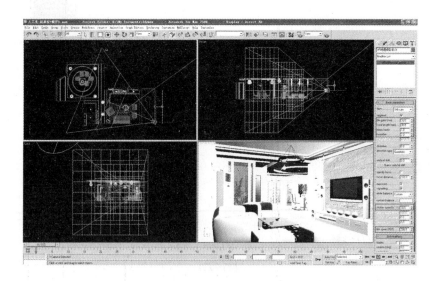

图 11-235

4. 布光方案

（1）VRay 阳光，如图 11-236 所示。

图 11-236

（2）窗口处模拟天空光——VRaylight，如图 11-237 所示。

图 11-237

（3）电视背景墙射灯——Free Point，如图 11-238 所示。

图 11-238

（4）餐桌上方吊灯——VRaylight，如图 11-239 所示。

图 11-239

（5）餐厅吊顶四角射灯——Free Point，如图 11-240 所示。

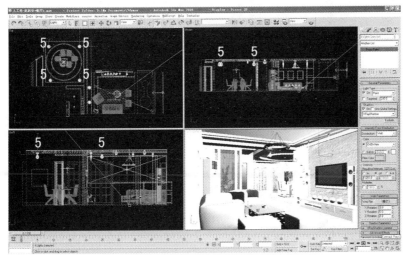

图 11-240

（6）过渡区域——Free Point，如图 11-241 所示。

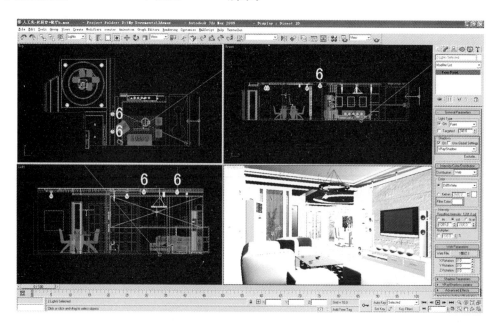

图 11-241

（7）客厅灯带——VRayMtlWrapper 材质，如图 11-242 所示。

1）选择客厅吊顶物体，进入 Edit poly 编辑器中的 polygon 层级，选择如图 11-242 所示的面，将材质 ID 设置为 2。

图 11-242

2）为客厅吊顶物体设置 Multi/Sub-Object 材质，材质参数设置如图 11-243 所示。

（8）餐厅灯带——VRayMtlwrapper 材质。

1）选择餐厅吊顶物体，进入 Edit poly 编辑器 polygon 层级，选择如图 11-244 所示的面，将材质 ID 设置为 2。

2）选择餐厅吊顶内心物体，进入 Edit poly 编辑器中的 polygon 层级，选择如图 11-245 所示的面，将材质 ID 设置为 2。

3）为餐厅吊顶物体设置 Multi/Sub-Object 材质，设置与客厅吊顶相同。

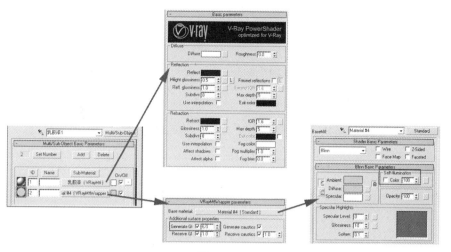

图 11-243

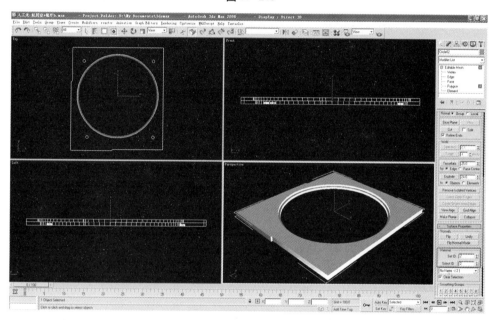

图 11-244

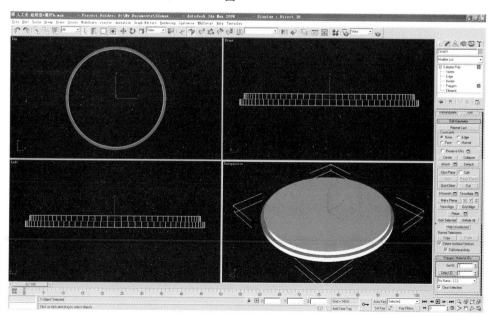

图 11-245

5. 渲染设置

（1）计算光子。

1）设置渲染尺寸（通常为最终渲染尺寸的 1/4～1/5），如图 11-246 所示。

2）Global switches 卷展栏，如图 11-247 所示。

图 11-246

图 11-247

3）Image sampler 卷展栏，如图 11-248 所示。

4）Indirect illumination 卷展栏，如图 11-249 所示。

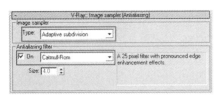

图 11-248

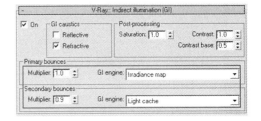

图 11-249

5）Light cache 卷展栏，如图 11-250 所示。

6）Irradiance map 卷展栏，如图 11-251 所示。

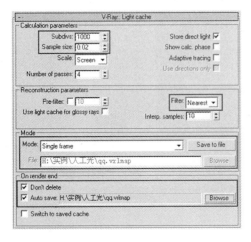

图 11-250

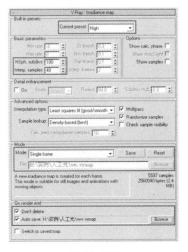

图 11-251

7）Color mapping 卷展栏，如图 11-252 所示。

（2）最终渲染参数设置。

在光子渲染的基础上有 4 个方面需要修改，分别如下：

1）设置渲染尺寸，如图 11-253 所示。

2）Global switches 卷展栏，如图 11-254 所示。

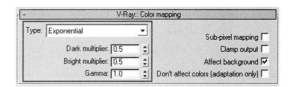

图 11-252

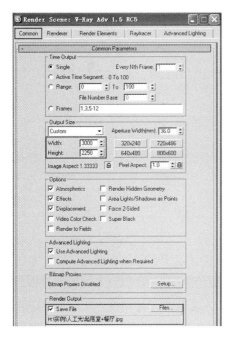

图 11-253

图 11-254

3）Light cache 卷展栏，如图 11-255 所示。

4）Irradiance map 卷展栏，如图 11-256 所示。

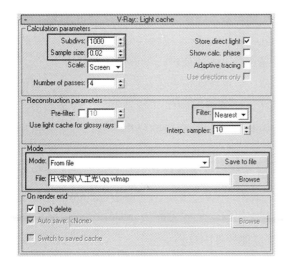

图 11-255

图 11-256

本章小结

本章讲述 VRay 渲染器的使用方法与技巧，并通过具体的实例练习使学生快速掌握布光技巧，学会设置环境色，能够运用 VRay 毛发编辑织物类材质，对材质进行真实的编辑，从而制作逼真的表现图。

思考题

1. 简述自然界中日光和天光的区别。

2. 要求搜集较好的室内阳光、人工光源的照片进行临摹，既训练了建模能力，又强化了灯光和材质的掌握程度。

3. 要求练习生活中电光源、面光源、线光源的实际例子。

11.13 作品赏析

11.13.1 效果图评判的角度

对于设计师来讲，效果图是一定要会画的。 环境艺术设计属于一种造型活动，设计师脑子里的概念是虚的，只有通过转化为二维的视觉效果才能表达出来，然后进一步转化为三维的模型，才能把设计传达出来。 因此，作为设计师要有很强的表达方式，不是从绘画的角度，而是用设计的语言来评判效果图，应该通过效果图看到设计思路、概念，这应该是效果图的重心。 看一张效果图的好坏就是主要观察建模是否到位，细节表现是否细腻；材质感觉是否接近真实中的材质；灯光是否自然，使得场景富有层次和空间感。 当然，设计师要不断提高自身的审美眼光。 设计眼光与绘画是有暗连的，绘画功底能够培养审美眼光，审美的培养对设计者来说有着潜在的支持。 无论是建筑设计师还是环艺设计师，他们的设计都要通过图样的模拟形式来表现自己的思维构想，再进一步实现。 一个好的环境设计师需要做到以下几点。

（1）建模的精细度。 好的效果图在初期建模的时候按照物体的细节在计算机中建模生成，并赋予恰当的贴图，这样，逼真度自然就相当高。 这一点在产品效果图表现的时候就更加重要了。 但是这样也增加了整个场景的面块，所以渲染出图的时间明显加长。 在表现较远的物体，可以适量用贴图代替细节。 但是靠得较近的物体就必须要做到建模精细化，才能使得三维效果图逼真精彩。

（2）材质贴图。 所谓贴图就是物体是什么样的材质，是木纹地板，还是拉丝不锈钢等。 贴图不仅表现颜色，更要体现物体的真实纹理光泽度。 所以在好的效果图制作（特别是照片级效果图）过程中，需要花费相当的时间对材质进行不断调整。 有时候需要实拍相应的材质照片，不断调整其光泽度、纹理凹凸，才能达到满意的效果。

（3）灯光布置。 目前三维效果图一般采用光能传递（模拟真实光线反射和衰减）的方式出图。模拟阳光的灯光要光照充足但不过度；模拟灯光要做到柔和、有层次感，同时要对光照的衰减进行合适的控制，通常这些需要一定的经验。 在三维效果图设计中，需要不断渲染场景，并不断调整灯光，这样最后才能绘出具有非常真实感的效果图，达到展现效果的目的。

（4）要真实反映所表现事物的整体关系，要有本张图的侧重表现点，当然也要有自己的独特表现风格和好的构图、画面色调等；要求必须有一定的艺术修养，色彩要和谐，风格统一，透视的角度，材质、灯光都是很重要的。

11.13.2　效果图赏析

本章精选了一些国内优秀院校的设计效果图。 这些效果图各具特色，都有自己鲜明的设计语言和表现语言，同时设计中所包含的原创思想都是值得学习的。 下面将它们归为几个类型：空间光影关系类、材质表现类和色调色彩类。

1. 空间光影关系类

（1）作品一，如图 11-257 所示。

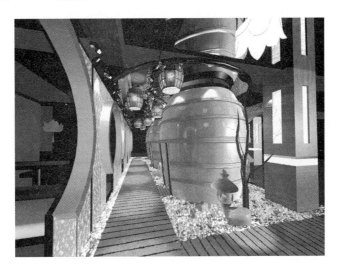

图 11-257　　　　作者：徐婷婷

此幅作品为一餐厅室内设计，作者很好地烘托了一种神秘、个性的空间气氛。 灯光的参数设置与材质贴图的调节是决定此作品效果最终优劣的关键。 作者在作品中运用了两种灯光，都真实合理地模拟了室内灯光。 酒筒上部分的呈三角形衰减的射灯光线，选用的灯光种类是光度学灯光 Photometric 下的 Target light。 作者通过勾选阴影选项，选择 Shadow Map 阴影类型，选择 light Distribution（Type）下的 Photometric Web 调取光域网，设置灯光强度 Intensity 为 1100 的一系列的调节布置好了第一种灯光。 地面形成圆形光影的灯选用是 Standard 标准灯光下的 Target Spot 灯类型，阴影类型也是 Shadow Map，灯光强度为 0.5，颜色设置为暖黄，暖色烘托气氛。 光圈的大小强弱通过调节 Hospot/Beam 和 falloff/field 值，数值分别为 45，60。 酒筒的贴图作者给了凹凸和反射，数值分别为 10，20。 细节的处理和参数的反复调节测试使得作品生动真实。

（2）作品二，如图 11-258 所示。

图 11-258　　　　作者：李洪代

此幅作品是一个家居的餐厅局部效果图，相机的高度为 1500mm。 这个高度是模仿了人眼的高度，因此设计师展现的是一个看上去真实、舒服的空间。 这里用的灯光是光度学灯光 Photometric 下的 Target light。 作者通过勾选阴影选项，选择 Shadow Map 阴影类型，选择 light Distribution（Type）下的 Photometric Web 调取光域网，设置灯光强度 Intensity 的一系列的调节布置好了第一种灯光。 这种光线打在背景墙上形成了一个光区，生动地模仿了射灯的照射效果。 另一种光是照亮餐桌的灯，用是 Standard 标准灯光下的 Target Spot 灯类型。 这里作者只是想起到一种烘托气氛的作用，餐桌与椅子面都被照亮即可，使得整张作品有亮有暗，富有节奏感，因此就不需要勾选阴影选项。 设置灯光强度为 0.2，颜色为暖黄，烘托气氛。 光圈的大小强弱通过调节 Hospot/Beam 和 falloff/field 值。 作者对灯光的强度，大小颜色都很用心思设置，体现了强弱和冷暖的对比。 贴图的纹理和质感的调节也很到位，此幅作品是一幅优秀的作品。

（3）作品三，如图 11-259 所示。

图 11-259 　　　　　作者：李洪代

此幅作品是一个酒店包间的设计效果图，通过 CAD 绘制吊顶图形在导入 3ds Max 进行放样而成的大气的吊顶。 红黄绿相间的欧式地毯增加了整个空间的对比关系。 作者对于地毯贴图的调节，也是做到了尺度上的真实体现，合理展现了空间关系，丰富了视觉色彩。 对于空间内部具有反射特性的物体，作者也是做到了细致的设置，赋予了适当的反射参数，在一定程度上增加了画面的层次感与细节的观赏效果。 在吊顶的四周都等距离地布置了射灯，顶内部的灯具作者给的是白色的自发光，下部分空间加入的是光度学灯光 Photometric 下的 Target light，再添加一个光域网。 餐桌上用是 Standard 标准灯光下的 Target Spot 灯类型。 顶内部一圈是隐藏灯带，作者选用的是 VRayLight，再设置灯光的形状、大小、颜色，最终整体灯光氛围很好。

（4）作品四，如图 11-260 所示。

这个作品是一个酒店大床房的效果图，相机的高度为 1500mm。 这个高度是模仿了人眼的高度，因此设计师展现的是一个看上去真实、舒服的空间。 作品主要光源为 Omin。 作者在房间中间加一个点光源，颜色和大小、高度都比较适当。 开启阴影，作者选择 Shadow Map 阴影类型，此阴影类型产生的影子比较柔和。 台灯下部分也分别加 Omin，大小与前一个灯不同，两展灯之间是关联复制，光亮度很统一。 作者在房间比较暗的地方适当加了 Omin，作为补光源，但是设计师很好地把握了此空间中灯光主次强弱的关系。 吊顶上的筒灯灯具和电视都给了自发光，模拟了发光体，起到了画龙点睛的作用。

图 11-260　　　　作者：徐婷婷

2. 材质表现类

（1）作品一，如图 11-261 所示。

图 11-261　　　　作者：高兴

此幅作品是一个家居的客厅效果图。因为有窗户，所以设计师成功地用 VRayLight 片灯模拟太阳光照射进室内，VRayLight 颜色设置成冷色。地板选用的是 VRayMtl 类型，给了它凹凸和反射。这样子，整个大的空间氛围就营造出来了。由于是白天自然光照为主，那么渲染时勾选 V－Ray：Environment 选项，颜色设置为淡蓝色。这样一个朴实素雅，却接近照片级效果的白天的客厅效果图就诞生了。

（2）作品二，如图 11-262 所示。

图 11-262　　　　作者：孙震坤

此幅作品是一个白天的宽敞浴室效果图。 室内光源使用的是 Omin。 作者通过把浴缸上面的圆形灯罩设置成半透明的材质。 这样柔和的光影生动逼真、不虚假，增加了画面的层次丰富感。 镜子边的灯光也是点光源，但是颜色呈橘黄色，使得画面冷暖产生对比。 窗户照射进来的阳光是标准灯光中的目标平行光，作者把光色调节为冷色，这样就更加接近阳光进入室内后的感觉了。 对于反射物体，作者的参数调节也很到位，恰到好处。 相机的高度，视角大小的设置都无可挑剔。 最终效果逼真，尺度很好，是一幅优秀的室内设计作品。

（3）作品三，如图 11-263 所示。

图 11-263　　　作者：孙震坤

这幅作品的特点是相机的设置比较到位，高度合理，视角也很真实。 吊顶内部的隐藏灯带的颜色、大小、光感等的设置都很舒服。 场景中的反光物体，例如，电视背景墙和近处的灯具，这两种物体自身的质感，应有的反射感觉，作者都调节得很真实、合理。 沙发的布材质作者也通过 VRayMtl 类型设置了衰减，使得布艺沙发在表面呈现一种衰减的效果，这样转折处显得更柔软、不生硬。 窗帘给得透明，朦胧地透出后面的物体。 设计师精心的设计与制作，完成了眼前这幅作品。

（4）作品四，如图 11-264 所示。

图 11-264　　　作者：孙震坤

此幅作品是欧式风格的设计。 设计师营造的是一个明媚的阳光照进室内的场景。 而且光影很清晰，窗框的轮廓也强化了，这是这幅作品的设计和渲染技术上的优势。 材质上则利用了红色壁纸、

原木、地毯、文化石等诸多材质，但搭配合理，效果时尚绚丽，效果图集中体现了丰富的材质变化。

　　（5）作品五，如图11-265所示。

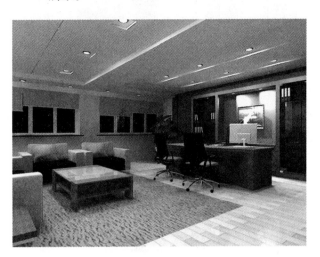

<div align="center">图 11-265　　　　作者：李洪岩</div>

　　此幅作品是一个办公室的设计方案，整体风格简洁、明亮。作者把中心点放在了经理的办公区域，他用灯光把人的视线引向了那里。作品产生真实的光影效果，顶部灯具给自发光材质。材质贴图的调节也很好，凹凸反射数值大小都很好，整幅作品干净、清透。光线和材质的选择都很适合办公空间，是一幅理想的设计作品。

3. 色调色彩类

　　（1）作品一，如图11-266所示。

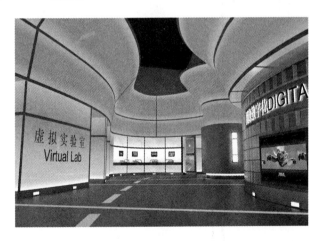

<div align="center">图 11-266　　　　作者：孙震坤</div>

　　此幅设计为一个虚拟实验室的方案。作者展示了一个个性的、神秘的蓝色空间，曲形的空间，透着蓝色的光。设计者通过在空间上画出曲形二维线，再用Surface使空间的曲线形成曲面，给面添加反射和透明。数字的侧发光是利用Edit Poly中的面编辑命令，选中侧面，给一个Detach，这样侧面就被独立出来了。添加自发光，就形成了图中的效果，灯光化的数字发光体。整个空间灵动虚幻，模型的处理上个性、完美。灯光的色调也给整个作品添色不少。

　　（2）作品二，如图11-267所示。

　　此幅作品的相机角度很好，进深感很强。作者把人们的视线引向远方，基本上是模拟了人的视眼高度，视角的设置也很好，Lens值为22，这样就几乎真实地模拟了人在空间中看到的场景。色调把握得很好，尽管用了多处比较跳跃的红色，但是和桌面的木质色有很好的统一。在后期处理时，选中中心区域，给适当羽化值，再提亮，这样的纵深感就更强了。

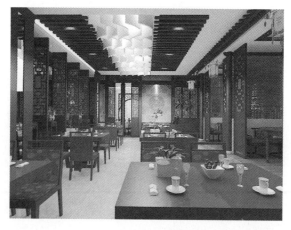

图 11-267 　　作者：李洪代

（3）作品三，如图 11-268 所示。

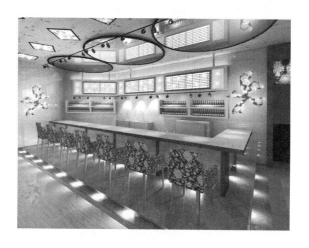

图 11-268 　　作者：徐婷婷

　　作者主要从灯光的效果入手来制作完成吧台效果图。 作者在酒柜上面利用 VRayLight 制作成隐藏灯带的效果。 酒柜下面的射灯效果是通过光度学灯光 Photometric 下的 Target light，选择调用光域网。 吧台桌面上的圆形光斑是由 Standard 标准灯光下的 Target Spot 灯类型制作出来的。 这种光线很集中，方向感很强，一般中心强，逐渐向四周衰减，制作出垂直射灯的光斑感觉。 地板中的射灯是作者的独具匠心的设计之处。 作者通过射灯方向的改变，把通常是垂直于地面的灯，改成了平行于地面的灯光。 利用几种灯光类型，制作出华丽、温暖之感的餐厅吧台。

（4）作品四，如图 11-269 所示。

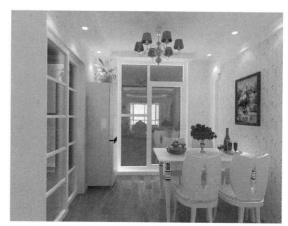

图 11-269 　　作者：沈雷

此幅作品的整体感很好，是一幅干净、清透的设计效果图。 此视角比较集中，展现了一幅温馨的就餐空间。 虽然角度很小，但是相机最终勾勒出来的构图却很饱满。 作者在冰箱上面设置了一盏绿色的灯光，与植物共同营造了一个很有意境的空间。 餐桌上的装饰花卉与墙壁上的油画都增加了空间整体感与层次感。

（5）作品五，如图 11-270 所示。

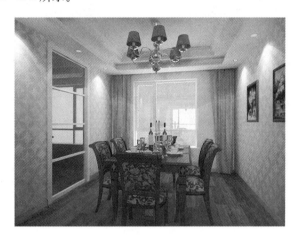

图 11-270　　作者：李洪代

此幅作品是一个小的餐厅效果图。 作者的相机设置为1500mm，在看此效果图时让人们感觉到自身身临其境的感觉，欧式的餐桌椅，在餐桌上面设置了一盏灯，可以看到椅子背被照亮，并且向下衰减。 吊顶是通过画出截面，放样而形成的。 侧面的灯光范围调节很好，整体色调渲染很好。

（6）作品六，如图 11-271 所示。

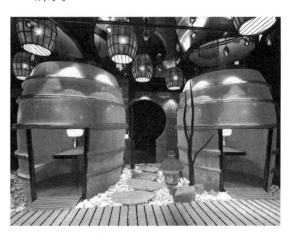

图 11-271　　作者：徐婷婷

此幅作品的特色是在建模上，我们可以看到一个酒桶式的空间，上面缠绕着植物藤子。 作者先是建立一个圆柱体，把圆柱体分成多段数，再复制一份，使其高度不变，适当缩小半径，做布尔运算，留下圆管状物体。 制作植物藤子，植藤物子与筒之间需要做塌陷，使其成为一体，再画出一个门高度的方体，与筒之间做布尔运算。 之后用 FFD（cyl），把圆柱体两端收缩，大体的形态就制作完成了。 这幅作品中大量运用布尔运算，建模基本上达到了最终理想效果。

（7）作品七，如图 11-272 所示。

此幅作品是一幅欧式厨房效果图。 该作品的优秀之处在于贴图的选择和调节上。 作者选用的是VRayMtl 类型，通过修改面板命令下的 Maps 调节材质的类型大小，最终达到心中理想的尺度要求。在这方面作品几乎达到了真实场景中的实物尺度，温馨的色调也恰到好处。 在模型的尺度感和细节重复体现作者的别具匠心。

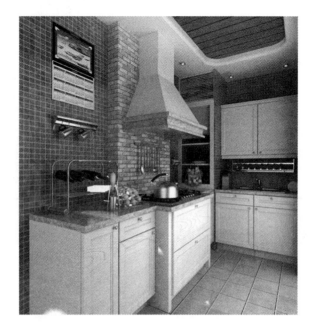

图 11-272　　　作者：杨翔泉

11.13.3　优秀设计效果图赏析

下面是优秀设计效果图，如图 11-273 ~ 图 11-276 所示。

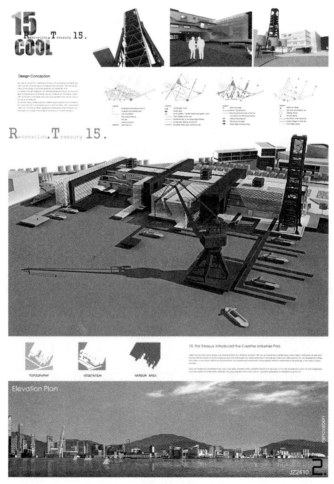

图 11-273　　　作者：王淑霞 张博为

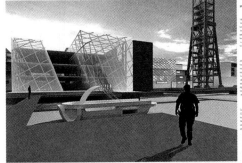

Vertical view

Perspective of exterance .

Perspective of exterance

Functional Morphology Division

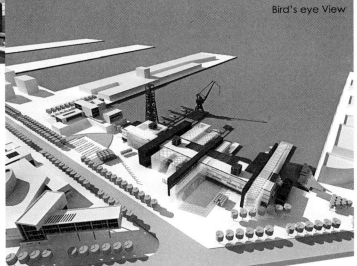

Bird's eye View

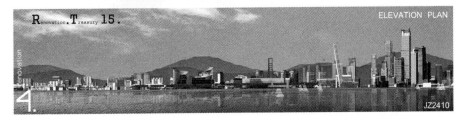

ELEVATION PLAN

图 11-274　　　　作者：王淑霞　张博为

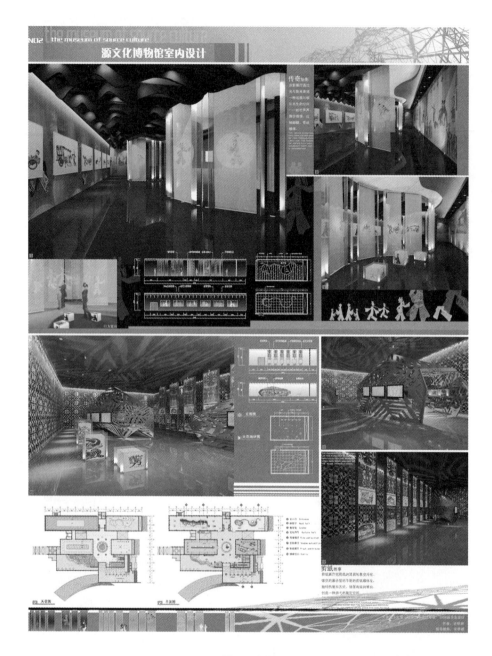

图 11-275　　　　作者：许明明

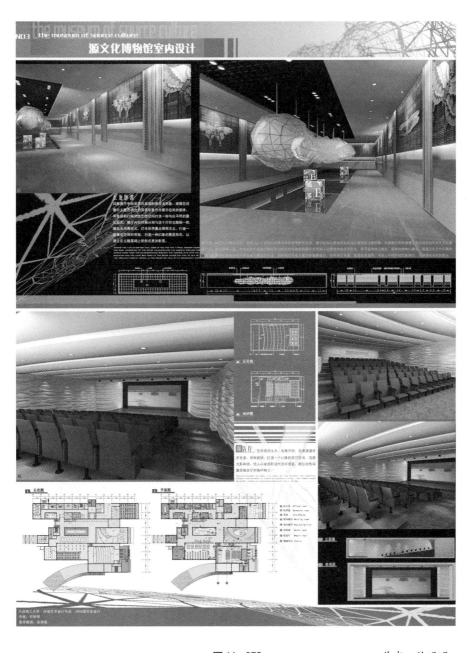

图 11-276 作者：许明明

 本章小结

　　本章为艺术系环境艺术设计专业学生必修的技术基础课之一，是环艺设计专业学生应熟练掌握的辅助设计基本技能之一。本章使读者初步了解、掌握计算机设计的效果图的评判标准，从而进一步提高和加强基本绘图、编辑方法及技巧的能力，同时对优秀的效果图有所了解认识，从而认识技术表达在环境艺术设计中的重要性。纵观各类效果图的表现方式，技术只是手法的一种，设计中需要我们选择适当的语言通过适当的传达方式表现出来，不必面面俱到，但必须在设计中思路清晰，

才能对最后的效果有自己独到的见解和把控。

思考题

1. 要获得好的环境艺术效果图表现应注意哪些方面？

2. 材质编辑与灯光设置之间的关系是什么？

教材使用调查问卷

尊敬的老师：

您好！欢迎您使用机械工业出版社出版的"全国高等院校设计艺术类专业创新教育规划教材"，为了进一步提高我社教材的出版质量，更好地为我国教育发展服务，欢迎您对我社的教材多提宝贵的意见和建议。敬请您留下您的联系方式，我们将向您提供周到的服务，向您赠阅我们最新出版的教学用书、电子教案及相关图书资料。

本调查问卷复印有效，请您通过以下方式返回：

邮寄：北京市西城区百万庄大街 22 号机械工业出版社建筑分社（100037）

　　宋晓磊　（收）

传真：010-68994437（宋晓磊收）　　E-mail：bianjixinxiang@126.com，814416493@qq.com

一、基本信息

姓名：_____ 职称：_____ 职务：_____

所在单位：_____

任教课程：_____

邮编：_____ 地址：_____

电话：_____ 电子邮件：_____

二、关于教材

1．贵校开设艺术设计类哪些专业或专业方向？

□环境艺术设计　　　□平面设计　　　□产品设计　　　□服装设计

□视觉传达设计　　　□ 新媒体设计　　□其他 _____

2．您使用的教学手段：□传统板书　□多媒体教学　□网络教学

3．您认为还应开发哪些教材或教辅用书？ _____

4．您是否愿意在机械工业出版社出版图书？您擅长哪些方面图书的编写？

选题名称：_____

内容简介：_____

5．您选用教材比较看重以下哪些内容？

□作者背景　　□教材内容及形式　　□有案例教学　　□配有多媒体课件

□其他 _____

三、您对本书的意见和建议 （欢迎您指出本书的疏误之处） _____

四、您对我们的其他意见和建议 _____

请与我们联系：

100037　北京百万庄大街 22 号

机械工业出版社•建筑分社　宋晓磊　收

Tel：010—88379775（O），68994437（Fax）

E-mail：bianjixinxiang@126.com，814416493@qq.com

http://www.cmpedu.com（机械工业出版社•教材服务网）

http://www.cmpbook.com（机械工业出版社•门户网）

http://www.golden-book.com(中国科技金书网•机械工业出版社旗下网站)